U0165213

WEN LIAN

本书系国家社会科学基金重点项目"中华美学精神的
诗学基因研究"（19AZW001）阶段性成果
中国文艺评论（中国传媒大学）基地系列成果之一

中国古代画论十九讲

张　晶/著

中国文联出版社
http://www.clapnet.cn

图书在版编目（ＣＩＰ）数据

中国古代画论十九讲 / 张晶著 . -- 北京 ： 中国文
联出版社，2024.1
ISBN 978-7-5190-5271-3

Ⅰ．①中… Ⅱ．①张… Ⅲ．①中国画－绘画理论－中
国－古代－文集 Ⅳ．① J212-53

中国国家版本馆 CIP 数据核字 (2023) 第 175415 号

著　者　张　晶
责任编辑　冯　巍
责任校对　赵小慧
封面设计　贾闪闪

出版发行　中国文联出版社有限公司
社　　址　北京市朝阳区农展馆南里 10 号　　邮编　100125
电　　话　010-85923025（发行部）　010-85923092（总编室）
经　　销　全国新华书店等
印　　刷　三河市龙大印装有限公司

开　　本　880 毫米 ×1230 毫米　　1/32
印　　张　14.5
字　　数　232 千字
版　　次　2024 年 1 月第 1 版第 1 次印刷
定　　价　86.00 元

前　言

不仅仅是因为惯例，就是从本书的自身理论需要来说，也应有这样一篇前言。

本书名之曰《中国古代画论十九讲》，没有什么体例上的特别之处，就是想把从宗炳《画山水序》以来的画论经典作一个阶段性的研究。时间上是从魏晋南北朝到宋代，选择一些最有理论价值的画论名篇，作一点儿美学上的探索。中国古代画论，对于中国的美学研究而言，是一座"富矿"，而且具有强大的生命力和现实意义，对我们今天领悟中华美学精神、开创中国式现代化文艺的新格局，有深刻的启示作用。

对这些经典画论名作进行探讨解析，已有很多著名学者做过，如俞剑华、王世襄、陈传席、潘运告等都有相关论著出版。此外，还有不少对画论经典进行选注的著述。那么，我的这本小书，还有什么出版的必要吗？这是一个应该回答的问题。

笔者不是文献研究出身，也很少做选注解析的工作，因此，本书对画论经典的诠解，就不是从这个角度来入手

的。但这绝不应该成为任意猜测这些画论经典、随便解析的理由，也不能成为避重就轻、舍难留易的借口。在我的观念里，如果只是跟随别人为这些画论经典做一些注解的工作，这本小书也就没有问世的意义了。在尽可能客观复原的前提下阐发中国古代画论经典提出的重要理论命题，也许是笔者在写作此书时的旨趣所在。

对一些画论史、美学史上罕有学者研究的画论经典，如姚最的《续画品》、朱景玄的《唐朝名画录》、荆浩的《笔法记》等进行理论探寻，深究画论中很多重要命题在其原来语境中的立意，都是本书的基本出发点。而挑选画论家本人在画论经典中提出的主要命题作为题目，则需要一个研究的过程。如"以形传神"与"迁想妙得"顾恺之画论之题、"以一管之笔，拟太虚之体"王微画论之题，都是在研究基础之上"浮出水面"的。"立万象于胸怀，传千祀于毫翰"姚最画论之题、"肇自然之性，成造化之功"王维画论之题、"外师造化，中得心源"张璪画论之题，诸如此类，应该是"点其中穴脉"的。

回过头来看，中国古代画论中的很多命题，确实能够集中体现画论家的绘画美学观念。以这些命题为灵魂，来理解和把握这些画论经典，应该不失为一种研究路径和方式。既然是"讲"，当然要评述这些画论经典的主要内容，使读者一览便了解它的基本含义。这也是这本小书走向公众的理由。另外，以画论命题提挈画论经典的思想背景和

美学倾向，则是这本小书的一个清晰的致思方向。

　　对于中国画而言，技法通于形上，达于大道。笔墨"丘壑"总是与宇宙造化相通的。所以，中国古代的画论，其立论多是于画家与自然、画家与社会的互通往复中展开的。笔者虽然年少时略微接触过一点绘画，但对中国画的技法也只是能够看懂一点而已。而对于画论，主要是在研究生毕业之后，从事文艺学的教学与研究，才有了学术兴趣。也由于多年来受到中国哲学的濡染，在品味画论经典时更容易感受到其间的思想力量。本书提到的画家或画论家，他们都不是哲学家，但我们能从他们的经典论著中感受到无所不在的中国思想传统。如宗炳是有哲学背景的画家，他的《明佛论》是佛教思想史上的名篇，他提出的画论思想是有其佛学背景的。这不仅不妨碍其论著成为画学经典，而且使之具有了强劲的张力。而宋代画论家董逌提出的"天机自张"，也带着很明显的道家美学思想的印迹。

　　本书所探寻的画论经典，当然只是画论中很小的一部分，并非一般性地诠解文本的词语和画史的常识，而是以经典文本的核心命题为开掘通道，使画论中的美学脉络得以彰显。如宗炳在《画山水序》中揭示其"山水有灵"的观念，将中国哲学中关于"形神"关系的论争引入到山水画领域之中。顾恺之的"以形写神"和"迁想妙得"延伸了画论中"形神"范畴的内涵。他所说的"以形传神"之"形"，并未停留在一般哲学意义上的形体或肉体的含义上，

而是包含了人物的形貌、骨法、摹写与用笔等要素。而王微在《叙画》中提出的"形者融灵",进一步深化了美学中的"形神"关系。"灵"不是与"形"并列的状态,而是融化在"形"之中的。这些都构成了彼此相联系的理论脉络。

　　画论经典中的命题,其实也是中国艺术美学和哲学相通的纽结。中国哲学重自然、重生命,这在画论中体现得非常鲜明。如谢赫的"气韵生动",在古代画论中有着极为重要的理论价值,也是影响至为深远的命题。"气韵生动"居于谢赫提出的"六法"之首位,同时为中国画论开拓了一条重自然、重生命的道路。正如宗白华先生所说:"气韵,就是宇宙中鼓动万物的'气'的节奏与和谐。绘画有气韵,就能给欣赏者一种音乐感。六朝山水画家宗炳,对着山水画弹琴说:'欲令众山皆响'。这说明山水画里有音乐的韵律。明代画家徐渭的《驴背吟诗图》,使人产生一种驴蹄行进的节奏感,似乎听见了驴蹄的嗒嗒的声音,这是画家微妙的音乐感觉的传达。其实不单绘画如此,中国的建筑、园林、雕塑中都潜伏着音乐感——即所谓'韵'。"①"气韵生动"还透露出中国艺术的生命追求,同时,也是突破既定的艺术模式而探寻新的表现方法的一种执念。唐代画论家张彦远在论"六法"时谈到"形似"与"气韵"的关系,他说:"古之画,或能移其形似,而尚其骨气,以

①《宗白华全集》第三卷,安徽教育出版社,1994年,第465页。

形似之外求其画，此难可与俗人道也；今之画，纵得形似，而气韵不生，以气韵求其画，则形似在其间矣。""至于台阁、树石、车舆、器物，无生动之可拟，无气韵之可侔，直要位置向背而已。顾恺之曰：'画人最难，次山水，次狗马，其台阁，一定器耳，差易为也。'斯言得之。至于鬼神人物，有生动之可状，须神韵而后全。若气韵不周，空陈形似，笔力未道，空善赋彩，谓非妙也。"①"形似"与"气韵"并不矛盾，"气韵"在"形似"基础之上方能生成。明代画论家唐志契专论"气韵生动"时说："气韵生动与烟润不同，世人妄指烟润为生动，殊为可笑。盖气者有笔气，有墨气，有色气；而又有气势，有气度，有气机，此间即谓之韵，而生动处则又非韵之可代矣。生者生生不穷，深远难尽。动者动而不板，活泼迎人。要皆可默会而不可名言。"②唐志契主张"气韵"即为作品的生命感。唐朝朱景玄将本朝画家分列"神、妙、能、逸"四品，"神、妙、能"三品又各分上、中、下三个等级，唯有"逸"并未分等，就是表示"逸"是一种特殊的审美类型。他评述"逸"品画家李灵省的山水画时说："若画山水、竹树，皆一点一抹，便得其象，物势皆出自然。或为峰岑云际，或为岛屿江边，得非常之体，符造化之功，不拘于品格，自得其趣

①《历代名画记》卷一，浙江人民美术出版社，2011年，第16—17页。
②《绘事微言》，载俞剑华编著：《中国古代画论类编》，人民美术出版社，2004年，第742—743页。

尔。"① 这里便揭示了"逸"的创造性质。宋初黄休复作《益州名画录》，也是以四格为绘画标准，但他却是将"逸"置于四格之首，并且作了理论上的界定，说："画之逸格，最难其俦。拙规矩于方圆，鄙精研于彩绘。笔简形具，得之自然，莫可楷模。由于意表，故目之曰逸格尔。"②"逸"成了绘画审美标准的最高格。这种反转，其实在朱景玄那里已经吹响了前奏曲，而且对此后的文人画观念的绵延深化，有着不可估量的作用。

这些绘画经典中的命题，对于中国画论的研究，可以算是独特的角度，也是可以延伸的路径。借这些命题来探究画论的内在理路，一是有"草蛇灰线"可寻，二是增强其思想力度。当然不能孤立地看待这些命题，而是要将其置于绘画和画论发展的长河中去把握其深层意蕴。这在逻辑上是并不困难的事，因为这些命题正是从丰富的绘画作品和画论经典中提炼出来的。将它们作为研究的焦点，并不是要把画论经典封闭起来，恰恰相反，是将它们作为贯通画论史乃至美学史的脉络线索。这本小书远非厚重之作，所选画论经典也非常有限，而就其研究观念来说，应该是可以给学术界提供一点别样的参照。

① 朱景玄：《唐朝名画录》，载于安澜编《画品丛书》，上海人民美术出版社，1982年，第88页。

② 黄休复：《益州名画录》，载《寺塔记·益州名画录·元代画塑记》，人民美术出版社，1964年，目录第1页。

目　录

第一讲　"澄怀味象"与"山水有灵"

——宗炳《画山水序》评析

一

宗炳的《画山水序》，是中国古代画论史上第一篇山水画论，有非常深刻的、丰富的美学价值，在画论史上和美学史上的地位特别重要。笔者在本文中不拟锱铢必较地串释文本，而是择其重要观念加以阐发。

宗炳何许人？宗炳是南北朝时期一位重要的画家，也是一位佛教思想家。提及这一点其实是很必要的，因为宗炳的绘画美学观念是与他的佛学思想相贯通的，或者说在某种程度上，宗炳的佛学思想支持了其画论的走向。宗炳（375—443），字少文，南阳（今河南南阳）人。据《宋书》所载，其祖父宗承官宜都太守，父亲宗繇之曾官湘乡令。《宋书》将其列入《隐逸传》，这是符合宗炳的平生行止及价值取向的。在晋宋之交，宗炳多次受到征辟而不就。刘宋朝的开国皇帝刘裕起用他为主簿，他辞而不就。刘裕问

其故，宗炳回答说："栖丘饮谷，三十余年。"高祖（刘裕）非但没有责怪他，反倒"善其对"。辞去刘裕的征辟之后，宗炳到庐山追随当时的佛教高僧慧远精研佛理。他一生酷爱山水，绘画也以山水为主要题材。晚年无法登临山水，就在家里"披图幽对"，卧游山水了。

宗炳与南北朝著名文学家谢灵运同时，而且都在庐山问学于慧远。他比谢灵运年长 10 岁，而又比谢晚卒 10 岁。作为画家，宗炳并非当时的代表性人物。在著名画论家谢赫的《古画品录》中，宗炳被排在第六品中，也即最后一品。谢赫提出著名的绘画"六法"，并认为能够完备体现"六法"的是陆探微和卫协，而宗炳不及。谢氏对宗炳绘画的评语则是："炳明于六法，迄无适善；而含毫命素，必有损益。迹非准的，意足师放。"①看来是褒贬参半，认为他从创作的角度还是难以作为一代典范的。但是，宗炳的《画山水序》在画论史上的意义就非同一般了。

二

> 圣人含道映物，贤者澄怀味像。至于山水，质有而趣灵。是以轩辕、尧、孔、广成、大隗、许由、孤竹之流，必有崆峒、具茨、藐姑、箕、首、大蒙之游

① 〔南朝〕谢赫：《古画品录》，载于安澜编《画品丛书》，上海人民美术出版社，1982 年，第 10 页。

焉，又称仁智之乐焉。夫圣人以神法道，而贤者通山水，以形媚道，而仁者乐，不亦几乎！①

《画山水序》只有三段，其中这第一段的意义尤为突出。之所以突出，在于其提出了"澄怀味像（象）"和"山水有灵"的命题与观念。作者举了如轩辕、尧、孔等圣贤之人"有崆峒、具茨、藐姑、箕、首、大蒙之游焉"的范例，说明"仁智之乐"的体现，而这种"仁智之乐"则是通过山水审美的方式获取的。"圣人含道映物"与"贤者澄怀味象"不仅是对举的，而且是互文的。宗炳的思想是儒家、道家、佛家杂糅为一体的，所以他说的"圣人""贤者"也非限于儒家圣贤的内涵，"道"也超越于具体事物而具有形而上的性质，同时也是圣贤作为主体所必然秉持的内在根基。宗炳在这里重点主张的是"澄怀味象"，这是在中国美学史上影响深远的命题。"澄怀"也就是使心胸澄明，即道家所讲的"虚静"。《老子》十六章说："致虚极，守静笃。万物并作，吾以观复。夫物芸芸，各复归其根。归根曰静，静曰复命。"②主张只有以这种"虚静"的主体胸怀方能"复归其根"，也就是实现对"道"的把握。宗炳的论述则走出了道家哲学的层面，而具有了美学的价值。

①〔唐〕张彦远：《历代名画记》卷六，浙江人民美术出版社，2011年，第103—104页。本文以下引文均采用这一版本。
② 陈鼓应：《老子注译及评介》，中华书局，1984年，第121页。

如果正面诠释"圣人含道映物，贤者澄怀味象"这两句，可以这样说：圣贤之人禀道于心而外映于物，澄净胸怀而体味山水之象。这里首先要求的是主体的心胸澄明。《老子》讲的"玄鉴"，正是"映物"的前提。宗炳发挥老庄哲学中的"虚静"观念，并将其纳入审美的范畴。老子的"虚静"没有明确提出对象化的"映物"，而宗炳则直接谈到虚静心胸的对象化。宗炳超越于《老子》而达于美学之境，还在于把"含道"的主体心胸与山水之象直接联系起来，从而明显地具有了审美的性质。"味"本身就是一种审美的方式，是一种直觉的体验。在审美活动中，"味"并非止于对嗅觉的感受或对食物的品味，而是超越于其上的审美体验。与宗炳同时的诗论家钟嵘在《诗品序》中谈到赋、比、兴这诗之"三义"所产生的效果："宏斯三义，酌而用之，干之以风力，润之以丹彩，使味之者无极，闻之者动心，是诗之至也。"[1] 后于宗炳的刘勰在《文心雕龙·隐秀》篇中也指出针对文学作品的"始正而末奇，内明而外润，使玩之者无穷，味之者不厌矣"[2]。可见，在魏晋南北朝美学中，"味"已是一个重要的审美范畴了。游历山水的仁智之乐，并非在于具体的物质享受，而在于对山水之象的

① 〔南朝〕钟嵘：《诗品序》，载李壮鹰主编《中华古文论释林·魏晋南北朝卷》，北京大学出版社，2011年，第368页。

② 〔南朝梁〕刘勰著，范文澜注：《文心雕龙注》，人民文学出版社，1958年，第635页。

品味鉴赏。这个"象",不是事物的实体本身,而是通过主体的映射而呈现出的山水形象。

紧随"澄怀味象"之后的"质有而趣灵"一句,在美学上也大有阐发的余地。"质有"是指山水的物质性存在,这是客观事实,而宗炳的深意和贡献则存在于"质有"中的"趣灵",也即山水的个性与灵性。这对于画家来说,则是超出技法层面的艺术哲学问题了。联系后文所说的"圣人以神法道,而贤者通山水,以形媚道,而仁者乐",可以看出宗炳在这个问题上的一贯性和自觉性。"神",原来指灵魂,在魏晋南北朝的哲学论争中,也指人或事物的内在精神;与之相对的"形",则指形体或形态。宗炳这里提出了"道—神—形"的关系问题,这也是其他人从未提出的问题。形神关系,是魏晋南北朝哲学论争的一个焦点问题,其间就"神灭论"和"神不灭论"两种观点出现了许多论著,宗炳是其中"神不灭论"的主将。

"神不灭论"就是主张人的肉体死亡后灵魂不死,可以轮回。佛教领袖慧远以"因果报应"学说在僧俗两界都产生了广泛的影响。慧远在庐山开坛讲经传法,主要是宣扬"因果报应"及"神不灭"的理论。慧远有《沙门不敬王者论》《三报论》《明报应论》等著名佛学著作,阐述他的主要观点。如《沙门不敬王者论》中第五部分《形尽神不灭》,以很强的逻辑思辨论证"神不灭"的理论观点:"神也者,圆应无生,妙尽无名,感物而动,假数而行。感物

而非物，故物化而不灭；假数而非数，故数尽而不穷。"①
慧远有许多追随者，在庐山期间，"彭城刘遗民，豫章雷
次宗，雁门周续之，新蔡毕颖之，南阳宗炳、张莱民、张
季硕等，并弃世遗荣，依远游止"。②可见宗炳对于慧远的
崇奉与追随。宗炳本人著有长篇佛学论文《明佛论》（一
名《神不灭论》），反驳何承天等人的"神灭论"，极力宣扬
"神不灭论"。

限于本文题旨，这里不去辨析双方理论的是非曲直，
那是要大费笔墨的。笔者更感兴趣的是，宗炳将"神不灭
论"推及自然山水，这就对山水美学产生了深刻影响。《明
佛论》中说："今请远取诸物，然后近求诸身。夫五岳四
渎，谓无灵也，则未可断矣。若许其神，则岳唯积土之多，
渎唯积水而已矣。得一之灵，何生水土之粗哉？而感托岩
流，肃成一体，设使山崩川竭，必不与水土俱亡矣。"③宗炳
将"神不灭论"延伸到山水自然领域，顺理成章地提出了
"质有而趣灵"的命题，概而言之，就是"山水有灵"。中
国山水画的个性化与写意性，在美学观念上是以此为源头
的。与形相比，神是超越的；与道的本根性相比，神又是
个体的。"以神法道"，是说圣贤之人通过个体化的精神世

① 慧远：《沙门不敬王者论·形尽神不灭》，载石峻等编《中国佛教思想
资料选编》第一卷，中华书局，1981 年，第 85 页。
② 余嘉锡：《四库提要辨证》卷三，中华书局，1980 年，第 136 页。
③ 宗炳：《明佛论》，载石峻等编《中国佛教思想资料选编》第一卷，中
华书局，1981 年，第 230 页。

界，与大道连通；山水"以形媚道"，是说山水自然是通过形质彰显大道的。这应该就是中国山水画的哲学根基吧。

三

宗炳以山水为心灵的故乡，一生遍游名山大川，乃至以"栖丘饮谷，三十余年"为由婉拒刘裕的征召，刘裕不以为忤，反倒颇为赞赏。关于宗炳，《宋书·隐逸传》载：

> 好山水，爱远游，西陟荆、巫，南登衡岳，因而结宇衡山，欲怀尚平之志。[1]

宗炳身至晚境，无力再作山水之游，于是便以山水画的形式把名山巨川构为画卷，以供自己朝夕对之，是为"卧游"。又载：

> 有疾还江陵，叹曰："老疾俱至，名山恐难遍睹，唯当澄怀观道，卧以游之。"凡所游履，皆图之于室，谓人曰："抚琴动操，欲令众山皆响。"[2]

宗炳之"卧游"，果然与众不同，有足够的审美气氛，

[1] 〔梁〕沈约：《宋书》卷九十三，中华书局，1974年，第2279页。
[2] 〔梁〕沈约：《宋书》卷九十三，中华书局，1974年，第2279页。

有难得的士大夫情怀。魏晋南北朝时期朝野盛行神仙方术，以长生久视为追求目标，以养气服药为生活方式，而唯宗炳不然，以卧游山水（即以山水画为栖息寄托）为养生之道。故此说"愧不能凝气怡身"，看似谦辞，实则以山水审美为内心超越而不为服食养气之流俗。

山水画并非纯然客观自然之摹写，中国山水画渐入写意之途，自宗炳始。在《画山水序》第二段，宗炳深刻揭示了画家的主体因素。一是画家本身的精神世界，二是画家的文化修养，三是画家的游历记忆，四是画家通过艺术训练获得的内在模式。"理绝于中古之上者，可意求于千载之下"，是说在现实生活中无法见到的宇宙与人生之理，却可以通过流传千载的画作得以寓含彰显；"旨微于言象之外者，可心取于书策之内"，是说超越于言象之外的意，是可以通过书策之内的主体修养而生成的；"身所盘桓，目所绸缪"，是说画家本身的游历记忆和物色积淀，成为创作的主体基础；"以形写形，以色貌色"，前一个"形""色"是画家在长期的艺术训练中所形成的内在模式，后一个"形""色"则是画家所摹写的山水对象所客观具有的形貌颜色。

宗炳由此谈到山水画的透视关系及山水审美境界。他对山水画有着独特的哲学本体认知，更有着美学的品格定位。山水画绝非某山某水的比例缩写，也非"导游图"。名山大川广大无边，却可以得之于一图。清代王夫之说：

　　论画者曰:"咫尺有万里之势。"一"势"字宜着眼。若不论势,则缩万里于咫尺,直是《广舆记》前一天下图耳。[1]

　　如果把山水画画成了"导游图",肯定为画家们所不齿。宗炳以之"卧游"的山水画,在美学上有很高的要求,那就是:"如是则嵩、华之秀,玄牝之灵,皆可得之于一图矣。""秀"是指山川之个性,"灵"则是指自然的奥秘。"一图",是一种完整的审美之境,如同后来石涛所说的"一画"。

　　身为画家的宗炳,是谙于透视规则的,在《画山水序》中,他对此是以经验的方式表述出来的。面对如昆仑山之大的对象,如果逼近来看,只能看到一点局部;而拉开数里距离再看,则能使其轮廓纳入眼中。"去之稍阔,则其见弥小",视野的边际,则是消点。以此道理作画,"则昆阆之形,可围于方寸之内",绢素或宣纸上是可以勾勒出名山之形的。"竖划三寸,当千仞之高;横墨数尺,体百里之迥",这是给观画者的感觉。从观赏者的审美经验看,不会因为形制小而影响了对山水形象的把握,却会因为"类之不巧"(即没有画出对象的特征)而感到乏味。山水画的

　　[1]〔清〕王夫之著,戴鸿森笺注:《姜斋诗话笺注》卷二,上海古籍出版社,2012年,第141页。

透视并非比例的缩写，而是山川氤氲的整体风貌和独特灵性的呈现。画家何以"卧游"于自己的山水画卷而乐此不疲？盖在于此！

四

无论是山水画的创作，还是山水画的赏鉴，其实都是主客交流的过程。宗炳提出了几个具有美学内涵的命题，都是值得深入研究和领会的。

一是"应目会心""应会感神"。这两个命题都具有重要的美学理论内涵，既有基本的共同之处，又有各自的具体指向。"应目会心"也好，"应会感神"也好，都是指主体与对象之间通过当下的直接感知所生成的审美形态。不同的是，"应目会心"生成为具有形而上意义的审美理性，而"应会感神"则是生成为超拔于画作的精神气韵。这里的"理"，未必是由一般感悟所生成的道理，而是宗炳所谙熟的玄理、佛理。宗炳认为在自然山水中包蕴着这种"理"，而在"应目会心"的直接感知中，这种"理"就会油然而生。此处，"类之成巧"乃是关键所在。所谓"类之成巧"正是上文分析的"类之不巧"的反面，是说画家画出了山水对象的特征与灵性。在这个前提下，心目相取，理就在其中了。"感神"则是"理得"的媒介，也就是画家的个体精神在"应目"相感中得以升华打通，进入一片豁

然开朗之境，在个体精神的超拔之中，会通于理。"神"本来是无形无状的，它寄寓于"形"中，并与外在山水对象的灵性产生感应，从而得到激活和升华。在对山水对象的构写中，"理"就贯通于其间了。这就是"神本亡端，栖形感类，理入影迹"的大意所在。宗炳在《画山水序》第三段主要是谈山水画创作对于心灵和精神的感通与升华功能。王世襄先生诠释道：

> 少文又推进一层曰：大自然之山水，吾人听之视之以耳目，体之察之以心灵。为自然写照，悉凭听视体察之所得而出之。山水图画，原一物也。若然，则大自然之山水，可与精神交感，所画之山水，当具同等之效力。①

宗炳又谈到了他自己在观赏山水画时的审美心态与体验，一言以蔽之就是"畅神"。这也是山水画的欣赏给人带来的最高的审美享受。宗炳本人无疑具有相当高的审美修养，看他观赏山水画时的状态："闲居理气，拂觞鸣琴，披图幽对，坐究四荒"，这岂是一般的欣赏者所能达到的境界？但确是真正的审美境界，这本身又是一幅何等美妙的山水观赏图啊！当一个人进入山水画中的意境，天际的丛

① 王世襄：《王世襄集·中国画论研究》，生活·读书·新知三联书店，2013年，第20页。

林若明若暗，在四顾无人之野传来似有若无的琴声，云雾缥缈，峰岫兀立。在这无法言说的境界中，各种情趣都集聚于进入者的"神思"上。"神思"在魏晋南北朝时期已经成为一个艺术思维的范畴了。后来刘勰作《文心雕龙》，以"神思"一篇作为其创作论的首篇，通篇讲的就是文学创作的思维规律。而在宗炳这里，"神思"指的是超越时空、主客合一的神奇之思，它是超越于理性思维的，也是无法言说的。徐复观先生描述道：

> "峰岫峣嶷，云林森渺"，此乃山之形，亦即山之灵、山之神。自己之精神，解放于形神相融之山林中，与山林之灵之神，同向无限中飞越，而觉"圣贤映于绝代"，无时间之限制；"万趣融其神思"，无空间之间隔；此之谓"畅神"，实即庄子之所谓"逍遥游"。①

笔者觉得徐复观对于宗炳这段话的诠释最为近其仿佛，多说则无益。如果要强调一句的话，那就是山水审美在宗炳的这篇名作《画山水序》中，归结起来就是"畅神"，在他看来，这是最根本的、最重要的，正如其所言："神之所畅，孰有先焉！"

《画山水序》使中国的画或者说绘画美学从一开始就有

① 徐复观：《中国艺术精神》，载李维武编《徐复观文集》，湖北人民出版社，2002年，第203页。

了一个很难企及的起点，其中提出的"澄怀味象"和"山水有灵"等命题，都具有很纯粹的美学性质。这当然有玄学"言—意—象"的深刻痕迹，但又何尝没有佛学"神不灭论"的底色呢！形神关系，是从汉代到魏晋南北朝思想界都在争论的问题，宗炳以之作为论述山水画的思维方式。《画山水序》有相当深的哲学基因，却又都转化为了艺术哲学，而且都是在山水画的创作和欣赏的意义上加以展开的。

《画山水序》作为绘画美学的经典之作，其理论价值之丰富、之深刻，真是罕有其匹，后来也鲜有画家或画论家可以超越，它的哲学、美学内涵可以说是难以道尽的。仅从技法上看，似乎这篇画论也无多少可相传授的东西，但它对中国画的审美观念、对山水画的走向，可谓意义非凡！这是因为宗炳本人不只是一个画家，更是一个思想家，你看他这篇文章里能挖出多少思想的矿藏啊！

论及《画山水序》的画论数量颇多，但是对于《画山水序》文本，还是有若干处论述缺少准确可信的阐释。也许只凭语言学的方法未必能完全解决这里面的问题，因为文字后面有很多作者思想的脉络。

在魏晋南北朝的哲学史上，宗炳是有地位的。怎么评价他的地位是另一回事，但他的论著确乎是中国哲学史上值得重视的遗产。读一下宗炳的《明佛论》，可以知道他的思想逻辑是缜密的，思想观念是明确而清晰的，而其中阐述的"神不灭"思想，又被宗炳用在了山水审美之中。《画

山水序》的复杂性，很大程度要从这里进行透视。魏晋南北朝又是思想如此活跃的时代，玄学、佛学的众多流派、观念互相夹缠冲荡，这在《画山水序》中也有所体现。要准确、细致地诠释它，殊为不易！笔者也只是更加接近它而已。

第二讲 "以形传神"与"迁想妙得"

——顾恺之画论撷要评析

　　顾恺之是东晋时期最为杰出的画家，对中国画尤其是人物画有深远的影响。他的绘画理论，主要见于南朝刘义庆《世说新语》中的记载和唐代张彦远《历代名画记》中所收录的《论画》《魏晋胜流画赞》及《画云台山记》等。顾恺之的画论最具美学阐发空间的内容在于其"以形写神"和"迁想妙得"的命题，但它们又不是抽象理论或逻辑思辨，而恰恰是以画家的丰富创作经验为基础的。本文不拟录其画论全文，而是采撷其要，阐发评说。

一

　　顾恺之（约345—409），字长康，小字虎头，无锡人。顾恺之是东晋名士，其父顾悦之，官尚书右丞。《晋书》本传载，恺之博学多才，性好谐谑，深受桓温的赏识。"桓温引为大司马参军，甚见亲昵。温薨后，恺之拜温墓，赋诗

云:'山崩溟海竭,鱼鸟将何依!'或问之曰:'卿凭重桓公乃尔,哭状其可见乎?'答曰:'声如震雷破山,泪如倾河注海。'"①顾恺之以画名世,《晋书》本传对此评价特高,说道:"(恺之)尤善丹青,图写特妙,谢安深重之,以为有苍生以来未之有也。"②李修建《中国审美意识通史·魏晋南北朝卷》中载:"顾恺之的创作主题非常丰富:有山水,如《庐山图》《云台山图》《雪霁望五老峰图》;有花卉,如《笋图》《竹图》;有禽鸟,如《凫雁水洋图》《木雁图》《招隐鹅鹄图》等;有猛兽,如《行龙图》《虎啸图》《虎豹杂鸷鸟图》《三狮子图》《十一头狮子图》等。有描绘人物活动的,如《斫琴图》《勘书图》《水阁围棋图》《清夜游西园图》《射雉图》等。最多的还是道释和人物画,尤以人物画为多。道释画,如《列仙像》《皇初平牧羊图》《三天女像》《列女仙》《维摩天女飞仙图》等。人物画又可分为三种:一是古圣先贤,如《古贤图》《夏禹治水图》《宣王姜后免冠谏图》等,这类内容相对较少。二是魏晋前代人物,帝王,有《司马宣王像》《司马宣王并魏二太子像》《晋帝相列像》;名士,如《魏晋胜流画像》《魏晋名臣画像》《中朝名士图》《七贤图》《阮咸像》《王戎像》《王安期像》《裴楷

① 〔唐〕房玄龄等:《晋书》卷九十二《顾恺之传》,中华书局,1974年,第2404页。

② 〔唐〕房玄龄等:《晋书》卷九十二《顾恺之传》,中华书局,1974年,第2405页。

像》《阮修像》《谢鲲像》《卫索像》等；隐士，如《荣启期像》《苏门先生像》等。三是同代人物，如《桓温像》《桓玄像》《谢安像》《殷仲堪像》《刘牢之像》等。"①南朝谢赫在其画品名著《古画品录》中把画家分成六品，而将顾恺之置于第三品，评之曰："格体精微，笔无妄下。但迹不逮意，声过其实。"②第三品共有九位画家，很明显，谢氏给顾恺之的排位靠后，而且评价也不高。这个排名引起了很多人的不满。唐代著名美术史家张彦远引李嗣真、姚最、张怀瓘的话，高度推崇顾恺之："李嗣真云：顾生天才杰出，独立亡偶，何区区荀、卫，而可滥居篇首，不兴又处顾上，谢评甚不当也。顾生思侔造化，得妙物于神会，足使陆生失步，荀侯绝倒，以顾之才流，岂合甄于品汇，列于下品，尤所未安，今顾、陆请同居上品。姚最云：顾公之美，独擅往策，荀、卫、曹、张，方之蔑然，如负日月，似得神明，慨抱玉之徒勤，悲曲高而绝唱。分庭抗礼，未见其人。谢云声过其实，可为于邑。张怀瓘云：顾公运思精微，襟灵莫测，则寄迹翰墨，其神气飘然在烟霄之上，不可以图画间求。象人之美，张得其肉，陆得其骨，顾得其神。神

① 李修建：《中国审美意识通史·魏晋南北朝卷》，人民出版社，2017年，第212页。
②〔南朝〕谢赫：《古画品录》，载于安澜编《画品丛书》，上海人民美术出版社，1982年，第8页。

妙无方，以顾为最。"① 从这些评价中不难看出顾恺之的绘画成就。

顾氏画论最有影响力的当数"传神"之说，而关于"传神"，有"传神写照"和"以形写神"两种说法。这两者都是强调绘画重在传神的，但不可完全等同。关于画论史和美学史的多种论著中，有的以"传神写照"为其核心命题，有的以"以形写神"为其基本主张。二者有根本上的一致，也有不尽相同的偏重。

关于"传神写照"，主要见于《世说新语》中关于顾恺之"画人"的记载。

> 顾长康画裴叔则，颊上益三毛。人问其故，顾曰："裴楷俊朗有识具，正此是其识具。看画者寻之，定觉益三毛如有神明，殊胜未安时。"②
>
> 顾长康画人，或数年不点目精。人问其故，顾曰："四体妍蚩，本无关于妙处，传神写照，正在阿堵中。"③

①〔唐〕张彦远：《历代名画记》卷五，浙江人民美术出版社，2011年，第88页。

②〔南朝宋〕刘义庆著，徐震堮校笺：《世说新语校笺》，中华书局，1984年，第387页。

③〔南朝宋〕刘义庆著，徐震堮校笺：《世说新语校笺》，中华书局，1984年，第388页。

顾长康道:"画'手挥五弦'易,'目送归鸿'难。"①

顾恺之画人,曾"数年不点目精(睛)",为何如此?关键在于画家太重视所画人物的眼睛。顾恺之认为四肢如何,不太关乎画作的妙处,最要紧的则是人物的眼睛,这才是传神写照的关键!"阿堵"是方言,代称所指之物,犹言"这个"。在人物画中,最能传神的,当属人物的眼睛。所谓"照",与视觉观照有直接的关系。"传神写照",倘无写照,则不能传神。如果说,在顾恺之这里,"神"是人物的精神气质,那么,"照"则是"神"的集中体现。他画人甚或"数年不点目精(睛)",尤可见其对"写照"即点睛的高度重视。前面所引"顾长康道:画'手挥五弦'易,'目送归鸿'难",也充分说明了顾恺之对通过目光传写人物神韵的认知。"照"并非一般的目视,而是直探本质的观照。这与佛学密切相关。南北朝时的名僧慧达在阐释竺道生的"顿悟"时云:"夫称顿者,明理不可分。悟语极照。以不二之悟,符不分之理。"②谢灵运论"小顿悟"时:"夫明非渐至,信由教发。何以言之?由教而信,则有日进

① 〔南朝宋〕刘义庆著,徐震堮校笺:《世说新语校笺》,中华书局,1984年,第388页。
② 〔东晋〕慧达:《肇论疏》,转引自汤用彤《理学·佛学·玄学》,北京大学出版社,1991年,第148页。

之功；非渐所明，则无入照之分。"①由这些论述可见，"照"是通过直观的方式，对佛教真理洞彻。而顾氏的"传神写照"，就其本义而言，是通过人物画中的"点睛"之笔，表现人物的精神气韵，洞烛人的灵魂！

<div style="text-align:center">二</div>

纵观顾恺之画论，笔者认为还是"以形写神"最能表达其绘画思想的核心内涵，同时，其作为概括顾氏画论美学本质的命题，也对中国美学产生了远甚于画论的深刻影响。当然，"以形写神"和"传神写照"并非两个问题，而是一个问题的不同层面，但归结到美学层面，还是"以形写神"最具根本的概括力。形神问题本来从汉代到南北朝就是一个一直争论不休的哲学问题。佛学进入东土以后，"神灭"与"神不灭"两种观点也是针锋相对，成为中古时期哲学史的一大公案！笔者在顾恺之前后文分别评析宗炳《画山水序》和王微《叙画》的部分对此都有所涉及，这里不拟重复展开，但对顾氏画论中的形神关系及其对后世的影响，却不能不论。简而言之，形神本指人的肉体与灵魂，后来也指人的形体与精神。佛学与玄学，都有关于形神问题的争论与辩难。从一般的哲学落实到艺术哲学，宗

① 〔南北朝〕谢灵运：《与诸道人辨宗论》，载石峻等编《中国佛教思想资料选编》第一卷，中华书局，1981年，第222页。

炳是个关键人物；而真正对中国文人画传统的"传神"观念产生深远影响的，则是顾恺之。然而，文人画的"传神"观念，其实是片面发挥了顾氏的"传神"说，如苏轼就是如此。对于文人画的"传神"观念而言，显然，顾恺之的"传神写照"就是其正宗源头。本文重点对此加以辩正，即从顾恺之更为根本的"以形写神"入手。

"以形写神"可以析为"写神"和"以形"两个词组，显然，前者是目的，后者是手段。这似乎在说绘画的宗旨在于传神，而对形的摹写只是一种媒介而已，而实质上问题当然没有这么简单！人物画的价值取向在于表现人的精神气韵，正因如此，顾恺之方能在中国绘画史上占据不可取代的地位！"以形写神"命题的提出，在其《魏晋胜流画赞》一文中，见于晚唐张彦远《历代名画记》卷五。顾恺之道：

凡将摹者，皆当先寻此要，而后次以即事。凡吾所造诸画，素幅皆广二尺三寸，其素丝，邪者不可用，久而还正，则仪容失。以素摹素，当正掩二素，任其自正，而下镇使莫动其正。笔在前运而眼向前视者，则新画近我矣。可常使眼临笔止，隔纸素一重，则所摹之本远我耳。则一摹蹉积，蹉弥小矣。可令新迹掩本迹，而防其近内，防内若轻，物宜利其笔，重宜陈其迹，各以全其想。譬如画山，迹利则想动，伤其所

以巇。用笔或好婉，则于折楞不隽，或多曲取，则于婉者增折，不兼之累，难以言悉，轮扁而已矣。写自颈已上，宁迟而不隽，不使远而有失。其于诸像，则像各异迹，皆令新迹弥旧本。若长短、刚软、深浅、广狭与点睛之节，上下、大小、浓薄，有一毫小失，则神气与之俱变矣。竹木土，可令墨彩色轻，而松竹叶浓也。凡胶清及彩色不可进素之上下也。若良画黄满素者，宁当开际耳，犹于幅之两边，各不至三分。人有长短，今既定远近以瞩其对，则不可改易阔促，错置高下也。凡生人亡有手揖眼视而前亡所对者，以形写神而空其实对，荃生之用乖，传神之趋失矣。空其实对则大失，对而不正则小失，不可不察也。一像之明昧，不若悟对之通神也。[1]

如前文所引，张怀瓘将顾恺之与张僧繇、陆探微两位一流画家相比，从人物画的角度看，"张得其肉，陆得其骨，顾得其神"，而且"神妙无方，以顾为最"。可见，顾列于最上，胜在"得神"。"神"在中国的艺术哲学中具有明显的超越性和某种形而上的色彩，这是没有问题的，但它绝非可以脱离"形"而存在的。依照玄学思维，如"本末""有无""一多""言意""形神"等相对的范畴，既是

[1]〔唐〕张彦远:《历代名画记》卷五，浙江人民美术出版社，2011年，第91—92页。

可以分析的，也是不可分离的。顾恺之作为魏晋时期的名士，有相当深的玄学修养，看他所说的"画'手挥五弦'易，'目送归鸿'难"，可知其玄学修养颇高。如果以"重神而轻形"来理解顾氏的传神观念，则谬矣！

顾恺之在《魏晋胜流画赞》里提出的"以形写神"的美学命题，有如下要义：其一，人物画的人体比例与构图非常重要，如长短、刚软、深浅、广狭等不同角度的分寸，都直接与人物之"神"有直接的关系。倘有"一毫小失，则神气与之俱变"。由此可知，顾恺之所说的"以形写神"，并非虚言！对于人物之"形"的要求，甚为精准！

其二，"传神"所涉及的对象性，是其关键所在。"神"从安出？神也不是一个抽象的存在，而是在人物的对象性关系中呈现出来。一个活生生的人，没有可能是"手揖眼视"而面前没有一个对象，如果"空其实对"，"传神"就是一句空话！这个观点，无论是在人物画理论上，还是在中国美学的传神论上，都是有着不可替代的贡献的。"形""神"作为中国哲学和文艺美学的两个重要范畴，彼此有非常密切的联系，但其内涵也有不尽相同之处。这一点，在关于宗炳的论述中就已经有所阐明；而在顾恺之这里，有了更为具体的内涵。这使我们对于"以形写神"的命题有了进一步的理解。"传神"的关键，在于"悟对（晤对）通神"，也就是人物的对象化。"传神"的实质是传达人物的某种意识，以现象学的观点来看，就是意向性体验。胡塞

尔的现象学经典著作《逻辑研究》，就是以意识为意向体验，也就是意识一定是关于某物的意识。这个"某物"，当然也可以是人。意向体验的一个重要性质，还在于意识的统一性和指向性。在意向体验中，意识再不是杂多的和散乱的，而是集束于一个统一的指向。胡塞尔的论述似乎与顾恺之的画论风马牛不相及，但我们不妨看一下，也许会有启示，他指出："在现象学上还原了的自我不是一种在杂多体验的上空飘浮着的怪物，相反，很简单，它与这些体验自身的联结统一是一致的。"① 我们以之理解顾氏的"悟对（晤对）通神"，认为它是一种"意向体验"，并非是"离谱"的。"空其实对"，是与传神相乖谬的，这是人物画的"大失"；而即使有所"悟对（晤对）"，但"对而不正"（从人物的目光角度来看），则是"小失"。对于人物画的传神而言，这是必须把握的要义！

其三，人物画最重要的审美价值，在于所画人物形象的"悟对（晤对）通神"，这也是人物画理论的核心所在。顾恺之虽倡"传神写照"，但并非蹈空履虚，而是从具体的绘画技法谈起，通过绘画的透视、形体和比例等方面的关系来说明"传神"的方法。俞剑华先生在评述顾氏这篇文章时，对文章的价值作了很好的说明：

① ［德］埃德蒙德·胡塞尔：《逻辑研究》第二卷第一部分，倪梁康译，上海译文出版社，1998年，第388页。

至于历代画家论画，每喜高谈阔论，冥想玄虚，以自鸣高超，对于实际应用的方法，则缄口不谈，即谈亦多受人鄙视，甚至诋为工匠，不登大雅之堂，故古代绘画方法，逐渐失传，无可查考。独顾恺之虽为大画家，却肯以金针度人，将摹拓方法，详细指示。在方法之中而且阐明原理，使实际与理论相结合，不但适用于摹拓方法，而且适用创作写生一切方法。对于用笔之注重质感，写形之重在传神，尤为绘画中的最高原则。可惜继起无人，这篇文章遂成硕果仅存的瑰宝。①

顾恺之画论中的"形"，远非指向一般哲学论著中所说的"形"的形体或肉体的含义，而是包含了人物的形貌、骨法、摹写与用笔等要素。这几方面也许不在一个逻辑层面上，但都在其所说的"以形写神"的"形"之中。他对人物的形貌描写极为重视，而且追求在细微的形貌表现中传达出人物的特殊身份及神态。其在《论画》中对《小列女》等画作的分析评价表现得颇为典型。

《小列女》：面如恨，刻削为容仪，不尽生气，又插置大（丈）夫，支体不以自然，然服章与众物既甚

① 〔唐〕张彦远著，俞剑华注释：《历代名画记》，上海人民美术出版社，1964年，第111页。

奇，作女子尤丽，衣髻俯仰中，一点一画，皆相与成其艳姿。且尊卑贵贱之形，觉然易了，难可远过之也。

《周本记》：重叠弥纶有骨法，然人形不如《小列女》也。

《伏羲神农》：虽不似今世人，有奇骨而兼美好，神属冥芒，居然有得一之想。

……

《孙武》：大荀首也，骨趣甚奇，二婕以怜美之体，有惊剧之则，若以临见妙裁，寻其置陈布势，是达画之变也。①

顾恺之对《北风诗》的评价，尤能见出其通过形貌与尺寸比例的精思，来表现人物之神的画风。"美丽之形，尺寸之制，阴阳之数，纤妙之迹，世所并贵。神仪在心，而手称其目者，玄赏则不待喻。"② 这里的论述，可以看成是对"传神写照"的具体阐发。

顾恺之论画，极重骨法，并认为骨法直接影响到人物的神气表现。他在《论画》中说：

①〔唐〕张彦远：《历代名画记》卷五，浙江人民美术出版社，2011年，第89页。

②〔唐〕张彦远：《历代名画记》卷五，浙江人民美术出版社，2011年，第90页。

《周本记》：重叠弥纶有骨法，然人形不如《小列女》也。

《汉本记》：季王首也。有天骨而少细美，至于龙颜一像，超豁高雄，览之若面也。

《壮士》：有奔胜大势，恨不尽激扬之态。

《三马》：隽骨天奇，其腾罩如蹑虚空，于马势尽善也。①

正如王世襄先生所评价的："长康《论画》，骨字凡八见：'有骨法''奇骨而兼美好''有天骨''骨趣甚奇''骨成而制衣服幔之''多有骨俱''有骨俱''隽骨天成'。综观之，咸指骨骼或骨相而言。骨骼为组成人身形貌最基本之物体，男女长幼，尊卑贵贱，骨俱上各有分别。作画之时，每一笔皆须顾及对象骨俱之构造，如此画成之后，面目衣饰，始能与骨俱相吻合。若有乖谬，便是大失。"②

对于形貌，顾恺之特重摹写，认为这是最为基本的功力所在；在摹写之中，则更为重视用笔，主张用笔精确而有力。《魏晋胜流画赞》中，顾恺之以主要篇幅谈的是摹写的方法问题，而且是将其作为摹写的根本原则来谈的。他

①〔唐〕张彦远：《历代名画记》卷五，浙江人民美术出版社，2011年，第89、90页。

②王世襄：《王世襄集·中国画论研究》，生活·读书·新知三联书店，2013年，第13页。

强调，"凡将摹者，皆当先寻此要，而后次以即事"。前面所讲的技术问题是摹写所用绢素必须是正的，"邪者不可用"。而接下来则谈的是用笔。理想的用笔，应该是婉而兼隽。婉是笔致婉转曲折，隽是流利俊逸。但在实际摹写时，则难于兼得。其间三昧，如同轮扁斫轮，难以言语道也！顾恺之又提出，从人物颈部以上，用笔宁可迟缓有力，也不要"远而有失"，即失去所摹对象的本相。继而，顾恺之还明确谈到绘画时置陈位置与传神的关系。置陈位置也是"以形传神"的重要方法，形貌摹写是离不开置陈位置的。王世襄先生阐释说："画中物体，为全幅画中之单位。某物与某物是否有呼应及联络，相处是否适合，全幅是否有一统之表现，端赖置陈之如何矣。"① 顾恺之在《魏晋胜流画赞》中说："若长短、刚软、深浅、广狭与点睛之节，上下、大小、浓薄，有一毫小失，则神气与之俱变矣。"从这个方面来看，形与神的关系是何等密切。置陈之中，稍有小失，神气俱变。

三

我们再看看"迁想妙得"。在顾氏画论中，"迁想妙得"也是非常重要的命题，值得下功夫探讨。顾恺之在《论画》

① 王世襄:《王世襄集·中国画论研究》，生活·读书·新知三联书店，2013年，第14页。

第一则中就谈到"迁想妙得"：

> 凡画，人最难，次山水，次狗马，台榭一定器耳，难成而易好，不待迁想妙得也。此以巧历不能差其品也。①

一般性地理解"迁想妙得"并不难，因为顾氏也说得很明白，它是专属于人物画的。画人最难，是因为人物画要表现人物的感情、性灵。所谓"传神写照"，指的也就是人的情感、性灵、个性等属人的精神元素。楼台阁榭，属器具一类，有一定规制；画得精确，虽然有难度，但与人物画相比，这些因素是较为固定的。人物画就不一样了，人有自我的个性、情感、精神气质，这是需要个性化的对待和处理的。顾恺之画了那么多人物画，如《谢安像》《司马宣王像》《桓温像》《桓玄像》《阮咸像》等，这些都是当时的著名人物，他当然是体会颇深的。照一般的理解，"迁想妙得"就是画家将自己的情感、性灵投入所画对象中去，从而使人"妙得"，也即超乎象外的感悟。李泽厚、刘纲纪先生对此作过全面深入的阐释，其说云：

> 所谓"迁想"，就字面说，"迁"是推移、运动、

① 〔唐〕张彦远：《历代名画记》卷五，浙江人民美术出版社，2011年，第89页。

变迁之类的意思。时代稍晚于恺之的佛学家僧肇曾著
有《物不迁论》，论证事物在实际上是没有推移变化
的，可见"迁"的问题是当时佛学所重视讨论的一个
问题（它实际是魏晋玄学中讨论的动静问题的继续）。
看来就象（像）恺之提出"传神写照"一样，他的
"迁想"说也是借用佛学的术语、思想来讲绘画理论。
在佛学或玄学的意义上，"迁想"都是一种不为可见的
形象所拘束，超于可见的形象之外的想象。"迁"应作
迁移、超越解，实际也就是恺之所说"托形超象"之
意。……"迁想"是为了"妙得"，也唯有"迁想"才
能"妙得"。而所谓"妙得"，就是得超于象外的"神"
的微妙。①

对于李、刘二位著名美学家的深刻解析，笔者深为敬
服，迄无疑义。本文只是从个人的角度略作补充理解。僧
肇作《物不迁论》，以中观学说来观事物的变化迁流，主张
对迁与不迁要破除"二边"之见。"不迁，故虽往而常静；
不住，故虽静而常往。虽静而常往，故往而弗迁；虽往而
常静，故静而弗留矣。"②这当然是在一般的哲学层面上的

① 李泽厚、刘纲纪主编：《中国美学史》第二卷，中国社会科学出版社，
1987 年，第 488—489 页。
②〔东晋〕僧肇：《物不迁论第一》，载石峻等编《中国佛教思想资料选
编》第一卷，中华书局，1981 年，第 143 页。

思辨。顾恺之受佛学及玄学思想濡染是没有问题的，其画
论用类似词语，其意相近也在情理之中，但读二位先生的
《中国美学史》中关于"迁想妙得"的论述，总觉有过度阐
释之嫌。在我看来，"迁想妙得"，无非就是画家作为主体，
把所感悟到的对象的个性、气质、情感等精神要素，移注
到所描绘的对象中去，使之具有个性化的精神气质，同时
使观者获得超于象外的美妙感受。

　　"迁想妙得"，在顾恺之的画论中不仅是一个地位非常
重要的命题，也是用以权衡各种画法的一把尺子。人物画
固然要以此作为构思的立场原则，山水画、动物画也适用
此论，但台榭例外，其原因顾氏自己已说得很清楚了。葛
路先生指出："描画对象要以形写神，通过什么途径才能观
察到对象的神呢？顾恺之的回答是迁想妙得。迁想妙得的
含义，是提倡画家与描绘对象之间的主观和客观联系。画
家作画之前，首先要观察、研究描绘的对象，深入体会、
揣摩对象的思想情感，这是'迁想'；画家在逐渐了解和掌
握对象的精神等方面的特征，经过分析、提炼，获得了艺
术构思，这是'妙得'。迁想妙得的过程，也就是形象思维
活动的过程。"①"迁想妙得"适用于什么画种？人物画是没
有问题的，顾恺之提出人物、山水、狗马，且将台榭排除
在外。葛路先生进一步分析说：

　　① 葛路：《中国画论史》，北京大学出版社，2009 年，第 32 页。

人物的思想情感复杂微妙，观察体会最难，这是当然之理；可贵的是顾恺之把山水也列入"迁想妙得"的范围，这是卓见。它表明，中国古代山水画论，从诞生、萌芽起，就和自然主义艺术观相对立，要再现大自然的美，寄寓作者的情。[①]

在笔者看来，"迁想妙得"的基本含义，是画家以对象为另一主体，设想它的立场与情感，并由此而得到奇妙构思。这里可以用现象学的"互为主体性"来作理解。胡塞尔提出了"互为主体性"的观念，他说："在易变的、协调一致的经验多样性中，我就把他人经验为现实地存在着的，也就是说，一方面，我把他人经验为一个世界对象（Weltobjekte），而不只是自然物（尽管按照某一方面他人也是成为某个自然物）。他人的确也是作为在属于他们各自所属的自然身体中心理地起支配作用的人而被经验到的。……另一方面，我同时又把他人经验为对这个世界来说的主体，他们同样能经验到这个世界，以及那些单纯的自然物（尽管按照某一方面他人也是一个自然物）。这同一个世界也正是我本人所经验到的那个世界，同时，在这个世界中，世界也能经验到我，就像我经验到它和在它之

① 葛路：《中国画论史》，北京大学出版社，2009年，第33页。

中的他人那样。"①"迁想"也可以被认为恰是这样一种互为主体的关系。山水作为对象,画家是以山水为有灵性的存在而与山水对话,这从本书上一讲对宗炳《画山水序》的分析中可以得到这样的理解。宗炳在《画山水序》中所说的"至于山水,质有而趣灵",其实也是画家将山水作为有灵性的对象。"妙得"是指画家在"迁想"中所获的创作构想,这也是无法用语言说得清楚的。"迁想"本身就是画家与对象之间的内在对话,当然也非一般性的思想能够表述;"妙得"就尤为难解,只能以"妙"述之。但这个"妙得",虽是存乎于心,却又是每幅具体的画作的创作出发点。

用西方美学的理论观之,"迁想"与其中的"移情"说有内在的相通之处。朱光潜先生在《西方美学史》中,对"移情"说有颇为透彻的评述,也为很多熟悉美学理论者所了解。"移情"说的代表人物是19世纪美学家里普斯和谷鲁司,其要义是在审美活动中,审美主体将自己的情感移入对象中,从而使主观与客观由对立关系变成统一的关系。然而,"移情"说的深层含义,还在于主体在对象中确证自我,将主体人格投射在对象中。正如里普斯所说:"审美快感的特征从此就可以界定了。这种特征就在于此:审美的快感是对于一种对象的欣赏,这对象就其为欣赏的对象来说,却不是一个对象而是我自己。或则换个方式说,它是

① [德]埃德蒙德·胡塞尔:《笛卡尔式的沉思》,张廷国译,中国城市出版社,2001年,第124—125页。

对于自我的欣赏，这个自我就其受到审美的欣赏来说，却不是我自己而是客观的自我。"①这恐怕是里普斯"移情"说的真实意蕴。"迁想"从主客体关系的交流方式而言，确乎是与此相类的，因此也可从"移情"说得到美学角度的理解。但笔者要说明的有两点：一是"迁想"并非一般的审美欣赏，而是进入创作前主体与对象的关系，"迁想"是从创作论的角度来立论的，因而"迁想"的内涵，也就不是那种一般性的人格自我或情感，而是进入意象营构时的运思；二是"迁想"是"妙得"的前提，有"迁想"方能有"妙得"，这是画家通过"迁想"而获得的内在"丘壑"。

我们看顾恺之《论画》对画作的评价，如评《伏羲神农》"神属冥芒，居然有得一之想"，评《汉本记》"至于龙颜一像，超豁高雄，览之若面也"，都是对"妙得"的描述。带有普遍性的问题在于，我们探索研究中国古代艺术理论，既要以当时的思想史、文化史为背景，把握其中的深层蕴含，又最好不要将一般的哲学思想拿过来直接阐释相关艺术理论的具体内涵，如此会使人产生隔靴搔痒之感。顾恺之生逢玄学盛行的时代，他本人就有着深厚的玄学修养，属于名士者流，这无可置疑。而汉魏人物品藻之风对人物画有深入的渗透，晋人之美，在于风神超越。诚如宗白华先生在他的《论〈世说新语〉和晋人的美》这篇

① ［德］里普斯：《论移情作用》，载《古典文艺理论译丛》第8册，人民文学出版社，1964年，第45页。

著名文章中所说的："自然美和人格美——同时被魏晋人发现。人格美的推重已滥觞于汉末，上溯至孔子及儒家的重视人格及其气象。'世说新语时代'尤沉醉于人物的容貌、器识、肉体与精神的美，所以'看杀卫玠'，而王羲之——他自己被时人目为'飘如游云，矫如惊龙'——见杜弘治叹曰：'面如凝脂，眼如点漆，此神仙中人也！'"① 这种人物品藻之风，是体现在顾氏人物画论之中的。《世说新语》中涉及顾恺之画人物的案例，都有浓厚的人物品藻的色彩。如："顾长康画裴叔则，颊上益三毛。人问其故，顾曰：'裴楷俊朗有识具，正此是其识具。看画者寻之，定觉益三毛如有神明，殊胜未安时。'""顾长康好写起人形，欲图殷荆州，殷曰：'我形恶，不烦耳。'顾曰：'明府正为眼尔。但明点童子，飞白拂其上，使如轻云之蔽日。'"②……可见顾氏人物画论的"传神"与魏晋时期的人物品藻是相通相融的。汤用彤先生从玄学之"言意之辨"谈到顾恺之的"传神"，他是这样说的：

> 概括论之，汉人朴茂，晋人超脱。朴茂者尚实际。故汉代观人之方，根本为相法，由外貌差别推知其体内五行之不同。汉末魏初犹颇存此风（如刘劭

① 宗白华：《美学散步》，上海人民出版社，1981年，第186页。
② 〔南朝宋〕刘义庆著，徐震堮校笺：《世说新语校笺》，中华书局，1984年，第387页。

《人物志》），其后识鉴乃渐重神气，而入于虚无难言之
域。即如人物画法疑即受此项风尚之影响。抱朴子尝
叹观人最难，谓精神之不易知也。顾恺之曰"凡画人
最难"，（张彦远《历代名画记》卷一）当亦系同一理
由。……"数年不点目睛"（《人物志》谓征神于目），
具见传神之难也。"四体妍媸""无关妙处"（参看同
书顾长康画裴楷），则以示形体之无足重轻也。汉代相
人以筋骨，魏晋识鉴在神明。顾氏之画理，盖亦得意
忘形学说之表现也（魏晋文学争尚隽永，《文心雕龙》
推许隐秀，隽永谓甘美而义深长，情在词外曰隐，状
溢目前曰秀，均可知当时文学亦用同一原理，此待另
论之）。①

　　其所言甚有启示，足可见出顾氏画论与时风之联系。
然若深文周纳，反倒令人感到离开原意更远了。俞剑华先
生对顾恺之这篇画论的分析更为中肯，录此以飨读者：

　　　　这篇评论从魏到晋许多画家所画的画，指出它的
好处，说明它的缺点。在第一段首先阐明评画的纲领，
以'迁想妙得'衡量各种画法的难易。有气韵之可侔
与生动之可状的，如人物，山水、狗、马，都是比较

① 汤用彤：《汤用彤学术论文集》，中华书局，2016年，第226页。

困难的；至于台阁器物，既无气韵，又不生动，有固定的形状，直要位置向背，远近大小，画得不错，就算成功。画时因为有规矩，似乎困难，但只要细心有功夫，就容易见好，用不到画家把思想迁入对象之中，去体验对象的思想感情，因为台榭本身是没有思想感情的。……至于鉴赏亦在心领神会，无法用语言文字说明。至于固执偏见，或为众论所惑，无真知灼见，也不足以明了作者用心，更难寻得画中妙境。①

这也从另一个角度说明了"妙得"的意蕴。

①〔唐〕张彦远著，俞剑华注释:《历代名画记》，上海人民美术出版社，1964年，第107—108页。

第三讲 以一管之笔，拟太虚之体

——王微《叙画》评析

王微的《叙画》，是画论史上的名篇，也是南北朝时期尤为重要的山水画论。王微（415—453），字景玄，比宗炳小40岁。但《叙画》与宗氏的《画山水序》写成于同一时期。二者既有相近的观点，也有不同的看法，对山水画的创作和理论都有其独特的贡献。《叙画》篇制不长，现将全文录于此处：

辱颜光禄书：以图画非止艺行，成当与《易》象同体，而工篆隶者，自以书巧为高。欲其并辩藻绘，核其攸同。夫言绘画者，竟求容势而已。且古人之作画也，非以案城域，辩方州，标镇阜，划浸流，本乎形者融，灵而动变者心也。灵亡所见，故所托不动；目有所极，故所见不周。于是乎以一管之笔，拟太虚之体；以判躯之状，画寸眸之明。曲以为嵩高，趣以为方丈。以叐之画，齐乎太华；枉之点，表夫隆准。

眉额颊辅若晏笑兮；孤岩郁秀，若吐云兮。横变纵化，
故动生焉；前矩后方出焉。然后宫观舟车，器以类聚；
犬马禽鱼，物以状分。此画之致也。望秋云，神飞扬；
临春风，思浩荡。虽有金石之乐，珪璋之琛，岂能仿
佛之哉！披图按牒，效异山海。绿林扬风，白水激涧。
呜呼！岂独运诸指掌，亦以神明降之。此画之情也。①

一

从文章体式上看，这是一篇给颜延之的信札。颜光
禄即当时的著名文学家颜延之，也即颜延年，官光禄大
夫。颜延之与谢灵运在当时诗坛齐名，并称"颜谢"。《宋
书·谢灵运传》论："爰逮宋氏，颜、谢腾声。灵运之兴
会标举，延年之体裁明密，并方轨前秀，垂范后昆。"②但
是，时人评价颜谢之诗的差异，颜是"铺锦列绣，亦雕缋
满眼"，而谢则是"如初发芙蓉，自然可爱"③。《叙画》开
篇所云"图画非止艺行，成当与《易》象同体，而工篆隶
者，自以书巧为高"，引自颜延之的《与王微书》。王微在

① 俞剑华编：《中国古代画论类编》，人民美术出版社，1998年，第
585页。
② 〔南朝〕沈约：《宋书》卷六十七《谢灵运传》，中华书局，1974年，
第1778—1779页。
③ 〔唐〕李延寿：《南史》卷二十四《颜延之传》，中华书局，1975年，
第881页。

这里引颜延之语是为了表示认同，并以此作为自己立论的出发点。颜氏认为，图画并非一般技艺，成功的画作可以与《易》象具有同样的作用。《易》之象，言天道、人道。画与《易》象同体，由技而进乎道。工于篆书、隶书的人，以书法价值为高；而王微作《叙画》，正是要申言绘画的功能与地位，主张其与书法有同样的价值，二者都可以"与《易》象同体"，达于天人之际。王微不只是画家，也是深谙画理的学者，他在《与友人何偃书》中说道："吾性知画，盖鸣鹄识夜之机，盘纡纠纷，咸纪心目，故山水之好，一往迹求。"①不难看出，王微对绘画有着自己的独得之秘，而且有形而上的思考。

接着，王微着重揭示了绘画的艺术性质，尤其指出绘画超越于实用地理图形的审美功能，而山水画最能体现绘画的艺术品格。"夫言绘画者，竟求容势而已。"这说的是对绘画功能的一般理解，着眼于绘画的实用功能，认为绘画就是描绘人的容貌和地势图形而已。此前的画论多认为，绘画的功能在于其图形的认识功能，没有对山水画的审美功能进行过阐发论述。在唐代张彦远《历代名画记》卷一《叙画之源流》中，记载了颜延之对绘画意义的界说："颜光禄云：'图载之意有三：一曰图理，卦象是也；二曰图

① 〔唐〕张彦远：《历代名画记》卷六，浙江人民美术出版社，2011 年，第 105 页。

识，字学是也；三曰图形，绘画是也。'"①这里也是认为绘画即图形。王微所言"容势"，有学者认为难以索解，如李泽厚、刘纲纪的《中国美学史》认为，"开始说'夫言绘画者，竟求容势而已'，这是说一般人讲到绘画，竟然只注意形势（'容势'不可解，容应为'形'，意近而误）"。这个说法是没有道理，也没有依据的。"容"指人物面容，"势"指山川形势。《历代名画记》从"画"的词义上阐述了绘画的性质和功能：

　　《广雅》云："画，类也。"《尔雅》云："画，形也。"《说文》云："画，畛也。象田畛畔所以画也。"《释名》云："画，挂也。以彩色挂物象也。"故鼎钟刻则识魑魅而知神奸，旂章明则昭轨度而备国制。清庙肃而樽彝陈，广轮度而疆理辨。

　　以忠以孝，尽在于云台；有烈有勋，皆登于麟阁。见善足以戒恶，见恶足以思贤。留乎形容，式昭盛德之事；具其成败，以传既往之踪。记传所以叙其事，不能载其容；赋颂有以咏其美，不能备其象。图画之制，所以兼之也。②

①〔唐〕张彦远：《历代名画记》卷一，浙江人民美术出版社，2011年，第2页。

②〔唐〕张彦远：《历代名画记》卷一，浙江人民美术出版社，2011年，第2—3页。

这里说的主要是图画人物之"容"的政治功能，即劝善戒恶、褒扬忠孝。而"势"这里说的则是山川之势。《历代名画记》卷四又载："孙权尝叹魏蜀未平，思得善画者图山川地形，夫人乃进所写江湖九州山岳之势。夫人又于方帛之上，绣作五岳列国地形，时人号为针绝。"[①] 这个最能说明"容势"之势的意谓了。对绘画的性质，一般也是在这个层面上加以理解的。人们只看到其实用价值，尚未认识到它超越了实用的艺术品格而达至精神层面。王微却揭示了山水画区别于一般讲求"容势"的独特审美功能。"且古人之作画也，非以案城域，辩方州，标镇阜，划浸流"，相对于这些实用地图的功能，山水画是在山川形势中融入了灵性，寄托了情感。《叙画》由此以下数句，尤为集中地概括出山水画不同于地形图的艺术品性。一是灵性在山水画中的内在生命感，二是以画家的"一管之笔"拟写出通达于宇宙造化的本体脉动，三是以山水形状呈现出画家视野中的澄明境界。"灵亡所见，故所托不动"，是从南北朝时期的形神关系理论所生发的艺术美的表现。形神关系，有"神灭论"和"神不灭论"两派观点，在从汉代到魏晋南北朝的思想界，一直争论不休。关于"神灭论"和"神不灭论"的哲学论争，在本书第一讲中已有阐述，宗炳在其《明佛论》中表达了山水自然物也有神灵的观点，但在

①〔唐〕张彦远:《历代名画记》卷四，浙江人民美术出版社，2011年，第80页。

其《画山水序》中着重阐发的是主体的"畅神"。宗氏在山水画论中所说的"神"，已不是脱离肉体存在的灵魂，而是指主体的精神。王微在其《叙画》中所说的"形者融，灵"这个美学命题，其含义则是在绘画的山水形象中所蕴含着的灵性。"融"字岂可小觑！这个"灵"不是以形并列的形态，而是融会在形之中的。法国学者朱利安指出："反观之，'本乎形者融灵'，并让'灵'发散出来（'融'这个字的意思是液化，比如一块金属的液化，同样指蒸汽消散）。"[①]这个命题，对于形与灵的关系，有着特别的阐述，认为灵是融化于形质之中的，这也可以看作是具有艺术价值的山水画与实用地形图的根本区别所在。对于山水画而言，没有灵性的山水形象，是没有存在意义的。

　　灵性的体现还在于画家在审美创造过程中所体验到的动感。画家以灵动之心来观照山水，从而使画作充溢着灵性；如果灵性无所体现，其实就是由于画家主体机械地模仿、简单地描摹山水外形，不能画出山水的灵性。所谓"动变者心也"，强调的是画家的内心动感，也就是画家作为审美创造的主体，所感受、所把握、所表现的对象的动感。或者可以更为直接地说，王微所说的"形者融灵"，其实所指即是动感，是让观者产生想象的动态机制。"动变者心也"，在这里也更多地指画家的想象能力。这一点，德

　　① ［法］朱利安：《大象无形：或论绘画之非客体》，张颖译，河南大学出版社，2017年，第206页。

国美学家莱辛在其诗画比较名著《拉奥孔》中有过特别著名的论述，他主张画家所画，"最能产生效果的只能是可以让想象自由活动的那一顷刻了"。①绘画的构图方式在于"同时并列"，这与诗歌的时间展开性颇有不同，莱辛认为："绘画在它的同时并列的构图里，只能运用动作中的某一顷刻，所以就要选择最富于孕育性的那一顷刻，使得前前后后都可以从这一顷刻中得到最清楚的理解。"②这可以用来理解王微所说的"动"，进而揭示其所说"形者融灵"的意义所在。

二

"目有所极，故所见不周。于是乎以一管之笔，拟太虚之体"讲的是绘画中有限与无限的关系。人的视野必定是有限的，画家目力所及，只能是在一定的范围之内，广大无垠的自然不可能都进入画家的视野。画家在其特定的观照中，所见也只能是一定范围的边框；但这又给了画家艺术的想象力，给以有限表现无限，造就了绝好的机会，对于中国画来说，形成了一种非常积极的态势。视觉上的"不周"，恰恰可以用《老子》所说的"大象无形"加以补充。视野范围之内是有限的，视野范围之外则是无限的，

① ［德］莱辛：《拉奥孔》，朱光潜译，人民文学出版社，1979年，第18页。
② ［德］莱辛：《拉奥孔》，朱光潜译，人民文学出版社，1979年，第83页。

而这个"无限"是以"有限"表现出来的。"目有所极"，应该是绘画构图（尤其是山水）的结构界限，优秀的山水画家一定会通过画面将"无形"的"大象"作为隐性的背景。中国画所说的"虚实结合，计虚当实"，已从此处发端。王微对山水画表现功能的思考，一开始便与道家哲学相通。"一管之笔"，当然就是画家手执的画笔，但其所拟对象，就不仅是形而下的山水之形，而是连通造化自然的"太虚之体"。所谓"太虚之体"，即庄子所说的"天地与我并生，而万物与我为一"的宇宙自然之本体。王微认为，山水画艺术，是要从具象上升到形而上的层面的。倘非如此，那就是与"案城域，辩方州，标镇阜，划浸流"的地形图无异了。王微意识到了"目有所极，故所见不周"，也就是具有了超越的意识，并且以之为山水画的艺术标准。德国大哲学家谢林的一段论述可以给我们启示，他说："自我作为直观它自身的无限倾向在上一阶段中确然是进行感觉的，即把它自己直观为受到限定的。但是，界限只存在于两个对立物之间，因此，自我要不是必然地超越到界限彼岸的某物上去，即超越界限的话，也就不能够把它自己直观成受到限定的。"① 谢林关于限定和超越的论述，是可以用来理解王微的超越意识的。

① ［德］谢林：《先验唯心论体系》，梁志学、石泉译，商务印书馆，1976年，第84页。

三

"以判躯之状，画寸眸之明"，也是大有阐发空间的。依陈传席先生的解释：判，分也；躯，体也，即"太虚之体"的"体"。

> 因为想象中的山水之体比目见周至，但不可能也不必全部画出来，要分其"体"之一部分，当然要以最能表达自己理想、情感的一部分，以部分之状，画出由目见之明，使想象中的山水，变成目见中的画上山水。①

我很赞同陈先生的解释，只是想进一步加以延伸。"判躯之状"与"目有所极"互相对应，也就是从大千世界中找到其中的一部分，作为山水画的对象。"判躯之状"作为绘画对象，关键的意义在于，它是"太虚之体"的有机部分。它进入画家的视野，又带着"太虚之体"的整体底蕴。

"画寸眸之明"，按字面理解，就是把画家眼中的对象画出来。然我以为，"寸眸之明"是可进一步抉发的。"寸眸"当然是画家之眼，而呈现于画家眼中之"明"，又是什么状态呢？仔细分析，"寸眸之明"既不是单纯的画家主体

① 陈传席：《中国绘画美学史》，人民美术出版社，2012年，第71页。

的视觉功能，也不是单纯的对象之物，而是对象以其灵动
的状态，充溢于画家的视界；反之，画家以其具有主体意
向的眼光，使对象映射进自己的视野。这是在西方 20 世纪
哲学中占有重要地位的现象学所说的"意向性"。以现象学
的观念来说，也许"表象的充盈"尤能说明这个"寸眸之
明"的特征。"表象的充盈"是现象学开创者胡塞尔所提出
的一种直观意向的效果。胡塞尔指出："表象的充盈则是从
属于它本身的那些规定性之总和，借助于这些规定性，它
将它的对象以类比的方式当下化，或者将它作为自身被给
予的来把握。因而这种充盈是各个表象所具有的与质性和
质料相并列的一个特征因素……表象越是'清楚'，它的
'活力'越强，它所达到的图像性阶段越高，这个表象的充
盈也就越丰富。"[1] 以此来理解"寸眸之明"，可以深入一层。
在画家眼中的山水是动感而富有个性的，于是，画家便以
不同的笔墨形式来表现山水的灵动和活力。"曲以为嵩高，
趣以为方丈。以叐之画，齐乎太华；枉之点，表夫隆准。"
上下挥动画笔，画出嵩山之状；纵横奔放的笔触，画出方
丈（蓬莱、方丈、瀛洲为海上三仙山）的神异。用笔急突，
表现华山的挺拔之势。画面上突出的高鼻隆准般的山岩，
尤能呈现出山的雄奇。紧接的这几句就是以人的面相神态
来形容山水之灵动："眉额颊辅若晏笑兮；孤岩郁秀，若吐

① ［德］埃德蒙德·胡塞尔：《逻辑研究》第二卷第二部分，倪梁康译，
上海译文出版社，1999 年，第 75 页。

云兮。横变纵化，故动生焉；前矩后方出焉。"又如少女眉额面颊，言笑晏晏；孤岩绝秀，似在喷云吐雾。千变万化，姿态横生。然后在山水的灵动格局中，再配以宫观舟车、犬马禽鱼，这就构成了山水画的大致情景。

四

王微《叙画》的最后一部分，有重要的理论意义，表达了其对山水画创作的独特价值体认。"望秋云，神飞扬；临春风，思浩荡。"这是画家在"晤对"山水，进入审美感兴时的心理状态。无疑，这是神思飞越的。宗炳《画山水序》以"畅神"为旨归，主要是说山水画的审美功能；而王微在此处所描述的，是画家置身于春风秋云的自然时空中神思飞越的心意状态。这种神思飞扬的审美兴趣，在作者看来，是"金石之乐""珪璋之琛"之价值无法相提并论的。"金石之乐"指不朽的功业与名声，"珪璋之琛"则指财富珍宝。王微将山水画及其创作价值提升到了前所未有的高度。"披图按牒，效异山海。绿林扬风，白水激涧。"山水画的图册，大异于《山海经》里的图经，有着奇特的生命感，使人如同置身于充满活力的空间，一切都洋溢着自然的神韵。"岂独运诸指掌，亦以神明降之。此画之情也。"王微认为，优秀的山水画，不只是指掌间的技艺操作，更似有"神明""造化"降于其间，故而充满了神奇的

魅力，这正是绘画不同于技艺之处，山水画尤为特出，这才是绘画的品性啊！

　　王微的《叙画》，与宗炳的《画山水序》产生的时代相近，内容上也多有相似之处，如"山水有灵"的观念，二者皆有体现。然而，王微《叙画》仍有其独特的理论贡献，可以观之者有以下几点：一是明确揭示了山水画与实用地理图的本质区别，从而指出了绘画区别于实用图像的本质特征。"且古人之作画也，非以案城域，辩方州，标镇阜，划浸流"，王微所指的这几项功能，都是典型的实用地理图的功能。将绘画艺术与实用技艺相区别，无论在画论史上，还是在审美意识发展史上，都具有重要意义。艺术的起源，始于人类的生产实践，而随着社会分工的细化，人类的审美意识逐步成熟，艺术的独立性也就开始得到彰显。因而从理论上明确指出绘画不同于实用地理图，无疑具有划时代的意义。二是揭示了山水画的审美特征。对绘画而言，在形象中应该蕴含着灵明，而且要以动态的生命感呈现于人前。"灵而动变者"，王微以很多具体的描述，指出了"动"是体现在山水画中的最鲜明的特征，同时也是区别于实用地理图的标志。三是山水画是以主客互摄的方式，表现超越于形质的形而上世界。"一管之笔"并不仅仅是画家手里的工具，而且也负载着画家观照世界的眼光；"寸眸之明"不仅是画家眼中的映像，而且也是通过主体选择后呈现出来的充盈表象。四是提出了绘画愉悦性情的审美功

能。审美兴致是超越于物质的精神享受，画家在面对自然山水的审美对象时所生发出的神思飞扬之悦远非"金石之乐""珪璋之琛"可比拟，这可以说是开后世"文人画"对愉悦性情要求的先声。

总之，王微的《叙画》，在中国绘画理论史上占有重要地位，从美学的意义上可以得到很多的阐发，其理论价值是无法取代的。

第四讲 "气韵生动"与绘画"六法"

——谢赫《古画品录》评析

　　谢赫是齐梁时人，在南齐时代活动时期很长。除了是著名画家外，其他的生平事迹均无记载。《四库全书总目》涉及《古画品录》时只是说："南齐谢赫撰。赫不知何许人。"[①] 本讲要讨论的问题主要是在《古画品录》前面的序文中。之所以把后面对画家的品第及评语列出，是因为这可以帮助我们进一步领悟其持为绘画根本标准的"六法"的内涵及其相互关系。

一

　　谢赫的《古画品录》，为画论中"画品"之开端。于安澜先生编《画品丛书》，将谢赫《古画品录》置于首篇。《古画品录》的序文非常重要，阐述了绘画的社会功用及历

　　① 〔清〕永瑢等:《四库全书总目》卷一百十二，中华书局，1965年，第952页。

史价值，同时又明确揭示了著名的绘画"六法"，其云：

> 夫画品者，盖众画之优劣也。图绘者，莫不明劝戒，著升沉，千载寂寥，披图可鉴。虽画有六法，罕能尽该；而自古及今，各善一节。六法者何？一、气韵生动是也；二、骨法用笔是也；三、应物象形是也；四、随类赋彩是也；五、经营位置是也；六、传移模写是也。唯陆探微、卫协，备该之矣。然迹有巧拙，艺无古今，谨依远近，随其品第，裁成序引。故此所述，不广其源，但传出自，神仙莫之闻见也。①

"画品"源于魏晋时期的人物品藻，刘劭《人物志》即是人物品藻的专著。《世说新语》中专有"品藻"一目，以品评当时名士。延及艺术领域，有钟嵘《诗品》、谢赫《画品》、姚最《续画品》、庾肩吾《书品》、司空图《二十四诗品》等。"品"的首要含义就是品评高下优劣。《汉书·扬雄传》下有"称述品藻"之语，颜师古注："品藻者，定其差品及文质。"②

谢赫在《古画品录·序》开篇就说："夫画品者，盖众

① 〔南朝〕谢赫：《古画品录》，载于安澜编《画品丛书》，上海人民美术出版社，1982年，第6页。

② 〔东汉〕班固著，〔唐〕颜师古注：《汉书》卷八十七下，中华书局，1962年，第3582页。

画之优劣也。"同样明确揭示了"品"的内涵，即品评高下优劣。谢赫此著首开艺术品评的这种模式。蒲震元先生有《析品》一文，对"品"作了系统的分析，他指出：

在中国古典审美理论中，"品"包含两重基本义：（1）当用作动词，或与有关的词素或词一起组成动词性词语时，"品"与审美主体鉴别、体察、辨析、评定审美对象（多种事物及事物的品类）有关，如品茗、品花、品藻、品题、品鉴。这时的"品"的核心内容为，在审美鉴赏中品鉴与评定审美对象的"差品及文质"，辨识审美对象的"优劣"，甚至包含"考定其高下"的理性活动……（2）当用作名词，或与有关的词素或词一起组成名词性词语时，"品"则与事物的品类、品质、品貌、品格、品第、品位及某种深层的审美特质有关……值得注意的是，"品"的上述双重基本含义，在我国的心理学、艺术鉴赏学及美学论著中，经常是相得益彰地结合在一起的。当论述到品尝、品鉴、品评时，"品"就已包含着分辨事物的品类、品级、品位之义，不是泛指一般的尝、鉴、评；谈及上、中、下、神、妙、能、逸诸品时，实际上也已涉及审美主体对对象之鉴别、体察、辨析与评定。①

① 蒲震元：《中国艺术批评模式初探》，北京大学出版社，2016年，第150—151页。

蒲震元的分析是鞭辟入里的。"品"所面对的就是繁多的对象。"品"的含义中就已包括了"众多"之意。《说文解字》中释"品":"品,众庶也,从三口。"《王力古汉语字典》对"品"的释义,第一个就是"众多",并以《易·乾》"品物流形"为例。"品"的另一含义就是品评高下优劣。这两层意思都在谢赫《古画品录·序》的第一句中被囊括进去了。谢赫说得非常清楚,其作画品,就是品鉴众多画家、画作的高下优劣!

紧接着,谢赫就谈到了绘画的本质与功能。虽然他以"图绘者,莫不明劝戒,著升沉,千载寂寥,披图可鉴"为旨未必中肯,但其中所包含的内容却并不是单一的。"明劝戒",显然是政治的和历史方面的功能,也即作为统治者的借鉴。在绘画中呈现历史人物命运变迁,从绘画作品中把握"千载寂寥"的历史脉动,这都是就人物画而言。这种政治的教化功能、认识功能,其实都是冠冕堂皇的话,而下面提出的绘画"六法",才是开中国绘画艺术法则之先河者。

"品"还是标准、规则,也即钟嵘所说的"准的"。钟嵘在《诗品》中也谈到"诗品"作为标准的功能:"观王公缙绅之士,每博论之余,何尝不以诗为口实。随其嗜欲,商榷不同,淄渑并泛,朱紫相夺,喧议竞起,准的无依。近彭城刘士章,俊赏之士,疾其淆乱,欲为当世诗品,口

陈标榜。其文未遂，感而作焉。"①钟嵘谈到他作《诗品》的初衷，是因为诗界"淆乱"，"准的无依"。此前有一位俊赏之士刘士章，有感于诗界标准混乱，拟作《诗品》以立标准，但是未能成功，而钟嵘作《诗品》，正是为了实现这个目的。谢赫的《古画品录》中的"绘画六法"，其实也就是衡量画家及其绘画成就的六个要素，亦即六条标准。关于"六法"，有不同的句读，以下句读源自钱锺书先生的《管锥编》，钱先生道："六法者何？一、气韵，生动是也；二、骨法，用笔是也；三、应物，象形是也；四、随类，赋彩是也；五、经营，位置是也；六、传移，模写是也。按当作如此句读标点。"②按钱先生的看法，正是由唐代张彦远的句读形成了现在的样子：

> 唐张彦远《历代名画记》卷一漫引"谢赫云"："一曰气韵生动，二曰骨法用笔，三曰应物象形，四曰随类赋彩，五曰经营位置，六曰传模移写"；遂复流传不改。③

后来，吴功正、陈传席等也都是依钱锺书的句读。按着这种句读，这六句话，前面的词语是范畴本身，后面是

① 〔清〕何文焕辑：《历代诗话》，中华书局，1981年，第3—4页。
② 钱锺书：《管锥编》第四册，中华书局，1979年，第1353页。
③ 钱锺书：《管锥编》第四册，中华书局，1979年，第1353页。

对它的内涵界定。如气韵，就是"生动"；骨法，就是用笔……依此类推。笔者认为，这是颇有根据的。但即或如此，从《历代名画记》之后，人们对"六法"的理解，都已经是以"气韵生动""骨法用笔""应物象形""随类赋彩""经营位置""传移模写"这种句式进行阐释了，已经成为一种基本的观念。

<div align="center">二</div>

在"六法"之中，各法之间是不是并列的关系呢？依我看来，不是的。六法中，"气韵生动"是谢赫对绘画的根本要求，也可视为六法之纲。气、韵本为两个概念，由谢赫将其凝结为一个稳定的且对此后的中国画发展有着至关重要作用的审美范畴。"气"是中国哲学的元范畴，先秦汉魏时期的思想家多有论之，如汉代王充，即是"气一元"论的代表，这里不予展开。以气论艺，如魏文帝曹丕在《典论·论文》中有著名的命题，即"文以气为主"。刘勰在《文心雕龙》中也多处以"气"论文，并且专门有《养气》一篇，其赞语中说："玄神宜宝，素气资养。"齐梁时钟嵘在《诗品·序》中也以"气"作为诗歌创作的原发动力，言道："气之动物，物之感人，故摇荡性情，形诸舞咏。照烛三才，晖丽万有，灵祇待之以致飨，幽微藉之以

昭告。动天地，感鬼神，莫近于诗。"①

关于"韵"呢？韵原指音乐的律动，曹植《白鹤赋》中有"聆雅琴之清韵"，这是最早在作品中出现的"韵"。在魏晋南北朝时期，人物品藻中多以"韵"品人，如《晋书》中载庾敳"雅有远韵。为陈留相，未尝以事婴心"②；《南史·孔珪传》评孔珪"风韵清疏"③；《南史·齐宗室》评萧钧"其风情素韵，弥足可怀"④；《世说新语·赏誉》形容王澄："澄风韵迈达，志气不群"⑤；《世说新语·任诞》品评阮浑："阮浑长成，风气韵度似父"⑥。可以看出，"韵"主要是指人物的外显风姿神态。谢赫以"气韵"合成为一个画论范畴，包含了内在的生气和外显的风神。这里引陈传席先生对气韵的表述：

　　气韵：是中国绘画艺术要求的最高原则。也是"六法"的精萃。必须弄清。气和韵本是玄学风气下人伦鉴识的名词。在当时，用气（或同于"气"的"骨""风"）题目一个人，大都是形容一个人由有力

① 〔清〕何文焕辑：《历代诗话》，中华书局，1981年，第2页。

② 〔唐〕房玄龄等：《晋书》卷五十，列传第二十，中华书局，1974年，第1395页。

③ 〔唐〕李延寿：《南史》卷四十九，列传第三十九，中华书局，1975年，第1215页。

④ 〔唐〕李延寿：《南史》卷四十一，列传第三十一，中华书局，1975年，第1039页。

⑤ 〔南朝宋〕刘义庆：《世说新语校笺》，中华书局，1984年，第241页。

⑥ 〔南朝宋〕刘义庆：《世说新语校笺》，中华书局，1984年，第394页。

的、强健的骨骼为基本结构而形成的具有清刚之美的形体，以及和这种形体所相应的精神、性格、情调的显露。用"韵"去题目一个人，本义指人的体态（包括面容）所显现的一种精神状态，风姿仪致，而这种精神状态，风姿仪致给人以某种情调美的感受。

凡"气"，必能显现出"韵"；凡"韵"，必有一定的"气"为基础。二者虽可以有偏至，但不可绝对分离。所以，最完整的说法以"气韵"一词为准确。[①]

笔者认为陈传席先生的阐释是较为客观准确的。

无论如何断句，"气韵"都以"生动"为基本特征。谢赫在具体品评画家时，都以人物画家为对象。关于"气韵生动"，品评中多有相关内容，如评卫协"虽不该备形妙，颇得壮气。陵跨群雄，旷代绝笔"[②]；评张墨、荀勖"风范气候，极妙参神"[③]；评顾骏之"神韵气力，不逮前贤；精微谨细，有过往哲"[④]；评晋明帝"虽略于形色，颇得神气"[⑤]；评

① 陈传席：《中国绘画美学史》，人民美术出版社，2012年，第131页。

② 〔南朝〕谢赫：《古画品录》，载于安澜编《画品丛书》，上海人民美术出版社，1982年，第7页。

③ 〔南朝〕谢赫：《古画品录》，载于安澜编《画品丛书》，上海人民美术出版社，1982年，第7页。

④ 〔南朝〕谢赫：《古画品录》，载于安澜编《画品丛书》，上海人民美术出版社，1982年，第7页。

⑤ 〔南朝〕谢赫：《古画品录》，载于安澜编《画品丛书》，上海人民美术出版社，1982年，第10页。

丁光"虽擅名蝉雀，而笔迹轻羸。非不精谨，乏于生气"①。无论是正面的褒扬还是负面的贬抑，都是以气韵为最重要的条件，而认为"谨细""形色"都不足以为上乘。"气韵生动"是全画的灵魂，而非局部描写的精细。钱锺书先生于此阐释说：

> 谢赫以"生动"释"气韵"，又《第六品》评丁光曰："非不精谨，乏于生气"；《全陈文》卷一二姚最《续画品》评赫自作画曰："写貌人物……意在切似。……至于气韵精灵，未极生动之致。"则"气韵"匪他，即图中人物栩栩如活之状耳。所谓颊上添毫，"如有神明"（《世说·巧艺》），眼中点睛，"便欲言语"（《太平御览》卷七○二又七五○引《俗说》）；谢赫、姚最曰"精灵"，顾恺之曰"神明"，此物此志也。古希腊谈艺，评泊雕刻绘画，最重"活力"或"生气"（enargeia），可以骑驿通邮。②

"气韵生动"是对绘画的根本要求，也是品评画作等次的最为重要的标准。黑格尔在谈到艺术作品时最为看重的便是"生气灌注"，对于绘画，黑格尔提出的标准也是在

① 〔南朝〕谢赫：《古画品录》，载于安澜编《画品丛书》，上海人民美术出版社，1982年，第10页。

② 钱锺书：《管锥编》第四册，中华书局，1979年，第1354页。

于："在这类题材描绘中使人感到兴趣的不在对象本身，而在这种显出生气的灵魂，这种有生气的灵魂单凭它本身，不管它出现什么事物身上，就足以适合每一个心灵健康而自由的人的口胃，对他成为一个同情和喜悦的对象。"[①] 黑格尔对绘画所提出的"显出生气的灵魂"的标准，与谢赫所说的"气韵生动"，完全是可以相通的。"气韵"虽已成为一个稳定的范畴，而其内外贯通，皆显生动，则是可以意会的。王世襄先生揭示"气韵生动"与其他"五法"的关系时说："是则气韵生动，诚为最名贵而卓然独立之一法，乃画家之极诣。气韵为读者只可以精神灵感领会画中所流露之活跃动态，超越五法之上，而不可与之排比者。"[②] 作为绘画的标准，"气韵生动"是最根本的、最关键的。后来的画论家也颇多将谢赫的"气韵生动"与顾恺之的"传神"视为一物，如宋人邓椿说："世徒知人之有神，而不知物之有神……故画法以气韵生动为第一。"[③] 这里，邓椿将神与气韵视为同义。元人杨维桢在《图绘宝鉴·序》中也说："故论画之高下者，有传形，有传神。传神者，气韵生动是

① 〔德〕黑格尔：《美学》第三卷上册，朱光潜译，商务印书馆，1979年，第265页。

② 王世襄：《王世襄集·中国画论研究》，生活·读书·新知三联书店，2013年，第25页。

③ 〔元〕陶宗仪：《南村辍耕录》卷十八，中华书局，1959年，第218页。

也。"① 这就是把"传神"作为"气韵生动"的内涵界定了。"气韵生动"当然有其独特的理论意旨，与"传神"并不可完全等同，但也可看到其中的相通之处。北宋画论家郭若虚有画论名著《图画见闻志》，其中专门有"论气韵非师"一节，对于"气韵"提出了著名的"气韵非师"理论，主张气韵是"生知"（即生而知之），非凭功夫可以修炼臻致。

> 六法精论万古不移，然而骨法用笔以下五者可学，如其气韵必在生知，固不可以巧密得，复不可以岁月到，默契神会不知然而然也。尝试论之，窃观自古奇迹，多是轩冕才贤岩穴上士，依仁游艺，探赜钩深，高雅之情一寄于画。人品既已高矣，气韵不得不高；气韵既已高矣，生动不得不至。"②

这可以使我们进一步理解"气韵生动"的含义所在，以及它在中国画论发展中的深刻影响。

① 〔元〕杨维桢:《杨维桢集》卷十一，邹志方点校，浙江古籍出版社，2017年，第853页。
② 卢辅圣主编:《中国书画全书》第一册，上海书画出版社，2009年，第468页。

三

　　"气韵生动"之后，对其他"五法"的含义，也当有一个较为清晰的阐释。

　　先说"骨法用笔"。

　　"骨法"也是人物画中非常重要的问题。骨法，本来也是相人之术的概念，在绘画中则成为仅次于"气韵生动"的重要准则。至于"骨法用笔"的含义，有也不同理解，一种认为"用笔"如同人之形体骨骼，画之有笔如人之有骨。如钱锺书先生就认为："似《文心雕龙·风骨》之以'骨''彩'对照；五代以后画花鸟者不用墨笔勾勒而迳施彩色，谓之'没骨法'者以此。'骨法'之'骨'，非仅指画中人像之骨相，亦隐比画图之构成于人物之形体。"[1]另一种看法，则认为骨法用笔就是"用笔骨梗"，也即笔法遒劲。王世襄先生指出："以骨字作为用笔之方法，所谓'用笔骨梗'是也。谢赫以后之画论家，十九皆取第二义（指'用笔骨梗'意）。是以于画论之学说中，较第一义为重要。"[2]笔者较为倾向于这种观点，即认为"骨法用笔"是说绘画中用笔应是骨梗遒劲的。看《古画品录》中对画家"用笔"的评价，也大体可知是如此义。如评"第一

　　[1] 钱锺书：《管锥编》第四册，中华书局，1979年，第1356页。
　　[2] 王世襄：《王世襄集·中国画论研究》，生活·读书·新知三联书店，2013年，第25页。

品"卫协云:"虽不该备形妙,颇得壮气。陵跨群雄,旷代绝笔。"①评"第二品"陆绥云:"体韵遒举,风彩飘然。一点一拂,动笔皆奇。"②评"第三品"毛惠远云:"画体周赡,无适弗该。出入穷奇,纵横逸笔,力遒韵雅,超迈绝伦。"③而对于用笔方面的负面贬抑,主要是笔迹羸弱。如评"第五品"刘顼云:"用意绵密,画体纤细;而笔迹困弱,形制单省。"④评"第六品"丁光云:"虽擅名蝉雀,而笔迹轻羸。非不精谨,乏于生气。"⑤以上都足见谢氏是以"用笔骨梗"为法的。

次说"应物象形"。

形神关系问题,是中国画论史上一个非常重要的问题。顾恺之提出"以形写神""传神写照",对于绘画中的"传神"观念来说,是具有源头意义的,同时也造成了某种有意无意的片面理解。其实,顾氏并无轻视形似的意思,反而是非常重视形对神的表现功能。谢赫"六法"中明确提出"应物象形",以之作为绘画的基本法则,这对于形神关

①〔南朝〕谢赫:《古画品录》,载于安澜编《画品丛书》,上海人民美术出版社,1982年,第7页。

②〔南朝〕谢赫:《古画品录》,载于安澜编《画品丛书》,上海人民美术出版社,1982年,第7页。

③〔南朝〕谢赫:《古画品录》,载于安澜编《画品丛书》,上海人民美术出版社,1982年,第8页。

④〔南朝〕谢赫:《古画品录》,载于安澜编《画品丛书》,上海人民美术出版社,1982年,第10页。

⑤〔南朝〕谢赫:《古画品录》,载于安澜编《画品丛书》,上海人民美术出版社,1982年,第10页。

系问题来说，是具有某种纠偏作用的。

　　对于绘画这门最主要的视觉艺术而言，形似，应该是最起码的标准。"传神"也必须借助形似方能实现。"应物"是画家对所要描绘的对象的感应。宗炳在《画山水序》中也提出"应目会心""含道映物"等命题。于绘画而言，"应物象形"是最基本的法则。艺术创造必须以艺术形象作为审美客体，而艺术形象的创造又不可能离开对现实事物的模仿，所以，西方美学的"模仿"观念成为最早的美学观念。而中国的文学艺术理论，到魏晋南北朝以"感物"为出发点，无论是在诗歌理论还是在绘画理论中，都多有"应物"之说。刘勰在《文心雕龙·明诗》篇有"人禀七情，应物斯感，感物吟志，莫非自然"[1]的名言。中国艺术理论中所说的"应物"，既有对于事物的模仿，又有主体对客体的感应。吴功正先生认为，这些"都充分表现了六朝时人对物感式审美论的重视。这一审美论在六朝的成熟和理论定型化，在各种艺术审美领域都得到充分发育的状况，把中国美学的主体客体关系论——感应论推进到一个新的区段和层面。而'应物'就是'象形'，感应物象是为着塑造形象，这就确定了艺术的审美目的是在艺术家的笔下产生生动的艺术形象"[2]。笔者以为说得很有道理！值得说

　　[1]〔南朝梁〕刘勰著，范文澜注：《文心雕龙注》，人民文学出版社，1958年，第65页。

　　[2]吴功正：《六朝美学史》，江苏美术出版社，1994年，第373页。

明的一点是，"应物"之"物"，不仅是一般事物，还包括了人，而且很大比重是画家所画的人物。谢赫所处的时代，画坛上虽然有山水画开始登上历史舞台，但主要还是人物画。谢赫所评的画家和画作，也主要是人物画。"应物"之"物"，很大程度上是人物。

"象形"对于绘画来说，是更为重要的环节。"应物"使画家获得灵感和内在构形的轮廓，而"象形"则是画家通过笔墨创造出画面上的艺术形象。对于画家来说，这是其艺术创作的终点，而对于观画者而言，则是观赏的起点。"象形"并不仅仅是对事物的模仿，实际上还多有在画家"应物"基础上的创造成分。正如清人郑板桥所说的，"眼中之竹"到"手中之竹"是有区别的。"手中之竹"就是在画家手里创造出来的形象。谢赫在评"第一品"张墨、荀勖时说："若拘以体物，则未见精粹；若取之象外，方厌膏腴，可谓微妙也。"[1]评第二品顾骏之说："始变古则今，赋彩制形，皆创新意"[2]。这都是认为象形中应有创意。

再说"随类赋彩"。

这个是讲绘画中的色彩问题。这是中国画论讨论得很少的话题，尤其是文人画观念占据宋元以后的绘画领域后，

[1]〔南朝〕谢赫：《古画品录》，载于安澜编《画品丛书》，上海人民美术出版社，1982年，第7页。

[2]〔南朝〕谢赫：《古画品录》，载于安澜编《画品丛书》，上海人民美术出版社，1982年，第7页。

对于色彩的论述相对来说颇为珍贵。色彩在中国画中也称为"丹青"。工笔中的花鸟、人物，都是要着色的。谢赫的"随类赋彩"，是绘画创作中的基本原则，即根据对象的不同类型或者本色来进行着色。黑格尔认为绘画的着色最能表现对象的生动个性，他说："所以使画家成为画家的是色彩，是着色。我们固然也很乐意玩索素描，特别是速写，把它们看作是天才的主要标志，但是尽管素描和速写多么能富于创造和想象地在寥寥数笔中使内在的精神从仿佛是透明晶亮的形体包裹中吐露出来，绘画毕竟要绘，如果它不肯从所描绘对象抽去见出生动的个性和特殊性的感性因素。"①

"随类赋彩"的重心在于"随类"，也就是画家要根据对象不同的类型、特性来着色。宗炳讲"以色貌色"，前一个"色"，就是描写对象之色。周积寅先生对此所作论述较为接近谢氏本意，他认为：

> 所谓"类"，即物象的固有色。如北宋·郭熙、郭思在《林泉高致》中所说："水色：春绿、夏碧、秋青、冬黑。"是指水色在不同季节里所呈现出来的固有色调。②

① ［德］黑格尔：《美学》第三卷上册，朱光潜译，商务印书馆，1979年，第270页。
② 周积寅编著：《中国历代画论》，江苏美术出版社，2007年，第506页。

　　周先生在这里只是举例说明，但我觉得是接近"随类"的本义的。进一步看，"随类"所指的并不一定仅是事物的不同种类，而是指向描写对象在不同条件下、不同环境中的特征。"随类"，就是要观察，要把握这些特征。这一点，宋代的院体画是较为典型的。

　　"赋彩"之"赋"，值得注意，它是一种主体行为，是画家作为审美创造的主体在"赋"，将色彩赋予画作。黑格尔在谈到绘画颜色时最为深入的"第三步"（"第一步"是从塑形的观点去看光和阴影，"第二步"是讨论颜色本身），"就要谈到的就是艺术家在着色方面所表现的创造的主体性"。它的根源在于画家作为自身艺术修养的颜色感。黑格尔指出："颜色感应该是艺术家所特有的一种品质，是他们所特有的掌握色调和就色调构思的一种能力，所以也是再现的想象力和创造力的一个基本因素。艺术家凭色调的这种主体性去看他的世界，而同时这种主体性仍不失其为创造性的；正是由于具有这种主体性，画家所绘出的色彩的千变万化并不是出于单纯的任意性和对某一种不符合自然规律的着色方式的癖好，而是出于事物的本质。"[①]笔者以为，用黑格尔的话来理解"赋形"的主体性质，是颇为合适的。

　　①［德］黑格尔：《美学》第三卷上册，朱光潜译，商务印书馆，1979年，第282—283页。

再接下来就是"经营位置"。

这个大概歧义不多。经营位置，主要是就画面的结构、构图而言的，陈传席先生阐释这一条时说：

> 此处指构图。即规划着物象在画面上所处位置。张彦远《历代名画记·论画六法》谓："至于经营位置，则画之总要。"顾恺之称为"置陈布势"。所以，构图虽然只是规划位置，却不可随便，要"经之营之"（《诗经·大雅·灵台》语）。故谢赫把布置位置称为"经营"，其中含有一定的苦思意味。但"经营"所含内容甚多，谢赫自己解释是："置位是也"。专指画面的布置。也就是画面上的物象要放置在什么位置，即构图，乃是作画时最要注意的问题。[①]

笔者认为，这里已把"经营位置"的内涵说得很透彻了。构图的重要，顾恺之曾经谈道："若以临见妙裁，寻其置陈布势，是达画之变也。"[②]这是顾氏在评《孙武》时所说的，也表述了其根据画家的"临见妙裁"来寻求"置陈布势"的美学观念。清代著名画家邹一桂在其画论名著《小山画谱》中认为，"六法"之中，"当以经营为第一"。

① 陈传席：《中国绘画美学史》，人民美术出版社，2012年，第133页。
② 〔唐〕张彦远：《历代名画记》卷五，浙江人民美术出版社，2011年，第89页。

最后来说"传移模写"。

这是指画家在学习绘画时的临摹过程，也就是把一张画"传移"到另一张画上去。在学习绘画的过程中，这是必不可少的基本功。这是不同于"应物象形"的。"应物象形"是画家在对审美对象的感应中产生构形的冲动，并创造出新的艺术形象，而"传移模写"则是面对旧作的临写功夫。明代著名画论家唐志契在《绘事微言》中专论这个问题，其有《仿旧》一节："画家传摹移写，自谢赫始。此法遂为画家捷径。盖临摹最易，神气难传，师其意而不师其迹，乃真临摹也。"①主张在临摹中师其意而不师其迹，这可说是更高的要求吧。谢赫在评"第五品"中刘绍祖时就说："善于传写，不闹其思。至于雀鼠，笔迹历落，往往出群。时人为之语，号曰：移画。然述而不作，非画所先。"②这是典型的"传移模写"。在谢赫看来，这是"述而不作"，亦即没有创造性的价值，在绘画中仅是基本功而已。

谢赫《古画品录》，开中国画论中"画品"之先河，其后之姚最《续画品》、李嗣真《续画品录》、朱景玄《唐朝名画录》、黄休复《益州名画录》等，皆由谢氏之端绪来。"六法"更是绘画根本之法，也是最具系统之论。借吴功正

① 卢辅圣主编：《中国书画全书》第五册，上海书画出版社，2009年，第471页。
② 〔南朝〕谢赫：《古画品录》，载于安澜编《画品丛书》，上海人民美术出版社，1982年，第10页。

先生的论述作为对《古画品录》的概括：

> "六法"可谓中国绘画美学中的最具系统之论，对中国绘画美学中的本体、技法等一系列问题作了最为简明的论述，而"六法"内部又具有严密的整体逻辑性。"气韵"是主体内在精神表现，"骨法"指线条，"随类"指色彩，"应物"是主体、线条、色彩的最终体现者——形象、"象形"。把这一切表现出来，展示在画布上，则需要"经营"。作为主体素质的培育，又需要"传移""模写"。它言虽简而意却赅，包括了绘画艺术所应涉及的一切方面，可说是绘画艺术美学之全、之纲。谢赫的"六法"是（对）六朝绘画美学经验的第一次完整的总结。[①]

也许人们对"六法"中诸法的内涵理解并不完全一样，但我觉得吴功正先生的概括还是相当客观的。

① 吴功正：《六朝美学史》，江苏美术出版社，1994 年，第 374 页。

第五讲　立万象于胸怀，
传千祀于毫翰

——姚最《续画品》评析

姚最的《续画品》，一望即知其与谢赫《古画品录》的继承关系，但事实又并非想象的那样简单。《续画品》有意识地发挥"画品"评骘"众画之优劣"的功能，而鲜明地表达出属于作者自己的独特的艺术美学观念。从理论角度考量，以其序文最有探讨空间。《四库全书总目提要》述《续画品》颇为全面客观，清楚地概括了《续画品》的情况和特点：

> 《续画品》一卷。旧本题陈吴兴姚最撰。今考书中称梁元帝为湘东殿下，则作是书时，犹在江陵即位之前，盖梁人而入陈者，犹《玉台新咏》作于梁简文在东宫时，而今本皆题陈徐陵耳。其书继谢赫《古画品录》而作；而以赫所品高下多失其实，故但叙时代，不分品目。所录始于梁元帝，终于解蒨，凡二十人，

各为论断。中秘宝钧、聂松合一论，释僧珍、僧觉合一论，释迦佛陀、吉底俱、摩罗菩提合一论，凡为论十六则。名下间有附注，如：湘东殿下条注曰："梁元帝初封湘东王，尝画《芙蓉图》《醮鼎图》"；毛棱条下注曰："惠秀侄。"似尚是最之本文。至张僧繇条下注曰："五代梁时，吴兴人。"则决不出最手，盖皆后人所益也。凡所论断，多不过五六行，少或止于三四句；而出以俪词，气体雅俊，确为唐以前语，非后人所能依托也。①

姚最是南北朝时期的画论家，关于他的生平略有歧义。陈传席先生对此有颇为翔实的考论，值得参考。而其所本为余嘉锡先生在《四库提要辨证》中的考证。唐人张彦远的画史名著《历代名画记》卷一《叙画之兴废》中称"陈姚最"，清人严可均将《续画品》辑入《全上古三代秦汉三国六朝文》之《全陈文》中，陈传席先生认为这是"不考而妄作推测故也"②。姚最，吴兴武康（今浙江德清）人。其父姚僧垣是当时名医，姚最是其次子，兄名姚察，亦有名于画史。《周书·艺术传》中记载：

① 于安澜编：《画品丛书》，上海人民美术出版社，1982年，第13页。
② 陈传席：《中国绘画美学史》，人民美术出版社，2012年，第162页。本讲写作过程中，从此书相关部分获益良多，谨致以由衷谢意！

姚僧垣字法卫，吴兴武康人……及大军克荆
州……复为燕公于谨所召……太祖又遣使驰驿征僧垣，
谨固留不遣……明年，随谨至长安……长子察在江南。
次子最，字士会……年十九，随僧垣入关。世宗盛聚
学徒，校书于麟趾殿，最亦预为学士。俄授齐王宪府
水曹参军，掌记室事。……隋文帝践极，除太子门大
夫。……袭爵北绛郡公……俄转蜀王秀友……迁秀府
司马。及平陈，察至。最自以非嫡，让封于察，隋文
帝许之。秀后阴有异谋，隋文帝令公卿穷治其事。……
最独曰："凡有不法，皆最所为，王实不知也。"搒讯
数百，卒无异辞。最竟坐诛。时年六十七。论者义之。
撰《梁后略》十卷，行于世。①

　　从这里的记载可以看出，姚最最后的职务是蜀王府的
司马，隋文帝察觉蜀王"有异谋"，令有司查办，姚最挺
身而出，为蜀王顶罪，把一切事情都揽到自己身上。虽遭
多轮搒讯拷打，却始终认定是自己所为，最后被杀，时年
67 岁。时人认为他是义士。蜀王究竟是否对隋文帝"有异
谋"，未见其他记载，笔者亦非史家，因兴趣主要在《续画
品》的内涵，故无从评价蜀王如何；而从对姚最的记载来
看，姚最果真是一个铁骨铮铮的硬汉。据余嘉锡先生考辨，

① 〔唐〕令狐德棻等撰:《周书》卷四十七，中华书局，1971 年，第
839—845 页。

其关键点在于姚最并未入陈，因之也不应称为"陈姚最"。余先生的考论说：

> 《册府元龟》卷五百五十六云："姚最字士会，为太子门大夫，迁蜀王秀司马。博通经史，尤好著述，撰《梁后略》十卷行于世，又撰《序行记》十卷。"与撰此书者姓名、籍贯、时代皆同，当即此人。窦蒙《述书赋注》云："隋蜀王府司马姚最撰《名书录》。"署衔亦与《周书》合，又知最于此书之外，尚有评书之作。最生于梁，仕于周，殁于隋，始终未入陈。《新唐志》及《宋志》著录均止作姚最《续画品》，无陈字，而今本乃题作陈姚最，盖最在周、隋，名不甚著，不如其兄察之煊赫，附传在《艺术》中，易为人所忽略，后人因此书称湘东殿下，知其作于梁末，妄意必已入陈，遂臆题为陈人。①

这也就把姚最的大致经历交代得较为清楚了。而据陈传席先生的考证，其生于梁承圣四年，即 555 年，卒于隋文帝仁寿三年，即 603 年，也是较为可靠有据的。

① 〔清〕余嘉锡：《四库提要辨证》卷十四，中华书局，1980 年，第776 页。

一

《续画品》中最有价值的内容，还是在其序文里。其
序云：

夫丹青妙极，未易言尽。虽质沿古意，而文变今
情。立万象于胸怀，传千祀于毫翰。故九楼之上，备
表仙灵；四门之墉，广图贤圣；云阁兴拜伏之感，掖
庭致聘远之别。凡斯缅邈，厥迹难详。今之存者，或
其人冥灭。自非渊识博见，熟究精粗，摈落蹄筌，方
穷致理。但事有否泰，人经盛衰，或弱龄而价重，或
壮齿而声遒，故前后相形，优劣舛错。至如长康之美，
擅高往策，矫然独步，终始无双。有若神明，非庸识
所能效；如负日月，岂末学所能窥？荀卫曹张，方之
篾矣，分庭抗礼，未见其人。谢陆声过于实，良可于
邑，列于下品，尤所未安。斯乃情有抑扬，画无善恶。
始信曲高和寡，非直名讴；泣血谬题，宁止良璞？将
恐畴访理绝，永成沦丧，聊举一隅，庶同三益。夫调
墨染翰，志存精谨，课兹有限，应彼无方。燧变墨回，
治点不息，眼眩素缛，意犹未尽。轻重微异，则妍鄙
革形；丝发不从，则欢惨殊观。加以顷来容服，一月
三改，首尾未周，俄成古拙。欲臻其妙，不亦难乎？
岂可曾未涉川，遽云越海，俄睹鱼鳖，谓察蛟龙，凡

厥等曹，未足与言画矣。陈思王云：传出文士，图生巧夫，性尚分流，事难兼善。蹑方趾之迹易，不知圆行之步难；遇象谷之风翔，莫测吕梁之水蹈。虽欲游刃，理解终迷；空慕落尘，未全识曲。若永寻河书，则图在书前；取譬连山，则言由象者。今莫不贵斯鸟迹，而贱彼龙文，消长相倾，有自来矣。故偓龄其指，巧不可为。杖策坐忘，既惭经国；据梧丧偶，宁足命家？若恶居下流，自可焚笔；若冥心用舍，幸从所好。戏陈鄙见，非谓毁誉；十室难诬，伫闻多识。今之所载，并谢赫所遗。犹若文章止于两卷，其中道有可采，使成一家之集。且古今书评，高下必铨；解画无多，是故备取。人数既少，不复区别其优劣，可以意求也。①

　　姚最作《续画品》的"初心"，在序文及其后对画家的品评中都有自觉的体现。他之所以称自己的评画之作为"续画品"，当然是对谢赫的《古画品录》这种批评模式的认同，但同时又对谢赫的评价尺度表示了不同的意见。姚最并未像谢赫那样，将画家分为六品或几品，而只是在评语中揭示出画家的创作特征及其成就高下。对于谢赫对画家的评骘及价值判断，姚最有着强烈的辩证意识。姚最在《续画品》序文的最后说道："今之所载，并谢赫所遗。犹

①〔南朝〕姚最：《续画品》，载于安澜编《画品丛书》，上海人民美术出版社，1982年，第18—19页。

若文章止于两卷，其中道有可采，使成一家之集。且古今书评，高下必铨；解画无多，是故备取。人数既少，不复区别其优劣，可以意求也。"姚最不同于谢赫以六品评骘画家的做法，他只是揭示其特点。至于对所列画家的价值判断，却是令读者"意求"而已。

　　姚最以其《续画品》补谢赫之不足的目的是非常鲜明的。他认为其作与谢氏的《古画品录》犹如一篇文章的上下卷，彼此衔接，互为补充。其所评画家，也都是谢赫所遗漏者。而在论画的观念方面，姚最则是自己有话要说。关于这一点，《续画品》表现出"不如此则道不行"的立场。对于谢赫的某些判断标准，姚最是必欲匡正之的。画论史权威学者俞剑华先生对姚最的几句评述颇为中的："姚最不满谢氏《古画品录》之品目，故书中不列品目，以为优劣可以意求，虽名曰续，而立意不同。且二人对于顾恺之、陆探微之观点，绝对不同，可见鉴赏品评之难。"①这两句就是重在揭示姚最作《续画品》的宗旨，以及姚最与谢赫不同的批评原则。

二

　　从史籍的记载看，姚最是一个颇具担当精神的士大夫。

① 俞剑华:《中国绘画史》，东南大学出版社，2009年，第32页。

从他主动为蜀王秀挺身顶罪这件事看，姚最是一位果毅刚强的男子汉！因而"论者义之"。史籍记载他曾作《梁后略》十卷、《序行记》十卷，可以看出姚最的价值观是积极有为的。姚最对当时的画坛和画家，有其独特的认识。他在《续画品》序文中专门提到顾恺之，对其给予高度评价，明显是对谢赫之于顾恺之评价的颠覆！这已然不再是个案问题，而是涉及谁是一代绘画的代表这样的重要问题。本书上一讲具体讨论了谢赫提出的著名的绘画"六法"，一曰气韵生动，二曰骨法用笔，三曰应物象形，四曰随类赋彩，五曰经营位置，六曰传移模写。这是谢赫对绘画的"立法"。在谢赫的眼里，只有陆探微、卫协，是六法"备该"的画家，也理所当然是南朝画坛的顶峰。而谢赫将顾恺之列为六品中的第三品，在南北朝画家中的排名，只能算是中等且靠后的。

谢赫《古画品录》中所评画家有 27 位，其中，第一品有 5 人，包括陆探微、曹不兴、卫协、张墨、荀勖；第二品有 3 人，包括顾骏之、陆绥、袁蒨；第三品有 9 人，包括姚昙度、顾恺之、毛惠远、夏瞻、戴逵、江僧宝、吴暕、张则、陆杲；第四品有 5 人，包括蘧道愍、章继伯、顾宝先（一作顾宝光）、王微、史道硕；第五品有 3 人，包括刘瑱、晋明帝、刘绍祖；第六品有 2 人，包括宗炳、丁光。顾恺之在画坛上的地位，在谢赫这里，只被置于众多画家之中，与其在画史上的深远影响迥不相侔。谢赫对顾恺之

的评语，只有这样几句："格体精微，笔无妄下。但迹不逮
意，声过其实。"①前两句算是褒义，但并不很高，也未必符
合顾恺之的艺术特点；后两句则明显是贬义，甚至指顾为
名不副实。从谢氏的评语来看，似乎对顾恺之有故意"打
压"之嫌！谢赫在以"六品"等级评画时，竟把顾恺之排
在第三品的中间，与他置于第一品的一流画家相距甚远。
这种排名，平心而论，的确是有失公允的！只要对南北朝
画史有一点了解的人，都会觉得这种排法匪夷所思，再怎
么排也不能把顾恺之排到这么靠后的位置！那么，谢赫以
绘画"六法"和画家品藻的形式来为画坛"立法"，对顾恺
之的有意贬低，就难逃其嫌了。谢氏贬低顾恺之的画坛地
位，有什么深层原因，没有史料可考，不得而知；可以推
测的是，从谢赫与顾恺之的绘画美学取向之不同来考虑，
谢赫最为推崇的画家是"六法""备该"者，也就是在他看
来，能在这"六法"上兼擅，从这个标准出发，能入谢赫
"一流"画家范围的，也只有陆探微和卫协二人。他讲"唯
陆探微、卫协，备该之矣"，而其他画家也就是在六法中有
所偏重而已。

　　人所熟知，顾恺之绘画的取向在于"以形写神""传神
写照"，不少论者都把谢赫的"气韵生动"与顾恺之的"传
神"连通甚至等同。笔者在上一讲中将谢赫的"气韵生动"

　　①〔南朝〕谢赫：《古画品录》，载于安澜编《画品丛书》，上海人民美术
出版社，1982年，第8页。

与顾氏的"传神"说联系起来，认为二者之间有相通之处，但又颇为不同。现在从对姚最《续画品》的探索中，更可以看到二者之间的异质性。谢赫以"气韵生动"为六法之首，而把以"逸"为特色的画家都排在后面。"逸"就是超越规范，特立独行。唐人朱景玄的《唐朝名画录》以"神、妙、能、逸"四品评画。"是编以神、妙、能、逸分品，前三品俱分三等，逸品则不分，盖既称逸，则无由更分等差也。"① 逸品列三人，王墨、李灵省、张志和，言道"此三人非画之本法，故目之为逸品"②。四品之中，虽"逸"居其后，但作者并非以之为最低一等。后来宋人黄休复的《益州名画录》，也以这四品评画，不同的是，黄氏恰好将四品位次进行了颠倒，以"逸、神、妙、能"为序，以逸格为画品之最上乘。黄氏还对逸格作了理论上的界定："画之逸格，最难其俦。拙规矩于方圆，鄙精研于彩绘。笔简形具，得之自然。莫可楷模，由于意表。故目之曰逸格尔。"③ 纵观画论史，可以说这是最为经典的关于"逸"的界定。"逸"其实就是宋元以降文人画观念的代表，与"墨戏"相通。而谢赫将具有逸格特点的画家都排在了第三品。如姚昙度：

① 余绍宋撰，戴家妙、石连坤点校：《书画书录解题》，浙江人民美术出版社，2012年，第363页。
② 〔唐〕朱景玄：《唐朝名画录》，载于安澜编《画品丛书》，上海人民美术出版社，1982年，第88页。
③《寺塔记·益州名画录·元代画塑记》，人民美术出版社，1964年，目录第1页。

"画有逸方，巧变锋出……莫不俊拔，出人意表。"[1]张则："意思横逸，动笔新奇。师心独见，鄙于综采。变巧不竭，若环之无端。"[2]将表现出"逸"的特点的画家都排在第三品，可见在谢赫心中，逸格的地位并不高。顾恺之"混迹"其中，在谢赫看来，与侪辈略同。

姚最又是怎样评价谢赫的呢？姚最说：

> 右写貌人物，不俟对看，所须一览，便工操笔。点刷研精，意在切似；目想毫发，皆无遗失。丽服靓妆，随时变改；直眉曲鬓，与世事新。别体细微，多自赫始；遂使委巷逐末，皆类效颦。至于气韵精灵，未穷生动之致；笔路纤弱，不副壮雅之怀。然中兴以后，象人莫及。[3]

从姚最对谢赫的评语中可以看出，谢赫的"气韵生动"与顾恺之的"传神写照"并非一个路数。谢赫的画法，"点刷研精""别体细微"，近于工笔。从谢氏的画风来看他的"气韵生动"，是指其人物画以"细微""切似"表现出的内

[1]〔南朝〕谢赫：《古画品录》，载于安澜编《画品丛书》，上海人民美术出版社，1982年，第8页。

[2]〔南朝〕谢赫：《古画品录》，载于安澜编《画品丛书》，上海人民美术出版社，1982年，第9页。

[3]〔南朝〕姚最：《续画品》，载于安澜编《画品丛书》，上海人民美术出版社，1982年，第20页。

在生命感。至于顾恺之，姚最没有将他放在正文的画家中进行品评排序，而是将其置于序文中高度评价。从这个评价可以看出，姚最和谢赫对顾恺之的判断是多么不同，乃至截然相反。姚氏说："至如长康之美，擅高往策，矫然独步，终始无双。有若神明，非庸识所能效；如负日月，岂末学所能窥？荀卫曹张，方之蔑矣，分庭抗礼，未见其人。谢陆声过于实，良可于邑，列于下品，尤所未安。斯乃情有抑扬，画无善恶。始信曲高和寡，非直名讴；泣血谬题，宁止良璞？将恐畴访理绝，永成沦丧，聊举一隅，庶同三益。"姚最这里对顾恺之的价值判断，是至高无上的，是无人可及的。一般的画家、普遍的论者，都无法望其项背。即或是如荀勖、卫协、曹不兴、张墨这样的一流画家，也无法与顾恺之同日而语。曲高和寡的现象，不止于音乐歌曲；对"良璞"作出错误愚昧的判断，也并非只是和氏璧才蒙受的冤枉！这里意谓顾恺之蒙受了不公正的贬抑。对于谢赫对顾氏所谓"迹不逮意，声过其实"的负面评价，姚最表示了强烈的不满，并且予以尖锐的批判！这未尝不是姚氏作《续画品》的动机之一！

三

再看姚最对绘画价值的认识。《续画品》序文开篇便说："夫丹青妙极，未易言尽。虽质沿古意，而文变今情。

立万象于胸怀，传千祀于毫翰。"姚氏对于绘画的价值推崇甚隆，而且认为只有以精谨敬畏之心，方能成为一个真正的画家！文质关系，是六朝美学集中讨论的话题。姚最认为，对于艺术创作来说，内涵（质）是与前代传承的，而表现形式（文）则是不断变化、与时俱进的。绘画的本质是"立万象于胸怀"，而非模仿形似，这就突出地强调了画家的主体作用。这个"万象"，并非只是外物的影像，而是画家在胸中的创立。当然，"万象"不是凭空而来的，而是吸取外在物象进行加工的产物。画家通过笔墨丹青将"万象"物化，从而传之百代千祀。这就是绘画的社会功能所在。由此，绘画在社会生活中产生了不同的效果。那些画面上的圣贤画像或历史故事，有的使人敬慕拜伏，有的令人避远疏离。

正因如此，姚最特别强调创作态度之郑重、绘画技法之重要。他在序文中强调："夫调墨染翰，志存精谨，课兹有限，应彼无方。"调墨作画，必须志存精谨。以其有限的基本画法，来表现变化无方的多彩世界。"燧变墨回，治点不息，眼眩素缛，意犹未尽。轻重微异，则妍媸革形；丝发不从，则欢惨殊观。"烧墨方法的变化，引起墨的变化，因此修改之点也就变化不息，于是画家面对画幅，眼迷心惑，意犹未尽。下笔略有轻重变化，就会凡俗变形；稍有毫厘之差，画面上就显出喜忧状态的不同。"加以顷来容服，一月三改，首尾未周，俄成古拙。欲臻其妙，不亦难

乎？"另一因素便是社会时尚变化之剧，未及谙熟，已为过时。故作画者要得之心而应之于手，果真是一件难事！"岂可曾未涉川，遽云越海，俄睹鱼鳖，谓察蛟龙，凡厥等曹，未足与言画矣！"姚最认为绘画之难，非同一般。欲成画家，必须不断攀登艺术高峰。倘若浅尝辄止，稍有涉入，便宣告自己已成名家，是何等浅薄，这等俗流，未足论画！

绘画与书法孰先孰后？甚或孰轻孰重？这在艺术理论史上是一桩公案。有一种流行看法，认为画出于书，进而重书而轻画。姚最在序文中以对绘画的敬畏态度，表达了自己的观点，他说："陈思王云：传出文士，图生巧夫，性尚分流，事难兼善。蹑方趾之迹易，不知圆行之步难；遇象谷之风翔，莫测吕梁之水蹈。虽欲游刃，理解终迷；空慕落尘，未全识曲。若永寻河书，则图在书前；取譬连山，则言由象者。今莫不贵斯鸟迹，而贱彼龙文，消长相倾，有自来矣。故倕断其指，巧不可为。杖策坐忘，既惭经国；据梧丧偶，宁足命家？若恶居下流，自可焚笔；若冥心用舍，幸从所好。戏陈鄙见，非谓毁誉；十室难诬，伫闻多识。"姚最所引曹植的话，其实是他并不赞成的成见。姚最认为，书法与绘画虽然血缘关系密切，但因个人禀赋不同而很难兼善。虽然从外面来看，似乎也能彼此认知，但如欲达到《庄子》那种如庖丁解牛或吕梁丈夫的境界，则是外人所"不足道也"，是一种至高无上、莫测高深的境界。

姚最站在绘画的立场上，对"贵斯鸟迹，而贱彼龙文"，即贵书而贱画的倾向，表示了明确的批评，而主张"图在书前"。更为重要的是，姚最主张，持有庄子所提倡的那种心斋坐忘、"俚断其指"的虚无人生态度，是根本不可能成就经国大业的，也不可能以画名家。"俚断其指"是《庄子·胠箧》中的典故，"杖策"是一种无为的姿态，而"坐忘"也是庄子的哲学观念，即"离形去知"。姚最认为这种无为的态度是不足以成为真正的画家的。"经国"与"名家"看似分列，其实也体现了姚最对绘画地位与功能的高度推崇。曹丕曾以"经国之大业，不朽之盛事"来指谓文章的作用，姚最也是在这个层面来看绘画的。

四

我们看一下姚最对画家的品评。姚最声称他的《续画品》所品评的是"今之所载，并谢赫所遗"，共有 20 位画家，其中的释迦佛陀、吉底俱和摩罗菩提三位都是外国的佛教僧人，只是传闻而已。正如评语中所说的"右此数手，并外国比丘，既华戎殊体，无以定其差品。光宅威公，雅耽好此法，下笔之妙，颇为京洛所知闻"①，虽是品评谢赫《古画品录》中所未载之画家，但也并非仅为"拾遗补阙"，

① 〔南朝〕姚最：《续画品》，载于安澜编《画品丛书》，上海人民美术出版社，1982 年，第 22 页。

而是有其独到的批评标准，其中含蕴着姚最关于绘画本体和创作的基本观念。对谢赫本人的批评，就明显地表现出姚氏本人的绘画美学观念。谢赫的画法，看来是有迹可寻的，还是以技法为要务，故而姚最说他"遂使委巷逐末，皆类效颦"。

姚最又提出"心师造化"的重要美学命题，其言：

> 湘东殿下。
>
> 右天挺命世，幼禀生知，学穷性表，心师造化，非复景行所能希涉。画有六法，真仙为难。王于像人，特尽神妙，心敏手运，不加点治。斯乃听讼部领之隙，文谈众艺之余，时复遇物援毫，造次惊绝，足使荀卫阁笔，袁陆韬翰。图制虽寡，声闻于外，非复讨论木讷，可得而称焉。①

"湘东殿下"即后来的梁元帝萧绎。姚最提出的"心师造化"，成为中国画论史上的著名创作论命题。"心师造化"，就是直接向大自然和社会事物学习，不会停留在对前人画作和画法的模仿上。在画论史上，这是具有深刻的理论意义的。谢赫提出的绘画"六法"，基本上都在技法层面，而其总的纲领"气韵生动"，则是在"骨法用笔""应

① 〔南朝〕姚最：《续画品》，载于安澜编《画品丛书》，上海人民美术出版社，1982年，第19页。

物象形""随类赋彩""经营位置""传移模写"这五法的基础上才能实现的，其中"传移模写"就是强调临摹的作用。姚最提出"心师造化"，显然是别开一路！这当然也并未排除绘画技法的重要性，从他在序文中对绘画的郑重态度，可知其高度重视绘画技法。但他特别指出绘画要"课兹有限，应彼无方"，就是要生动再现事物的变化多姿。"造化"虽是指自然与大千世界，但它本身就意味着宇宙的生机与变化。"心师造化"的命题对于此后的画坛影响很大，唐代画家张璪提出"外师造化，中得心源"，明显是从姚最这里传承和发展而来的。尽管后者在绘画美学史上似乎影响更大，但其源头则在此。关于张璪此说，本书将在第十讲另有专论。

　　姚最认为湘东王萧绎"幼禀生知"，多少带些神秘感；而说他"非复景行所能希涉"，则是完全可以理解的。画家在"心师造化"中获得的神韵，当然不是只从技法上追随他的人所能效仿的。"心师造化"是画家与造化的互动互参，画家的修养和眼界是其前提。姚最所说的"学穷性表"，就是指画家对事物的现象与本质都有透彻的理解。在创作中"遇物援毫，造次惊绝"，即在与外物的感兴遇合中获得灵感，从而方能产生令人惊绝的佳作，这是只靠模仿无法达到的境界。

　　"心师造化"与"立万象于胸怀"有什么联系呢？答曰：联系甚是密切。"心师造化"和"立万象于胸怀"是姚

最对绘画美学贡献的最重要的两个命题，抉发其间的联系，就可以更为全面地看到姚最画论的价值所在。简单说来，"心师造化"是"立万象于胸怀"的前提条件，而"立万象于胸怀"则是"心师造化"的产物。没有画家的"心师造化"，又何来挥毫创作时的"立万象于胸怀"？而"心师造化"的主体并非指没有画家技艺的普通人，而一定是具有画家专业修养和内在艺术积淀的人。"万象"也并非普通人的随意想象，而是师法自然并进行内在构形后形成的审美意象。这个"万象"，是与其他艺术门类的意象相区别的，如与诗歌意象就不同。它是以绘画的媒介因素进行内在建构的。"万象之立"，也已经超越了陆机所说的"物昭晰而互进""纷葳蕤而馺遝"的阶段，而是指从丰富博大的外在世界汲纳而构成的内在审美意象。姚最评画家萧贲的话可为佐证，其云："上为山川，咫尺之内，而瞻万里之遥；方寸之中，乃辩千寻之峻。"[①]这是姚最所谓"立万象于胸怀"的根本意义所在。明代画论家唐志契特别重视姚最的《续画品》，其阐述"立万象于胸怀"时说：

> 昔陈姚最品画谓：立万象于胸中，传千祀于毫翰。夫毫翰固在胸中出也。若使氓氓然依样葫芦，那得名流海内。大抵聪明近庄重边便不佻，聪明近磊落

① 〔南朝〕姚最：《续画品》，载于安澜编《画品丛书》，上海人民美术出版社，1982年，第20页。

边便不俗，聪明近空旷边便不拘，聪明近秀媚边便不
粗。盖言天资与画近，自然嗜好亦与画近。古人云，
笔力奋疾，境与性会。盖言天资也。[①]

　　唐志契所言着重于姚最的画论所包含的主体性情，指
出"立万象于胸怀"是"境与性会"的产物。"立万象于胸
中，传千祀于毫翰"这两句的内在关系也进一步提醒我们，
姚最所说的"万象"，是通过"毫翰"的媒介感而存在的，
即便是存在于画家胸中时，也仍然是画家的"万象"，而非
诗人或其他艺术家的"万象"。唐志契所说的"夫毫翰固在
胸中出也"，恰是对姚最这两句话的深层阐释。笔者一向认
为，艺术媒介不仅在艺术创作的外在表现阶段被运用，还
存在于艺术创作思维的内在阶段。在艺术家创作思维的内
在阶段，媒介是艺术想象力的主要元素。这里所说的媒介，
主要是强调不同门类艺术的特殊性质。英国著名美学家鲍
桑葵说："任何艺人都对自己的媒介感到特殊的愉快，而且
赏识自己媒介的特殊能力。这种愉快和能力感当然并不仅
仅是在他实际进行操作时才有的。他的受魅惑的想象就生
活在他的媒介的能力里；他靠媒介来思索，来感受；媒介
是他的审美想象的特殊身体，而他的审美想象则是媒介的

① 〔明〕唐志契:《绘事微言》，人民美术出版社，1964年，第11页。

唯一特殊灵魂。"①所谓"毫翰固在胸中出也",尤能说明姚最所说的"万象"是画家胸中的"万象","毫翰"不仅是外在的笔墨,也是画家内在的媒介感。

姚最的《续画品》对绘画的本质及画艺的精谨,有着充分的论述,在古代画论中尤为突出。对画家的价值评判,倾向明确,透辟深刻,其文笔雅隽,创用俪语,亦多用文学性很强的文字来表述学理观念,如余绍宋先生所指出的"文虽简略,而吐属则甚隽永"②。当然,这也给我们对它的理解带来了某种不确定性。

① [英]鲍山葵:《美学三讲》,周煦良译,上海译文出版社,1983年,第31页。

② 余绍宋撰,戴家妙、石连坤点校:《书画书录解题》,浙江人民美术出版社,2012年,第362页。

第六讲　格高思逸，笔妙墨精

——旧题萧绎《山水松石格》评析

<center>一</center>

《山水松石格》，作者署名为梁元帝萧绎，然历来多有质疑。如北宋韩拙《山水纯全集》云："梁元帝云：'木有四时，春英，夏荫，秋毛，冬骨。'"①主张其为梁元帝的手笔。近代余绍宋《书画书录解题》亦称"旧题梁元帝撰"。《四库全书总目提要》却直接否认是梁元帝所为，明确指出：

> 旧本题梁孝元皇帝撰。案，是书《宋·艺文志》始著录。其文凡鄙，不类六朝人语。且元帝之画，《南史》载有《宣尼像》，《金楼子》载有《职贡图》，《历代名画记》载有《蕃客入朝图》《游春苑图》《鹿图》《师利图》《鹣鹤陂泽图》《芙蓉湖醮鼎图》，《贞观画

① 曾枣庄、刘琳主编：《全宋文》第一百三十八册，卷二九七三，上海辞书出版社、安徽教育出版社，2006年，第97页。

史》载有《文殊像》。是其擅长，惟在人物。故姚最《续画品录》惟称湘东王殿下工于像人，特尽神妙。未闻以山水松石传，安有此书也？[①]

关于《山水松石格》的作者，争议显然不小。本文虽重点不在于此，但认为陈传席先生的观点较为客观：

《山水松石格》起于梁，可信。可能本是梁元帝之作，后来于流传中屡经改篡增添，直至唐初而成，基本上变了面貌。所以，《宋史》卷二百七《艺文》著有"梁元帝《（画）山水松石格》一卷"，恐非无故。[②]

也就是说，尽管论者对"梁元帝为《山水松石格》的作者"颇有质疑，但此画并非与梁元帝没有瓜葛。所以，这里还是要简单了解一下梁元帝的情况。梁元帝萧绎（508—555），字世诚，小字七符，梁高祖第七子。天监十三年（514）封湘东王。承圣三年（554）十二月丙辰，京城为西魏兵所陷。后被害，时年47岁。元帝聪明俊朗，天才英发。博综群书，下笔成章，出为言论，才辩敏捷，冠绝一时。元帝也是当时重要的画家，姚最《续画品》中评萧绎（湘东殿下）的绘画成就时说："右天挺命世，幼

① 〔清〕永瑢等：《四库全书总目》，中华书局，1965年，第972页。
② 陈传席：《中国绘画美学史》，人民美术出版社，2012年，第208页。

禀生知，学穷性表，心师造化，非复景行所能希涉。画有六法，真仙为难。王于像人，特尽神妙，心敏手运，不加点治。斯乃听讼部领之隙，文谈众艺之余，时复遇物援毫，造次惊绝，足使荀卫阁笔，袁陆韬翰。图制虽寡，声闻于外，非复讨论木讷，可得而称焉。"①评价甚高。《山水松石格》文字非多，录此以供读者品鉴：

　　夫天地之名，造化为灵。设奇巧之体势，写山水之纵横。或格高而思逸，信笔妙而墨精。由是设粉壁，运神情，素屏连隅，山脉溅扑，首尾相映，项腹相近。丈尺分寸，约有常程，树石云水，俱无正形。树有大小，丛贯孤平。扶疏曲直，耸拔凌亭。乍起伏于柔条，便同文字□□□□□或难合于破墨，体同异于丹青。隐隐半壁，高潜入冥。插空类剑，陷地如坑。秋毛冬骨，夏荫春英。炎绯寒碧，暖日凉星。巨松沁水，喷之蔚荣。哀茂林之幽趣，割杂草之芳情。泉源至曲，雾破山明。精蓝观宇，桥杓关城。行人犬吠，兽走鸟惊。高墨犹绿，下墨犹赪。水因断而流远，云欲坠而霞轻。桂不疏于胡越，松不难于弟兄。路广石隔，天遥鸟征。云中树石宜先点，石上枝柯末后成。高岭最

　　①〔南北朝〕姚最：《续画品》，载于安澜编《画品丛书》，上海人民美术出版社，1982年，第19页。

嫌邻刻石，远山大忌学图经。审问既然传笔法，秘之
勿泄于户庭。①

<h1 style="text-align:center">二</h1>

从《山水松石格》的价值看，它讲述的是山水松石画
的基本格法。格，即法式、标准。《礼记·缁衣》："言有物
而行有格也。"《后汉书》卷五十八《傅燮传》："由是朝廷
重其方格。"唐五代时期多有"诗格"之作，都是讲诗的作
法。王昌龄有著名的《诗格》，也是讲诗的作法的。而《山
水松石格》自然是讲关于山水松石的画法的。关于山水画，
其后有传为王维所作的《山水诀》《山水论》，宋代韩拙的
《山水纯全集》，还有清代笪重光的《画筌》，可以认为都
是发源于此。《山水松石格》与宗炳的《画山水序》不同：
《画山水序》有系统的哲学思想作为整体的背景，有一以贯
之的美学观念；《山水松石格》更多则是关于山水松石的具
体画法。在中国的文人画中，松石树木的画材是非常之多
的，但在画论中讲松石画法，此文首开端绪。

"夫天地之名"到"信笔妙而墨精"，可以看作是《山
水松石格》的总论，"天地""造化"之语不过是常谈，而
后面几句则颇有可以探寻之意。山水画应该有怎样的格局

① 卢辅圣主编：《中国书画全书》第一册，上海书画出版社，2009 年，
第 3 页。

与画面？作者首先从画格的角度提出了这样的问题，这也是《画山水序》和《叙画》中所没有涉及的。萧绎主张，山水画应有纵横之态。如何才能创造出纵横之态？他提出"设奇巧之体势"的艺术主张。这是非常重要的创作观念。何为"体势"？遍查无解，笔者试为解释。体者，就画而言，乃是画之结构；势者，亦是就画来论，指画面的动态感与走势。合而言之，"体势"盖指作画时的结构与动感。作者认为必有奇巧的体势，才能画出山水的纵横之态。

"格高而思逸""笔妙而墨精"两句，则更有理论意义。陈传席先生认为：

> 到了《山水松石格》，正式提出"格高而思逸"。既是科学的总结，又是伟大的预见，愈到后来愈见其作用。唯人之思高逸，其画格才能高逸，一语道破了艺术的本质，把绘画艺术的奥妙挖掘到最深处。[①]

这个说法，笔者大致是赞同的。"格高"当指画家之格。其实不仅是人之品格，还有审美之格。这二者并非完全是一回事。"逸"在中国绘画美学史上的地位是越来越重要的，而其内涵也在经过不断的完善。"逸"就是意在超越凡庸，不拘格法，出人意表。"逸"字有逃亡、安闲、隐

① 陈传席：《中国绘画美学史》，人民美术出版社，2012年，第211页。

退、放纵、散失和超绝等义项，而在书画品评中主要是指超众脱俗的技艺或艺术品，有所谓"逸品"和"逸格"。谢赫《古画品录》给画家姚昙度的评语就有"画有逸方，巧变锋出。魑魅神鬼，皆能绝妙"，评画家张则也有"意思横逸，动笔新奇。师心独见，鄙于综采"之语，都是对"逸"的绝好形容。唐人朱景玄有《唐朝名画录》，以"神、妙、能、逸"四品评画，看似"逸"品居后，其实是因其不拘格法，而另立品目。朱景玄在自序中就说："张怀瓘《画品》断神、妙、能三品，定其等格上中下，又分为三。其格外有不拘常法，又有逸品，以表其优劣也。"[①]这就是指出了逸是不拘常法的特点。"格高而思逸"，即认为画家的格调高则创作思维超逸不群，揭示了画家的创作思维与其品格的关系，这在中国画论史上也是《山水松石格》最早提出来的。笔墨当然是中国画最为重要的因素，这在后世的画论中屡见不鲜。而"笔妙而墨精"则对笔墨关系作了明确的分解，并指出二者之间的关系。笔墨关系密切，也常作为一个概念出现，但实际上是颇有分别的。如五代画论家荆浩论画主张有笔有墨，认为李思训、吴道子有笔而无墨，项容有墨而无笔，其言："李将军（李思训）理深思远，笔迹甚精，虽巧而华，大亏墨彩。项容山人树石顽涩，棱角无踪，用墨独得玄门，用笔全无其骨，然于放逸，不

① 于安澜编：《画品丛书》，上海人民美术出版社，1982年，第68页。

失元真气象。元大创巧媚，吴道子笔胜于象，骨气自高，树不言图，亦恨无墨。"①《山水松石格》所说的"笔妙而墨精"，虽然也是对笔墨作了区分，但更重要的是将笔墨效果联系起来，提出只有"笔妙"才能"墨精"。陈传席先生认为这二句"乃因果关系，而非并列关系"，说得很是到位。

有了总论关于山水树石画的基本观念，就可以准备粉壁、酝酿神情了。粉壁即为作画用的墙壁，其作用和宣纸、绢帛一样都为绘画所用，"运神情"则是画家的主体因素，要调动自身的神思和情感，才能真正投入绘画创作。

三

总论之下，是关于山水描绘的规则。"素屏连隅，山脉溅扑，首尾相映，项腹相近。丈尺分寸，约有常程，树石云水，俱无正形。"这部分是写如何画山水的。山水并非孤立摆放的，而是形成有机的结构，如同一条鲜活的巨龙。山水画的构图要能够"首尾相映，项腹相近"，这样画面本身就充满了活力。"素屏连隅"是特别值得关注的。作者所描绘的画面是山角延伸出素屏，使人感觉到如同王维诗中所写的"连山到海隅"的意境，产生画外有画的美学效果，这也是"奇巧体势"的体现。"山脉溅扑"是将水与山合为

① 〔五代梁〕荆浩:《笔法记》，载卢辅圣主编《中国书画全书》第一册，上海书画出版社，2009 年，第 7 页。

一体，让瀑布奔涧与山脉形成和谐的一脉，其走势尤为鲜明。"丈尺分寸，约有常程"，这是山水画的比例问题。传为王维所作的《山水论》中有"丈山尺树，寸马分人"，所言都指画面与外物之比例关系。现实中的山水视像进入画面，当然不可能以原有的大小尺寸，而必须缩为可以在画面中表现的比例，其中有一个透视原理。宗炳在《画山水序》中侧重阐述了这个透视规律："今张绡素以远映，则昆阆之形，可围于方寸之内。竖划三寸，当千仞之高；横墨数尺，体百里之迥。"① 这里所说的"丈尺分寸，约有常程"，重在强调这种比例的规制化，这已成为山水画的"常程"。"树石云水，俱无正形"，也就是所谓的"奇巧体势"而非板滞庸常的布局，同样也是"思逸"的体现。

"树有大小，丛贯孤平。扶疏曲直，耸拔凌亭。乍起伏于柔条，便同文字……""巨松沁水，喷之蔚荣。袅茂林之幽趣，割杂草之芳情""桂不疏于胡越，松不难于弟兄"等，这些描述是画树木的。"便同文字"下面缺字，据俞剑华先生考："有注'原缺八字'者，有注'中缺'者，有注'阙文'者。按此文既属对偶，上下两句字数自应相同，上句十字，下句绝不只八字，但相传如此，已无可考。"② 关于

① 俞剑华编著：《中国古代画论类编》，人民美术出版社，1998年，第583页。

② 俞剑华编著：《中国古代画论类编》，人民美术出版社，1998年，第587页。

树木的描画，宜有大小之别、丛贯之态。树木的扶疏曲直，如同"耸拔凌亭"，有劲健向上之势。画面上的巨松因其年老苍劲，沁出汁液；而善画树木的画家，又不孤立地只画拔地高松，而是将其置于杂草丛中，这样就给画面增添了幽趣芳情。"桂不疏于胡越"是说画桂树不能彼此远离，如同胡越异处。胡越，一北一南，彼此相远。《古诗十九首》中有"胡马依北风，越鸟巢南枝"的诗句，是举北地的马和南方的鸟来形容对故地的眷恋。而刘勰《文心雕龙·比兴》篇的赞语中有"物虽胡越，合则肝胆"之语，是说比兴手法使彼此不相干之物合为一个意境整体。而松树呢？作者主张画松树不能彼此一样，就是不同的树应该有个性化的姿态。

关于山水画的四时及其色彩表现，《山水松石格》所说的"秋毛冬骨，夏荫春英。炎绯寒碧，暖日凉星"，在中国古代山水论中是颇有影响的，也对"四时"在山水画中的表现及其论述起了先导作用。"四时"在中国艺术理论中是一个敏感而重要的话题。诗论、画论中多有相关论述。如刘勰《文心雕龙·物色》篇中说："春秋代序，阴阳惨舒，物色之动，心亦摇焉。盖阳气萌而玄驹步，阴律凝而丹鸟羞，微虫犹或入感，四时之动物深矣。"[1]南朝诗论家钟嵘也指出："若乃春风春鸟，秋月秋蝉，夏云暑雨，冬月祁寒，

① 〔南朝梁〕刘勰著，范文澜注：《文心雕龙注》，人民文学出版社，1958年，第693页。

斯四候之感诸诗者也。"① 这都是以讨论"四时"对艺术创作
的影响而著称的，都是从其对艺术家心灵的触发感染这样
的角度来谈的。美学家朱良志教授认为：

> 四时模式作为一种生命模式，对中国人的时间观
> 念、生命精神产生深刻的影响，并在中国艺术和美学
> 思考中烙下了深深印迹。其实，在中国艺术中也存在
> 这样的"四时模式"，由此表达一种对生命的关注。如
> 中国艺术中的"四时山水"的问题，就是一个以生命
> 为中心的艺术母题。②

这种四时母题，在中国的山水画论中不断趋于成熟，
而《山水松石格》开启了画面表现这个层面。在王微《叙
画》评析一讲中，有"望秋云，神飞扬；临春风，思浩荡。
虽有金石之乐，珪璋之琛，岂能仿佛之哉！"③ 这里描述山
水画的四时变化，是指向审美主体在不同季节里所产生的
心意状态，《山水松石格》则主要指向画法方面。宋人韩拙
所写的《山水纯全集》尤为重视山水画中的"四时"表现，

① 〔南朝梁〕钟嵘著，周振甫译注：《诗品译注》，中华书局，1998 年，
第 20 页。
② 朱良志：《中国艺术的生命精神》，安徽教育出版社，2006 年，第
49 页。
③ 〔唐〕张彦远：《历代名画记》卷六，浙江人民美术出版社，2011 年，
第 106 页。

其中说道："且夫山水之术，其格清淡，其理幽奥，至于千
变万化，像四时景物、风云气候，悉资笔墨而穷极幽妙者，
若非博学广识，焉得精通妙用欤？"①韩拙认为，能将四时
变化在山水画中表现得好，非一般可为，必当凭借笔墨而
穷尽幽深精妙，如果画家不是学问渊博、见识广阔，岂能
精通妙用。他直接引用萧绎的话："梁元帝云：'木有四时，
春英，夏荫，秋毛，冬骨。'"②对于《山水松石格》中的这
几句话，韩拙明确地阐释说："春英者叶细而花繁也，夏荫
者叶密而茂盛也，秋毛者叶疏而飘零也，冬骨者叶枯而枝
槁也。"③此处数语，非常准确而易晓，无须再进一步解释
了。"炎绯寒碧，暖日凉星"，则是画家以色彩创造出的寒
暑炎凉的感觉，也就是绘画颜色的色调冷暖问题。这在绘
画技法上也是画论史上的首倡。

再就是关于山水画中的点缀，《山水松石格》中说：
"泉源至曲，雾破山明。精蓝观宇，桥杓关城。行人犬吠，
兽走鸟惊。""路广石隔，天遥鸟征。"这两处说的都是山水
画中的点缀之笔。它们虽然并不是对山水本身的描绘，但
绝非可有可无。"精蓝观宇"是指山水中的寺院道观等，使

① 潘运告编注:《中国历代画论选》(上)，湖南美术出版社，2007 年，
第 244 页。

② 曾枣庄、刘琳主编:《全宋文》第一百三十八册，上海辞书出版社、
安徽教育出版社，2006 年，第 97 页。

③ 曾枣庄、刘琳主编:《全宋文》第一百三十八册，上海辞书出版社、
安徽教育出版社，2006 年，第 97 页。

山水画有了亮点和生气，这也是后来的山水画时常呈现出的点缀之笔。"桥杓关城"也是山水画中的点缀之景，有此方显得山水画格调娴雅。《初学记》卷七："《广志》云：独木之桥曰榷，亦曰杓。"唐代诗人刘禹锡诗中有"野杓度春水，山花映岩扉"的诗句。韩拙《山水纯全集》于此也有直接的阐释："言桥杓者，通船曰桥，杓者以横木渡于溪涧之上但人迹可通也。关者，在乎山峡之间，只一路可通傍无小溪方可用关也。城者，雉堞相映，楼屋相望，须当映带于山掩林木之间，不可一一出露，恐类于图经。山水所用唯古堞可也。"① 韩拙之论，是对《山水松石格》中上述一段的精确诠释，同时，也是对这个问题的发挥。显然，他是对《山水松石格》的画论高度认同的，并认为如此才能与图经相区别。这也是中国画与实用工艺的区别所在。除"精蓝观宇，桥杓关城"之外，还要画上"行人犬吠，兽走鸟惊"，使画面更有生气，同时也更有野逸之感。"路广石隔，天遥鸟征"，也使山水的画面有了更好的空间感。有石隔方显路广，鸟征方显天宇辽阔。这些关于山水画中点缀的论述，虽然无法确认其是否出于梁元帝的亲笔，但对于山水画的技法与构图层面，意义非凡。后面的画论，多有受其启发者，而韩拙的《山水纯全集》最全面地发挥了《山水松石格》的山水画美学观念。

① 卢辅圣主编：《中国书画全书》第二册，上海书画出版社，2009年，第630页。

关于墨的用法，也是《山水松石格》的重要贡献。前面已涉及笔墨关系，而在中国画的创作实践中，如何用墨，关系重大。在很多时候，中国画的色彩感是以墨来呈现的。"墨分五色"，是中国画用墨的基本常识。《山水松石格》中已提出"破墨"的画法："或难合于破墨，体同异于丹青。"这恐怕是山水画论中关于"破墨"之说的滥觞吧。破墨是中国画的重要技法之一，即用不同墨色，浓淡相间，以显示物象的界限轮廓，这样使画面更为生动，层次感颇强。张彦远《历代名画记》卷十记载王维有破墨山水画："余曾见破墨山水，笔迹劲爽。"[1]破墨山水是山水画的重要品类，王维是其代表人物。而从理论上提出"破墨"的，《山水松石格》当是首倡。更关键的是这两句话直接道出了破墨和色彩的关系，破墨在这里可以取代丹青的功能与感觉，也就是通过破墨达到丹青的效果，由此开了破墨山水的画法。所谓"高墨犹绿，下墨犹赪"（赪是赭红色），说的也是以不同的浓淡墨色来呈现不同颜色的画法。荆浩《笔法记》中有云："墨者高低晕淡，品物浅深，文采自然，似非因笔。"[2]道出了破墨山水近于自然的审美效果。

《山水松石格》的末尾几句，是关于山水画的正反面

[1]〔唐〕张彦远：《历代名画记》卷十，浙江人民美术出版社，2011年，第156页。

[2]〔五代〕荆浩：《笔法记》，载卢辅圣主编《中国书画全书》第一册，上海书画出版社，2009年，第6页。

经验的提醒。"云中树石宜先点，石上枝柯末后成。高岭最嫌邻刻石，远山大忌学图经。审问既然传笔法，秘之勿泄于户庭。"正面经验是，画树石与云的时候，最好是先画树石，再根据树石形态点之以云，因为云无正形。画石上所生枝柯，应该先画石而后枝柯。这些都是相对而言，供一般学画者作为法式的参考，而真正的画家不受此限。从反面经验而言，所画高岭最好不要邻于刻石，画远山时更要注意不要与"图经"相类，而应该画出艺术品的感觉。

同是早期的山水画论，这篇《山水松石格》与宗炳的《画山水序》、王微的《叙画》颇有不同。后两者更具艺术哲学的品性，而前者则在操作层面取胜！尽管人们对梁元帝作为它的作者有颇多质疑，但其作为山水画的画论，价值仍是显而易见的。在山水画的体势与笔墨方面，《山水松石格》多有导夫先路的开辟作用，我们读后面的一些画论名作，多有能在此篇中见其源头者！

第七讲　肇自然之性，成造化之功

——（传）王维《山水诀》《山水论》评析

作为大诗人的王维，几乎是无人不知、无人不晓的；而作为大画家的王维，更多的人也许只是一知半解。这里拟评析的《山水诀》和《山水论》，究竟是不是王维所作，还有颇多争议，但就这两篇画论所体现的主要绘画观念而言，则是切合王维绘画，而且对于中国绘画走向产生了重要影响的。余绍宋先生《书画书录解题》论《山水论》中说："旧题唐王维撰。此篇凡六百余言，起首'凡画山水意在笔先，丈山尺树，寸马豆人，远人无目，远树无枝，远山无石，远水无波'数语，甚为精到。疑右丞本有画诀，口授相传，有此数语。后人乃傅益以成此篇，故多属画山水家常言，无甚精意。"① 这样解释这两篇画论尚属客观。因此，本文姑且将其置于王维名下，并结合王维的绘画成就予以阐析。

① 余绍宋撰，戴家妙、石连坤点校：《书画书录解题》，浙江人民美术出版社，2012年，第694页。

一

王维（701—761），字摩诘，唐代诗坛上最为耀眼的巨星之一。其在诗坛上成名，早于李白、杜甫。对于他在文学上的成就，本文不作评介。

这里借史籍略为评介其作为画家的业绩与成就。唐代著名画论家张彦远的《历代名画记》中载："王维，字摩诘，太原人。年十九进士擢第，与弟缙并以词学知名，官至尚书右丞。有高致，信佛理。蓝田南置别业，以水木琴书自娱。工画山水，体涉今古。人家所蓄，多是右丞指挥工人布色，原野簇成远树，过于朴拙，复务细巧，翻更失真。清源寺壁上画辋川，笔力雄壮。尝自制诗曰：'当世谬词客，前身应画师。不能舍余习，偶被时人知。'诚哉是言也。余曾见破墨山水，笔迹劲爽。"①《宣和画谱》则侧重于谈及其画与诗相通，或者径直说"画中有诗"的特点："维善画，尤精山水，当时之画家者流，以谓天机所到，而所学者皆不及。后世称重，亦云维所画不下吴道元（吴道子）也。观其思致高远，初未见于丹青，时时诗篇中已自有画意，由是知维之画出于天性，不必以画拘，盖生而知之者。"②

① 〔唐〕张彦远：《历代名画记》，浙江人民美术出版社，2011年，第156页。

② 《宣和画谱》卷十，载卢辅圣主编《中国书画全书》第二册，上海书画出版社，2009年，第361页。

王维作为画家的地位是在宋代之后开始大幅度提升的。唐人朱景玄作《唐朝名画录》，以"神、妙、能、逸"四品对画家进行品评诠次，"神、妙、能"是从上往下，每品又分三等，即神品上、神品中、神品下，妙品上、妙品中、妙品下，能品上、能品中、能品下，逸品则不分等次，作"不拘常法"的另类单列，而在以后的画品中更得以翻转，成为众品之首。其中，朱氏将吴道玄（吴道子）置于神品上，只此一人，而将王维置于妙品上，此品有8位画家之多。可见在朱氏所生活的晚唐时期，王维还只能"混迹"于众多普通画家之中，与吴道子的地位相距甚远。而到了北宋时期，王维在画史上的地位可以说"扶摇直上"。其间最有力的推手，就是当时的文坛领袖苏轼。苏轼推崇文人画不遗余力，且以王维为文人画的首创者。苏轼有《凤翔八观·王维吴道子画》一诗，在表达对王、吴二人的崇敬的同时，又将王维置于吴道子之上加以膜拜：

　　何处访吴画？普门与开元。开元有东塔，摩诘留手痕。吾观画品中，莫如二子尊。道子实雄放，浩如海波翻。当其下手风雨快，笔所未到气已吞。亭亭双林间，彩晕扶桑暾。中有至人谈寂灭，悟者悲涕迷者手自扪。蛮君鬼伯千万万，相排竞进头如鼋。摩诘本诗老，佩芷袭芳荪。今观此壁画，亦若其诗清且敦。祇园弟子尽鹤骨，心如死灰不复温。门前两丛竹，雪

节贯霜根。交柯乱叶动无数，一一皆可寻其源。吴生
虽妙绝，犹以画工论。摩诘得之于象外，有如仙翮谢
笼樊。吾观二子皆神俊，又于维也敛衽无间言。[1]

　　苏轼比较王、吴两位画家的画品说："吾观画品中，莫
如二子尊。"后又写道："吴生虽妙绝，犹以画工论。摩诘
得之于象外，有如仙翮谢笼樊。吾观二子皆神俊，又于维
也敛衽无间言。"为了抬高王维，苏轼竟然把吴道子置于
"画工"一流。在苏轼看来，"画工"就是匠人，是与文人
画家相对的。苏轼评王维诗画所说的"味摩诘之诗，诗中
有画。观摩诘之画，画中有诗"[2]更是成为家喻户晓的定评。
明代大画家董其昌以禅家南北宗论画，以王维为南宗代表，
并且明确表示："文人之画，自王右丞始，其后董源、僧巨
然、李成、范宽为嫡子，李龙眠、王晋卿、米南宫及虎儿
皆从董、巨得来。直至元四大家黄子久、王叔明、倪元镇、
吴仲圭皆其正传。"[3]这等于是把王维抬到了文人画鼻祖的地
位。有学者对王维在画史上的地位变迁有这样的概括："王
维的画作地位在唐代并不很高，自五代起，王维在绘画史

　　[1]〔北宋〕苏轼：《王维吴道子画》，载王水照选注《苏轼选集》，上海古
籍出版社，2014年，第13—14页。
　　[2]〔北宋〕苏轼：《书摩诘蓝田烟雨图》，载〔明〕茅维编，孔凡礼点校
《苏轼文集》卷七十，中华书局，1986年，第2209页。
　　[3]〔明〕董其昌：《画禅室随笔》，载卢辅圣主编《中国书画全书》第五
册，上海书画出版社，2009年，第143页。

上逐渐走上了升迁之途。至宋时，苏轼'诗中有画，画中有诗'的评价，使王维在文人画领域独领风骚。到明代，以董其昌为代表的南北宗论更是将王维推上了山水画的宗祖地位，并左右画坛三百年。可以说，王维在画坛地位的升迁，昭示着水墨、思致、人品等元素在文人绘画中的崛起与兴盛，这正是王维绘画的特点。"①这里把王维绘画地位变化的轨迹作了清晰的描述。

二

王维的绘画成就，主要表现在山水画方面，而在山水画的创作中，以水墨为媒介作画，又是他备受推崇的重要原因。以水墨作山水图，这是文人画启航的一个重要标志。《山水诀》明确揭示了水墨在山水画中的重要性：

> 夫画道之中，水墨最为上。肇自然之性，成造化之功。或咫尺之图，写千里之景。东西南北，宛尔目前；春夏秋冬，生于笔下。②

虽然这篇画论是否为王维的手笔颇受质疑，但这开篇

① 彭兴林：《中国经典绘画美学》，山东美术出版社，2011年，第68页。
② 〔唐〕王维：《画学秘诀》，载陈尚君辑校《全唐文补编》卷四十，中华书局，2005年，第481页。

之论，却与王维在画史上的美学倾向再吻合不过了。水墨作画的功能何在？《山水诀》作了高度概括的回答："肇自然之性，成造化之功。"这是从哲学高度来阐述水墨画功能的。"自然"在中国哲学里是具有本体论意义的最高哲学范畴，这在道家哲学中是颇为确定的。《老子》二十五章说："故'道'大，天大，地大，人亦大。域中有四大，而人居其一焉。人法地，地法天，天法'道'，'道'法自然。"① 可见"自然"乃是居于"道"之上的最高范畴。"自然"又指自然而然的规律。《老子》十七章说："功成事遂，百姓皆谓：'我自然。'"② 又，五十一章："道之尊，德之贵，夫莫之命而常自然。"③ 这里，"自然"都是指一种本然的状态。在魏晋玄学中，"自然"成为最重要的话题之一。杰出的玄学家王弼解释《老子》二十五章的"道法自然"云："道不违自然，乃得其性。法自然者，在方而法方，在圆而法圆，于自然无所违。"④ 这段话不长，但很重要。在王弼看来，"自然"具有双重的性质，一是自然而然的规律，二是作为宇宙本体的性质，而这二者又是一体两面的。

"造化"即自然的创造化育，也是宇宙自然的代名词。如《庄子·大宗师》："今一以天地为大炉，以造化为大

① 陈鼓应：《老子注译及评介》，中华书局，2009年，第449页。
② 陈鼓应：《老子注译及评介》，中华书局，2009年，第445页。
③ 陈鼓应：《老子注译及评介》，中华书局，2009年，第459页。
④ 陈鼓应：《老子注译及评介》，中华书局，2009年，第357页。

冶。"①"造化"更多地还是出现在文艺作品中，有点诗化的意味。陶渊明诗："纵浪大化中，不喜亦不惧。""大化"与"造化"几为同义。杜甫诗有"造化钟神秀，阴阳割昏晓"。

"肇自然之性，成造化之功"，并非只是浮泛之语，而是从理论上说明了水墨作为绘画媒介的美学地位。水墨山水可以开启一个与天地为一的艺术世界。《山水诀》说："或咫尺之图，写千里之景。东西南北，宛尔目前；春夏秋冬，生于笔下。"比起李思训、董源等人的着色山水，这似乎尤能呈现出"咫尺万里"的效果。李思训作为唐代著名的大画家，是以金碧山水著称的。元代画论家汤垕评价李思训及其子李昭道："李思训画着色山水用金碧辉映，为一家法。其子昭道，变父之势，妙又过之。时人号为大李将军、小李将军。至五代蜀人李昇工画着色山水，亦呼为小李将军。宋宗室伯驹字千里，复仿效为之，妩媚无古意。余尝见《神女图》《明皇御苑出游图》，皆思训平生合作也。又见昭道《海岸图》绢素百碎，粗存神采，观其笔墨之源，皆出展子虔辈也。"②就是描述了着色山水这一脉画家。而王维以水墨山水导夫先路，其画的审美效果与着色山水大有不同，所谓"咫尺之图，写千里之景"，正是从水墨山水的

①〔西晋〕郭象注，〔唐〕成玄英疏，曹础基、黄兰发点校：《南华真经注疏》，中华书局，1998年，第153页。

②〔元〕汤垕：《画鉴》，载俞剑华编著《中国古代画论类编》，人民美术出版社，1998年，第690页。

效果上印证了"成造化之功"。画家仅用或浓或淡的墨色就能描绘出万里江山和四季美景,水墨的力量并不亚于着色。

<div align="center">三</div>

《山水诀》的主要部分,涉及了水墨山水的诸多基本要素,这些要素也是水墨山水图构图布局的重要组成部分。

> 初铺水际,忌为浮泛之山;次布路岐,莫作连绵之道。主峰最宜高耸,客山须是奔趋。回抱处僧舍可安,水陆边人家可置。村庄著数树以成林,枝须抱体;山崖合一水而泻瀑,泉不乱流。渡口只宜寂寂,人行须是疏疏。泛舟楫之桥梁,且宜高耸;著渔人之钓艇,低乃无妨。悬崖险峻之间,好安怪木;峭壁巉岩之处,莫可通途。远岫与云容相接,遥天共水色交光。山钩镰处,沿流最出其中;路接危时,栈道可安于此。平地楼台,偏宜高柳映人家;名山寺观,雅称奇杉衬楼阁。远景烟笼,深岩云锁。酒旗则当路高悬,客帆宜遇水低挂。远山须宜低排,近树惟宜拔进。①

① 〔唐〕王维:《画学秘诀》,载陈尚君辑校《全唐文补编》卷四十,中华书局,2005年,第481—482页。

这些要素的设置都是特具文人画韵味的。王维精通佛教禅学，其诗多有禅意，而这篇《山水诀》，虽不敢确定就是王维的手笔，但在精神实质上，却是深为契合。

　　手亲笔砚之余，有时游戏三昧。岁月遥永，颇探幽微。妙悟者不在多言，善学者还从规矩。①

"游戏三昧"，正是文人画的精神所在。这从宋代米芾、米友仁的"墨戏"画风中就可以明显感受得到。"妙悟"更是禅学的根本智慧，也是佛性获得的唯一通道，而这里指对山水画最高境界的领悟。"善学者还从规矩"，指一般的画家要从基础学起。王维本人的绘画，可以说正是"颇探幽微"。王维精于禅道，奉佛尤勤。《旧唐书·王维传》载："在京师日饭十数名僧，以玄谈为乐。斋中无所有，唯茶铛、药臼、经案、绳床而已。退朝之后，焚香独坐，以禅诵为事。"②除诗之外，其画作也多有禅意天机，在构思上超越凡俗、不拘形器，即有禅思作为底蕴。沈括在《梦溪笔谈》中对王维画有一段著名的评论：

①〔唐〕王维:《画学秘诀》，载陈尚君辑校《全唐文补编》卷四十，中华书局，2005 年，第 482 页。
②〔后晋〕刘昫等:《旧唐书》卷一百九十下，中华书局，1975 年，第5052 页。

　　书画之妙当以神会，难可以形器求也。世之观画者多能指摘其间形象位置，彩色瑕疵而已，至于奥理冥造者罕见其人。如彦远《画评》言："王维画物，多不问四时，如画花，往往以桃、杏、芙蓉、莲花同画一景。"予家所藏摩诘画《袁安卧雪图》有雪中芭蕉，此乃得心应手，意到便成，故造理入神，迥得天意，此难可与俗人论也。①

　　这种迥得天意、超越形器的构思，便是禅意的表现。

　　"游戏三昧"尤为充分地体现了禅家的精神。"三昧"是佛家语，梵文音译，本义为"正定"，排除杂念，使心神平静。后指解脱束缚为"三昧"。南宗禅的代表人物慧能就时常谈及"一行三昧"，如说："一行三昧者，于一切时中——行住坐卧，常行直心是。但行直心，于一切法上无有执着，名一行三昧。"②禅宗的顿悟佛性，也即明心见性。禅宗经典《坛经》对"见性"的诠解是："见性之人，立亦得，不立亦得，去来自由，无滞无碍。应用随作，应语随答，普见化身，不离自性。即得自在神通，游戏三昧，是名见性。"③王维的绘画，是蕴含着这种"游戏三昧"的精神

　　①〔北宋〕沈括：《梦溪笔谈》卷十七《书画》，载《全宋笔记》第二编第三册，大象出版社，2006年，第125—126页。
　　② 印顺：《中国禅宗史》，江西人民出版社，1999年，第133页。
　　③ 任继愈选编，李富华校注：《佛教经籍选编》，中国社会科学出版社，1985年，第111页。

的。如宋人董逌所评："世言摩诘笔踪，措思参于造化，而创意经图，即有所缺。如山水平远，云峰石色，绝迹天机，非绘者所及。"[1]可以视为对其"游戏三昧"的理解。作为文人画重要画法的"墨戏"，其源亦出于此。宋代画家米芾、米友仁父子，即以"墨戏"著称。因而，在董其昌那里，"二米"都是被纳入王维所开创的"南宗"画一脉的。

四

关于《山水论》，也多有美学理论价值可以阐发，此处全录：

> 凡画山水，意在笔先。丈山尺树，寸马分人。远人无目，远树无枝。远山无石，隐隐如眉；远水无波，高与云齐。——此是诀也。山腰云塞，石壁泉塞，楼台树塞，道路人塞。石看三面，路看两头，树看顶颡，水看风脚。——此是法也。
>
> 凡画山水，平夷顶尖者巅，峭峻相连者岭，有穴者岫，峭壁者崖，悬石者岩，形圆者峦，路通者川。两山夹道，名为壑也。两山夹水，名为涧也。似岭而高者，名为陵也。极目而平者，名为坂也。——依此

① 〔北宋〕董逌：《广川画跋》卷五，载于安澜编《画品丛书》，上海人民美术出版社，1982年，第287页。

者，粗知山水之仿佛也。

观者先看气象，后辩清浊。定宾主之朝揖，列群峰之威仪，多则乱，少则慢，不多不少，要分远近。远山不得连近山，远水不得连近水。山腰掩抱，寺舍可安；断岸坂堤，小桥可置。布路处则林木，岸绝处则古渡，水断处则烟树，水阔处则征帆，林密处则居舍。临岩古木，根断而缠藤；临流石岸，欹奇而水痕。

凡画林木，远者疏平，近者高密。有叶者枝嫩柔，无叶者枝硬劲。松皮如鳞，柏皮缠身。生土上者，根长而茎直；生石上者，拳曲而伶仃。古木节多而半死，寒林扶疏而萧森。

有雨不分天地，不辩东西。有风无雨，只看树枝。有雨无风，树头低压。行人伞笠，渔父蓑衣。雨霁则云收天碧，薄雾菲微，山添翠润，日近斜晖。早景则千山欲晓，雾霭微微，朦胧残月，气色昏迷。晚景则山衔红日，帆卷江渚，路行人急，半掩柴扉。春景则雾锁烟笼，长烟引素，水如蓝染，山色渐青。夏景则古木蔽天，绿水无波，穿云瀑布，近水幽亭。秋景则天如水色，簇簇幽林，雁鸿秋水，芦鸟沙汀。冬景则借地为雪，樵者负薪，渔舟倚岸，水浅沙平。凡画山水，须按四时。或曰烟笼雾锁，或曰楚岫云归，或曰秋天晓霁，或曰古冢断碑，或曰洞庭春色，或曰路荒人迷。——如此之类，谓之画题。

山头不得一样，树头不得一般。山藉树而为衣，树藉山而为骨。树不可繁，要见山之秀丽；山不可乱，须显树之精神。能如此者，可谓名手之画山水也。①

先看开篇"凡画山水，意在笔先"的命题。诗学中讲的言意关系问题为人所熟知，"言不尽意"是最普遍的观点，意思是有限的诗歌语言包蕴了许多言外之意。"以意为主"，也是诗学中的重要命题。署名王昌龄的《诗格》中明确说："夫作文章，但多立意。""凡属文之人，常须作意。"② 王夫之论诗也说："无论诗歌与长行文字，俱以意为主。意犹帅也。无帅之兵，谓之乌合。"③什么是"意"？一般的理解就是内容，或者说主题。但在画论中恐怕不能这样直接地对应。"笔"指笔墨，"意在笔先"就是画家在落笔之时，内心已有了独特的构形和独创的理思。沈括评王维画"得心应手，意到便成，故造理入神"，可见其画意之妙。笔者以为彭兴林先生对此的论述较近绘画的实际，他说："作画者须要心中有物方可下笔，在落笔之前，所画的景物在头脑中已有基本的轮廓，而笔墨就是来落实意

①〔唐〕王维：《画学秘诀》，载陈尚君辑校《全唐文补编》卷四十，中华书局，2005年，第482页。
② 张伯伟：《全唐五代诗格汇考》，凤凰出版社，2002年，第162、163页。
③〔清〕王夫之著，戴鸿森笺注：《姜斋诗话笺注》卷二，上海古籍出版社，2012年，第45页。

象。"① "丈山尺树，寸马分人。远人无目，远树无枝。远山无石，隐隐如眉；远水无波，高与云齐。——此是诀也。"这是创作山水画的口诀，也是山水画的透视原则。这是从画家的创作经验中总结出来的，但可以上升到普遍的层面。这种透视原则在山水画中是可以作为金科玉律来实践的。只有这样，才能画出山水的层次和诗意。

次说气象。"观者先看气象，后辩（辨）清浊。"气象是指画家作为审美创造主体对山水之象形成的总体知觉。这种气象并不是抽象的，而是在总体中包含着主次分明的层次感。如果没有这种层次感，气象就是模糊而抽象的。对于群峰的感觉和内心格局的构成，是要以主次远近作为内在轮廓的。所谓"清浊"，本指自然界的清气和浊气，这里指由山水画面中的山水、寺舍、断岸、小桥等要素形成的清晰和模糊的层次感。这也是画中点缀所须依循的规律。

再说四时。在上一讲《山水松石格》的评析中，笔者已就山水画的四时作了阐述，而《山水论》中关于四时的要求则更为细致。王维在《山水论》中明确提出了"凡画山水，须按四时"的重要美学原则，这几乎是山水画必须遵守的定律了。"春景则雾锁烟笼，长烟引素，水如蓝染，山色渐青。夏景则古木蔽天，绿水无波，穿云瀑布，近水幽亭。秋景则天如水色，簇簇幽林，雁鸿秋水，芦岛沙

① 彭兴林：《中国经典绘画美学》，山东美术出版社，2011年，第63页。

汀。冬景则借地为雪，樵者负薪，渔舟倚岸，水浅沙平。凡画山水，须按四时。或曰烟笼雾锁，或曰楚岫云归，或曰秋天晓雾，或曰古冢断碑，或曰洞庭春色，或曰路荒人迷。——如此之类，谓之画题。"《山水论》中关于四时的山水特征的论述非常丰富而经典，将山水画中的四时最具鲜明特征的景致都进行了描绘。这对山水画的创作实践有特别重要的意义。诗论中也颇多关于四时的论述，如刘勰在《文心雕龙·物色》篇中所说："春秋代序，阴阳惨舒，物色之动，心亦摇焉。盖阳气萌而玄驹步，阴律凝而丹鸟羞，微虫犹或入感，四时之动物深矣。若夫珪璋挺其惠心，英华秀其清气，物色相召，人谁获安！是以献岁发春，悦豫之情畅；滔滔孟夏，郁陶之心凝；天高气清，阴沉之志远；霰雪无垠，矜肃之虑深。岁有其物，物有其容；情以物迁，辞以情发。"[1]刘勰所描写的四时变化是对主体心灵的感召。南朝萧子显论诗时也说："若乃登高目极，临水送归，风动春朝，月明秋夜，早雁初莺，开花落叶，有来斯应，每不能已也。"[2]诸如此类，尚有许多。诗学中的"四时"之论，在于四时物色的不同引发诗人的情感，让诗人进入创作状态；而画论的"四时"，是画家用眼光感受出来

① 〔南朝梁〕刘勰著，范文澜注：《文心雕龙注》，人民文学出版社，1958年，第693页。

② 〔南朝〕萧子显：《自序》，载郁沅、张明高编选《魏晋南北朝文论选》，人民文学出版社，1996年，第342页。

的，具有更为具体、更为鲜明的视觉印象。我们所见的画论"四时"，都是著名画家所为，他们是以非常专业的眼光来观察四时景物特征的。画论对四时的不同描绘，其实已经是画家用文字表述出的自然造化的不同生命样态，它们是具体的、感性的、视觉化的，也是笔墨的、构图的和设色的。宋代画家郭熙对山水画之四时有这样的名言："真山水之烟岚，四时不同：春山澹冶而如笑，夏山苍翠而如滴，秋山明净而如妆，冬山惨淡而如睡。"①郭氏这里对四时山水的表述，更多的是一种形容，《山水论》则以非常生动的画面要素对山水画"须按四时"进行了"立法"。

最后，关于树石的画法。《山水论》中关于树石的画法也说得明白确定，如"远树无枝""石看三面""树看顶颠""凡画林木，远者疏平，近者高密。有叶者枝嫩柔，无叶者枝硬劲。松皮如鳞，柏皮缠身。生土上者，根长而茎直；生石上者，拳曲而伶仃。古木节多而半死，寒林扶疏而萧森""山藉树而为衣，树藉山而为骨"。对松石的不同形态的画法都作了笔法上的规定，非常具有绘画上的技法价值。同样是树，生于土上和生于石上要有不同的形态，这种看似细微的差别决定了山水画的成就高下。《山水论》不孤立地讲画树石，而是对山与树的关系作了相互依存的表述：画山如无树如同体无衣，裸裎在外；画树而无山则如同体

① 〔北宋〕郭熙、郭思：《林泉高致》，载俞剑华编著《中国古代画论类编》，人民美术出版社，1998年，第634—635页。

无骨，毫无根基可言。

　　《山水诀》和《山水论》都寄名于大诗人、大画家王维之下，尽管颇多质疑，但与王维并非毫无瓜葛。王维在山水画领域的地位日隆，一是有苏轼、董其昌等人的揄扬推崇，二就是有《山水诀》《山水论》作为山水画基本理论和构图、技法方面经典的影响力。《山水诀》《山水论》与王维的美学观念及山水画的特征是吻合的。"画道之中，水墨最为上"，尤其在理论上给王维开创水墨山水一派提供了一个醒目的标志！

第八讲　咫尺万里，元气淋漓

——杜甫题画诗评析

在隋唐五代的画论中，题画诗是尤为值得关注的领域。唐代绘画本身，也是灿若云锦，蔚为大观。仅是晚唐张彦远的画论名著《历代名画记》所录的唐代画家便有二百余人。其中的吴道子、李思训、王维、张璪等，都是画史上声名显赫的大画家。题画诗也应运而生。题画诗更早的渊源不是在唐代，而是六朝时已肇其端，只是那时没留下什么有名的篇什，也不具有绘画理论价值。唐代则不同，如杜甫、白居易等诗人的题画诗评价一些著名画家的画作，不仅生动地再现了画作的画面意境，而且具有普遍的美学意义，它们对画家们的创作也产生了重要影响。

题画诗有的是题写在画卷上，成为画作的有机部分；有的则不是题写在画上的，如杜甫的题画诗就是如此。本篇画论评析，即以杜甫的题画诗为研究对象，发掘其中蕴含的丰富内容。杜甫题画诗数量颇大，遍观杜集，其中题画之作有二十余首，而且多为流传甚广的名篇。清代大文

学家王士禛谈到题画诗时指出："六朝已来题画诗绝罕见，盛唐如李太白辈间一为之……杜子美（杜甫字）始创为《画松》、《画马》、《画鹰》、《画山水》诸大篇，搜奇抉奥，笔补造化……子美创始之功，伟矣。"①所言甚是。接下来，本文将对所评题画之作中的相关问题加以阐发。

一

　　十日画一水，五日画一石。能事不受相促迫，王宰始肯留真迹。壮哉昆仑方壶图，挂君高堂之素壁。巴陵洞庭日本东，赤岸水与银河通，中有云气随飞龙。舟人渔子入浦溆，山木尽亚洪涛风。尤工远势古莫比，咫尺应须论万里。焉得并州快剪刀，剪取吴松半江水。②

　　这首《戏题王宰画山水图歌》是杜甫题画诗中的名作，其中所蕴含的绘画美学观念，对画坛和诗界都有深远影响。"戏题"是这位大诗人谈文论艺时常用的习惯性命题。杜甫诗集中尚有若干首以"戏"为题的作品，如《戏为韦偃双松图歌》《戏作俳谐体遣闷二首》《戏为六绝句》等作，都

①〔清〕王士禛著，袁世硕主编：《王士禛全集（三）》，齐鲁书社，2007年，第1944—1945页。
②《戏题王宰画山水图歌》，载〔唐〕杜甫著，〔清〕仇兆鳌注《杜诗详注》卷九，中华书局，1979年，第754—757页。

是论艺之作。其中如《戏为六绝句》组诗，有着非常丰富的诗学内涵，在中国文学批评史上的地位非常重要。杜甫的题画诗也多以"戏"为题。看似游戏之作，但其实诗人是很认真的。不唯认真，而且借着诗的形式，发挥出很多精义。

按《杜诗详注》的编年，杜甫题给王宰的这首诗作于唐上元元年（674），此时诗人居于成都。这个时期，杜甫有相对安定的生活环境，因而写了许多名篇佳什。画家王宰本身就是蜀人，生卒年不详。但看杜甫这首题画诗，可能王宰这个时期也在蜀地。本来王宰偏安蜀地，名气没有多大，而杜诗一出，王宰在画史上就成为令人注目的人物了。朱景玄《唐朝名画录》载："王宰家于西蜀，贞元中韦令公以客礼待之。画山水树石出于象外，故杜员外赠歌云：'十日画一松，五日画一石，能事不受相促迫，王宰始肯留真迹。'景玄曾于故席夔舍人厅见一图障：临江双树，一松一柏。古藤萦绕，上盘于空，下着于水。千枝万叶，交植曲屈，分布不杂。或枯或荣，或蔓或亚，或直或倚。叶叠千重，枝分四面。达士所珍，凡目难辨。又于兴善寺见画四时屏风，若移造化风候云物，八节四时于一座之内，妙之至极也。故山水、松石，并可跻于妙上品。"①朱氏以"神、妙、能、逸"四品论画，除"逸"不再分格，神、

① 〔唐〕朱景玄：《唐朝名画录》，载于安澜编《画品丛书》，上海人民美术出版社，1982年，第81页。

妙、能又各分上、中、下，以李昭道、王维、韦偃、王宰、韩滉等为妙品之上，同列者皆唐代名画家。而从书中记载而言，朱景玄对王宰之画的描述都是实际见闻，颇为可采。其他如《太平广记》《历代名画记》《图绘宝鉴》所录都与之略同，且更简单，可能都采自于此。

　　杜诗先赞王宰画格之高。"十日画一水，五日画一石。能事不受相促迫，王宰始肯留真迹。壮哉昆仑方壶图，挂君高堂之素壁。""十日""五日"之说，见出王宰画风之从容不迫，矜持高重。只有不受促迫，画家才肯下笔。"真迹"不唯见真，而且见其珍贵。"壮哉"二句，呈现出画家山水图的雄浑气象。所谓"昆仑""方壶"，一西一东两大名山，穷想象之涯涘，其实并非实写，只是状其极远。王嗣奭《杜臆》中指出："题云'山水图'，而诗换以'昆仑方壶图'，方壶东极，昆仑西极，盖就图中远景极言之，非真画昆仑方壶也；若果尔，则与作《六合赋》者同痴矣。"[①]《杜臆》所言，真知诗者也！著名美术史家高居翰先生对此指出：

　　　　8世纪中叶左右，诗人杜甫为其同时代画家王宰写下了这样两行颂诗："十日画一水，五日画一石。能事不受相促迫。"后来的作家（正如我们将看到的那

[①]〔明〕王嗣奭:《杜臆》卷四，上海古籍出版社，1983年，第124页。

样）对于耐心、耗时的绘画模式或褒或贬时往往引用这两句诗。①

《唐朝名画录》的记载同样可以看出王宰的精细风格。在朱景玄作的《唐朝名画录》中，王宰被列为妙品，明显比吴道子低一大格。吴道子被列为"神品"之上，而且只此一人，可见，吴道子的绘画成就在唐代就受到了最高的认可。而吴道子的画风，代表的是速成和天然的理想!《宣和画谱》论述吴道子画风说："道子解衣盘礴，因用其气以壮画思，落笔风生，为天下壮观。故庖丁解牛，轮扁斫轮，皆以技进乎道；而张颠观公孙大娘舞剑器，则草书入神。道子之于画，亦若是而已。况能屈骁将，如此气概，而岂常者哉。然每一挥毫，必须酣饮，此与为文章何异，正以气为主耳。"② 这里的具体事例，颇能说明吴道子的画风。高居翰指出速成与缓就这两种创作方式的不同历史地位："这一时期，速成（quickness）与缓就（slowness）被视为大抵相当的优秀品质；杰出的作品可以采用任何一种方法来完成。但是，在后来的几个世纪中，批评家的偏好越来越多地集中于速成和天然的理想，吴道子就是以此范例而位

①范景中、高昕丹编选：《风格与观念：高居翰中国绘画史文集》，中国美术学院出版社，2011年，第66页。
②《宣和画谱》卷二，载卢辅圣主编《中国书画全书》第二册，上海书画出版社，2009年，第339页。

居神品。"①

接着，"巴陵洞庭日本东"这五句，描绘图中山水之状，极尽辽阔博大，虽是挂于素壁的有限画面，却使人感觉如上与天通，中有飞龙，其间又有舟人渔子，风涛澎湃，山木尽亚。以诗的形式，状画中之景，却比画本身更具动感。仇兆鳌评之曰："此记图中山水。昆仑、方壶，山既自西而东，故巴陵、日本，水亦自西而东。且其水势浩瀚，银汉通而云龙起，又见风涛激荡，渔舟避而山木摇，真可谓壮观矣。"②诗人将画面的境界呈现给世人，极为生动逼真。

下面的"尤工远势古莫比，咫尺应须论万里"一句，乃是本诗的点睛升华之笔，也是杜甫题画诗的美学内涵的精华之处。所谓"远势"，也即上面所描绘的那样，在有限的画面中使人感受到无限的境界，生发无尽的遐想。诗人出之以"咫尺应须论万里"，已是超出了王宰山水画的范围，具有普遍的美学理论价值。南朝宋刘义庆的《世说新语》中曾经说道："（袁彦伯）叹曰：'江山辽落，居然有万里之势。'"③诗人化用于此。作为全诗的升华之句，"咫尺

① 范景中、高昕丹编选：《风格与观念：高居翰中国绘画史文集》，中国美术学院出版社，2011年，第66页。
②〔唐〕杜甫著，〔明〕仇兆鳌注：《杜诗详注》卷九，中华书局，1979年，第755页。
③〔南朝宋〕刘义庆撰，〔南朝梁〕刘孝标注，余嘉锡笺疏：《世说新语笺疏》，中华书局，2015年，第153页。

应须论万里"是前面诗句的自然生成。清人王嗣奭《杜臆》
中评述此诗：

> 中举"巴陵洞庭"，而东极于日本之东，西极于
> 赤水之西，而直与银河通，广远如此，正根"昆仑
> 方壶"来；而后面收之以咫尺万里，尽之矣。中间
> "云""龙""风""木"，"舟人""渔子"，"浦溆""洪
> 涛"，又变出许多花草来，笔端之画，妙已入神矣。①

　　结尾这两句尤为奇妙，"焉得并州快剪刀，剪取吴松
半江水"。王宰画中的山水像是用剪刀剪下的一般，既凸显
了画家对山水精妙之景的捕捉与创造能力，又充满着诗题
中"戏"的无限妙趣。从杜甫的题画诗开始，"咫尺万里"
成为中国美学的一个重要的命题。清初大思想家王夫之由
此引申到诗学，他说："论画者曰：'咫尺有万里之势。'一
'势'字宜着眼。若不论势，则缩万里于咫尺，直是《广舆
记》前一天下图耳。五言绝句，以此为落想时第一义，唯
盛唐人能得其妙。如'君家住何处？妾住在横塘。停船暂
借问，或恐是同乡'，墨气所射，四表无穷，无字处皆其
意也。"②

　　①〔明〕王嗣奭：《杜臆》卷四，上海古籍出版社，1983年，第124页。
　　②〔清〕王夫之撰，丁福保辑：《姜斋诗话》，载《清诗话》上册，上海
古籍出版社，2015年，第19页。

二

　　杜甫的《奉先刘少府新画山水障歌》以诗笔勾勒出非常生动神奇的画境，使我们在阅读此诗时油然而生一种审美的惊奇。诗云：

　　　　堂上不合生枫树，怪底江山起烟雾。闻君扫却赤县图，乘兴遣画沧洲趣。画师亦无数，好手不可遇。对此融心神，知君重毫素。岂但祁岳与郑虔，笔迹远过杨契丹。得非玄圃裂，无乃潇湘翻？悄然坐我天姥下，耳边已似闻清猿。反思前夜风雨急，乃是蒲城鬼神入。元气淋漓障犹湿，真宰上诉天应泣。野亭春还杂花远，渔翁暝踏孤舟立。沧浪水深青溟阔，攲岸侧岛秋毫末。不见湘妃鼓瑟时，至今斑竹临江活。刘侯天机精，爱画入骨髓。自有两儿郎，挥洒亦莫比。大儿聪明到，能添老树巅崖里。小儿心孔开，貌得山僧及童子。若耶溪，云门寺，吾独胡为在泥滓，青鞋布袜从此始。①

　　这首诗也是题山水画的名作。诗人杜甫通过诗句将画境描绘得充满生机，正如诗中所说，"元气淋漓"。起首便

　　①《奉先刘少府新画山水障歌》，载〔唐〕杜甫著，〔清〕仇兆鳌注《杜诗详注》卷四，中华书局，1979年，第275—279页。

奇突不凡。"堂上不合生枫树，怪底江山起烟雾。闻君扫却赤县图，乘兴遣画沧洲趣。"少府，即县尉。诗人高度赞赏刘少府新作的山水障，亦即画在屏障上的山水图。这幅山水障，使人如入枫树林中，以为堂上生出了枫树，而惊异于江山起了苍茫的烟雾。这种如梦如幻、亦真亦幻的画境，可见画家的山水画的魅力所在。笔者曾有"审美惊奇"的范畴建构，认为惊奇感是审美主体在心理上转入审美状态的重要关捩。杜甫题刘少府山水障的开头几句，便令人产生明显的惊奇感。宋代大诗人杨万里说："诗有惊人句。如《山水障》云：'堂上不合生枫树，怪底江山起烟雾。'是也。"①诗人赞美画家刘少府笔意超绝，用了几个有名的画家来陪衬，称之为"好手"。祁岳、郑虔，都是很不错的画家，郑虔还被唐玄宗赞为"三绝"。杨契丹是隋朝著名画家，释彦琮（当为释彦悰）的《后画录》载："隋参军杨契丹，六法颇该，殊丰骨气，山东体制，允属斯人。"②画史上对杨契丹的绘画地位，评价颇高。诗人为了称赞刘少府的绘画成就，说他"远过杨契丹"，其实是一种诗歌手法而已。

"得非玄圃裂，无乃潇湘翻？"及下面数句，把画面的

①〔唐〕杜甫著，〔清〕仇少鳌注：《杜诗详注》卷四，中华书局，1979年，第275—276页。
②〔唐〕杜甫著，〔清〕仇少鳌注：《杜诗详注》卷四，中华书局，1979年，第276页。

境界引入了一个神奇的所在，如同仙界一般。一方面是宁静的、超越的，另一方面又与造化相侔、巧夺天工。画面给人以强烈的真实感，观者如同坐在天姥山下，耳边似闻清猿的啼声，悠远而凄清，山水障似被潇湘之水打湿。这种"元气淋漓"之感正是刘少府山水画的特征所在，也是山水画的普遍价值所在。"野亭春还杂花远"等数句，以类似于《楚辞》的意境来充溢画面，使人感到迷离而美丽，灵动而深远。"刘侯天机精"数句，道出了刘少府山水画的创作方式，即以"天机"来作画。"天机"是中国美学的一个独特范畴，在诗学和画论中都是一个屡见不鲜的存在。它最早出现在《庄子》中，《庄子·大宗师》云："古之真人，其寝不梦，其觉无忧，其食不甘，其息深深。真人之息以踵，众人之息在喉。屈服者，其嗌言若哇。其耆欲（即嗜欲）深者，其天机浅。"陈鼓应先生注云："天机，自然之生机（陈启天说）。当指天然的根器。"[1]庄子所言，并非是从艺术创作的角度来说的。陆机的《文赋》中有"方天机之骏利，夫何纷而不理？"的句子，指在艺术创作时那种不可控御、神思来临的状态。而刘少府的画之所以能够"元气淋漓"，就在于他的"天机精"。后来宋代董逌的《广川画跋》中有多处谈到绘画创作时的"天机"，有无"天机"，成为他评判作品及画家的最高价值尺度。而在唐

[1]　陈鼓应注译：《庄子今注今译》，中华书局，1983年，第169、171页。

代画论中，杜甫之前，尚未见过。换言之，也可认为杜甫是在唐代画论中最早用"天机"评画的人。

从刘少府的画境中，诗人大有憬悟。诗的最后说道："若耶溪，云门寺，吾独胡为在泥滓，青鞋布袜从此始。"这一片远离尘氛的静土，是在画中呈现的。若耶溪、云门寺，都是超越世间的纯净空间。仇氏《杜诗详注》中的注释把若耶溪和云门寺作为一个整体的幽静的氛围来表述，其言："《水经注》：若耶溪水，上承嶕岘麻溪，溪下孤潭周数亩，甚清深。有孤石临潭，垂崖俯视，猿狄惊心，寒木被潭，森沉骇观。溪水至清，照众山倒影，窥之如画。又云：山阴县南有玉笥、竹林、云门、天柱精舍，并疏山创基，架林裁宇，割润（涧）延流，尽泉石之好。胡夏客曰：若耶溪长数十里，凡有六寺，皆以云门冠之。王十朋曰：《南史》何胤以会稽多灵异，往游焉，居若耶山云门寺。"① 可见，在画家的画面里，抑或是在诗人的笔下，若耶溪和云门寺是一体化的，是一个世外桃源式的所在。而诗人在这里所表达的，乃是一种内心的超越。诗人并不是让人脱离现实，而是让人在这样的画境得到心灵的洗涤。

清人王嗣奭在《杜臆》中对杜甫的这首题画名作有全面的评述，其云：

① 〔唐〕杜甫著，〔清〕仇少鳌注：《杜诗详注》卷四，中华书局，1979年，第278—279页。

画有六法，"气韵生动"第一，"骨法用笔"次之。杜以画法为诗法，通篇字字跳跃，天机盎然，见其气韵。乃"堂上不合生枫树"，突然而起，从天而下，已而忽入"前夜风雨急"，已而忽入两儿挥洒，突兀顿挫，不知所自来，见其骨法。至末因貌山僧，转云门、若耶，青鞋布袜，阒然而止，总得画法经营位置之妙。而篇中最得画家三昧，尤在"元气淋漓障犹湿"一语，试一想像，此画至今在目，真是下笔有神；而诗中之画，令顾、陆奔走笔端。①

这段评述颇得杜诗神髓。王氏提出了"元气淋漓"和"突兀顿挫"作为杜甫这首题画名作的特征，其实也是刘少府画境的特征。王氏认为，杜诗是"以画法为诗法"，也是一种"诗中有画"的境界。

三

天下几人画古松，毕宏已老韦偃少。绝笔长风起纤末，满堂动色嗟神妙。两株惨裂苔藓皮，屈铁交错回高枝。白摧朽骨龙虎死，黑入太阴雷雨垂。松根胡僧憩寂寞，庞眉皓首无住著。偏袒右肩露双脚，叶里

① 〔明〕王嗣奭:《杜臆》卷一，上海古籍出版社，1983年，第36—37页。

松子僧前落。韦侯韦侯数相见，我有一匹好东绢，重之不减锦绣段。已令拂拭光凌乱，请公放笔为直干。[①]

《戏为韦偃双松图歌》则是杜甫题韦偃画松石的名作。韦偃也是唐代的著名画家，应该是比刘少府在画坛上更为知名。松石与山水为同类画材，本书前面有梁元帝萧绎的《山水松石格》评析一讲。杜甫所咏题画之作，皆为与自己大致同时的画家，也许一些画家在美术史上的地位还有待于后世的评说，而韦偃在唐代画坛上已是一位颇有地位的画家，基本无争议。

韦偃，长安（今陕西西安）人，唐朝中期画家，具体的生卒年不详。其父韦鉴、叔父韦銮，也是当时有名气的画家。韦偃就生长在这样一个有艺术氛围的家庭环境中。朱景玄《唐朝名画录》中将韦偃排列在妙品上，与王维同格。《唐朝名画录》评韦偃画时说："韦偃京兆人，寓居于蜀，以善画山水、竹树、人物等，思高格逸。居闲尝以越笔点簇鞍马人物、山水云烟，千变万态。或腾或倚，或龁或饮，或惊或止，或走或起，或翘或跂，其小者或头一点，或尾一抹；山以墨干，水以手擦，曲尽其妙，宛然如真。亦有图骐骥之良，画衔勒之饰，巧妙精奇，韩幹之匹也。画高僧、松石、鞍马、人物，可居妙上品，山水人物

① 《戏为韦偃双松图歌》，载〔唐〕杜甫著，〔清〕仇兆鳌注《杜诗详注》卷九，中华书局，1979年，第757—759页。

等居能品。"①张彦远《历代名画记》载："（韦）鉴子偃，工山水、高僧奇士、老松异石，笔力劲健，风格高举，善小马牛羊山原。俗人空知偃善马，不知松石更佳也。"②对韦偃画松石的成就给予了高度肯定。

"天下几人画古松，毕宏已老韦偃少。绝笔长风起纤末，满堂动色嗟神妙。"题画诗起首处甚为不凡。毕宏是在天宝年间活跃的画家，善画古松。《历代名画记》中记载："大历二年为给事中，画松石于左省厅壁，好事者皆诗之。改京兆少尹，为左庶子，树石擅名于代，树木改步变古，自宏始也。"③可见，毕宏在唐代中期画坛上是以树石著称的。但杜甫此诗开篇就说毕宏已经老了，韦偃正当年少，这也就意味着韦偃画松石处在时代的峰巅上。下句则直接写画面使人感受到长风起于纤末，满堂动色，足见其画的魅力。如王嗣奭在《杜臆》中所评："起来二句极宽静，而忽接以'绝笔长风起纤末'，何等笔力！"④"两株惨裂苔藓皮，屈铁交错回高枝。白摧朽骨龙虎死，黑入太阴雷雨垂。"紧接着这几句描述古松形状，极尽情态。屈铁，

　　①〔唐〕朱景玄：《唐朝名画录》，载于安澜编《画品丛书》，上海人民美术出版社，1982年，第81页。

　　②〔唐〕张彦远：《历代名画记》卷十，浙江人民美术出版社，2011年，第160—161页。

　　③〔唐〕张彦远：《历代名画记》卷十，浙江人民美术出版社，2011年，第160页。

　　④〔明〕王嗣奭：《杜臆》卷四，上海古籍出版社，1983年，第125页。

枝曲而黑。枝回，指叶之阴森如雷雨下垂。《杜臆》评之曰："至于描写双松止四句，而冥思玄构，幽事深情，更无剩语。"①"松根胡僧憩寂寞，庞眉皓首无住著。偏袒右肩露双脚，叶里松子僧前落。"这里转而写松下的僧人，颇有神韵，也为画面增添了活力和趣味。最后这五句："韦侯韦侯数相见，我有一匹好东绢，重之不减锦绣段。已令拂拭光凌乱，请公放笔为直干。"诗人写出了与画家的交谊，又说手里有一匹好东绢，拂拭展开，光影凌乱，十分珍贵，要请画家在这匹东绢上放笔画出直干的松石。松树以屈曲见奇，而直干之松又当如何？诗人自是出之以戏言，但我们也可看出杜甫论画论诗就是以"戏"为题，这实是一种论艺之法。

这些题画诗不是画家自己所写，杜甫不是直接题写在画面上，而是诗人杜甫作为审美主体，观赏画作时所生发的感兴之作。在诗人的笔下，画面的意境得到了最大程度的复原和发挥，而且使人进入到奇幻的世界之中。著名美术史家滕固对杜甫的题画诗有中肯的评述：

> 杜甫的诗教会我们认识他所处时代的精神。这位诗人不是艺术批评家，他的诗以人生感悟居多，论画的见解也较为浅显。但是我们仔细研究，就会发现他

① 〔明〕王嗣奭:《杜臆》卷四，上海古籍出版社，1983年，第125页。

在诗中描述了艺术创作的心理过程，并将创作比作生命的诞生，如同生产须经历阵痛，艺术也是如此。……杜甫已经认识到，艺术家必须经历完整的创作过程，王宰则"十日画一水，五日画一石"。创作就好比瞬间的爆发，这种爆发就是灵感与动力之源。[①]

本文所选取的题画诗所提出的美学命题，一是"咫尺万里"，二是"元气淋漓"，对于中国美学思想而言，这两个命题是注入了新的观念。

四

如前所述，山水松石在中国画里是常见的画材，杜甫的题画诗有多篇是题咏山水松石画的，此外还有多篇题画诗是题咏马和鹰的，其中也多有精义。杜甫题咏画马画鹰的诗，颇为鲜明地表达出其审美价值观念。如《丹青引》：

将军魏武之子孙，于今为庶为清门。英雄割据虽已矣，文采风流今尚存。学书初学卫夫人，但恨无过王右军。丹青不知老将至，富贵于我如浮云。开元之中常引见，承恩数上南薰殿。凌烟功臣少颜色，将军

① 滕固著，沈宁编:《滕固美术史论著三种》，商务印书馆，2011年，第178—179页。

下笔开生面。良相头上进贤冠，猛将腰间大羽箭。褒
公鄂公毛发动，英姿飒爽犹酣战。先帝御马玉花骢，
画工如山貌不同。是日牵来赤墀下，迥立阊阖生长风。
诏谓将军拂绢素，意匠惨澹经营中。须臾九重真龙出，
一洗万古凡马空。玉花却在御榻上，榻上庭前屹相向。
至尊含笑催赐金，圉人太仆皆惆怅。弟子韩幹早入室，
亦能画马穷殊相。幹惟画肉不画骨，忍使骅骝气凋丧。
将军画善盖有神，偶逢佳士亦写真。即今漂泊干戈际，
屡貌寻常行路人。途穷反遭俗眼白，世上未有如公贫。
但看古来盛名下，终日坎壈缠其身。①

　　这是一篇七言歌行体的题画诗，主要是赞赏唐代著名
画家曹霸的绘画成就。但这首诗并非一般地题画，而且对
曹霸的身世寄予无限同情，同时也有着诗人对自己身世的
感叹。在与曹霸的弟子韩幹的画风比较中，诗人是扬曹抑
韩的。诗的开篇数句，叙述曹霸的身世，赞赏他的成就与
人格。诗人首先强调其是魏武曹操的后裔，接着说他"于
今为庶为清门"，透露出世事沧桑之感。"英雄割据虽已矣，
文采风流今尚存"，是说曹霸不能继承其祖之霸业，却发扬
曹氏之文体风流。"学书初学卫夫人，但恨无过王右军"，
是言其书法造诣。卫夫人是晋代著名的女书法家，大书法
家王羲之曾师事之。张彦远《法书要录》中言道："卫夫人

　　①《丹青引（赠曹将军霸）》，载〔唐〕杜甫著，〔清〕仇兆鳌注《杜诗
详注》卷十三，中华书局，1979年，第1147—1152页。

名铄，字茂猗，廷尉展之女弟，恒之从女，汝阴太守李矩之妻也。隶书尤善规矩，钟公云：'碎玉壶之冰，烂瑶台之月。婉然芳树，穆若清风。'右军少常师之。"①庾肩吾《书品》，列其书为中之上品。王右军即王羲之，因其曾任右军将军，故称。"丹青不知老将至，富贵于我如浮云"，则赞美了曹氏对绘画的专精态度以及淡泊名利的超然。

　　曹霸在唐开元（713—741）年间即以画著称，尤为使人注目的是他的人物写真。因此，诗中又说："开元之中常引见，承恩数上南薰殿。"言其甚受君王赏识。"凌烟功臣少颜色，将军下笔开生面。"这两句称赞曹霸人物写真的不同寻常。凌烟阁，是朝廷展示功臣画像的地方。《唐书》载："贞观十七年（643）二月，图功臣于凌烟阁。"《两京记》："太极宫中有凌烟阁，在凝阴殿南，功臣阁在凌烟阁南。"《五代会要》则载："凌烟阁，在西内三清殿侧，画像皆北向，阁有隔，隔内北面写功高宰辅，南面写功高侯王，隔外次第图画功臣题赞。"②凌烟阁上的功臣画像本来已经斑驳（"少颜色"），而当曹霸下笔图画凌烟阁后，文武功臣的形象便栩栩如生地跃然阁壁了。褒公、鄂公，即褒国忠壮公段志元（段志玄）、鄂国公尉迟敬德，他们都是辅佐太

　　①〔唐〕张彦远：《法书要录》卷八，人民美术出版社，2016年，第276页。

　　②〔唐〕杜甫著，〔清〕仇兆鳌注：《杜诗详注》卷十三，中华书局，1979年，第1149页。

宗打天下的猛将。在曹霸的画笔下，他们的形象十分传神，气势不凡，毛发皆张，英姿飒爽。

"先帝御马玉花骢"这八句，写曹霸画马的卓越造诣。先是写先帝御马的不凡。此马作为皇帝的爱物，出场便气势夺人。"画工如山貌不同"既是烘托御马的出众，又是为曹霸的出场预热。"诏谓将军拂绢素，意匠惨澹经营中。"曹霸受君主之命画马，极尽能事！澹，同"淡"。"惨淡经营"遂成为形容经营事业的成语了。"须臾九重真龙出，一洗万古凡马空"，是对曹霸画马的赞誉。在题咏画马的诗中，无出其右，尤可见出杜甫题画诗的语言功力！杜甫自谓："为人性僻耽佳句，语不惊人死不休。"（《江上值水如海势聊短述》）[1]他题咏画马这几句真可谓"惊人之语"。《杜臆》评这几句："迥立生风，已夺天马之神，而'惨澹经营'，又撰出良工心苦。"[2]宋人许顗在《彦周诗话》中称赏《丹青引》说："老杜作《曹将军丹青引》云：'一洗万古凡马空。'东坡《观吴道子画壁诗》云：'笔所未到气已吞。'吾不得见其画矣，此两句，二公之诗，各可以当之。"[3]

"玉花却在御榻上"这八句，一是形容曹霸所画神骏，与真马相对交映；二是通过与曹霸弟子韩幹画风的比较，

[1]〔清〕何文焕辑：《历代诗话》，中华书局，1981年，第517页。

[2]〔唐〕杜甫著，〔清〕仇兆鳌注：《杜诗详注》卷十三，中华书局，1979年，第1150页。

[3]〔清〕何文焕辑：《历代诗话》，中华书局，1981年，第383页。

表达了诗人独特的审美观念。榻上和庭前，分别指画马和真马。二者难分真假，且屹立相向，极具神采，充满生趣。"至尊"二句，是写君王对画家的高度欣赏，"圉人太仆皆惆怅"是写与御马相关的官员的神态。"皆惆怅"是形容他们看到画中神骏的逼真而惊愕，而非妒其赐金。太仆是马官，圉人是御马的饲育者。接下来对曹霸与韩幹的比较，将诗人的审美观念突显出来。

　　韩幹也是唐代的著名画家，以画马著称，他"出道"晚于曹霸，而且曾师事后者，但后来形成了自己与曹霸颇有不同的画风，代表了唐代最典型的审美观念。朱景玄《唐朝名画录》将韩幹置于神品下，可见其在画史上的地位是很高的。《唐朝名画录》中载："唐韩幹，京兆人也。唐玄宗天宝中召入供奉，上令师陈闳画马。怪其不同，语因诘之。奏云：'臣自有师，陛下内厩马，皆臣之师也。'上甚异之。其后果能状飞龙之质，尽喷玉之奇。九方之识既精，伯乐之相乃备。且古之画马，有《周穆王八骏图》。国朝阎立本画马，似模展（子虔）、郑（法士），多见筋骨。皆擅一时之名，未有希代之妙。开元后，四海清平，外域名马，重译累至，然而砂碛且遥，蹄甲多薄。玄宗遂择其良者，与中国之骏，同颁马政。自此内厩有飞黄、照夜、浮云、五方之乘，奇毛异状，筋骨既健，蹄甲皆厚。驾御历险，若举（舆）辇之安；驰骤应心，中韶濩之节。是以陈闳貌之于前，韩幹继之于后。写渥洼之状，不在水中；

移騕褭之形，出于天上。韩故居神品，陈兼写真，居妙品上。宝应寺三门神，西院北方大王、佛殿前面菩萨、西院佛像，宝圣寺北院二十四圣等，皆其踪也。"①画论画史上的记载，都说韩幹是陈闳的门生，而且是唐明皇钦点的。而杜甫则云其为曹霸弟子，未知其根据如何，可能只是从画坛上的辈分来说的吧。韩幹自称是以皇上内厩中的骏马为师，有其独特的创作理念，与曹霸的画风大有不同。诗人只是在审美观念上更为赞赏曹霸，并非对韩幹的画风有强烈的不满。

杜甫另有一首《画马赞》，则对韩幹画马极尽赞美之辞，不妨全诗录于此：

> 韩幹画马，毫端有神。骅骝老大，腰褭清新。鱼目瘦脑，龙文长身。雪垂白肉，风蹙兰筋。逸态萧疏，高骧纵恣。四蹄雷电，一日天地。御者闲敏，去何难易。愚夫乘骑，动必颠踬。瞻彼骏骨，实惟龙媒。汉歌燕市，已矣茫哉。但见驽骀，纷然往来。良工惆怅，落笔雄才。②

对于杜甫这首赞美韩幹画马的诗作，这里不加评析，

①《太平广记》卷二百十一，载陈高华编《隋唐画家史料》，文物出版社，1987年，第151页。

②〔清〕董诰等编：《全唐文》卷三六〇，中华书局，1983年，第3655页。

但可见其通篇的赞赏跃然纸上。此与《丹青引》一诗相比较，可以看出其与杜甫对韩幹画马的评价，是有很大反差的。问题便在于，杜甫题咏画马诗的审美趣味，是瘦硬有骨而非肥硕无骨。杜甫也写过《天育骠骑歌》，充满赞叹地描写了画上的天子骏马，同样体现出这样的标准，如诗中写道："吾闻天子之马走千里，今之画图无乃是。是何意态雄且杰？骏尾萧梢朔风起。毛为绿缥两耳黄，眼有紫焰双瞳方。矫矫龙性合变化，卓立天骨森开张。"[1] 画上的天子骏马极尽雄杰之态，分明又是骨相峥嵘的。"卓立天骨森开张"是杜甫题咏画马的审美取向之形象标志。诗中叙太仆张景顺喜瘦劲有神之马，检阅众马唯取"清峻"，实则是诗人的趣味。诗人又通过张太仆之口，以御厩四十万骏马"其材尽下"，来烘托陪衬这匹天育骠骑的"神骏"，充分说明杜甫最为推崇的便是瘦硬有骨的画法。在《李鄠县丈人胡马行》中，诗人也是如此描写骏马的："头上锐耳批秋竹，脚下高蹄削寒玉。始知神龙别有种，不比俗马空多肉。"[2] 这里称瘦劲之马为"神龙"，多肉肥马为"俗马"，褒贬立见。在题画诗中，杜甫一向是以此标准来品评画马成就的。

这种褒贬轩轾在画论界引起了很大的争议，主要是画

────────────

① 〔清〕彭定求等编：《全唐诗》卷二百十六，中华书局，1960年，第2255页。

② 〔清〕浦起龙：《读杜心解》卷二，中华书局，1961年，第255页。

家和美术评论家对杜甫的观点颇为不满。晚唐张彦远直斥杜甫不懂画,《历代名画记》中说韩幹"尤工鞍马,初师曹霸,后自独擅。杜甫《曹霸画马歌》曰:'弟子韩幹早入室,亦能画马穷殊相。幹惟画肉不画骨,忍使骅骝气凋丧。'彦远以杜甫岂知画者,徒以幹马肥大,遂有画肉之诮"①。著名美术史家俞剑华先生则认为:"老杜赞曹霸,认为韩幹'画肉不画骨'。赞韩幹则又认为'毫端有神'。彼此之间,似有矛盾,故张彦远直斥为不知画。其实文人习气大都如此,轻重抑扬之间,并无一定方针,只是为了行文方便,也就顾不得自相矛盾了。"②笔者对这两种看法都难以认同。说杜甫不懂画,这是不顾起码的事实。很多题画诗都足以说明,杜甫对于绘画鉴赏造诣精深。俞先生则认为杜甫没有一定的标准,只是捧甲时便说甲好,捧乙时又说乙好,因而自相矛盾,这也未免冤枉了诗人。从前面的引述中,我们可以得出这样的结论:杜甫的审美标准是一贯的,就是尚瘦硬有骨,轻肥硕无骨。

在韩幹之前,画马艺术是以瘦硬见骨为传统风格的。这个传统风格相沿既久,被视为正道。《宣和画谱》说:"且古之画马者,有《周穆王八骏图》,阎立本画马,似模

① 〔唐〕张彦远:《历代名画记》卷九,浙江人民美术出版社,2011年,第152—153页。
② 〔唐〕张彦远著,俞剑华注:《历代名画记》卷九按语,上海人民美术出版社,1964年,第191页。

展、郑，多见筋骨，皆擅一时之名。"①由此可见这派画法
的发展轨迹。其实，古代画马，也并非都是瘦硬的，如汉
代画像石上的马，就是丰满肥硕的。以瘦劲笔法画马，以
《周穆王八骏图》为开端，经展子虔、郑法士这些名家祖述
相传，具有了正宗地位。曹霸是三国魏髦的后裔，在开元、
天宝时期，以画马和人物擅名当下。其画马风格，就是瘦
硬一派。汤垕在《画鉴》中评曹霸画人马成就时说："曹
霸画人马，笔墨沉着，神采生动。余平生凡四见真迹。一
《奚官试马图》，在申屠侍御家。一《调马图》，在李士弘
家，并宋高宗题印。又下《槽马图》，一黑一骝色，圉人背
立见须，奇甚。其一余所藏《人马图》，并佳红衣美髯奚官
牵玉面骝，绿衣阉官牵照夜白，笔意神采与前三画同。赵
集贤子昂尝题云：唐人善画马者甚众，而曹（霸）韩（幹）
为之最。盖其命意高古，不求形似，所以出众工之右耳。
此卷曹笔无疑。圉人太仆，自有一种气象，非世俗所能知
也。集贤当代赏识，岂欺我哉！"②对于曹霸的画马，作出
了全面的评价。

　　韩幹画马，师事前人而又脱略传统的瘦硬风格，自出
机杼，开创肥硕雄壮一派画法。韩幹画马明显不同于曹霸，
那与陈闳画法是否有某种联系呢？陈闳是唐明皇时有名的

①《宣和画谱》卷十三，载卢辅圣主编《中国书画全书》第二册，上海
书画出版社，2009年，第374页。
②沈子丞编：《历代论画名著汇编》，文物出版社，1982年，第179页。

宫廷画家，深受明皇器重。朱景玄《唐朝名画录》中的记载如是："陈闳会稽人也，善写真及画人物士女，本道荐之于上国。明皇开元中召入供奉，每令写御容，冠绝当代。又画明皇射猪鹿兔雁并按舞图，及御容皆承诏写焉。又写太清宫肃宗御容，龙颜凤态，日角月轮之状，而笔力滋润，风采英奇若符合瑞应，实天假其能也。国朝阎令公之后，一人而已。今咸宜观内天尊殿中画上仙，及图当时供奉道士、庖丁等真容，皆奇绝。曾画故吏部徐侍郎本行经幡十二口，今在焉。又有士女，亦能机织成功德佛像，皆妙绝无比。惟写真有入神；人物士女，可居妙品。"[1]朱景玄所作《唐朝名画录》，系中国画论史上的经典名著，后面有专门的评析文章论及。朱氏以"神、妙、能、逸"四品评画，神、妙、能三品又各分其上、中、下。陈闳置于妙品中，在唐朝的画家排名中只是中等而已。然而，唐明皇（玄宗）对其爱重有加，置之身边，御用画家的性质非常突出。"善写真"是陈闳最大的优势，明皇多次让他画"御容"，其后也为肃宗画像，当然是明皇心目中最重要的画家。让韩幹师从陈闳，当是情理之中的。韩幹虽然受命师从陈闳，但他的目标更为专精，决意以画马擅名。韩幹画马如欲异军突起，必须与传统画风有所不同。摆脱传统窠臼的突破口在哪里？韩幹选择了以明皇内厩之马为师的途径。唐玄宗

[1] 于安澜编：《画品丛书》，上海人民美术出版社，1982年，第82页。

开元、天宝年间，正是最能显示盛唐气象的时代。万国来朝，中外交聘，从物质到文化，都因交流融合而呈雄伟新奇之貌。

韩干画马何以开一代新风？张彦远《历代名画记》中的分析，道出了其中奥妙："古人画马有《八骏图》，或云史道硕之迹，或云史秉之迹。皆螭颈龙体，矢激电驰，非马之状也。晋、宋间顾（恺之）、陆（探微）之辈，已称改步；周、齐间董（伯仁）、展（子虔）之流，亦云变态。虽权奇灭没，乃屈产、蜀驹，尚翘举之姿，乏安徐之体。至于毛色，多骊骝骓驳，无他奇异。玄宗好大马，御厩至四十万，遂有沛艾大马，命王毛仲为监牧，使燕公张说作《骊牧颂》。天下一统，西域大宛，岁有来献。诏于北地置群牧，筋骨行步，久而方全，调习之能，逸异并至。骨力追风，毛采照地，不可名状，号'木槽马'。圣人舒身安神，如据床榻，是知异于古马也。时主好艺，韩君间生，遂命悉图其骏。则有玉花骢、照夜白等。时岐、薛、宁、申王厩中皆有善马，干并图之，遂为古今独步。"[1]张彦远的分析是很令人信服的。以往画家所画之马，都是"国产"，而明皇厩中之马则多是来自域外的名马。作为画家，韩干敏锐地感到，这是画马开辟新风的最佳契机，于是以明皇内厩名马为师，遂有"照夜白"这样的千古经典！《宣和

─────────────────

①〔唐〕张彦远:《历代名画记》卷九，浙江人民美术出版社，2011年，第153页。

画谱》中的说法也佐证了这种认识："且古之画马者，有《周穆王八骏图》，阎立本画马，似模展、郑，多见筋骨，皆擅一时之名。开元后，天下无事，外域名马重译累至，内厩遂有飞黄、照夜、浮云、五方之乘，幹之所师者，盖进乎此。所谓'幹唯画肉不画骨'者，正以脱落展、郑之外，自成一家之妙也。"① 这些域外名马，不唯肥硕，而且神采飞扬。在明皇眼中，恰可与盛唐气象相匹配！而韩幹画马正以此突显了盛唐气象，遂树画马之一代丰碑！杜甫在此诗中对韩幹的讥诮，并未得到很多的共鸣，因为韩幹的画马，成了盛唐气象的符号性标志，在中国美术史和审美意识史上都是划时代的事件！

关于韦偃画松石，本文前面已有评介，下面主要介绍杜甫如何评价他的画马。

韦侯别我有所适，知我怜渠画无敌。戏拈秃笔扫骅骝，欻见骐骥出东壁。一匹龁草一匹嘶，坐看千里当霜蹄。时危安得真致此？与人同生亦同死。②

诗人杜甫与画家韦偃是好友，对韦偃的画高度赞赏，

<hr>

① 《宣和画谱》卷十三，载卢辅圣主编《中国书画全书》第二册，上海书画出版社，2009年，第374页。
② 《题壁上韦偃画马歌》，载〔唐〕杜甫著，〔清〕仇兆鳌注《杜诗详注》卷九，中华书局，1979年，第753—754页。

故诗中写"知我怜渠画无敌"，下一句"戏拈秃笔扫骅骝，
欻见骐驎出东壁"就仿佛使画上之马活了起来，而且极具
奔逸之态。《丹青引》中的"须臾九重真龙出""榻上庭前
屹相向"都是以真写画，使画面亦真亦幻。洪迈《容斋随
笔》中说："江山登临之美，泉石赏玩之胜，世间佳境也，
观者必曰如画。至于丹青之妙，好事君子嗟叹之不足者，
则人以逼真目之。如老杜'人间又见真乘黄''时危安得真
致此''悄然坐我天姥下''斯须九重真龙出''凭轩忽若无
丹青''高堂见生鹘''直讶松杉冷''兼疑菱荇香'之句是
也。"[1]杜诗的这种特征，几乎呈现于他的所有题画篇什中，
如在他的题画鹰诗中也很突出：

　　高堂见生鹘，飒爽动秋骨。初惊无拘挛，何得立
突兀。乃知画师妙，巧刮造化窟。写此神俊姿，充君
眼中物。乌鹊满樛枝，轩然恐其出。侧脑看青霄，宁
为众禽没！长翮如刀剑，人寰可超越。乾坤空峥嵘，
粉墨且萧瑟。缅思云沙际，自有烟雾质。吾今意何伤，
顾步独纤郁！[2]

　　近时冯绍正，能画鸷鸟样。明公出此图，无乃传

① 〔唐〕杜甫著，〔清〕仇兆鳌注:《杜诗详注》卷九，中华书局，1979
年，第754页。

② 《画鹘行》，载〔唐〕杜甫著，〔清〕仇兆鳌注《杜诗详注》卷六，中
华书局，1979年，第477—478页。

其状。殊姿各独立，清绝心有向。疾禁千里马，气敌万人将。忆昔骊山宫，冬移含元仗。天寒大羽猎，此物神俱王。当时无凡材，百中皆用壮。粉墨形似间，识者一惆怅。干戈少暇日，真骨老崖嶂。为君除狡兔，会是翻鞲上。[1]

杜甫题画马、画鹰诗中呈现出突出的"时危"意识，国家危难，急需肱股之才。在马或鹰的形象中，诗人寄托了对人才的认同与渴求。之所以把马和鹰写得如此不凡，其实都是把它们看作人才的化身！同时，其中还有诗人的身世自慨，将自己能够一展长才的意愿都投射到了马或鹰的形象之中。这里只选了题画鹰诗其中两首，杜集中还有若干篇什，如《画鹰》《姜楚公画角鹰歌》等。与题画马诗相比，画鹰诗没有更多的画史上的问题需要理解与分析，却有鲜明的诗人情怀可以感受。对于这里所选的题画鹰诗，笔者亦无意细加考论，而是就其精神气质略作申说。

鹘，鹰隼之属，画鹘即是画鹰，至少在杜诗中是如此，无须细究。"高堂见生鹘"，画面上的鹘在诗人面前如同活生生的鹰隼，杜甫写画鹰画马诗，多是如此写法，气势顿起。以活态写画面，这是杜甫题画诗的"拿手好戏"。这也不一定都体现在篇首，而是杜甫题画诗的整体特征。人们

① 《杨监又出画鹰十二扇》，载〔唐〕杜甫著，〔清〕仇兆鳌注《杜诗详注》卷十五，中华书局，1979 年，第 1340—1342 页。

在读诗时会马上进入真实世界的情境之中，画面与真实自由切换。如杜甫的《画鹰》一诗前四句："素练风霜起，苍鹰画作殊。㧐身思狡兔，侧目似愁胡。"鹰在现实中的情态呼之欲出。《姜楚公画角鹰歌》起首二句："楚公画鹰鹰戴角，杀气森森到幽朔。"也是如此。王嗣奭评价《画鹘行》："赞画之妙曰如生，此径云'见生鹘'，高人一等。至以'飒爽动秋骨''轩然恐其出'，形容生鹘甚妙。'乾坤空峥嵘'以下，又进一等，匪夷所思。"[1]"生鹘"就是现实中的活生生的鹘，诗人题画鹰，都是写出观赏者如见生鹘的神奇感受。而诗评家们也都指出其如真如幻的审美特征。《杜诗详注》中评："从生鹘突起，转到画鹘，顿挫生姿。此鹘无绦镟拘挛，何以兀立不去乎，及细观之，方知画师巧夺化工也。"[2]

按照常理，画鹰当属花鸟画一类。然而，中国画的花鸟画，较为经典的形态应该是具有很强的装饰性的。杜甫所题画鹰，则往往是一种孤独的英雄形象。它们昂首青天，睥睨凡鸟。我们无从见到画家真迹，却能强烈地感受到诗人杜甫在其中寄托的意兴情怀。本文所引的《杨监又出画鹰十二扇》就尤为鲜明，如写道："殊姿各独立，清绝心有向。疾禁千里马，气敌万人将。忆昔骊山宫，冬移含元仗。

①〔明〕王嗣奭：《杜臆》卷二，上海古籍出版社，1983年，第62页。
②〔唐〕杜甫著，〔清〕仇兆鳌注：《杜诗详注》卷六，中华书局，1979年，第477页。

天寒大羽猎，此物神俱王。当时无凡材，百中皆用壮。粉墨形似间，识者一惆怅。"刻画鹰的形象，毋宁说是刻画鹰的精神；刻画鹰的精神，毋宁说是表白诗人的胸臆志向。殊姿独立，心有所向，正是诗人的内心世界！王嗣奭的分析可谓中的："公赋鹰赋马最多，必有会心语，人不可及，如'清绝心有向'是也。'识者一惆怅'，无限感慨！虽奇材异能，用之有时；如今干戈少有暇日，则真骨老于崖嶂矣。……此诗气魄不常，盖发兴于鹰扬者也。"①

　　无论是题咏画马还是画鹰，诗人都表现出强烈的蔑视凡俗的意识。他所题咏的画马画鹰，都是矫厉不凡的。《丹青引》所说的"一洗万古凡马空"，即为此意。《画鹘行》中"乌鹊满樛枝，轩然恐其出。侧脑看青霄，宁为众禽没！"这个"生鹘"，矫然不群，而那些凡鸟嫉其英拔，唯恐其出。而其睥睨众鸟，超越凡俗。其中又寓含着诗人的孤独与自悲。世无伯乐，空有异才，诗中充满了世无知音的悲凉。《天育骠骑歌》中："年多物化空形影，呜呼健步无由骋。如今岂无騕褭与骅骝，时无王良伯乐死即休。"②完全是借马抒慨。正如《唐宋诗醇》所评："杜甫善作马诗、画马诗，篇篇入妙。支道林爱其神骏，少陵当亦尔耶！末语一转，抚物自伤，感慨无限。"所言不虚！这种对凡俗的

　　①〔明〕王嗣奭:《杜臆》卷八，上海古籍出版社，1983年，第281页。
　　②〔清〕彭定求等编:《全唐诗》卷二百十六，中华书局，1960年，第2255页。

不屑，对后世的审美意识形成了深刻的影响，甚至也为宋元文人画的审美观念开了先河。北宋诗人黄庭坚也是文人画审美观念的代表人物之一，其论书评画，最为贬斥的就是"俗气"，称赏他人书画成就之高时常说"笔下俗气一点无"，这也成为文人画美学观念的重要因素。

杜甫题画马、画鹰之诗，都是以瘦硬见骨为其价值尺度的。《丹青引》是较为典型的，《天育骠骑歌》也以"卓立天骨森开张"来形容天子骏马。《画鹘行》写"生鹘"是"飒爽动秋骨"，《杨监又出画鹰十二扇》也写"真骨老崖嶂"，可见瘦硬见骨是诗人杜甫在题画马、画鹰诗中所推崇的绘画美学标准。

与王维颇为不同，杜甫并非画家。但在他的诗中多有题画之篇什，这些题画诗使我们对盛唐时期的画坛有了相当切近的感性认识。杜甫与同时期的若干画家多有交谊，题咏其画使人感觉到特别生动。诗人对画家的际遇有深切的同情，这种同情并非局外人式的，而是将自身的际遇之感与画家融为一体。如《丹青引》中所写的"途穷反遭俗眼白，世上未有如公贫。但看古来盛名下，终日坎壈缠其身"，确是对曹霸的深切同情，但又何尝不是诗人的顾影自怜呢！

杜甫的题画诗，有其独特的审美价值取向，他对当时的若干著名画家的作品描写及评价，一是使我们更为深入地了解了王宰、韦偃、曹霸、韩幹等著名画家的绘画风格，二是给我们更为翔实生动地呈现了唐代艺术的审美走向。

第九讲　神、妙、能、逸：四品论画

——朱景玄《唐朝名画录》评析

朱景玄撰写的《唐朝名画录》，是中国画论史上的一部画论名著，也是最重要的画品之一。当然，它还是一部断代绘画史的名著。朱景玄的生卒年皆不可考，应该在中晚唐时期，吴郡人。《唐朝名画录》"吴道玄"条内有"景玄元和初应举，住龙兴寺"之语，元和在806—820年之间，可见朱景玄活动的时期早于张彦远。朱景玄曾官翰林学士，这是有记载的。朱景玄以"神、妙、能、逸"四品评画，对后世画论影响至为深远。他对于绘画的功能与价值，有着自觉的方法论意识及批评标准，这在《唐朝名画录》序文中，有明确体现。从序文中可以看到，朱氏编撰《唐朝名画录》，一是重新修正画品的方式及写法，二是以"神、妙、能、逸"四品诠次画家，三是阐述了作者对于绘画自身审美功能的观念。

一

《唐朝名画录》的序文是值得我们特别注意的。除了阐述其书以四品评画的原则与方法外，还表达了朱景玄自己对绘画本质与功能的认识。如其说：

> 伏闻古人云：画者圣也。盖以穷天地之不至，显日月之不照。挥纤毫之笔，则万类由心；展方寸之能，而千里在掌。至于移神定质，轻墨落素，有象因之以立，无形因之以生。其丽也，西子不能掩其妍；其正也，嫫母不能易其丑。故台阁标功臣之烈，宫殿彰贞节之名，妙将入神，灵则通圣，岂止开厨而或失，挂壁则飞去而已哉？此《画录》之所以作也。①

朱景玄主张绘画最重要的属性并不在于模仿，而在于由心灵所生的"万类之象"补自然之不足，可以纳千里于方寸之间，这就强调了绘画作为艺术创造的主体作用。这与"咫尺万里"有异曲同工之妙。在"方寸"大的有限画面里，展现的是千里万里之阔，这是由欣赏者所感受到的，而又是由画家的创作所生成的。艺术作品的美感作用，常在于以有限表现无限。宗炳在他的《画山水序》里就表达

① 〔唐〕朱景玄：《唐朝名画录·序》，载于安澜编《画品丛书》，上海人民美术出版社，1982年，第68页。

出这种审美观念，其言："今张绡素以远映，则昆阆之形，可围于方寸之内。竖划三寸，当千仞之高；横墨数尺，体百里之远。"[1] 有限与无限，是艺术哲学中的一对范畴。以有限表现无限，是中国美学的重要特征。画论家王微在其《叙画》中也提出"以一管之笔，拟太虚之体"的命题。所谓"千里"，并非一个物理距离的概念，而是一个审美空间的概念。宗白华先生指出："绘画不是面对实景，画出一角的视野（目有所极故所见不周），而是以一管之笔，拟太虚之体。那无穷的空间和充塞这空间的生命（道），是绘画的真正对象和境界。"[2] 宗先生的论述阐发了中国艺术的美学真谛。

"万类由心"也是在画论史上首次提出来的美学命题。"至于移神定质，轻墨落素，有象因之以立，无形因之以生"，就是更为系统地将"万类由心"的命题进行了绘画艺术语言的建构。"万类由心"虽然强调了主体对绘画的决定作用，但它并非空洞抽象的，而是以绘画的艺术媒介加以展开的。"万类由心"，似乎很有哲学色彩，但它其实是从绘画艺术创作的角度来讲的。在挥笔作画之时，各种意象由心而生，并非仅是对外物的模仿。作为艺术家的主体世

① 〔南朝宋〕宗炳：《画山水序》，载沈子丞编《历代论画名著汇编》，文物出版社，1982年，第15页

② 宗白华：《中西画法所表现的空间意识》，载《美学散步》，上海人民出版社，1981年，第120页。

界的呈现，绘画可以涵容广大无边的外部物象，可以超越时间和空间的限制，而呈现为一个艺术的整体。"移神定质，轻墨落素"，则是使"万类由心"这个命题得以表现的关键环节！画家通过神思之运形成绘画艺术形象的基本构形，再以笔墨呈现于绢素。没有艺术媒介作为创作的基本条件，无论多么美好的心象，也只能是幻想！"有象因之以立"，是说画中的形象由此而呈现；"无形因之以生"，是说从无形到有形的过程，也必须凭借于此。从"万类由心"的本体论观念，到"移神定质，轻墨落素"的表现论媒介，形成了一个系统的、完整的链条。

二

　　再看一下朱景玄关于画品的研究方法及写作方式的阐述。对于之前的画品、书品，朱景玄既有传承，又有改进，形成了较为完备且有丰富理论内涵的批评体系。如谢赫的《古画品录》，重在阐发"绘画六法"，对画家的诠次以六品进行排列；姚最的《续画品》有补充和修正谢赫《古画品录》的初衷，而对画家并无品第诠序；而唐代张怀瓘的《画断》及《书断》，以"神、妙、能"三品品评画家和书法家，《画断》已佚，《书断》则存于晚唐张彦远的《法书要录》中。朱景玄在《唐朝名画录·序》中明确阐述了其品画的方法与初衷：

古今画品，论之者多矣。隋梁已前，不可得而言。自国朝以来，惟李嗣真《画品录》，空录人名，而不论其善恶，无品格高下，俾后之观者，何所考焉。景玄窃好斯艺，寻其踪迹，不见者不录，见者必书。推之至心，不愧拙目。以张怀瓘《画品断》神、妙、能三品，定其等格上中下，又分为三。其格外有不拘常法，又有逸品，以表其优劣也。[①]

在这里，朱景玄明确地提出他的批评观念：一是绘画批评不能空录人名，不加评价。他认为，像李嗣真《画品录》那样，只录人名，不论善恶，并非真正的绘画批评，也非真正的史论。绘画批评应该褒贬善恶，评价其品格高下，这样，方能使后之观者洞晓一个时代的客观的画史风貌。这里表现出朱氏绘画批评的责任感和历史感。二是绘画批评的实录性。朱氏的原则是"不见者不录，见者必书"。所谓"不见"，应该是未见其作品。进入《名画录》者，都是作者对于能见到作品的画家必录其中并加以品评，而对无见其作品的画家，就不将其录入其中。三是"推之至心，不愧拙目"。对于画家品评，务必采取"推之至心"的客观公正的态度，不存一点偏私之念。

朱景玄在序中明确地讲"以张怀瓘《画品断》神、妙、

①〔唐〕朱景玄：《唐朝名画录·序》，载于安澜编《画品丛书》，上海人民美术出版社，1982年，第68页。

能三品，定其等格上中下，又分为三”，说明了他自己的四品说和张怀瓘书画品评的承续关系。李嗣真作有《画品录》，但其只录人名，并无品次高下之判断，因此受到朱景玄的批评："不论其善恶，无品格高下，俾后之观者，何所考焉。"这也表明了朱景玄作《唐朝名画录》的方法论立场，即对所论画家进行价值批判。"神、妙、能、逸"这四品本身，就是一个明显的等差的价值范畴体系。其中"神、妙、能"是三个等级的划分，而每一品又分为上、中、下。这种划分也属于朱景玄的创造。在"神、妙、能"三品之外，又有"逸格"，这就不是依次而降的排列了。"逸"并不是在"能"品之下的最后一品，而是不守常法的独特存在。这也就是朱氏序中所说的"其格外有不拘常法，又有逸品，以表其优劣也"。

张怀瓘在《书断》中对"神、妙、能"三品的论述，对我们理解朱景玄在《唐朝名画录》里的"神、妙、能"三品评价体系有很好的裨益。张怀瓘云："右包罗古今，不越三品。工拙伦次，迨至数百。且妙之企神非徒步骤，能之仰妙又甚规随。每一书之中优劣为次，一品之内复有兼并。"[①] 这段论述为书画批评领域对"神、妙、能"三品的建立提供了一种内在机制上的理解，也使朱景玄深受启发。对此，蔡晓楠在其博士学位论文中指出："张怀瓘将美

① 卢辅圣编：《中国书画全书》第一册，上海书画出版社，2009年，第87页。

学范畴引入文艺品评中，开创了新的品评方法。从书家在'神、妙、能'体系中的位置判断其优劣，高下立见。"①从直觉感悟中把握对象审美，这种把握导致了张怀瓘的"神、妙、能"三品之间也难有明显的分界线。妙品具有神品的性质，而能品也可以体现妙绝，这之间具有品级交叉的微妙。张怀瓘的品评体系是建立在其书法理论基础之上的，他对书法之道有着深刻的理解，而且其书法理论形成了体系。以书法理论为根基进行画品品评，是张怀瓘品评体系区别于前人的一个显著特点。朱景玄又在此基础之上踵事增华，在每一品中又分上、中、下三等，这样就对其所品评的一百余位画家的成就和地位都有了更清晰的相应的判断。在朱景玄的诠次标准中，又区分了每位画家在具体画材上的擅长，并且提出这样的顺序，即"画者以人物居先，禽兽次之，山水次之，楼殿屋木次之"②。画家所擅长的画材不同，高下也因之不同。有了这种具体的区分，就大大增强了《唐朝名画录》作为画史的价值。这种方法多被运用于具体的绘画批评之中。王世襄先生指出了朱景玄区别不同画材门类的品评方式对绘画品评的方法论意义：

① 蔡晓楠：《中国古代绘画之品第嬗变研究》，中国传媒大学博士学位论文，2019年，第48页。
②〔唐〕朱景玄：《唐朝名画录·序》，载于安澜编《画品丛书》，上海人民美术出版社，1982年，第68页。

　　画家所习之门类不一，有专精一科者，有兼擅数门者。数门之中，造诣亦自不等。是则为定品格，将何据乎？景玄有鉴于此，是以论朱审以为其山水可居妙上品，竹木居能品。论韦偃以为其高僧松石鞍马人物，可居妙上品，而山水人物等居能品。于此亦可见批评之困难，更不得不谓景玄于品评方法上有新贡献。①

　　关于评述方法及标准，如余绍宋所说："其本文则各为略叙事实，神品诸人较详，妙品诸人次之，能品诸人更略，逸品三人又较详，盖亦具有剪裁者。"②下面，本文按次第约略述之。

　　关于神品。神品是朱景玄画品中的最高品级，其中"神品上"一人，即吴道玄（吴道子）。吴道子是代表唐代绘画最高成就的人物。这不仅是朱景玄在《唐朝名画录》中对他的定位，而且是唐代画史上的客观评价。吴道子当之无愧地体现了"神"这个审美范畴的最为全面的内涵。朱景玄所列"神、妙、能、逸"四品中的论画之"神"，可被视为盛唐审美气象的典范，不同于魏晋南北朝时期形神

────────────────

　　① 王世襄：《王世襄集·中国画论研究》，生活·读书·新知三联书店，2013年，第63页。
　　② 余绍宋撰、戴家妙、石连坤点校：《书画书录解题》，浙江人民美术出版社，2012年，第363页。

之争的"神"。后者所说的"神",是与形体相对的灵魂或精神;而在盛唐文学艺术领域中形容的"神",是那种光辉盛大、出神入化的境界,杜甫诗中所说的"读书破万卷,下笔如有神"即是此意。朱景玄在序文中就先将吴道子标举出来:"惟吴道子天纵其能,独步当世,可齐踪于陆、顾。"[①]"神"并非刻意求取,而是有天赋的要素在其中。就创作方式而言,如吴道子之"神",是一种在感兴的召唤之下,以高超的艺术技艺出之以激情的神来之笔,而不是那种精心结撰的产物。朱景玄神品之"神",主要还是画家中的最高品级,与作为审美范畴之"神",并非全然等同;但如说此神非彼神,二者并不搭界,也未必客观。朱景玄之所以用"神"作为最高品级的命名,还是有着神品的审美内涵的相关性的。《唐朝名画录》中记载了吴道子的几件轶事,不难看出其"神"的审美形态,如:

> 开元中驾幸东洛,吴生与裴旻将军、张旭长史相遇,各陈其能。时将军裴旻厚以金帛,召致道子,于东都天宫寺,为其所亲,将施绘事。道子封还金帛,一无所授。谓旻曰:"闻裴将军旧矣,为舞剑一曲,足以当惠。观其壮气,可助挥毫。"旻因墨缞为道子舞剑。舞毕,奋笔俄顷而成,有若神助,尤为冠绝。

① 〔唐〕朱景玄:《唐朝名画录·序》,载于安澜编《画品丛书》,上海人民美术出版社,1982年,第68页。

又画玄元庙，五圣千官，宫殿冠冕，势倾云龙，心
归造化，故杜员外诗云："森罗回地轴，妙绝动宫墙。"

又明皇天宝中忽思蜀道嘉陵江水，遂假吴生驿
驷，令往写貌。及回日，帝问其状，奏曰："臣无粉
本，并记在心。"后宣令于大同殿图之，嘉陵江三百余
里山水，一日而毕。时有李思训将军，山水擅名，帝
亦宣于大同殿图，累月方毕。明皇云："李思训数月之
功，吴道子一日之迹，皆极其妙也。"[①]

吴道子被朱景玄置于唐代所有画家中的最高品级，也
即"神品上"，而吴道子的绘画艺术成就堪称唐代画坛之
冠，如朱氏所言："凡画人物、佛像、神鬼、禽兽、山水、
台殿、草木皆冠绝于世，国朝第一。"[②]就其创作方式而言，
与那种精心结撰、工笔刻画者颇不相同，可以说，落笔风
雨，出神入化，才是吴道子所体现出的画风。《宣和画谱》
中的一段话颇能形容出其"神"之所在："而道子解衣盘
礴，因用其气以壮画思，落笔风生，为天下壮观。故庖丁
解牛，轮扁斫轮，皆以技进乎道；而张颠观公孙大娘舞剑
器，则草书入神。道子之于画，亦若是而已。况能屈骁将，

————————

①《唐朝名画录》，载于安澜编《画品丛书》，上海人民美术出版社，
1982年，第74—75页。

②《唐朝名画录》，载于安澜编《画品丛书》，上海人民美术出版社，
1982年，第75页。

如此气概，而岂常者哉。然每一挥毫，必须酣饮，此与为文章何异，正以气为主耳。至于画圆光，最在后，转臂运墨，一笔而成。观者喧呼，惊动坊邑，此不几于神耶！"[1]吴道子的画，有着激动人心的艺术力量，可以说他是一个"力"的画家[2]。这正是盛唐气象的典型代表。

"神品中"，也是独一个，即周昉。周昉出身于官宦之家，他自己也很早进入仕途。绘画上，他在佛像、世俗人物、写真等诸多方面都有相当高的成就。《唐朝名画录》记曰：

> 时属德宗修章敬寺，召皓云："卿弟昉善画，朕欲宣画章敬寺神，卿特言之。"经数月，果召之，昉乃下手。落笔之际，都人竞观，寺抵园门，贤愚毕至。或有言其妙者，或有指其瑕者，随意改定。经月有余，是非语绝，无不叹其精妙，为当时第一。又郭令公婿赵纵侍郎尝令韩幹写真，众称其善；后又请周昉长史写之。二人皆有能名，令公尝列二真置于坐侧，未能定其优劣。因赵夫人归省，令公问云："此画何人？"对曰："赵郎也。"又云："何者最似？"对曰："两画皆似，后画尤佳。"又云："何以言之？"

① 《宣和画谱》卷二，载卢辅圣主编《中国书画全书》第二册，上海书画出版社，2009年，第339页。

② 滕固：《滕固美术史论著三种》，商务印书馆，2011年，第65页。

云："前画者空得赵郎状貌；后画者兼移其神气，得
赵郎情性笑言之姿。"令公问曰："后画者何人？"乃
云："长史周昉。"是日遂定二画之优劣，令送锦彩数
百段与之。今上都有画水月观自在菩萨，时人又云：
大云寺佛殿前行道僧、广福寺佛殿前面两神，皆殊绝
当代。①

　　周昉在唐代画坛上地位殊高，尤以佛像画、写真、仕
女图著名。这里的记载告诉我们，周昉作人物画不是空得
其状貌，而是能"移其神气"，可谓气韵生动。周昉所画仕
女图，丰肥而有肉彩，也颇能体现盛唐时代的审美趣味。
《宣和画谱》卷六指出："昉贵游子弟，多见贵而美者，故
以丰厚为体。而又关中妇人纤弱者为少，至其意秾态远，
宜览者得之也。"滕固于此谈道："周昉系一贵家公子，所
见的是贵族妇女。当时上流社会中女性美的标准是'丰
肌'，这种种情形反映到他的画面上，而成了独特的仕女形
式。周昉的仕女的特色在一反古代以骨气为尚的平板的形
式，即与阎立本所作的宫女，也很不同，所以他成了新的
风格了。这也可说盛唐以后，人物画上示出技巧进步的又

————————
　　①《唐朝名画录》，载于安澜编《画品丛书》，上海人民美术出版社，
1982年，第76页。

一面。"①

"神品下"，有七位著名画家，他们是阎立本、阎立德、
尉迟乙僧、李思训、韩幹、张璪、薛稷。这七位画家在唐
代画坛上都是光彩夺目的。阎立德、阎立本为兄弟二人，
齐名于当世。立本在太宗时官至刑部侍郎，后在高宗朝升
为右相。立德、立本在绘画方面都有相当高的成就，立本
尤为突出。立本绘画题材颇为广泛，擅长人物、山水、释
道画，尤为长于写真。尉迟乙僧，系于阗国（今新疆和田
一带）人。其父尉迟跋质那亦是画家，在隋朝画史上也是
很有地位的。贞观初，于阗国王以尉迟乙僧丹青奇妙，荐
之阙下。他的画，凡画功德、人物、花鸟，皆是外国之物
象，因此，给唐代画坛带来奇特景象。李思训在唐代画史
上地位极高，他是唐朝宗室，开元初，进彭国公，进右武
卫大将军。

李思训以山水画为主，曾与吴道子一同画蜀中山水，
吴道子一天时间便画出来了，而思训则花数月工夫，可见
工细谨严。他的画法是以金碧着色为特征。元人汤垕谈其
父子二人的绘画地位时说："李思训画着色山水，用金碧辉
映，为一家法。其子昭道，变父之势，妙又过之。故时人

① 滕固著，沈宁编：《滕固美术史论著三种》，商务印书馆，2011 年，
第 85—86 页。

号为大李将军、小李将军。"①俞剑华先生颇为具体地介绍了"青绿山水"画法，说："金碧山水亦曰青绿山水，创于李思训，金碧辉映为一家法，后人所画著色山水往往宗之。其画山水树石，笔格遒劲而细密，似仍未脱六朝雕琢之余习。其子昭道克绍箕裘，稍变父法，妙又过之。思训之弟思海，思海之子林甫，林甫之侄凑，一家五人，皆擅丹青。李氏生际盛世，出身贵族，观览所及，自然富丽。昭道皴石用小斧劈，树用夹叶。用绢之法，皆以热汤使半熟，入粉搨之如银版。后以青绿为质，金碧为文，当时画家多用此法。思训画大同殿壁累月始成，其细致工整可以想见。昭道尤为谨细，寸马豆人，须眉毕具。其笔墨之源，虽出于展子虔、阎立本而能别树一帜者也。"②此真乃知人之言！李思训父子的画风开山水画的金碧山水一派，为山水画北宗之祖。

韩幹有名的掌故是以明皇厩中名马为师。在画马题材上，韩幹最能体现盛唐气象。《唐朝名画录》中认为："是以陈闳貌之于前，韩幹继之于后，写渥洼之状，若在水中，移骕骦之形，出于图上，故韩幹居神品宜矣。"③张藻，后世多作"张璪"，名气颇大，尤以"外师造化，中得心源"广

①〔元〕汤垕：《画鉴》，载沈子丞编《历代论画名著汇编》，文物出版社，1982年，第178页。
②俞剑华：《中国绘画史》，东南大学出版社，2009年，第51页。
③于安澜编：《画品丛书》，上海人民美术出版社，1982年，第78—79页。

为人知。张璪，字文通，吴郡（治今江苏苏州）人。官检校祠部员外郎、盐铁判官，坐事历贬衡、忠二州司马。他的画以山水松石著称，《唐朝名画录》称："张藻员外衣冠文学，时之名流，画松石、山水，当代擅价。惟松树特出古今，能用笔法。尝以手握双管，一时齐下，一为生枝，一为枯枝。气傲烟霞，势凌风雨。槎枒之形，鳞皴之状，随意纵横，应手间出。生枝则润含春泽；枯枝则惨同秋色。其山水之状，则高低秀丽，咫尺重深，石尖欲落，泉喷如吼。其近也若逼人而寒，其远也若极天之尽。所画图障，人间至多。"[1] 当时名画家毕宏也擅名于时，他一见张璪的作品便大为惊叹，问其所授，张璪答曰："外师造化，中得心源。"据说毕宏因此搁笔。张璪曾作《绘境》，言绘画之要诀，惜乎已佚。张璪的山水画格，在某种意义上可被认为是文人画的滥觞。滕固认为："山水画一步一步地往适合文人脾胃的方向走去了；朱景玄如此称扬张璪（《唐朝名画录》作"藻"），也因他特别适合文人脾胃的缘故。依朱氏的话，他的画满是生气，满是诗意；不但和毕氏之作同具一种动人的泼辣性，且诗的蕴蓄较毕氏更为丰富。"[2] 此后的文人画一脉，对张璪大加称扬，良有以也。

薛稷亦为画坛名家，武后时位至宰辅。他善画人物杂

[1] 于安澜编：《画品丛书》，上海人民美术出版社，1982年，第79页。
[2] 滕固著，沈宁编：《滕固美术史论著三种》，商务印书馆，2011年，第77页。

画，尤以画鹤知名。"今秘书省有画鹤，时号一绝。"①唐代著名大诗人李白、杜甫、宋之问都非常推重他。关于薛稷的绘画成就，《唐朝名画录》这样评述："笔力潇洒，风姿逸秀，曹张之匹也。二迹之妙，李翰林题赞现在。又蜀郡亦有鹤并佛像、菩萨、青牛等传于世，并居神品。"②

　　关于妙品。《唐朝名画录》中的妙品，比神品要低一格，但所列亦为有名画家，而且对一些画家在中国绘画史上的地位的看法相较于此前大有变化，有的甚至飙升到一流画家的地位。王维就是最为明显的例子。蔡晓楠博士对妙品有这样的阐释："'妙品'画家画作要有传神的要求，但比神品及气韵生动的要求低，只需做到意趣有余。"③

　　"妙品上"有八位画家，分别是李昭道、韦无忝、朱审、王维、韦偃、王宰、杨炎、韩滉。其中，李昭道是李思训之子，前文已论及。韦无忝在玄宗时以画鞍马、异兽独擅其名。画鸟兽能得其各异的性情，可谓妙绝。朱景玄评述说："按以百兽之性，有雄毅逸群之骏，有驯狎顺人之良，爪距既殊，毛鬣各异。前辈或状其怒则张口，状其喜则垂头，未有展一笔以辨其情性，奋一毛而知其名字，古

①《唐朝名画录》，载于安澜编《画品丛书》，上海人民美术出版社，1982年，第79页。
②《唐朝名画录》，载于安澜编《画品丛书》，上海人民美术出版社，1982年，第79页。
③ 蔡晓楠：《中国古代绘画之品第嬗变研究》，中国传媒大学博士学位论文，2019年，第50—51页。

所未能也，惟韦公能之。"① 朱审也是吴郡人，其画"得山水之妙"。朝野多藏其山水卷轴，家藏户珍。朱景玄论其画境："其峻极之状，重深之妙，潭色若澄，石文似裂，岳耸笔下，云起锋端，咫尺之地，溪谷幽邃，松篁交加，云雨暗淡。虽出前贤之胸臆，实为后代之模楷也。"② 值得注意的是，朱景玄以四品评画家，又按不同的画材予以区分，这里朱景玄虽然将朱审的山水画评为妙品上，却认为他的人物画、竹木画只能居于能品。王维的情况在前面关于托其名下的《山水诀》《山水论》的评析一讲中已有详细阐述，在朱景玄的视域中，王维虽然颇有造诣，但未必能称一流，因而居于妙品上，与吴道子之间的差距不可以道里计。这也是当时唐朝画评对王维的客观定位。但是到了宋代发生了很大的翻转。自文坛领袖人物苏轼提出"味摩诘之诗，诗中有画。观摩诘之画，画中有诗"（《书摩诘蓝田烟雨图》）之后，王维在宋代俨然成为开文人画先河的人物，超越了吴道子。在苏轼眼里，吴道子虽称唐代一流画家，但与王维相比，还只是"画工"而已。在《王维吴道子画》中，苏轼有这样的评价："吴生虽妙绝，犹以画工论。摩诘得之于象外，有如仙翮谢笼樊。吾观二子皆神俊，又于维也敛衽无间言。"东坡此诗，扬王抑吴的倾向十分鲜明。王文诰在注此诗时认为："道元（吴道子）虽画圣，与文人气

① 于安澜编：《画品丛书》，上海人民美术出版社，1982 年，第 80 页。
② 于安澜编：《画品丛书》，上海人民美术出版社，1982 年，第 80 页。

息不通；摩诘非画圣，与文人气息通。此中极有区别。自宋元以来，为士大夫画者，瓣香摩诘则有之，而传道元衣钵者则绝无其人也。"① 王维于此成了文人画的鼻祖。韦偃、王宰作为画家的成就，前面评析杜甫题画诗一讲中都有介绍。韦偃虽是京兆人，然寓居于蜀地。他以善画山水、竹树、人物等著名，思高格逸。画马亦是其所擅长。朱景玄云："亦有图骐骥之良，画衔勒之饰，巧妙精奇，韩幹之匹也。画高僧、松石、鞍马、人物，可居妙上品，山水人物等居能品。"② 王宰以山水画著称，朱景玄评介他说："又于兴善寺见画四时屏风，若移造化风候云物，八节四时于一座之内，妙之至极也。故山水、松石，并可跻于妙上品。"③ 杨炎是唐贞元年间宰相，后出贬崖州（治今海口市琼山区东南）。画松石山水，出人意表。朱景玄评之曰："松石云物移动造化，观者皆谓之神异，后少有见笔迹者。"④ 韩滉是唐德宗朝宰相，书画皆擅。尤以人物水牛为精。朱景玄评其云："能图田家风俗，人物水牛，曲尽其妙。议者谓驴牛虽目前之畜，状最难图也；惟晋公（韩封晋国公）于此二之能绝其妙。人间图轴，往往有之。或得其纸本者，其画亦薛少保之比，居妙品之上也。"⑤

① 王水照选注：《苏轼选集》，上海古籍出版社，2014 年，第 16 页。
② 于安澜编：《画品丛书》，上海人民美术出版社，1982 年，第 81 页。
③ 于安澜编：《画品丛书》，上海人民美术出版社，1982 年，第 81 页。
④ 于安澜编：《画品丛书》，上海人民美术出版社，1982 年，第 81 页。
⑤ 于安澜编：《画品丛书》，上海人民美术出版社，1982 年，第 82 页。

"妙品中"列有五位画家，分别是陈闳、范长寿、张萱、程修己、边鸾。其中多有在画史上颇为著名者。陈闳是唐玄宗时期画家，善画人物仕女。开元年间被召入供奉，令画皇帝御容，冠绝当时。韩幹以画马为玄宗赏识，玄宗让其以陈闳为师，韩幹则以玄宗厩中骏马为师——此画坛逸事也。范长寿在唐前期为武骑尉，善画风俗田家景物。朱景玄评曰："凡画山水树石牛马畜产，屈曲远近，放牧闲野，皆得其妙，各尽其微。张僧繇之次也。"①张萱善画公子仕女，名冠于时。朱氏评曰："又画贵公子夜游图、宫中七夕乞巧图、望月图，皆多幽思，愈前古也。画士女乃周昉之伦，其贵公子、宫苑、鞍马，皆称第一，故居妙品也。"②程修己系唐后期画家，"自贞元后以画艺进身，累承恩称旨，京都一人而已。尤精山水、竹石、花鸟、人物古贤、功德、异兽等，首冠于时，可居妙品也"③。边鸾是著名花鸟画家。朱景玄评曰："少攻丹青，最长于花鸟，折枝草木之妙，未之有也。"④

"妙品下"列十人，分别是冯绍政、戴嵩、杨庭光、张孝师、卢稜迦、殷仲容、陆庭曜、蒯廉、檀智敏、郑俦。朱景玄对这十位画家作了简略的评介，此处录之：

① 于安澜编：《画品丛书》，上海人民美术出版社，1982年，第83页。
② 于安澜编：《画品丛书》，上海人民美术出版社，1982年，第83页。
③ 于安澜编：《画品丛书》，上海人民美术出版社，1982年，第83页。
④ 于安澜编：《画品丛书》，上海人民美术出版社，1982年，第84页。

　　冯绍政善鸡鹤、龙水，时称其妙。开元中关辅大旱，京师渴雨尤甚，亟命大臣遍祷于山泽间，而无感应。上于龙池新创一殿，因诏少府监冯绍政于四壁各画一龙。绍政乃先于四壁画素龙，其状蜿蜒，如欲振涌。绘事未半，若风云随笔而生。上与从官于壁下观之，鳞甲皆湿。设色未终，有白龙自檐间出入于池中，风波汹涌，云电随起。侍御数百人，皆见白龙自波际乘气而上。俄顷阴云四布，风雨暴作，不终日而甘泽遍。

　　戴嵩尝画山泽水牛之状，穷其野性，筋骨之妙，故居妙品。

　　杨庭光画道像真仙与庖丁，开元中与吴道子齐名；又画佛像，其笔力不减于吴生也。

　　张孝师画亦多变态，不失常途；惟鬼神地狱，尤为最妙，并可称妙品。

　　卢稜迦善画佛，于庄严寺，与吴生对画神，本别出体，至今人所传道。

　　殷仲容攻花鸟、人物，亦边鸾之次也。

　　陆庭曜画功德，时称第一。画天卿寺神，亦继踵于卢，抑亦次矣。

　　蒯廉性野，尝爱画鹤，后师于薛稷，深得其妙。

　　檀智敏时号檀生，屋木、楼台，出一代之制。

郑侹屋木、楼台，师于檀生，可居妙品。①

这十位画家，各有擅长，皆有名于当世。其中，尤以戴嵩画牛在中国绘画史上独树一帜。戴嵩是韩滉的属下，韩滉也以画牛著名。据说戴嵩其他方面并无什么大的成就，只有画牛"过滉远甚"（《宣和画谱》）。宋代著名画论家董逌在其画论名著《广川画跋》中有"书戴嵩画牛"一条，认为"戴嵩画牛，得其性于尽处"，也就是说，戴嵩所画的牛，最高程度地表现了牛的特性。

关于"能品"，也分为上、中、下，朱景玄都作了概括的评介。在四品中，"能品"地位相对较低，开创性也不大，在遵守画法的前提下，形似即可。"能品上"有六位画家，分别是陈谭、郑虔、刘商、毕宏、王定、韦銮。这里把朱景玄对他们的概括性评介录此供读者了解：

陈谭攻山水，德宗时除连州刺史，令写彼处山水之状，每岁贡献。野逸不群，高情迈俗，张藻之亚也。

郑虔号广文，能画鱼水、山石，时称奇妙，人所降叹。

刘商官为郎中，爱画松石、树木，格性高迈。时有毕庶子亦善画松树、水石，时人云："刘郎中松树孤

① 于安澜编：《画品丛书》，上海人民美术出版社，1982年，第84—85页。

标，毕庶子松根绝妙。"

毕宏官至庶子，攻松石，时称绝妙。

王定为中书，常僻于画。公政之外，每图像菩萨、高僧、士女，皆冠于当代。每经画处，咸谓惊人。

韦銮官至少监，善图花鸟山水，俱得其深旨。可为边鸾之亚，韦銮次之，其画并居能品。①

"能品中"，朱景玄列了二十八位画家，分别是陆滉、李仲和、李衡、齐旻、李仲昌、李仿、孟仲晖、高云、卫宪、程伯仪、杨辨、王陀子、姚彦山、冷元琇、谭皎、钱国养、张遵礼、张正言、沈宁、刘馨、李伦、尹澄、尹林、侯造、赵立言、麹庭、郑旿、卢少长。对于"能品中"的二十八位画家，朱景玄也作了概括评介：

陆滉功德，李仲和、李衡、齐旻，俱能画番马、戎夷部落、鹰犬、鸟兽之类，尽得其妙。又李仲昌、李仿、孟仲晖，皆以写真最得其妙。高云、卫宪、程伯仪，并师周昉，尽造其妙，冠于当时。然卫宪花木、蜂蝉、雀竹，以为希代之珍。杨辨、王陀子、姚彦山、冷元琇、谭皎、钱国养、张遵礼、张正言、沈宁、刘馨、李伦、尹澄、尹林、侯造、赵立言、麹庭、郑旿、

① 于安澜编:《画品丛书》，上海人民美术出版社，1982 年，第 85—86 页。

卢少长，已上各负其志，并极其妙。程伯仪曾画东封图，为时之所宝。其余众手，皆有所能，不可具载，并称能品也。[①]

"能品下"，朱景玄列了二十八位画家，分别是黄谔、曹元廓、韩伯达、田深、卢弁、白旻、萧悦、梁广、程邈、董奴子、卫芊、陈庶、梁洽、檀章、耿昌言、吴玢、乐峻、项容、陈庭、裴辽、僧道玢、陈净心、陈净眼、王朏、萧溱、张涉、张容、李凑。对"能品下"这二十八位画家，朱景玄也作了概括性的评介：

> 黄谔画马独善于时，今菩提寺佛殿中有画，自后难继其踪。曹元廓、韩伯达、田深画马，筋骨气力如真。及卢弁猫儿、白旻鹰鸽、萧悦竹，又偏妙也。梁广、程邈、董奴子、卫芊、陈庶、梁洽，皆以花鸟、松石、写真为能，不相让也。檀章、耿昌言、吴玢、乐峻、项容、陈庭、裴辽、僧道玢，皆图山水，曲尽其能。陈净心、陈净眼，画山水，功德皆奇。王朏、萧溱、张涉、张容，皆士女之特善也。[②]

朱景玄以"神、妙、能、逸"四品论画，前三品可以

① 于安澜编：《画品丛书》，上海人民美术出版社，1982年，第86页。
② 于安澜编：《画品丛书》，上海人民美术出版社，1982年，第87页。

认为是以其地位"降幂排列"，但"逸品"则不是。作为"逸品"的几位画家，其实都是不守常法的。对于"逸品"的彰显，可以说是朱景玄对绘画美学的一大贡献。"逸品"的问题较为复杂，也经历了发展嬗变。

<div align="center">三</div>

《说文解字》里对"逸"的解释是："亡逸者，本义也。引申之为逸游、为暇逸。"①"逸"在《辞源》中列出的义项有"逃亡""奔""释放""安闲，无所用心""隐退""放纵""散失""超绝"等，对于"逸品"的解释则是"指超众脱俗的技艺或艺术品"②。综合起来理解，大致可以认为，"逸"主要是放逸，不在常规之内。朱景玄在《唐朝名画录·序》中所说的"其格外有不拘常法，又有逸品"，在书画艺术领域内的含义是颇为准确的。以逸论艺，南朝时期画论家谢赫已彰其义，如评姚昙度云："画有逸方，巧变锋出。……莫不俊拔，出人意表。"评毛惠远："出入穷奇，纵横逸笔。力道韵雅，超迈绝伦。"评张则："意思横逸，动笔新奇。师心独见，鄙于综采。变巧不竭，若环之无端。"③

① 〔清〕段玉裁：《说文解字注》，中华书局，2013年，第477页。
② 《辞源》下册，商务印书馆，2015年，第4042页。
③ 《古画品录》，载于安澜编《画品丛书》，上海人民美术出版社，1982年，第8—9页。

谢赫所谓"逸方""逸笔"，也是不守常法、出人意表之意。唐人李嗣真作《书品后》，置逸品为最高，然后才是上上品、上中品、上下品、中上品、中中品、中下品、下上品、下中品、下下品这九品。在《书品后》序中，李嗣真说："及其作画评，而登逸品数者四人，故知艺之为末信矣。虽然，若超吾逸品之才者，亦当夐绝于终古，无复继作，故斐然有感，而作书评。"①李嗣真是将"逸品"作为"夐绝于终古，无复继作"的巅峰来定位的。其所列逸品五人李斯、张芝、钟繇、王羲之、王献之，都是各体书法最杰出的代表。朱景玄列逸品，很可能受到李嗣真的影响，但其价值判断并不相同。《四库全书总目》评《唐朝名画录》说：

> 所分凡神、妙、能、逸四品，神、妙、能又各别上、中、下三等，而逸品则无等次，盖尊之也。初庚肩吾、谢赫以来，品书画者多从班固古今人表分九等。《古画品录》陆探微条下称上上品之外，无他寄言，故屈标第一等，盖词穷而无以加也。李嗣真作《书品后》，始别以李斯等五人为逸品。张怀瓘作《书断》，始立神、妙、能三品之目。合两家之所论定为四品，

① 〔唐〕张彦远：《法书要录》卷三，人民美术出版社，2016年，第100页。

实始景元。[①]

这里将以品论画的沿革说得脉络非常清晰，然而说
"逸品无等次"是"尊之也"，则未必。朱景玄在李嗣真之
后以品论画，显然受到其启示，李嗣真是以"逸品"作为
书家品评的最高范畴并无疑义，朱景玄以"神、妙、能、
逸"排列则很难说是对"逸""尊之"。"逸"在中国绘画史
上的地位，从朱景玄开始，有了明显的变化，成为文人画
的最高价值标准。读宋以后的画论画评，"逸品"的地位不
断升高，其内涵也不断丰富变化，可以说是与文人画的轨
迹相始终的。但在朱景玄这里，"逸品"虽然包含了其主要
特征，却还不能作为唐代绘画最典型的审美风范。最能代
表盛唐气象的审美品位的，在朱景玄的画评中，当然还属
吴道玄（吴道子）。

现在看看朱景玄"逸品"所列三人。

一是王墨。

　　王墨者不知何许人，亦不知其名，善泼墨画山
水，时人故谓之王墨。多游江湖间，常画山水、松石、
杂树。性多疏野，好酒，凡欲画图幛，先饮。醺酣之
后，即以墨泼。或笑或吟，脚蹙手抹。或挥或扫，或

──────────

①〔清〕永瑢等：《四库全书总目》卷一百十二，中华书局，1965 年，
第 954 页。

淡或浓，随其形状，为山为石，为云为水。应手随意，
倏若造化。图出云霞，染成风雨，宛若神巧，俯观不
见其墨污之迹，皆谓奇异也。[①]

二是李灵省。

李灵省落托不拘检，长爱画山水。每图一幛，非
其所欲，不即强为也。但以酒生思，傲然自得，不知
王公之尊重。若画山水、竹树，皆一点一抹，便得
其象，物势皆出自然。或为峰岑云际，或为岛屿江
边，得非常之体，符造化之功，不拘于品格，自得其
趣尔。[②]

三是张志和。

张志和或号曰烟波子，常渔钓于洞庭湖。初颜鲁
公典吴兴，知其高节，以渔歌五首赠之。张乃为卷轴，
随句赋象，人物、舟船、鸟兽、烟波、风月，皆依其
文，曲尽其妙，为世之雅律，深得其态。此三人非画

① 于安澜编：《画品丛书》，上海人民美术出版社，1982年，第87—88页。
② 于安澜编：《画品丛书》，上海人民美术出版社，1982年，第88页。

之本法，故目之为逸品。[1]

朱景玄以王墨、李灵省、张志和为"逸品"的代表，真的是非常典型。"非画之本法"，当然是"逸品"的基本特征。同时，这三位画家，还有几个共同的特点：一是画家的身份，似乎都有隐逸的特征，都非"体制内"的人物；二是创作态度都以游戏出之，为后来的"墨戏"开了先河；三是画材多为山水树石之类，这也大体上是文人画的题材传统。

三位画家属于个性化的特征，也可以加以寻绎。首先是王墨。王墨在画法上以水墨为突出特征，这在中国画的发展史上是一个关键性的问题。有人也认为，王墨本名为王洽，因其善为泼墨，而被称为"王墨"。泼墨在文人的"墨戏"画中是一种主要的画法，对于文人画的发展，有明显的意义。前论之托名王维的《山水诀》中有"夫画道之中，水墨最为上"的命题，虽不能肯定为王维之言，但王维创水墨画法则是事实。王维在文人画中地位之扶摇直上，与此大有关系。明代著名画家董其昌倡"南北宗"论，其云：

　　禅家有南北二宗，唐时始分。画之南北二宗，亦

[1] 于安澜编：《画品丛书》，上海人民美术出版社，1982年，第88页。

唐时分也。但其人非南北耳。北宗则李司训父子着色山水，流传而为宋之赵幹、赵伯驹、伯骕，以至马夏辈。南宗则王摩诘始用渲淡，一变钩斫之法，其传为张璪、荆、关、郭忠恕、董、巨、米家父子，以至元之四大家，亦如六祖之后有马驹、云门、临济、儿孙之盛。而北宗微矣。要之摩诘所谓云峰石迹，迥出天机，笔意纵横，参乎造化者，东坡赞吴道子、王维画壁，亦云：吾于维也无间然。知言哉。[1]

董其昌以王维为南宗开山人物，关键在于他作画以水墨渲淡之法，与李思训父子的着色山水全然是两种路数。"渲淡"在技法上当然不同于"泼墨"，但都是以水墨为媒介，因此在根本上是一致的。在朱景玄这里，泼墨已明显有别于传统画风，但并不列入"神品"，而是以"逸品"目之。童书业先生阐述了王墨的"泼墨"在文人山水画谱系中的作用："王维但创水墨法，至王墨更放纵而成泼墨法，为后世米派山水之祖。他作画每在'醺酣之后，即以墨泼，或笑或吟，脚蹙手抹；或挥或扫，或淡或浓；随其形状，为山为石，为云为水；应手随意，倏若造化；图出云霞，染成风雨；宛若神巧，俯观不见其墨污之迹'；这分明是张璪的嫡传。他性疏野，好酒，盛酣后始画，其性格颇与后

[1]〔明〕董其昌：《画禅室随笔》卷二，载卢辅圣主编《中国书画全书》第五册，上海书画出版社，2009年，第143页。

世米元章、高房山等人相近。但泼墨法是山水画里的别支，在唐代还不认为正式的画格。如《历代名画记》说：'山水家有泼墨，亦不谓之画'，'不堪仿效'，'不甚觉（默画）有奇'。《唐朝名画录》也列王墨于逸品，不入神品；并说'非画之本法'。"①王墨以泼墨为画法，是文人山水画发展中的一个环节，而在朱景玄那个时代，尚未作为画之正宗得到推崇。

李灵省作为"逸品"的代表人物之一，他的个性化特征更在于游戏态度。游戏与审美的关系在美学领域不是一个新鲜话题，而中国画史上的"墨戏"，则尤能体现出主体的游戏态度对艺术的深远影响。李灵省行为放逸，心态自由，在作画时并非那种以成熟构思来进行创作的类型。朱景玄说他"以酒生思，傲然自得"，以生发个人主体情思为出发点，"一点一抹，便得其象，物势皆出自然"，点出了其墨戏画的特征。

文学化是文人画（士人画）发展中的显著特征，张志和是得其先机者。张志和兼有隐士与诗人的双重身份。"烟波子"的号与他的隐士身份是再吻合不过了。关于张志和的生卒年，史料所载差别很大，《唐五代词》中说是"约730—810年"，孙克强的《唐宋人词话》则说是"？—773年"。但他在肃宗朝曾待诏翰林，则是有记载的。后来

①《童书业绘画史论集》，载《童书业著作集》第五卷，中华书局，2008年，第63—64页。

再未出仕。张志和在唐代是词坛上的先驱，有著名的《渔父》五首。其中第一首："西塞山前白鹭飞，桃花流水鳜鱼肥。青箬笠，绿蓑衣，斜风细雨不须归。"脍炙人口，流传颇广。其所表达的是士大夫的自由情怀。清人黄氏编《蓼园词评》，其中评此词说："数句只写渔家之自乐，其乐无风波之患。对面已有不能自由者，已隐跃言外，蕴含不露，笔墨入化，超然尘埃之外。"[①] 词人表面上写的是渔家之乐，实质正是士大夫的隐逸情结。词在唐代方开其端，至宋全盛。唐代作词者寥寥，而张志和是主要作手。清人张德瀛论唐词说："李太白词，淳泓萧瑟。张子同词，逍遥容与。温飞卿词，丰柔精邃。唐人以词鸣者，惟兹三家，壁立千仞，俯视众山，其犹部娄乎。"[②] 在唐词中，张志和确乎是最重要的几位词人之一。

文人画的肇始与发展，与绘画的文学化密切相关。张志和作为画家，可以被视为绘画文学化的一个具有代表性意义的人物。著名画家、美术教育家潘天寿先生在其美术史名著《中国绘画史》中指出：

　　吾国绘画，虽自顾恺之之白描人物，宋陆探微之

　　① 〔清〕黄氏：《蓼园词评》，载唐圭璋编《词话丛编》，中华书局，1986年，第3023页。

　　② 〔清〕张德瀛：《词徵》卷五，载唐圭璋编《词话丛编》，中华书局，1986年，第4147页。

一笔画，唐王维之破墨，王洽之泼墨，从事水墨与简
笔以来，已开文人墨戏之先绪；然尚未独立墨戏画之
一科。至宋初，吾国绘画，文学化达于高潮，向为画
史画工之绘画，已转入文人手中而为文人之余事；兼
以当时禅理学之因缘，士夫禅僧等，多倾向于幽微简
远之情趣，大适合于水墨简笔之绘画以为消遣。①

朱景玄所列"逸品"的这三位画家，都明显体现了文
人画的创作特征，而张志和尤能体现文学化的发展趋势。

"逸"在朱景玄这里还只是作为画之"另类"得以重
视，而到宋代，其地位则得到了空前的提升。在《唐朝名
画录》里，"逸"毕竟是排列在"神、妙、能"三品之后。
虽说景玄明确定其为"格外有不拘常法，又有逸品"，而且
不设上、中、下，以表其特殊内涵，但它还是在"神、妙、
能"三品之外，而非之上。宋代以黄休复为代表的画论家，
将"逸"提升到"神、妙、能"三品之上，同样是四品论
画，其次第却截然不同了。其实这远非一个简单的排列次
第的问题，而是意味着中国绘画美学观念的变化，以及文
人画价值系统的彰显及其占据主流话语的走向。黄休复作
《益州名画录》，虽是以巴蜀画家为品评对象，而于美学观
念上却是自觉的。他不唯以"逸、神、妙、能"为品评次

① 潘天寿：《中国绘画史》，上海上民美术出版社，1983年，第148页。

第，而是对这四品都作出了简明而准确的理论界定。对于
"逸格"，黄休复作了这样的表述："画之逸格，最难其俦。
拙规矩于方圆，鄙精研于彩绘。笔简形具，得之自然。莫
可楷模，由于意表。故目之曰逸格尔。"①对于黄休复及其
《益州名画录》，笔者在后面会有专门的评述，此处要指出
的是，黄休复对"逸格"的界定，与宋元文人画的审美观
念相一致，或许可以认为，这种界定所体现的便是文人画
对"逸格""逸品"的价值认同。

南宋著名画论家邓椿秉持着文人画的价值立场，在其
作《画继》中颇为贬低院体画的取舍标准。邓椿谈院体画
时说："图画院，四方召试者源源而来，多有不合而去者。
盖一时所尚，专以形似，苟有自得，不免放逸，则谓不合
法度，或无师承，故所作止众工之事，不能高也。"②邓椿对
黄休复以"逸格"为最高标准持完全赞成的态度，其云：

> 自昔鉴赏家分品有三：日神，日妙，日能。独唐
> 朱景真（朱景玄）撰《唐贤画录》(《唐朝名画录》)，
> 三品之外，更增逸品，其后黄休复作《益州名画记》，
> 乃以逸为先，而神、妙、能次之。景真虽云"逸格不

①〔北宋〕黄休复：《益州名画录》，载《寺塔记·益州名画录·元代画
塑记》，人民美术出版社，1964 年，目录第 1 页。

②〔宋〕邓椿：《画继》卷十，载《画继·画继补遗》，人民美术出版社，
1963 年，第 125 页。

拘常法，用表贤愚"，然逸之高，岂得附于三品之末？未若休复首推之为当也。①

邓椿结合画史对"逸"作了分析，他赞赏的是清逸，而对那种"放逸"，亦即粗鄙狂放、肆无忌惮，是颇为不满的。《画继》卷六评陈常："以飞白笔作树石，有清逸意，折枝花亦有逸气。一株以色乱点花头，意欲夺造物，本朝妙工也。"②对其"清逸"画风大加赞赏。而在《画继》卷九则提出：

> 画之逸格，至孙位极矣！后人往往益为狂肆。石恪、孙太古犹之可也，然未免乎粗鄙。至贯休、云子辈，则又无所忌惮者也。意欲高而未尝不卑，实斯人之徒欤！③

孙位是被黄休复在《益州名画录》中评为最高品级"逸格"的唯一画家，论其画作云："其有龙拏水汹，千状万态，势欲飞动。松石墨竹，笔精墨妙，雄壮气象，莫可

① 〔宋〕邓椿：《画继》卷九，载《画继·画继补遗》，人民美术出版社，1963年，第114页。

② 〔宋〕邓椿：《画继》卷六，载《画继·画继补遗》，人民美术出版社，1963年，第86页。

③ 〔宋〕邓椿：《画继》卷九，载《画继·画继补遗》，人民美术出版社，1963年，第118页。

记述。非天纵其能，情高格逸，其孰能与于此邪！"①邓椿
对孙位的逸格亦非常推崇，而对那种粗鄙放逸的画风予以
不留情面的批评，可谓真正的鉴赏家。

以元代四大家为代表的文人画，对于逸品、逸格，尤
为服膺。大画家倪瓒（云林）对"逸"的归趋推向极致，
甚至以形似作为牺牲的代价。倪瓒论"逸气"有两段有名
的话：

> （张）以中每爱余画竹。余之竹，聊以写胸中逸
> 气耳，岂复较其似与非，叶之繁与疏，枝之斜与直
> 哉？或涂抹久之，他人视以为麻、为芦，仆亦不能强
> 辨为竹。真没奈览者何，但不知以中视为何物耳。②
> 仆之所谓画者，不过逸笔草草，不求形似，聊以
> 自娱耳。③

这两段话在画论史上广为人知，不仅体现了倪瓒的绘
画价值观，而且也颇为典型地表达了元代文人画的美学理
想。而至清初恽格（南田）对于"逸品"的全面推崇与阐

①〔北宋〕黄休复：《益州名画录》卷上，载《寺塔记·益州名画录·元
代画塑记》，人民美术出版社，1964 年，第 2 页。
②《论画》，载沈子丞编《历代论画名著汇编》，文物出版社，1982 年，
第 205 页。
③《论画》，载沈子丞编《历代论画名著汇编》，文物出版社，1982 年，
第 205 页。

发，则具有总结的意味。如其所说：

> 纯是天真，非拟议可到，乃为逸品。当其驰毫点墨，曲折生趣百变，千古不能加，即万壑千崖，穷工极妍，有所不屑，此正倪迂所谓写胸中逸气也。①
> 不落畦径，谓之士气；不入时趋，谓之逸格。其创制风流，昉千二米，盛于元季，泛滥明初。称其笔墨，则以逸宕为上；咀其风味，则以幽澹为工。虽离方遁圆，而极妍尽态，故荡以孤弦，和以太羹，憩于阆风之上，泳于沆寥之野，斯可想其神趣也。②

恽格对"逸品""逸格"的发挥，加入了其对宋元以来文人画发展的更为深入的理解与体会，同时，也融会了明清时期的画学积淀，这样也使"逸"的内涵更为丰富了。

关于朱景玄《唐朝名画录》的评析，着眼点主要是神、妙、能、逸四品论画，当然还是置于唐代画坛的背景下来把握。《唐朝名画录》既是画品，又是画史，对我们了解唐代的绘画及其发展，具有相当大的借鉴作用。本文也只是初步探讨，失之于浅，也许是在所难免的。

　　①〔清〕恽寿平著，张曼华点校、纂注：《南田画跋》，山东画报出版社，2012年，第42页。
　　②《南田论画》，载沈子丞编《历代论画名著汇编》，文物出版社，1982年，第333—334页。

第十讲　外师造化，中得心源

——张璪绘画美学思想述要

　　在中国古代画论中流传极广、影响至为深远的命题之一，即"外师造化，中得心源"之语。它由唐代中期著名画家张璪提出。我们无缘得见张璪的绘画真迹，却因这个重要命题对这位画家备加推崇，甚至感觉非常亲切。因为这个命题不仅对中国古代绘画艺术产生长久的影响，而且远远超出了绘画领域，成为更具普遍意义的美学观念，在中华美学发展中获得了长久的回响，至今仍有着不可替代的理论价值。

<center>一</center>

　　简单地说，对于画家，"外师造化"，就是师法自然；"中得心源"，就是创作动力及构形仍要出于画家内心。相关的创作观念在张璪之前不同的画家那里也分别存在，而张璪将其整合熔炼为如此完整而明确的理论命题，实在是

功莫大焉！这个命题的价值不仅在于张璪进行的理论整合，还在于张璪以其超群绝伦的绘画实践有力地印证了这个命题。换言之，张璪是从自己的创作体验中升华出了"外师造化，中得心源"这个了不起的命题。他的绘画理论和实践，令人敬仰不止。

张璪（一作"张藻"），字文通，吴郡（治今江苏苏州）人，是唐朝中期的著名画家，生卒年不详，但有记载说他唐德宗建中三年（782）在长安作画，可见他主要是活动在8世纪下半叶。张璪曾官为检校祠部员外郎，后因事贬为衡州（治今湖南衡阳）司马，后再迁忠州（治今重庆市忠县）司马。衡州为上州，忠州为下州，可见张璪在仕途上的境遇是每况愈下的。

张璪在画史上地位甚隆。朱景玄在《唐朝名画录》中以"神、妙、能、逸"四品评画，神品居于最上。神品又分上、中、下，张璪被置于"神品下"，与李思训、韩幹等同列，在其名下标注松石、山水是其所擅长的画材种类。《唐朝名画录》中记载：

> 张藻员外衣冠文学，时之名流，画松石、山水，当代擅价。惟松树特出古今，能用笔法。尝以手握双管，一时齐下，一为生枝，一为枯枝。气傲烟霞，势凌风雨。槎枒之形，鳞皴之状，随意纵横，应手间出。生枝则润含春泽，枯枝则惨同秋色。其山水之状，则

高低秀丽，咫尺重深，石尖欲落，泉喷如吼。其近也若逼人而寒，其远也若极天之尽。所画图障，人间至多。今宝应寺西院山水松石之壁，亦有题记。精巧之迹，可居神品也。[①]

张璪的"外师造化，中得心源"，是在与著名画家毕宏的交谈中提出的。毕宏是与张璪同时的画家，在当时名气颇大。他所擅长的画材，也是松石山水，与张璪相近。《宣和画谱》卷十载：

毕宏，不知何许人。善工山水，乃作《松石图》于左省壁间，一时文士皆有诗称之。其落笔纵横，皆变易前法，不为拘滞也，故得生意为多。盖画家之流尝有谚语，谓画松当如夜叉臂、鹳鹊啄，而深坳浅凸，又所以为石焉。而宏一切变通，意在笔前，非绳墨所能制。宏大历间官至京兆少尹。[②]

《唐朝名画录》也记他："官至庶子，攻松石，时称绝妙。"可见，毕宏是一位擅长山水松石且不拘格法的画家。据《图画见闻志》载："毕宏庶子擅名于代，一见璪画，惊

① 于安澜编：《画品丛书》，上海人民美术出版社，1982年，第79页。
② 《宣和画谱》卷十，载卢辅圣主编《中国书画全书》第二册，中国书画出版社，2009年，第362—363页。

叹之。璪又有用秃笔，或以手模绢素而成画者。因问璪所授。璪曰：'外师造化，中得心源。'"①张璪作画，达到出神入化的境界，甚至可用秃笔乃至手摸绢素成画，因此毕宏一见，甚为叹服，因问张璪得何人传授，张璪的回答是"外师造化，中得心源"。秃笔或手摸绢素，并不具有艺术上的普遍性意义，但张璪的回答却是具有普遍的美学理论价值的。

与张璪同时代的符载，与张璪有交谊。符载的《观张员外画松石图序》是画论史上一篇有影响的名作，真切地记述了江陵陆御史宅宴集观看张璪画松石图的始末。兹录其文如下：

尚书祠部郎张璪字文通，丹青之下，抱不世绝传之妙。居长安中，好事者卿大臣既迫精诚，乃持权衡尺度之迹，输在贵室，他人不得诬妄而睹者也。居无何，谪官为武陵郡司马，官闲无事，士君子往往获其宝焉。荆州从事监察御史陆沣陈宴宇下，华轩沉沉，尊俎静嘉。庭篁霁景，疏爽可爱。公天纵之思，欻有所诣，暴请霜素，愿扨奇踪。主人奋裾，呜呼相和。是时座客声闻士凡二十四人，在其左右，皆岑立注视而观之。员外居中，箕坐鼓气，神机始发。其骇人也，

①〔宋〕郭若虚撰，王群栗点校：《图画见闻志》卷五，浙江人民美术出版社，2019年，第155页。

其流电激空，惊飙戾天。摧挫斡掣，㧙霍瞥列。毫飞
墨喷，捽掌如裂，离合惝恍，忽生怪状。及其终也，
则松鳞皴，石巉岩，水湛湛，云窈眇。投笔而起，为
之四顾，若雷雨之澄霁，见万物之情性。观夫张公之
艺非画也，真道也。当其有事，已知夫遗去机巧，意
冥玄化，而物在灵府，不在耳目。故得于心，应于手，
孤姿绝状，触毫而出，气交冲漠，与神为徒。若忖短
长于隘度，算研蚩于陋目，凝觚舐墨，依违良久，乃
绘物之赘疣也，宁置于齿牙间哉？①

　　符载这篇记述张璪画松石的序文，特别生动而真切地
描绘了张璪作画时的状态，同时也呈现了张璪山水画的独
特意境。张璪作画，神机勃发，臻于出神入化的境界。如
以神韵气势言画，张璪堪称一绝。正如郑午昌先生所评
价的："是言作者能神与物化，则得心应手，触毫自得神
气。"②张璪的山水画境，气象勃郁而又动感十足，既源于
造化，又出于灵府。张璪曾作有《画境》一书，惜乎湮没
无迹，而符载的记述却生动地印证了画家自己提出的"外
师造化，中得心源"的命题。序的后面，是符载对张璪绘
画的分析，认为其画技进乎道，天人合一，遗去机巧，所

　　① 俞剑华编著：《中国古代画论类编》，人民美术出版社，2004年，第
20页。

　　② 郑午昌：《中国画学全史》，上海书画出版社，1985年，第152页。

画物象并非仅在耳目等外在感官，而是生于心中，触毫而出，与神为徒。"入神"正是张璪等杰出艺术家的美学品位。"神"在唐朝是至高的审美价值观念。大诗人杜甫所说的"读书破万卷，下笔如有神"，即此也。画家中的吴道子，最能当得"神"字。朱景玄《唐朝名画录》置吴道子于"神品上"，不唯是品级最高，而且也是以"神"来标举这种审美价值观念。笔者认为，朱景玄在《唐朝名画录》序文中所论之语正是对于"神"的理论建构：

> 伏闻古人云：画者圣也。盖以穷天地之不至，显日月之不照。挥纤毫之笔，则万类由心；展方寸之能，而千里在掌。至于移神定质，轻墨落素，有象因之以立，无形因之以生。其丽也，西子不能掩其妍；其正也，嫫母不能易其丑。故台阁标功臣之烈，宫殿彰贞节之名，妙将入神，灵则通圣，岂止开厨而或失，挂壁则飞去而已哉？①

《宣和画谱》的相关论述很能道出吴道子绘画之"神"。其中说道：

> 开元中，将军裴旻居母丧，请道子画鬼神于天宫

① 于安澜编：《画品丛书》，上海人民美术出版社，1982年，第68页。

寺，资母冥福。道子使旻屏去缋服，用军装缠结，驰马舞剑，激昂顿挫，雄杰奇伟，观者数千百人，无不骇栗。而道子解衣盘礴，因用其气以壮画思，落笔风生，为天下壮观。故庖丁解牛，轮扁斫轮，皆以技进乎道；而张颠观公孙大娘舞剑器，则草书入神。道子之于画，亦若是而已。况能屈骁将，如此气概，而岂常者哉。然每一挥毫，必须酣饮，此与为文章何异，正以气为主耳。至于画圆光，最在后，转臂运墨，一笔而成。观者喧呼，惊动坊邑，此不几于神耶！"①

可见，吴道子的绘画艺术，最能体现唐代"神"的审美观念。张璪的绘画，与吴道子颇为相类。而张璪于山水松石，尤其擅长。亦如《宣和画谱》所评："所画山水之状，则高低秀绝。咫尺深重，几若断取，一时号为神品。"②我们可以认为，"神"是唐代文学艺术作品的最高价值形态，这从许多诗人和艺术家的艺术评论中都可以得到证实。而"入神"，也是艺术批评中对创作的最高评价。如宋代诗论家严羽在《沧浪诗话》中标定了诗的"极致"，即最高的价值尺度，认为李白、杜甫的诗歌是唐诗的最高境界。他

①《宣和画谱》卷二，载卢辅圣主编《中国书画全书》第二册，上海书画出版社，2009年，第339页。
②《宣和画谱》卷十，载卢辅圣主编《中国书画全书》第二册，上海书画出版社，2009年，第363页。

就是将这种"极致"称为"入神"。其中说道：

> 诗之极致有一，曰入神。诗而入神，至矣，尽
> 矣，蔑以加矣，惟李杜得之，他人得之盖寡也。[①]

严羽的诗学思想中，最能担得起"透彻之悟"的是
"盛唐诸人"；盛唐诗人中，他最为推崇的又是李杜（李
白、杜甫）。至于有人认为严氏是"偏嗜王孟（王维、孟
浩然）"，其实是误解。严羽在《沧浪诗话》的《诗评》篇
中对诸家的评价，以李杜为至高无上者，如他说："李杜二
公，正不当优劣。太白有一二妙处，子美不能道；子美有
一二妙处，太白不能作。子美不能为太白之飘逸，太白不
能为子美之沉郁。太白《梦游天姥吟》《远别离》等，子美
不能道；子美《北征》《兵车行》《垂老别》等，太白不能
作。论诗以李杜为准，挟天子以令诸侯也。"[②]可见其对李杜
诗风之推崇。严羽以"入神"作为标定李杜诗歌的艺术水
准的范畴，是以唐代的审美观念来看的。"入神"之境，一
是通乎大道，臻于自然；二是充满动感，活力无限；三是
妙处无法言说。

① 〔宋〕严羽：《沧浪诗话·诗辩》，载〔清〕何文焕辑《历代诗话》，中
华书局，1981年，第687页。
② 〔宋〕严羽：《沧浪诗话·诗评》，载〔清〕何文焕辑《历代诗话》，中
华书局，1981年，第697页。

二

我们再回到"外师造化，中得心源"的命题本身。所谓"造化"，指客观自然，但它不仅是指自然界的现象，更是指大自然的创造化育。《庄子·大宗师》云："今一以天地为大炉，以造化为大冶，恶乎往而不可哉！"[1]庄子所说的"造化"，就绝非仅是自然现象，而是创生万物的宇宙本体。《淮南子·精神训》云"夫造化者，既以我为坯矣"[2]，杜甫《望岳》中有"造化钟神秀，阴阳割昏晓"的名句，都以"造化"作为宇宙自然的代名词。南朝画论家姚最在《续画品》中评画时所说的"学穷性表，心师造化"[3]，正是张璪的先声。姚最之前，宗炳、王微等画论家也谈到过"心师造化"的观点，但是姚最把这种观念表达得更为明确简洁。这一点，吴建民教授在其近著《中国古代文论命题研究》中曾有深刻的阐述。"外师造化"，当然包括对客观物象的刻画模仿，但进一层的含义，还在画家与宇宙自然的互摄互动。从艺术创作的角度来看，吴建民这样诠释道：

> "外师造化"之本义就是认为艺术创作必须师法

① 〔东晋〕郭象注，成玄英疏，曹础基、黄兰发点校：《南华真经注疏》内篇卷三，中华书局，1998年，第153页。

② 何宁撰：《淮南子集释》卷七，中华书局，1998年，第515页。

③ 〔南朝〕姚最：《续画品》，载于安澜编《画品丛书》，上海人民美术出版社，1982年，第19页。

"造化"，即以自然造化为描写对象，对自然造化中的景物事物进行艺术表现，从而创作出具有审美价值的艺术作品。"造化"是供艺术家描绘的最佳范本，而艺术创作是表现"造化"的最好途径。因此，"造化"作为艺术创作的直接对象，也构成了艺术创作的最终本源。[①]

"造化"对于画家来说，一是林林总总客观事物的形象，这是画家应该摹写的；二是宇宙自然所蕴含的生机，使画家在与之晤对时产生感应。如果不能摹写自然事物的物象，惟妙惟肖地刻画出各种事物的特征，那就不可能成为画家；如果不能在与外物相接时有所感应，也不能产生任何创作冲动。南朝的宗炳就提出"应目会心"的命题，其实也与张璪是同一机杼。五代的画家荆浩，经常潜身于自然，对所要描写的东西进行观察，他看到古松"因惊其异，遍而赏之"，画松"凡数万本，方如其真"[②]。元代大画家赵孟頫在题画诗中说："久知图画非儿戏，到处云山是我师。"[③]明代画家王穉登记载了赵孟頫画马的一件趣事："赵集贤少便有李习，其法亦不在李下。尝据床学马滚尘状，

① 吴建民：《中国古代文论命题研究》，南京大学出版社，2017年，第148页。
② 于安澜编：《画论丛刊》，人民美术出版社，1989年，第7页。
③〔清〕陶元藻编，俞志慧点校：《全浙诗话》卷二十三，中华书局，2013年，第609页。

管夫人自牖中窥之，政见一匹滚尘马。晚年遂罢此技，要是专精致然。此卷（《浴马图》）凡十四骑，奚官九人，饮流啮草，解鞍倚树，昂首踢地，长嘶小顿，厥状不一，而骎骎千里之风，溢出毫素之外。"①明代的董其昌谈学画师法自然时说："每朝看云气变幻，绝近画中山。山行时见奇树，须四面取之，树有左看不入画，而右看入画者，前后亦尔。看得熟，自然传神。"②这些都是以造化为师的例子。

"心源"是与"造化"相对而言的，是指画家的内心动力。"外师造化"与"中得心源"并非可以截分两橛，而是互相连通，"心源"是根本。"外师造化，中得心源"是从姚最所说的"心师造化"承继变化而来，但它更为强调画家的主体作用。仅有"师造化"是远远不够的，还不能成为艺术的创造，也不能产生好的艺术作品。《礼记·乐记》所说的"凡音之起，由人心生也"，可谓的论。

三

"心源"首先体现为艺术创作的动力。艺术创作的内生动力在于艺术家的审美情感，无论是诗还是画，都是如此。

① 俞剑华编著：《中国古代画论类编》下，人民美术出版社，1998年，第1084页。
②〔明〕董其昌著，毛建波校注：《画旨》卷上，西泠印社出版社，2008年，第29页。

从诗歌方面来说，"诗言志"，是其开山纲领。在笔者看来，"志"并非如大多数人所理解的那样是指理性的志向，而是一种动态性的指向，或者用现象学的话语来说是指"意向"。《毛诗序》说："诗者，志之所之也。在心为志，发言为诗。情动于中而形于言，言之不足，故嗟叹之；嗟叹之不足，故永歌之；永歌之不足，不知手之舞之、足之蹈之也。"①这个"所之"的"之"，是一个动词，就是向着某个方向运动。这说明了"志"的指向性。刘勰的《文心雕龙·明诗》篇中说"人禀七情，应物斯感，感物吟志，莫非自然"②，指的就是在创作中的这种主体的动力因素。宗炳在其画论名作《画山水序》中有所谓"畅神"之说："圣贤映于绝代，万趣融其神思。余复何为哉？畅神而已。神之所畅，孰有先焉？"③这是在讲绘画的审美功能，但也是在讲绘画的动力。这个"畅神"，也是"心源"的体现。

"意"也是"心源"的含义之一。如唐代著名画论家张彦远说："是知书画之艺，皆须意气而成，亦非懦夫所能作也。"④元代李衎《竹谱详录》中谈及："握笔时澄心静虑，

①《毛诗传笺》卷一，〔汉〕毛亨传，郑玄笺，〔唐〕陆德明音义，孔祥军点校，中华书局，2018年，第1页。

②〔南朝梁〕刘勰著，范文澜注：《文心雕龙注》，人民文学出版社，1958年，第65页。

③《全宋文》卷二十，载〔清〕严可均校辑《全上古三代秦汉三国六朝文》，中华书局，1958年，第2546a页。

④〔唐〕张彦远：《历代名画记》卷九，浙江人民美术出版社，2011年，第145页。

意在笔先，神思专一，不杂不乱，然后落笔。"①这都是说"意"在创作中是动力因素。以往多将"意"解释为思想理念，其实未必准确。在艺术创作中，"意"更多地体现为一种融合了艺术构思的意志，类于奥地利艺术理论家李格尔所讲的"艺术意志"。

"心源"更为重要的体现还在于，画家在与外物相接的过程中，汲取外在物象，进行内在的艺术加工改造，从而生成新的审美意象。清人郑燮（板桥）所说的从"眼中之竹"到"胸中之竹"，可以形象地说明这个过程。在这里，"中得心源"与"外师造化"密切连通，无法分离。宗炳《画山水序》中所说的"身所盘桓，目所绸缪，以形写形，以色貌色也"②，前一个"形"与前一个"色"，都是画家心中之形、心中之色。"心源"包含了画家主体的艺术构思、审美想象，乃至审美构形等要素。五代大画家荆浩有《笔法记》这篇画论名作，其中有"六要"，其三曰"思"，所谓"思者，删拨大要，凝想形物"，就是要对外界的物象进行艺术概括，把握要点，删去枝蔓。清代大画家恽寿平论画说："谛视斯境，一草一树，一丘一壑，皆洁庵灵想之所独辟，总非人间所有。其意象在六合之表，荣落在四时之

① 〔元〕李衎：《竹谱详录》，浙江人民美术出版社，2013年，第55页。
② 《全宋文》卷二十，载〔清〕严可均校辑《全上古三代秦汉三国六朝文》，中华书局，1958年，第2546a页。

外。"①画境中的这些，都是画家的"灵想"所辟，并非仅是模仿外物而成。

　　作为最为重要的艺术门类之一的绘画，远不只是模仿外在物象，而是画家主体精神的某种外化。"外师造化，中得心源"这个命题，简明而辩证地揭示了绘画的艺术创作特征。黑格尔在《美学》中指出了绘画的主体精神，认为绘画"必须要求这种主体方面的灵魂贯注"②。他强调："绘画固然通过外在事物的形式把内在的东西变成可观照的，它所表现的真正的内容却是发生情感的主体性。"③

　　理解"心源"，不宜只从思想情感的角度，而是应该更为深入。最为重要的在于，"心源"是一种来自画家内心的原动力。"源"字作"动力"来解，再恰当不过了。这当然不止于望文生义的层次，而是综合了画家的主体因素。创作缘何发生？这个问题看似简单，实则是一个有待破解之谜。首先可以肯定的是，真正的艺术杰作，并非政治任务的产物，而是出自艺术家的创作冲动。即便是负有责任或使命，也应是在生活中产生了真正的冲动。"外师造化"就是解决这个问题的。"心源"还在于这个"心"非普通人之

———————————

　　①〔清〕恽寿平著，吕凤棠点校：《瓯香馆集》卷五，西泠印社出版社，2012年，第101页。

　　②〔德〕黑格尔：《美学》第三卷上册，朱光潜译，商务印书馆，1981年，第226页。

　　③〔德〕黑格尔：《美学》第三卷上册，朱光潜译，商务印书馆，1981年，第228—229页。

心，而是艺术家之心。艺术家看待世界、把握世界的方式，是不同于普通人的。美国哲学家苏珊·朗格称之为"艺术知觉"，按她的说法，艺术知觉，"是一种洞察力或顿悟能力"①。而另一位美国哲学家奥尔德里奇明确地区分了普通知觉和审美知觉，他说："让我们把'观察'（Observation）称为认识物理空间中的物质性事物的知觉方式。正是这种对事物的观看将成为一种对它们的空间属性的最初认识，这种空间属性是由度量标准和测量活动所确定的。以这种方式看到的东西所具有的结构特征，与相同的事物在审美知觉中所具有的结构特征将是不同的。我们把后面那种方式称为'领悟'（Prehension）。这种被领悟的东西的审美空间，是由诸如色度、色调和音量、音质这些特性来确定的。……因此，如果你愿意的话，领悟也可以说是一种'印象主义的'（impressionistic）观看方式，但它仍然是一种知觉方式，它所具有的印象给被领悟的物质性事物客观地灌注了活力（animating）。"②也就是说，同样是面对事物，艺术家是以审美知觉来进行接触的。

在艺术家与外物的接触中，艺术家生发出情感，这是一种审美情感。刘勰所说的"兴者，起也"，"起"的内容

① ［美］苏珊·朗格：《艺术问题》，滕守尧、朱疆源译，中国社会科学出版社，1983年，第57页。
② ［美］奥尔德里奇：《艺术哲学》，程孟辉译，中国社会科学出版社，1986年，第31页。

是什么？是主体之情。故刘勰又说："起情故兴体以立"。
这种与外物相触遇而生发的，确乎是与诗人或艺术家的专
业素质高度融合的审美情感。如刘勰在《文心雕龙·诠赋》
篇中所说的："原夫登高之旨，盖睹物兴情。情以物兴，故
义必明雅；物以情观，故词必巧丽。丽词雅义，符采相胜，
如组织之品朱紫，画绘之著玄黄，文虽新而有质，色虽糅
而有本，此立赋之大体也。"①虽是论述赋之发生，实则具
有创作之普遍性意义。"睹物兴情"之"情"，即审美情感，
它是和诗人或艺术家的内在媒介能力直接相通的。审美情
感具有很强的动力性质，因此，也扮演了催发创作冲动的
角色。情绪或情感本身，是一种欲望，是一种状态、一种
体验、一种态度，不仅具有动力、动机和唤醒功能，而且
具有效应、价值意义。而艺术家在面对外在事物时产生的
审美情感，则成为创作冲动发生的基本动力。杨恩寰先生
在其研究中对审美情感指出这样几个方面的性质：第一，
审美情感作为一种动力，实即审美欲望、审美需要；第二，
审美情感作为一种审美状态、审美反应，是由对象形式作
用于审美感知、想象、理解的综合活动而引起的，这是审
美经验中的情感状态；第三，审美情感作为一种体验，则
是对情感状态的一种内在体验，审美情感状态是审美情感
体验的前提和基础；第四，审美情感作为一种情感态度、

①〔南朝梁〕刘勰著，范文澜注：《文心雕龙注》，人民文学出版社，
1958年，第136页。

倾向，也就是一种审美趣味，审美的价值取向。①由此，我们可以看到审美情感作为创作发生的动力机制的内涵。

"心源"并非只是情感动力，还包含画家在内心形成的"丘壑"。"丘壑"的说法多是在宋代以后，但基本的观念则早已有之。宋人黄庭坚评苏轼的枯木怪石时说："胸中原自有丘壑，故作老木蟠风霜。"宋代画论家董逌论画也常以"胸中丘壑"称道山水画的创作典范，如评燕肃所画《写蜀图》："然平生不妄落笔，登临探索，遇物兴怀。胸中磊落，自成丘壑。至于意好已传，然后发之。"②如此等等。"胸中丘壑"是画家胸中所有，但它并非天然形成的，而是学习前人和师法自然的产物。明人董其昌道出其中奥妙说："画家六法，一气韵生动。气韵不可学，此生而知之，自有天授。然亦有学得处。读万卷书，行万里路，胸中脱去尘浊，自然丘壑内营，立成鄞鄂。随手写出，皆为山水传神矣。"③关于"丘壑"，笔者曾有一个界说："丘壑是画家将山水物象作为审美对象吸纳于内心，并以'脱去尘滓'的精神气韵加以运化，同时，又须向前人名迹临摹学习，以前人已有的山水图式为蓝本，再以眼前山水物象为感兴契机，进

① 杨恩寰：《审美心理学》，东方出版社，1997年，第89页。
② 〔宋〕董逌：《广川画跋》卷五，载于安澜编《画品丛书》，上海人民美术出版社，1982年，第297页。
③ 〔明〕董其昌：《画禅室随笔》卷二，载卢辅圣主编《中国书画全书》第五册，上海书画出版社，2009年，第140页。

行矫正，而在画家心中形成的内在山水图式。"① 作为画家的内在主体因素，"丘壑"应该是"心源"的重要内容。

这里引一段伍蠡甫先生对张璪"外师造化，中得心源"的分析，权作本文的收束：

> 张璪继承宗、王的山水画论传统，主张山水画家学习钻研自然美，掌握其规律，是为了丰富内心世界，从而把自然美升华为艺术美，以表达自己的情思意境。唐人符载的《观张员外画松石序》更加以补充：张璪的山水画乃是"物在灵府，不在耳目，故得于心，应于手。孤姿绝状，触毫而出，气交冲漠，与神为徒"。所谓"在灵府"的物，意味着"得于心"的"物"，也就是被融化于内心世界的自然美。这样的"物"虽源于客观，却不完全等同于自然美本身，它正如后来董其昌所谓"内营"的"丘壑"，而呈现到画面上来。所以从创作的过程看，只有这样的"物"，才是"应于"画家之"手"的。但张璪并不排斥客观的"物"或自然美；相反地，他让自然美频仍地刺激感官，以丰富"心源"，提供了主观融会的对象，与此同时，张氏之言还说明了单有造形而无抒情，或单有意境而无形象思维与笔墨技法，对艺术创作来说，都是不可想象的。

① 张晶:《"丘壑"论——兼谈中国山水画论中的艺术图式》，《北京大学学报（哲学社会科学版）》2021 年第 4 期。

由宗、王的"神""情"，到张璪的"心源"，再归结
为张彦远的两段话，便形成了古代山水画创作的传统
理论。[1]

① 伍蠡甫：《中国画论研究》，北京大学出版社，1983年，第57页。

第十一讲　源流兴废与名价品第

——张彦远《历代名画记》评析

　　张彦远的《历代名画记》，作为中国第一部绘画通史著作，既有丰富的画论文献价值，又有明确的理论批评价值，不仅在唐代，而且在中国画论史上都有着非常重要的地位。

　　张彦远，字爱宾，唐朝蒲州猗氏（今山西临猗）人，生卒年不详，但知他唐宣宗大中初年（847）由左补阙迁至祠部员外郎，僖宗乾符（874—879）初官至大理卿，由此大致可知其生活在晚唐时期。《历代名画记》包括十卷，有明刊本、《王氏画苑》本、《津逮秘书》本等。关于各卷的内容，如《四库全书总目》称："故是书述所见闻，极为赅备。前三卷皆画论，一叙画之源流，二叙画之兴废，三四叙古画人姓名，五论画六法，六论画山水树石，七论传授南北时代，八论顾陆张吴用笔，九论画体工用拓写，十论名价品第，十一论鉴识收藏阅玩，十二叙跋尾押署，十三叙自古公私印记，十四论装褙褾轴，十五记两京外州寺观画壁，十六论古今之秘画珍图。自第四卷以下，皆画家小

传。然即第一卷内所录之三百七十人，既俱列其传于后，则第一卷内所出姓名一篇，殊为繁复。"① 于此，可以大略了解《历代名画记》的主要内容。其所叙从上古到唐会昌元年（841），而其编定时间是宣宗大中元年（847）。这是张彦远在序文中亲自讲的。《历代名画记》既有对绘画史的源流兴废的整理与品鉴，同时又提出了许多重要的绘画美学观点。

一

本文先来重点解析《历代名画记》卷一中的几个部分所涉及的理论问题。

《叙画之源流》是一篇表明作者绘画本体观的重要论文。作者首先从宏观方面指出绘画的本质与功能，"成教化，助人伦"是儒家的教化观念，认为绘画首先是具有教化功能的；"穷神变，测幽微"又有道家的色彩。张彦远以绘画与"六籍"（"六经"）相比，认为绘画与"六经"有着同等功能。作者还将绘画与"六经"并列，可见其对绘画地位的高度重视。显然，张彦远对绘画的定位不止于一般的艺术门类，他这种主张其有着与"六经"同等地位的观点，在古代画论中可以说是振聋发聩的。绘画以自己独特

①〔清〕永瑢等:《四库全书总目》卷一百十二，中华书局，1965年，第954页。

的形式，担负着"鉴戒贤愚"的功能。

在张彦远看来，"成教化，助人伦"是绘画最重要的属性。这当然是儒家的教化思想。然而，绘画的属性并非只有教化一端，它还有着另一方面的作用，就是"怡悦情性"。在论述了宗炳和王微之后，张彦远说："图画者，所以鉴戒贤愚，怡悦情性。若非穷玄妙于意表，安能合神变乎天机。宗炳、王微，皆拟迹巢、由，放情林壑，与琴酒而俱适，纵烟霞而独往。各有《画序》，意远迹高，不知画者，难可与论。"①"鉴戒贤愚"和"怡悦情性"，在张彦远看来，正是绘画的两大基本功能。这二者之间，应该是一种互相裨补的关系。"怡悦情性"有明显的审美性质，而且具有难以言说的玄妙色彩。宗炳、王微作为画家及欣赏家，很显然与绘画"鉴戒贤愚"的社会功能不相符合，而是非常典型的审美一派。宗炳《画山水序》中的主张，认为山水画的作用最为根本的就是"畅神"：

又神本亡端，栖形感类，理入影迹，诚能妙写，亦诚尽矣。于是闲居理气，拂觞鸣琴，披图幽对，坐究四荒。不违天励之丛，独应无人之野。峰岫峣嶷，云林森渺。圣贤映于绝代，万趣融其神思。余复何为

① 〔唐〕张彦远：《历代名画记》卷六，浙江人民美术出版社，2011年，第106页。

哉？畅神而已。神之所畅，孰有先焉？ [1]

宗炳所说的"畅神"，也即张彦远的"怡悦情性"的内涵所在。它并非肤浅的娱乐，而是一种高品位的审美愉悦。

从源头上说，绘画与书写"异名而同体"，有着内在的血缘关系。而绘画获得独立地位之后，其彰施国体、象形礼乐的功用得到了明显的体现。通过绘画的形式，忠臣孝子可彰显于云台，烈士功勋皆登于麟阁；对于王朝政治，对于历史兴亡，都有视觉形象的呈现与留存。张彦远认为，纪传文字与赋颂诗歌，可以叙其事，可以咏其美，却不能载其容、备其象；而绘画则可兼之。作者还将图画提高到"有国之鸿宝，理乱之纪纲"的政治地位上加以肯定。对于绘画的审美意义，也予以了深刻的揭示，认为图画不仅摹写形象，给人以视觉快感，而且具有比兴蕴含，产生形而上意义。如其所说"既就彰施，仍深比象"[2]，比象者，含比兴之象也。汉代王充认为文字记载高于图画，而张彦远对其"人观图画上所画古人也，视画古人如视死人""竹帛之所载灿然矣，岂徒墙壁之画哉"[3]的绘画观十分反感，讥其

① 〔南朝宋〕宗炳:《画山水序》,载沈子丞编《历代论画名著汇编》,文物出版社,1982年,第15页。

② 〔唐〕张彦远:《历代名画记》卷一,浙江人民美术出版社,2011年,第2页。

③ 〔唐〕张彦远:《历代名画记》卷一,浙江人民美术出版社,2011年,第3页。

可笑之至。

张彦远在《叙画之兴废》中，阐述了从先秦到中唐会昌元年（841）这千年间的绘画兴废历程，是一部简明扼要的绘画史纲。

> 图画之妙，爰自秦汉，可得而记。降于魏晋，代不乏贤。洎乎南北，哲匠间出，曹、卫、顾、陆，擅重价于前；董、展、孙、杨，垂妙迹于后。张郑两家，高步于隋室；大安兄弟，首冠于皇朝。此盖尤所烜赫也，世俗知尚者。其余英妙，今亦殚论。①

这开篇一段，首标历代画家中最有代表性的、最具画史地位的数位画家，前有曹不兴（三国吴）、卫协（晋）、顾恺之（晋）、陆探微（南朝宋），继有董伯仁（隋）、展子虔（隋）、孙尚子（隋）、杨契丹（隋）。在隋代画家中，尤居重量级地位的是张僧繇、郑法士；而阎立本、阎立德兄弟二人，首冠于唐初画坛。张氏在后面列有三百七十余位画家，而在开篇伊始就隆重推出了这几位画家，可见在作者眼中这几位画家在中国绘画史上的突出地位。

在兴废论说之后，有《叙自古画人名》，按时代排列，计 370 余人。这些入史的画家，作者并非随意列入，而是

①〔唐〕张彦远:《历代名画记》卷一，浙江人民美术出版社，2011 年，第 4 页。

经过了品评鉴定，自有其铨选标准，故称"铨量颇定"。能够进入《历代名画记》的画家，当然是符合其评选标准的。作者主张，作为画家，不必"六法"俱全，只要"一技可采"，或是人物，或是屋宇，或是山水，或是鞍马，或是鬼神，或是花鸟，都可进入画史。张彦远有着明确的、自觉的为画立史的意识，"旁求错综，心目所鉴，言之无隐"①，这是一种对治画史的客观而负责的态度。作为第一部全面的画史，作者有着强烈的自信，同时也有开创画史先河的历史担当。

张彦远出身名门望族。高祖张嘉贞，武后时为监察御史，开元中拜中书令，封为河东郡侯；曾祖张延赏，拜中书侍郎、同平章事，封魏国公。他们都钟爱书画，耽于收藏名家画迹。张彦远的画学修养及爱好，显然是继承了家族的文化传统。对于祖上的高雅情怀，张彦远十分自矜，这篇"兴废"论中述说了曾祖魏国公与司徒汧公李勉的世家友谊，这种友谊是建立在共同的趣尚基础上的。其中，张彦远有这样的注文："汧公任南海日，于罗浮山得片石，汧公子兵部员外郎约，又于润州海门山得双峰石，并为好事所宝，悉见传授。又汧公手斫雅琴，尤佳者曰响泉、曰韵磬。汧公在滑州，魏公在西川，金玉之音，山川亡间，尽缄瑶匣，以表嘉贶。西川幕客司空曙赋曰：'白雪高吟

① 〔唐〕张彦远：《历代名画记》卷一，浙江人民美术出版社，2011年，第10页。

际，青霄远望中。谁言路迢旷，宫徵暗相通。'时汧公并寄
重宝，琴解及琴荐咸在焉。"①魏公与汧公是作为知音一直情
款相通的。

张彦远对于画家身份的重视，与这种士大夫文化传统
有着深刻的一致性。《历代名画记》里，处处萦绕着这种士
大夫的文化价值观。宋元以还的文人画系统的观念，其实
是在张彦远这里就开其端绪了。

二

《历代名画记》中的《论画六法》内容颇为丰富，理论
含量甚高，值得我们高度重视。其中说道：

> 昔谢赫云："画有六法，一曰气韵生动，二曰骨
> 法用笔，三曰应物象形，四曰随类赋彩，五曰经营位
> 置，六曰传模移写。自古画人，罕能兼之。"彦远试论
> 之曰：古之画，或能移其形似，而尚其骨气，以形似
> 之外求其画，此难可与俗人道也；今之画，纵得形似，
> 而气韵不生，以气韵求其画，则形似在其间矣。②

① 〔唐〕张彦远：《历代名画记》卷一，浙江人民美术出版社，2011 年，
第 7 页。
② 〔唐〕张彦远：《历代名画记》卷一，浙江人民美术出版社，2011 年，
第 16 页。

　　"绘画六法"是南朝画论家谢赫在《古画品录》中首倡，包括"气韵生动""骨法用笔""应物象形""随类赋彩""经营位置""传移模写"等六项基本内容。之后姚最作《续画品》，对《古画品录》多有补遗，而于"六法"则无甚贡献。张彦远在《历代名画记》中系统论述"六法"，正是其超越其他画评之处。

　　首先是关于"气韵生动"与"形似"的关系，这在《古画品录》中并未提出。笔者在谢赫《古画品录》评析一讲中认为，"'气韵生动'是谢赫对绘画的根本要求，也可视为六法之纲。"① "气韵生动"之所以在画论史和美学史上有非同寻常的地位，成为中国美学的一个颇具普遍意义的重要命题，很大的原因就在于"气韵生动"是"六法"的灵魂，也是对绘画的根本美学要求。而"气韵生动"与"形似"又是什么关系？这其实是绘画史已经提出的问题。为什么有"形似"未必能够"气韵生动"，但是"气韵生动"，"则形似在其间矣"？这是一个非常重要的问题。它既是美学理论的，也是创作实践的。无论是从唐代画家还是从前代画家来看，做到"形似"相对容易一些，而要做到"气韵生动"则很难。张彦远将"古之画"与"今之画"对比，认为"今之画，纵得形似，而气韵不生"，而古之

　　① 参见本书第 56 页。

画，则可以从"形似"之外来求其画，当然是"气韵生动"的。张彦远主张的是，"以气韵求其画，则形似在其间矣"，绝非拒斥"形似"，而是认为只要有了气韵，"形似"也就在其中了。"形似"对于绘画而言，并非被动的或可有可无的，而是"气韵生动"的必要条件。著名学者葛路先生指出："怎样解决气韵生动呢？他提出'以气韵求其画，则形似在其间矣'。意思是说，画家表现对象，首先的着眼点应该是气韵，是神，抓住气韵，造形就既有神，又有形了。张彦远的这个观点和顾恺之以形写神论相比，是有差别的。从要求上讲，张彦远强调首先着眼表现对象的神，用神来带动造形，这是对的。顾恺之讲以形写神，也是对的，因为人物的精神状态的生动，是要通过形来表现的。"[①] 笔者以为，这种理解是较为客观的。

对于"绘画六法"，张彦远认为并不是各种画材都要用"六法"衡量，这就提出了画的不同种类的特点问题。鬼神人物，是有气韵可言的，对于这类画作，如无气韵，空陈形似，绝非上乘，即张氏所说的"至于鬼神人物，有生动之可状，须神韵而后全。若气韵不周，空陈形似，笔力未遒，空善赋彩，谓非妙也"[②]。而像台阁、树石、车舆、器物，则谈不到"生动"，也无关乎"气韵"，主要是位置和图形。

① 葛路:《中国画论史》，北京大学出版社，2009 年，第 61 页。
② 〔唐〕张彦远:《历代名画记》卷一，浙江人民美术出版社，2011 年，第 17 页。

《论画六法》中还谈到形似、立意和用笔的关系问题。立意是构思的核心，形似并不是空洞的，而是在于"全其骨气"，"骨气形似，皆本于立意，而归乎用笔"①。绘画的造型根据，是画家表现对象的立意，从艺术表现上看，一定是以用笔作为手段的。这样，就打通了"气韵生动""应物象形"和"骨法用笔"的内在联系。

然而，在张彦远的心目中，最高的成就，仍在于"六法俱全"，这样的画家，张彦远是以吴道玄（吴道子）为最高典范的。他对吴道子评价极高，同时也将其作为"六法俱全"的代表人物。"唯观吴道玄之迹，可谓六法俱全，万象必尽，神人假手，穷极造化也。所以气韵雄状（壮），几不容于缣素，笔迹磊落，遂恣意于墙壁，其细画又甚稠密，此神异也。"②通过对吴道子绘画作品的描述，我们可以得知，"六法俱全"的作品有如神迹，而非支离破碎的。"六法"完美地融合为一，诸法之间你中有我、我中有你。

"六法"中的"经营位置"，主要是画面的总体构思及结构问题，对于具体的创作而言，这是至关重要的。因此，张彦远强调"至于经营位置，则画之总要"，指出了其重要性所在。

① 〔唐〕张彦远:《历代名画记》卷一，浙江人民美术出版社，2011年，第16页。
② 〔唐〕张彦远:《历代名画记》卷一，浙江人民美术出版社，2011年，第17页。

　　"六法"中的"传模移写"，也即临摹，对于画家而言，其实是一项最基本的训练，也是画家进行创作的起点，而且对于绘画史上的经典传承而言，是一种不可或缺的手段。张彦远对"传模移写"的作用缺少必要的认识，认为"至于传模移写，乃画家末事"，并且认为"今之画人，粗善写貌，得其形似，则无其气韵，具其彩色，则失其笔法，岂曰画也"。在他看来，有"形似"而无"气韵"的作品，是难以称为"画"的。这当然是对绘画作品的一种评价标准，也是张彦远论画"六法"的初衷所在。而把它与"传模移写"联系起来，就未免是一种偏见了。

　　因为对绘画的地位有着极高的肯定，因而，张彦远主张画家进行创作时要有纯净的心态与环境。他以顾骏之为例，讲到他为了作画，要"结构高楼，以为画所，每登楼去梯，家人罕见。若时景融朗，然后含毫；天地阴惨，则不操笔"①。这是一个很极端的例子，但在张彦远心目中，却是理想的状态。刘勰在《文心雕龙·神思》中说"疏瀹五藏，澡雪精神"，是讲进行文学创作时宜有虚静澄明的审美心态，而张彦远在绘画创作论上的主体观，与此同一机杼。

　　因其对绘画有如此崇高的定位，故张彦远认为绘画只能是上流人士所为，而居于底层之人，与此无缘，所谓"自古善画者，莫匪衣冠贵胄，逸士高人，振妙一时，传芳

　　①〔唐〕张彦远：《历代名画记》卷一，浙江人民美术出版社，2011年，第17页。

千祀，非闾阎鄙贱之所能为也"①。这种说法充满了偏见，但却是文人画观念中对画家一贯的主体设定，只是张彦远说得更为直接而已。联系其"今人之画，错乱而无旨，众工之迹是也"的轻蔑态度，更是充满了文人画特征的价值判断。同样，这也使我们对文人画的价值体系，有了更为全面的认识与理解。我们可以认为，张彦远的画史观念，正是文人画的早期表现，而且文人画对绘画审美主体的基本立场于此得到充分的展示。联系之后苏轼、倪瓒等人的文人画意识，就可以知道其与张彦远一脉相承的关系了。

三

张彦远的《论画山水树石》专门讨论了从魏晋山水画之兴到唐代的山水树石画的发展，既可以作为一篇山水画的简史，又是一篇山水画的批评论。山水画论，前有宗炳的《画山水序》，王微的《叙画》，萧绎的《山水松石格》，传为王维的《山水诀》《山水论》，到唐代朱景玄《唐朝名画录》，其中多有对画家画山水的描述；后有五代荆浩的《笔法记》，宋代更有郭熙、郭思的《林泉高致》，韩拙的《山水纯全集》；等等。而张彦远的《论画山水树石》，则是一篇山水树石画的专论。文字虽然不长，却将魏晋到唐

① 〔唐〕张彦远：《历代名画记》卷一，浙江人民美术出版社，2011年，第17页。

山水画的发展演变，勾勒出了一条鲜明的轨迹。

　　对于魏晋以降的山水画，作者直指其问题所在，如画群山则如"钿饰犀栉"，颇见繁复雕刻；画水则不能容船，可见其狭，无浩渺之感；画树则如伸胳膊展手指，普遍呆板而无变化；山水中有人的情况下，时见人比山大。这是当时山水画还不够独立的表现。"人大于山"，并非画家不懂透视比例，而是延续了原来人物画的观念，为突出人物形象而有意使山水小于人物。又如隋朝的山水画，形象简略，线条缺少柔性，"如冰澌斧刃，绘树则刷脉镂叶"。这些都是山水画在表现上的缺点所在。

　　张彦远认为，山水画到唐代发生了重要的变化。这种变化，始于吴道子，成于李思训父子。吴道子的山水画创作，以极大的力度感扭转了魏晋以降山水画的画风。他在佛寺画壁，"纵以怪石崩滩"，使人身临其境，如可扪酌。吴道子所画的《嘉陵江山水图》，与李思训的同一题材山水画，都是唐代山水画的标志性作品，且因笔法、风格的迥异，他们开辟了不同的山水画创作道路。二者走向虽有不同，但在张彦远看来，都是魏晋以降山水画转变的拐点。

　　接下来是关于树石题材。树石（松石）与山水同画，因而在画论中多为一类。张彦远认为树石题材从韦偃开始成熟，而至张璪达于峰巅。在《历代名画记》卷十中，张彦远论述韦偃时说："工山水高僧奇士老松异石，笔力劲健，风格高举，善小马牛羊山原，俗人空知鷾（偃）善马，

不知松石更佳也。咫尺千寻，骈柯攒影，烟霞翳薄，风雨飕飖，轮困尽偃盖之形，宛转极盘龙之状。"①这里认为韦偃树石的成就大于画马。至于张璪，《历代名画记》卷十也称其"尤工树石山水"，而在卷一这节则认为其画树石成就最高。张彦远也谈及其他画家在树石方面的不同风格，如王维的重深、杨炎的奇瞻、朱审的浓秀、王宰的巧密、刘商的取象等，不一而足。

《论画山水树石》在历代山水画论中颇具特色。它不是一般性的史述，也不仅仅是学理性的山水画理论，而是体现出鲜明的批评意识和深刻的历史感。

四

《历代名画记》卷二又涉及若干重要的理论问题，我们可以从美学角度阐发其价值所在。

其中，第一节《叙师资传授南北时代》提出了研究画史的几个基本要素：一是考察画家之间的师资传授关系；二是论画与绘画都要把握南北地域之别和时代差异。这几个问题具有以往的画论家所论都不曾具备的深刻历史感。

张彦远在这一节中，明确提出"若不知师资传授，则未可议乎画"的美学命题。这在画论史上，当属首次。张

①〔唐〕张彦远:《历代名画记》卷十，浙江人民美术出版社，2011年，第160页。

氏把这个观点说得斩钉截铁，似乎颇为独断，却使它的重要意义得到了突显。对于绘画研究与评论而言，如果不能从师资传授的角度进行了解与梳理的话，就无法真正进行绘画研究与评论。这是张彦远绘画批评的一个核心观念。从开篇的讲源流，到本节的重师资传授，这在《历代名画记》中是一脉相承的。"师资传授"当然是艺术史的继承问题，但这并非一般性的继承，而是通过对师承关系的梳理，建立起绘画史的谱系。这对于绘画史的研究，是至关重要的。

《叙师资传授南北时代》这一篇，开端即以顾恺之与卫协的评价为例，揭示了以"师资传授"为角度进行绘画史评的路径。其云：

> 自古论画者，以顾生之迹，天然绝伦，评者不敢一二。余见顾生评论魏晋画人，深自推挹卫协，即知卫不下于顾矣。只如《狸骨》之方，右军叹重；《龙头》之画，谢赫推高。名贤许可，岂肯容易，后之浅俗，安能察之。详观谢赫评量，最为允惬；姚、李品藻，有处未安。①

这段关于卫协和顾恺之孰高孰低的公案，在绘画史上

①〔唐〕张彦远：《历代名画记》卷二，浙江人民美术出版社，2011年，第22页。

是值得关注的。谢赫的《古画品录》将卫协置于第一品，评价至高，其云："古画之略，至协始精。六法之中，迨为兼善。虽不该备形妙，颇得壮气。陵跨群雄，旷代绝笔。"[1]将顾恺之置于第三品，评价则是："格体精微，笔无妄下。但迹不逮意，声过其实。"[2]真可谓高下悬殊。所以说，在谢赫这里，卫协在画史上的地位是远超顾恺之的。姚最不满于谢赫对于顾恺之的评价，在其《续画品·序》中就把顾恺之单独提出来大加赞赏："至如长康之美，擅高往策，矫然独步，终始无双。有若神明，非庸识之所能效；如负日月，岂末学之所能窥？"[3]言语间大有不平。唐代画论家李嗣真也以明显的倾向性说："顾生天才杰出，独立亡偶，何区区荀、卫，而可滥居篇首，不兴又处顾上，谢评甚不当也。顾生思侔造化，得妙物于神会，足使陆生失步，荀侯绝倒，以顾之才流，岂合甄于品汇，列于下品？尤所未安，今顾、陆请同居上品。"[4]毫不犹豫地置顾于卫上。

我们也不妨看一下顾氏本人对卫协的评价。《历代名画记》中收录了顾恺之的三篇画论，即《论画》《魏晋名臣画赞》和《画云台山记》，由此顾氏的画论赖以保存。顾恺之在《论画》中多有对卫协画作的介绍评价，其推挹甚高。

① 于安澜编：《画品丛书》，上海人民美术出版社，1982年，第7页。
② 于安澜编：《画品丛书》，上海人民美术出版社，1982年，第8页。
③ 于安澜编：《画品丛书》，上海人民美术出版社，1982年，第18页。
④〔唐〕张彦远：《历代名画记》卷五，浙江人民美术出版社，2011年，第88页。

如"七佛及夏殷与大列女"，恺之评："二皆卫协手传，而有情势。""北风诗"，恺之评："亦卫手，巧密于精思，名作。然未离南中，南中像兴，即形布施之象，转不可同年而语矣。美丽之形，尺寸之制，阴阳之数，纤妙之迹，世所并贵。神仪在心，而手称其目者，玄赏则不待喻。"① 可见，顾恺之对卫协的评价非常之高。

张彦远则认为谢赫的评骘最为准确，他是从"师资传授"的角度来阐发的：

> 详观谢赫评量，最为允惬，姚、李（姚最、李嗣真也）品藻，有处未安。李驳谢云："卫不合在顾之上。"全是不知根本，良可于悒。只如晋室过江，王廙（晋平南将军王廙，字世将）书画为第一，书为右军之法，画为明帝之师。今言书画，一向吠声，但推逸少、明帝，而不重平南。如此之类至多，聊且举其一二，若不知师资传授，则未可议乎画，今粗陈大略云。②

按师承关系，顾恺之是师承卫协的，谢赫也以卫在顾上品评二人，故张彦远力挺谢说。姚最、李嗣真则不满于

① 〔唐〕张彦远：《历代名画记》卷五，浙江人民美术出版社，2011 年，第 90 页。
② 〔唐〕张彦远：《历代名画记》卷二，浙江人民美术出版社，2011 年，第 22 页。

谢赫之论，认为顾在卫上。张氏的根据主要是顾师承卫，故以卫在顾之上。从上面张彦远的论断来看，作为一个绘画史论家，作为一个批评家，张彦远有着鲜明的立场和明确的价值评判，这是一个批评家的优秀品格。同时，他也对画论史上的一些公案进行辨析，也即进行批评之批评。王世襄先生于此指出：

> 爱宾（彦远字）评论各画家之优劣，自有主见。凡征引他家言论，与己意合，便不加可否。不合，必辩其诬，且往往有同时征引数家之论，而总之以己意，断定孰是孰非者。如顾恺之、陆探微、张僧繇三人，谢赫、姚最及李嗣真诸家，各有论断。而爱宾最后引张怀瓘之评，示前者皆非允论。是以爱宾《名画记》，实对批评家加以批评也。①

这段文字指明了《历代名画记》作为画论著作独特的学术价值。

张彦远又举王廙之于王羲之及晋明帝之例，认为时论众议皆推重王羲之、明帝，而忽略王廙，是不对的。张彦远重视"师资传授"，并以此作为书画评论的一个尺度，这当然是颇有道理的；然而，在书画发展史上，是否为师者

① 王世襄：《王世襄集·中国画论研究》，生活·读书·新知三联书店，2013年，第62页。

就一定比学生的艺术成就高？这是没有一定规律的。很多学生超过老师，无论是在文学史还是在艺术史上，都比比皆是。从这个意义上看，张彦远的观点未必站得住脚。但他以"师资传授"作为研究画史的一个重要维度，无论怎样都是开其先河的。

下面是张彦远对两晋南北朝及隋唐的画家师资传授的系统梳理，非常具有画史价值：

> 至如晋明帝师于王廙，卫协师于曹不兴，顾恺之、张墨、荀勖师于卫协（卫、张同时，并有画圣之名）。史道硕、王微师于荀勖，卫协、戴逵师于范宣（荀、卫之后，范宣第一）。逵子勃、勃弟颙，师于父（已上晋）。[1]

以上是晋朝画史上的师资传授关系。

> 陆探微师于顾恺之，探微子绥、弘肃并师于父。顾宝光、袁倩师于陆，倩子质师于父。顾骏之师于张墨，张则师于吴暕。吴暕师于江僧宝。刘胤祖师于晋

① 〔唐〕张彦远：《历代名画记》卷二，浙江人民美术出版社，2011年，第23页。

明帝，胤祖弟绍祖、子璞并师于胤祖（已上宋）。[1]

以上是刘宋朝画史的师资传授关系。

　　姚昙度子释惠觉师于父。蘧道愍师于章继伯（蘧后胜于章也）。道愍甥僧珍师于道愍。沈标师于谢赫。周昙妍师于曹仲达。毛惠远师于顾，惠远弟惠秀、子稜并师于惠远（皆不及惠远。已上南齐）。[2]

以上是南齐画史上的师资传授关系。

　　袁昂师于谢、张、郑（袁尤得绮罗之妙也）。张僧繇子善果、儒童并师于父。解倩师于聂松、蘧道愍（道愍不及解倩）。焦宝愿师于张、谢。江僧宝师于袁、陆及戴（江长于画人。已上梁）。[3]

以上是梁朝画史上的师资传授关系。

　　①〔唐〕张彦远:《历代名画记》卷二，浙江人民美术出版社，2011年，第23页。
　　②〔唐〕张彦远:《历代名画记》卷二，浙江人民美术出版社，2011年，第23页。
　　③〔唐〕张彦远:《历代名画记》卷二，浙江人民美术出版社，2011年，第23页。

　　田僧亮师于董、展（田、杨与董、展声价相侔。田、杨、郑三人同时也）。曹仲达师于袁（袁胜曹。已上北齐）。[1]

以上是北齐画史上的师资传授关系。

　　郑法士师于张（张之高足）。法士弟法轮、子德文，并师于法士（不及法士也）。孙尚子师于顾、陆、张、郑（尚子鞍马树石，几胜于法士）。陈善见师于杨、郑（善见写拓杨、郑之迹不辨）。李雅师于张僧繇。王仲舒师于孙尚子（已上隋）。[2]

以上是隋朝画史上的师资传授关系。

　　二阎师于郑、张、杨、展（兼师于父毗，毗在隋朝）。范长寿、何长寿并师于张（何劣于范）。尉迟乙僧师于父（尉迟跋质那在隋朝）。陈廷师于乙僧（乙僧外国，陈廷次之）。靳智翼师于曹（曹创佛事，画佛有曹家样、张家样及吴家样）。吴智敏师于梁宽（宽胜智敏）。王智慎师于阎（极类阎之迹而少劣）。檀智敏师

────────────────

　　①〔唐〕张彦远：《历代名画记》卷二，浙江人民美术出版社，2011 年，第 23—24 页。
　　②〔唐〕张彦远：《历代名画记》卷二，浙江人民美术出版社，2011 年，第 24 页。

于董，吴道玄师于张僧繇（又师于张孝师，又授笔法于张长史旭）。卢稜伽、杨庭光、李生、张藏并师于吴（各有所长，稜伽、庭光为上足）。刘行臣师于王韶应，韩幹、陈闳师于曹霸，王绍宗师于殷仲容（以上国朝画人。近代皆不载也）。[1]

以上是张彦远之前几朝画史上的师资传授关系。

张彦远如此清晰而详细地勾勒出从晋到唐的画史谱系，而且是以"师资传授"为专门的角度，这就构成了一部简明而独特的绘画史。这种研究方法前所未有。引文括弧里的话都是张氏的原话，从其中可以看出，张彦远不仅客观地标示出了这几朝画家之间的师承关系，而且有着鲜明的价值判断。他并不认为为师者就比学生强，而是具体指出师徒之间绘画水平的高低。如蘧道愍是师从于章继伯的，而张氏则指出"蘧后胜于章也"。同时，张彦远也指出某位画家在绘画上的专长，如说江僧宝"长于画人"。这样使此节论述的画史及绘画批评价值大大增强。下面这段文字，尤具画学批评意义，其云：

各有师资，递相仿效，或自开户牖，或未及门墙，或青出于蓝，或冰寒于水。似类之间，精粗有别，

①〔唐〕张彦远：《历代名画记》卷二，浙江人民美术出版社，2011年，第24页。

只如田僧亮、杨子华、杨契丹、郑法士、董伯仁、展
子虔、孙尚子、阎立德、阎立本，并祖述顾、陆、僧
繇，田则郊野柴荆为胜，杨则鞍马人物为胜，契丹则
朝廷簪组为胜，法士则游宴豪华为胜，董则台阁为胜，
展则车马为胜，孙则美人魑魅为胜，阎则六法备该，
万象不失。所言胜者，以触类皆能，而就中尤所偏胜
者。俗所共推展善屋木，且不知董、展同时齐名，展
之屋木，不及于董。李嗣真云："三休轮奂，董氏造其
微；六辔沃若，展生居其骏。而董有展之车马，展无
董之台阁。"此论为当。①

　　通过对历朝画家师资传授谱系的精审整理，张彦远这
段论述进一步揭示出从这个独特角度看到的画史上的不同
景观。在上下传授的不同画家之间，呈现出画史的发展脉
络：有的自开户牖，也即在老师的基础之上开创自己的风
格，取得了个性化的成就；有的则沿着老师的路数踵事增
华，度越前辈。同一流派之间，在艺术上也自有其精粗之
别，也即有了高下之分。除了亲传师授之外，还有总体性
的祖述师承。张彦远还分别揭示了诸多名画家在不同画材
方面的擅长，所谓诸多"为胜"，即不同画家在画材方面的
不同擅长。这对画史研究来说，尤为重要。此处又举董伯

　　①〔唐〕张彦远：《历代名画记》卷二，浙江人民美术出版社，2011年，
第24—25页。

仁、展子虔为例。董、展为一时齐名的画家，然而画史评价上应该更为深入，方能不停留于表层。董画屋木台阁最有成就，展画车马执牛耳。但依李嗣真之言，董的车马不输于展，而展的台阁屋木则不及董。这样以画材的角度使画史的面目更为清晰。

张彦远在这篇《叙师资传授南北时代》中，还从地域、时代的因素论绘画，而且并非个案分析，而是上升到普遍规律的理论层面，作为一个重要的评论角度加以论述。从画论的意义上，这部分论述有重要的理论价值。此节文字前面论述"师资传授"在绘画批评中的独特作用，而后面则重点论述了绘画的时代特征，南北风俗、器物的差异，并且指出了名家画作中的若干常识性错误。张彦远将这种时代因素、南北地域因素作为绘画创作与批评的重要尺度。其云：

> 若论衣服、车舆、土风、人物，年代各异，南北有殊，观画之宜，在乎详审。只如吴道子画仲由，便戴木剑；阎令公画昭君，已著帏帽。殊不知木剑创于晋代，帏帽兴于国朝。举此凡例，亦画之一病也。且如幅巾传于汉、魏，幂离起自齐、隋，幞头始于周朝（折上巾，军旅所服，即今幞头也，用全幅皂向后幞发，俗谓之幞头。自武帝建德中，裁为四脚也），巾子创于武德。胡服靴衫，岂可辄施于古象；衣冠组绶，

> 不宜长用于今人。芒屩非塞北所宜，牛车非岭南所
> 有。详辩古今之物，商较土风之宜，指事绘形，可验
> 时代。①

在以上这段论述中，作者提出了创作与评论中的一个
尤为关键的标准，那就是时代与地域问题。对于鉴赏与批
评，张彦远明确主张："观画之宜，在乎详审。"这是一个
绘画美学批评的重要命题。这首先是一个鉴赏家和批评家
的态度必须认真周密。"详审"至少有两个方面的内涵，一
是严谨且全力投入的审美态度，二是鉴赏家和批评家应该
具有的眼光、功力与水平。"详审"在字面上虽然简略，但
在内容上却颇为丰富深厚。这是张彦远在鉴赏和批评方面
所提出的总的要求。

张彦远在这里体现出鲜明的理论自觉。他明确提出，
"年代各异，南北有殊"，这是中国古代画论之前从未有人
提出过的观念，堪称绘画批评的重要美学命题！从这个标
准出发，作者指出吴道子画仲由（即孔子的弟子子路）佩
戴木剑、阎立本画王昭君着帷帽都是时代不合所造成的错
误。因为木剑创始于晋代，而帷帽则是至唐才有。时代感
缺乏，是绘画之病。

至于南北地域的差异，画坛上也多有舛误。芒屩不应

① 〔唐〕张彦远：《历代名画记》卷二，浙江人民美术出版社，2011年，
第25页。

出现在以塞北为背景的画中，牛车也非岭南所有。而画史
上也常有这种南北不分的情形。因此，张彦远提出"详辩
古今之物，商较土风之宜"的绘画美学要求，这是具有开
创性意义的。这很容易让我们想到丹纳在《艺术哲学》中
提出的文学艺术产生的三要素：种族、环境和时代。如丹
纳所说："作品的产生取决于时代精神和周围的风俗。"[1]他
又得出结论说："不管在复杂的还是简单的情形之下，总是
环境，就是风俗习惯与时代精神，决定艺术品的种类。"[2]在
丹纳之前，斯达尔夫人则从南北文学的气质与风格的差异
来谈论创作，她的《论文学》对此有充分的分析。而张彦
远在唐代便在理论上与批评实践上提出"年代各异，南北
有殊"的理论，虽是从具体的器物入手，却上升到了绘画
批评的普遍层面。张彦远是一个真正懂画的画论家，对于
吴道子、阎立本这样的大画家，都能针砭其弊病所在，而
且非常准确。"古今"是时间的维度，"土风"是空间的维
度。张彦远对绘画创作与批评提出的"时代"和"南北"
的尺度，内容是颇为丰富的。其对画家和作品的辨析尤为
精审，具有典范意义。同时，他又由此出发，指出绘画的
认识性功能，"指事绘形，可验时代"。画家进行创作，要

[1]［法］丹纳:《艺术哲学》，傅雷译，人民文学出版社，1996年，第
32页。
[2]［法］丹纳:《艺术哲学》，傅雷译，人民文学出版社，1996年，第
39页。

有时代的、历史的概念，要切合时代的特征；而从对画作的鉴赏中，也可以观时代的风俗印痕。做到这点，其实是相当不容易的。画家和画评家都应有切实的、丰富的历史知识，不仅有感性上的，还要有理论上的。对于南北之间的风俗与器物的差异，也是如此。如果缺少对不同地域的风土习俗等的全面了解，就难免出现张冠李戴、似是而非的错舛，乃至闹出笑话。

接下来，张彦远又提出一个令人深思的问题，出现"时代"与"南北"问题的，原因并不在于技法本身，而在于画家的主体修养。他指出：

> 其或生长南朝，不见北朝人物；习熟塞北，不识江南山川；游处江东，不知京洛之盛。此则非绘画之病也。故李嗣真评董、展云："地处平原，阙江南之胜；迹参戎马，乏簪裾之仪。此是其所未习，非其所不至。"如此之论，便为知言。譬如郑玄未辩楂梨，蔡谟不识螃蟹，魏帝终削《典论》，隐居有昧药名，吾之不知，盖阙如也。虽有不知，岂可言其不博？精通者所宜详辩南北之妙迹，古今之名踪，然后可以议乎画。①

① 〔唐〕张彦远：《历代名画记》卷二，浙江人民美术出版社，2011年，第25—26页。

这段论述所涉及的问题，如张氏明确指出的，"此则非绘画之病也"，亦即并非在于画家的技法水平问题，而在于画家的体验、见闻、阅历、修养等主体要素。要做一个一流的画家，仅在绘画技法上下功夫是远远不够的。如果仅是技法熟练，那就只能是一个匠人，作品也只能流于平庸。所谓"功夫在诗外"，所谓"读万卷书，行万里路"，都是说艺术家在艺术表现能力的习得之外，要有广泛的审美体验，增加阅历与见闻。"生长南朝，不见北朝人物"诸语，指出了画家在地域和阅历上的局限性。如欲创作出具有很高艺术价值的作品，就应该加强知识储备，扩大见闻，加深审美体验。张彦远认同李嗣真所说的话，引为知音，而后者所言，一是指出画家出身所形成的局限，二是指出阅历造成的局限。在张氏看来，即便如郑玄、曹丕、陶弘景这样的名家，也有见闻或阅历上的"死角"，那种"百科全书"式的人物少之又少。这当然并不妨碍其成为名家。但从另一个角度来说，则是指明画者要成为名家，必须增广见闻，丰富阅历，加深体验。

四

张彦远尤为重视"用笔"，他主张书画"用笔同法"，把用笔作为通向书法与绘画的出发点。《历代名画记》卷二有《论顾陆张吴用笔》一节，以顾恺之、陆探微、张僧繇、

吴道子用笔的不同，阐述其"书画用笔同法"的美学观念：

> 或问余以顾、陆、张、吴用笔如何。对曰：顾恺
> 之之迹，紧劲联绵，循环超忽，调格逸易，风趋电疾，
> 意存笔先，画尽意在，所以全神气也。昔张芝学崔瑗、
> 杜度草书之法，因而变之，以成今草。书之体势，一
> 笔而成，气脉通连，隔行不断。唯王子敬明其深旨。
> 故行首之字，往往继其前行，世上谓之"一笔书"。其
> 后陆探微亦作"一笔画"，连绵不断。故知书画用笔同
> 法。陆探微精利润媚，新奇妙绝，名高宋代，时无等
> 伦。张僧繇点曳斫拂，依卫夫人《笔阵图》，一点一
> 画，别是一巧，钩戟利剑森森然，又知书画用笔同矣。
> 国朝吴道玄，古今独步，前不见顾、陆，后无来者。
> 授笔法于张旭，此又知书画用笔同矣。①

　　张彦远对四大画家的用笔进行论述，提出了"书画
用笔同法"的美学观点，这在画论史上也是一个创见。在
《历代名画记》卷一《论画六法》中，张彦远就认为"用
笔"是关键："夫象物必在于形似，形似须全其骨气。骨气

①〔唐〕张彦远：《历代名画记》卷二，浙江人民美术出版社，2011 年，
第 26—27 页。

形似，皆本于立意，而归乎用笔。"①他认为"骨气形似"，都必须通过"用笔"得以落实。"绘画六法"以"气韵生动"为第一法，以"骨法用笔"为第二法，二者之间是相辅相成的。不能"骨法用笔"，则"气韵生动"无从谈起。卷二这节专论"用笔"，形容顾恺之用笔极具张力，明显是与"气韵"相伴而行的，所谓"全神气也"；大画家张僧繇笔法非同一般，而又是依卫夫人《笔阵图》中的用笔方法而成的；吴道子是唐代一等一的大画家，却将其笔法传授给草书名家张旭。这些都说明了"书画用笔同法"。这种"用笔"，又以"骨法"为内力，而非一般性的"用笔"。看来谢赫所倡的"骨法用笔"，深得张彦远之心，其意略同。张彦远所举"用笔"之例，都是"神假天造""脱落凡俗"的，而非那种"谨于形似"的用笔之法。飘逸壮美，乃是此类用笔的风格气韵。

张彦远继而论述了吴道子"用笔"超越于"界笔直尺"这种一般性的规矩法度的境界：

> 或问余曰："吴生何以不用界笔直尺，而能弯弧挺刃，植柱构梁？"对曰："守其神，专其一，合造化之功，假吴生之笔。向所谓意存笔先，画尽意在也。凡事之臻妙者，皆如是乎，岂止画也！与乎庖丁发硎、

①〔唐〕张彦远:《历代名画记》卷一，浙江人民美术出版社，2019年，第16页。

郢匠运斤，效颦者徒劳捧心，代斫者必伤其手。意旨乱矣，外物役焉，岂能左手划圆，右手划方乎？夫用界笔直尺，界笔是死画也，守其神，专其一，是真画也。死画满壁，曷如污墁；真画一划，见其生气。夫运思挥毫，自以为画，则愈失于画矣。"①

这段论述以吴道子的用笔为例，阐述了张彦远对于"用笔"的独特理解。吴道子"不用界笔直尺"，就是超越于一般的规矩法度，也超越于普通的用笔之法，是"意存笔先，画尽意在"。而"守其神，专其一"，是主体的审美态度，抛开一切俗念，臻于出神入化的境界。如果仅在形似上拘守，则只能是"死画"。张彦远以吴道子之画为"真画"。"真画"是"用笔"的最高境界！

张彦远又说：

运思挥毫，意不在于画，故得于画矣。不滞于手，不凝于心，不知然而然，虽弯弧挺刃，植柱构梁，则界笔直尺，岂得入于其间矣。又问余曰："夫运思精深者，笔迹周密，其有笔不周者，谓之如何？"余对曰："顾、陆之神，不可见其盼际，所谓笔迹周密也。张、吴之妙，笔才一二，像已应焉，离披点画，时见

———————————
①〔唐〕张彦远：《历代名画记》卷二，浙江人民美术出版社，2011年，第27页。

缺落，此虽笔不周而意周也。若知画有疏密二体，方可议乎画。"或者颔之而去。①

张彦远此处论疏密二体，有的作品看似笔迹疏缺，实则神韵充满了画作，亦即"笔不周而意周"。当然也有笔迹周密者，在画面上有丰满呈现。但张彦远尤为推崇的，当是"张、吴之妙"，在"不可见其盼际"，也就是笔墨之外的神韵。滕固先生对张彦远论"用笔"有过阐发，颇为中肯。他说：

> 吴道子作画，不需要借助尺子之类的辅助工具。张彦远因此赞叹："守其神，专其一，合造化之功，假吴生之笔。向所谓意存笔先，画尽意在也。"他在书中反复提到这句话，有时略加变动。他另外提到："守其神，专其一，是真画也。"这贯穿他整部作品，对他而言，"神"乃艺术之精要，游离于经验与可见物之上。艺术家集中精神创作时，他就是富于灵魂的，艺术家的创作是无意识的，因此创作是一种瞬间冲动。"不滞于手，不凝于心。"按照张彦远的观点，不仅艺术中如此，生活中所有事情都是如此。这就是创作与生活相符。所有向美、向善之物概莫如此。张彦远还将道家

① 〔唐〕张彦远：《历代名画记》卷二，浙江人民美术出版社，2011年，第27—28页。

的思想融汇其中：如果画家悟到"神"，则用笔不计繁简，均可信手拈来。①

　　下面，我们来看看《历代名画记》卷二中的《论画体工用拓写》。从字面上看，"画体工用拓写"这个题目似乎并不是对其内容的逻辑严密的表述，但纵览全文，却在更深的层面回答了题目中所涉及的几个方面的内涵。"画体"是画的好坏，什么样的画是好的？什么样的画是差的？这是"画体"的问题。换句话说，就是绘画的审美价值尺度问题。"工用"就是作画的用具，其实也就是绘画的媒介问题。"拓写"是画家的临摹问题，张彦远在文中论述了"拓写"对于画家的重要意义。总而言之，这一节里包含了几个方面的重要内容：一是"运墨而五色具"的价值尺度；二是"以自然为上"的五品论；三是关于绘画的物质性材料要素；四是拓写的重要意义。

　　绘画虽是由画家所为的造象，但其实也是阴阳造化的产物。宇宙造化的陶钧（大道），也是绘画形而上的依据。这似乎有着玄学的色彩，但确乎又是张彦远的绘画本体观。"画体"之论，正是体现于兹。他认为"运墨而五色具"的则是好画，而"意在五色"者，必然是"物象乖"，当然难称好画。张彦远的论"画体"，明确存在着道家哲学和

————————

① 滕固著，沈宁编：《滕固美术史论著三种》，商务印书馆，2011年，第192页。

玄学的色彩。老子即以"自然"为万物之本根，如其所言："人法地，地法天，天法'道'，'道'法自然。"①这个"自然"，既是本根，也是"自然而然"的规律。老子又认为"道"是生成万物的本源，其言："道生一，一生二，二生三，三生万物。万物负阴而抱阳，冲气以为和。"②玄学讲"本末有无"，"贵无"一派则以无为有之本。如王弼释《老子》四十章中"天下万物生于有，有生于无"时说："天下之物，皆以有为生。有之所始，以无为本。将欲全有，必反于无也。"③张彦远本节之说，深浸于此。"玄化亡言，神工独运"，是以无言无形的"玄化"，为生成万物的根本。"草木敷荣，不待丹碌之采；云雪飘扬，不待铅粉而白。山不待空青而翠，凤不待五色而綷"之类，是说万物气象都有自然为其生成之基。由此，张彦远在绘画上提出"运墨而五色具，谓之得意"，这正是玄学"得意忘言"的理路。接下来，他就直接指出"画物特忌形貌采章，历历具足"，认为只在形色方面下谨细功夫的画法为劣等。在他看来，"甚谨甚细，而外露巧密"绝非上乘。这与"用笔"一节中所说的"守其神，专其一，合造化之功，假吴生之笔。向所谓意存笔先，画尽意在也"，是一脉相承的。

① 陈鼓应：《老子注译及评介》二十五章，中华书局，1984年，第449页。
② 陈鼓应：《老子注译及评介》四十二章，中华书局，1984年，第225页。
③ 〔魏〕王弼著，楼宇烈校释：《王弼集校释》，中华书局，1980年，第110页。

本节中的"了"与"不了"这个说法颇有深意。一般的解释，"了"就是了结、完毕之意，也有解释为"全然"的。俞剑华先生释之曰："《尔雅·序》：'其所易了。'了，晓解也，又毕也。《晋书·傅毅传》：'官事未易了也。'了，了，也是晓解之意。黄庭坚诗：'念君胸中真了了。'谓胸中洞达。"[1]渊源清晰。结合张彦远文意，"了"在这里，既指画之谨细完备，又指画理洞察明晓。如欲译之，则可为：绘画不怕不够完备谨细，恰恰怕的是过于谨细完备。既知此理，就不必如此谨细完备，这并非真的"不了"啊；如果不懂此理，那才是真的"不了"。徐复观先生脱开其表层的文意，这样诠解道："这几句话的意思是说，画者不患所画的不形似，而患于专用力于形似。既真知物之形似，则形似中有神；传神即得，又何必在于形似。这并不是否定了形似，而表现了神形相融的真形似。"[2]这有助于我们在更深的层面上理解张彦远的本意。

五

接下来是五品论画，张彦远说道：

①〔唐〕张彦远著，俞剑华注释：《历代名画记》，上海人民美术出版社，1964年，第37页。
②徐复观：《中国艺术精神》，载李维武编《徐复观文集》，湖北人民出版社，2002年，第228页。

夫失于自然而后神，失于神而后妙，失于妙而后精。精之为病也，而成谨细，自然者为上品之上，神者为上品之中，妙者为上品之下，精者为中品之上，谨而细者为中品之中。余今立此五等，以包六法，以贯众妙，其间诠量，可有数百等，孰能周尽？非夫神迈识高，情超心惠者，岂可议乎知画？①

张彦远以五品论画，与朱景玄《唐朝名画录》中以"神、妙、能、逸"四品论画有直接联系（见本书第九讲），但张彦远这里明确提出了独特的价值尺度，即以"自然"为最上，以"谨细"为最下。褒贬之间，判然分明。张彦远将"自然""神""妙"这三等作为上品之上、中、下，将"精"作为中品之上，"谨细"作为中品之中。他"立此五等，以包六法"。余皆不足论也。这种品第诠次从张怀瓘开始，"神、妙、能"依次排列，朱景玄加了"逸品"，后来黄休复将"逸"置于"神、妙、能"之上，体现出他们不同的价值取向。而张彦远以"自然"为上品之上，是无以复加的最高尺度。这与本文前面关于画体的论述一脉相承，具有本体论的意义。

同时，"自然"也是一种具有最高审美价值的艺术风

①〔唐〕张彦远：《历代名画记》卷二，浙江人民美术出版社，2011 年，第 28 页。

格。"自然"源出于道家哲学，正如晋人王戎所说："圣人
贵名教，老庄明自然。"[1] 在老子的话语系统中，"自然"被
提到了至高无上的地位。"自然"在很多时候，是"自己如
此"之意。如《老子》十七章"功成事遂，百姓皆谓我自
然"，《老子》第五十一章"道之尊，德之贵，夫莫之命而
常自然"等，都是"自己如此"之意。在玄学领域，"自
然"也是非常重要的论题。王弼解释《老子》"道法自然"
时说："道不违自然，乃得其性，法自然也。法自然者，在
方而法方，在圆而法圆，于自然无所违也。自然者，无
称之言，穷极之辞也。"[2] 玄学家郭象力主"独化"说，也
即"块然自生"。他也多及"自然"，如说："谁得先物者乎
哉？吾以阴阳为先物，而阴阳者即所谓物耳。谁又先阴阳
者乎？吾以自然为先之，而自然即物之自尔耳。"[3] 从审美
的角度看，"自然"从魏晋到唐代，越来越成为具有普遍意
义和根本属性的重要范畴。如刘勰《文心雕龙》中的开篇
《原道》，即以"自然之道"作为文章的根本："心生而言
立，言立而文明，自然之道也。"[4] 他认为作品之妙也应是自

① 〔唐〕房玄龄等撰：《晋书》卷四十九，中华书局，1974 年，第 1363 页。
② 〔魏〕王弼著，楼宇烈校释：《王弼集校释》，中华书局，1980 年，第
65 页。
③ 〔晋〕郭象注，〔唐〕成玄英疏：《庄子注疏》，中华书局，2011 年，
第 406 页。
④ 〔南朝梁〕刘勰著，范文澜注：《文心雕龙注》，人民文学出版社，
1958 年，第 1 页。

然发生的产物，如说："故自然会妙，譬卉木之耀英华；润色取美，譬缯帛之染朱绿。朱绿染缯，深而繁鲜；英华曜树，浅而炜烨。"① 钟嵘《诗品序》中力排雕琢之风，以"自然英旨"为审美标准，这段话多为人知："若乃经国文符，应资博古；撰德驳奏，宜穷往烈。至乎吟咏情性，亦何贵于用事？'思君如流水'，既是即目，'高台多悲风'，亦惟所见；'清晨登陇首'，羌无故实；'明月照积雪'，讵出经、史？观古今胜语，多非补假，皆由直寻。颜延、谢庄，尤为繁密，于时化之。故大明、泰始中，文章殆同书钞。近任昉、王元长等，辞不贵奇，竞须新事，尔来作者，浸以成俗。遂乃句无虚语，语无虚字，拘挛补衲，蠹文已甚。但自然英旨，罕值其人。"② 钟嵘这里对"自然英旨"的提倡，是具有时代性的意义的。

迄于唐代，"自然"更加成为文学艺术的普遍审美标准。如李白诗中所说的："清水出芙蓉，天然去雕饰。"（《经乱离后天恩流夜郎忆旧游书怀赠江夏韦太守良宰》）中唐李德裕主张："文之为物，自然灵气。恍惚而来，不思而至。杼轴得之，淡而无味。琢刻藻绘，珍不足贵。"③ 诗论中

① 〔南朝梁〕刘勰著，范文澜注：《文心雕龙注》，人民文学出版社，1958年，第633页。
② 〔南朝〕钟嵘：《诗品序》，载李壮鹰主编《中华古文论释林·魏晋南北朝卷》，北京大学出版社，2011年，第369页。
③ 《文箴》，载李壮鹰主编《中华古文论释林·隋唐五代卷》，北京大学出版社，2011年，第499页。

以"自然"为尚者也大有人在。如著名诗论家皎然论诗也主"自然",如"诗有六至"中有"至丽而自然",认为诗中对句都是"自然"产物:"请试论之:夫对者,如天尊、地卑,君臣、父子,盖天地自然之数。若斤斧迹存,不合自然,则非作者之意。"①著名诗论家司空图《二十四诗品》中有"自然"一品:"俯拾即是,不取诸邻。俱道适往,著手成春。如逢花开,如瞻岁新。真与不夺,强得易贫。幽人空山,过雨采蘋。薄言情悟,悠悠天钧。"②这是一种体道的境界。无刻意雕琢,不假人力,一切都是自然而然的。而在绘画领域,标举"自然"为其最高审美标准的就是张彦远。五等论画,自然为上。"自然"作为具有本体性质的根本范畴,可以"以贯众妙"。

　　"夫工欲善其事,必先利其器"这一段是关于"工用"的论述。张彦远论画,以"自然"为上,颇具形而上色彩,但他并非空谈义理,而是深谙画道,精通笔墨。这一部分其实就是论述绘画的艺术媒介问题。这里所说的"齐纨、吴练,冰素雾绡",是作画的画布;各种丹青,是作画的颜料;鹿胶、鳔胶、牛胶等,是调和颜料以使之历久而不脱落。这些"工用"之器,都是绘画用的物质材料,对绘画

① 《诗式》,载张伯伟《全唐五代诗格汇考》,凤凰出版社,2002年,第238页。

② 〔唐〕司空图撰:《二十四诗品》,载李壮鹰主编《中华古文论释林·隋唐五代卷》,北京大学出版社,2011年,第513页。

作品在时空中得以长久保存具有至关重要的作用。艺术史的一个基本事实在于，作品是以物的形态得以流传的，经典也以物性为其基本保障。海德格尔曾经这样指出：

> 一切艺术品都有这种物的特性。如果它们没有这种物的特性将如何呢？或许我们会反对这种十分粗俗和肤浅的观点。托运处或者是博物馆的清洁女工，可能会按这种艺术品的观念来行事。但是，我们却必须把艺术品看作是人们体验和欣赏的东西。但是，极为自愿的审美体验也不能克服艺术品这种物的特性。建筑品中有石质的东西，木刻中有木质的东西，绘画中有色彩，语言作品中有言说，音乐作品中有声响。艺术品中，物的因素如此牢固地现身，使我们不得不反过来说，建筑艺术存在于石头中，木刻存在于木头中，绘画存在于色彩中，语言作品存在于言说中，音乐作品存在于音响中。①

不同的艺术门类，都有各自的艺术媒介；每种媒介都有自己的物质属性，也都有各自不同的物质材料。美国著名哲学家杜威曾经这样论述过艺术创作的一个基本事实，他说："艺术表示一个做或造的过程。对于美的艺术和对于

① ［德］M·海德格尔：《艺术作品的本源》，载《诗·语言·思》，彭富春译，文化艺术出版社，1991年，第23页。

技术的艺术，都是如此。艺术包括制陶、凿大理石、浇铸青铜器、刷颜色、建房子、唱歌、奏乐器、在台上演一个角色、合着节拍跳舞。每一种艺术都以某种物质材料，以身体或身体外的某物，使用或不使用工具，来做某事，从而制作出某件可见、可听或可触摸的东西。"①艺术媒介是以物质材料作为基本元素的，但又不能等同于物质材料。笔者对"艺术媒介"作过这样的界定："'艺术媒介'是指艺术家在艺术创作中凭借特定的物质性材料，将内在的艺术构思外化为具有独创性的艺术品的符号体系。艺术创作远非克罗齐所宣称的'直觉即表现'，而有一个由内及外、由观念到物化的过程，任何艺术作品都是物性的存在，艺术家的创作冲动、艺术构思和作品形成这一联结，其主要的依凭就在于媒介。"②张彦远《历代名画记》卷二《论画体工用拓写》这一部分讲得非常清楚，其中所介绍的都是绘画所需材料中的名产。关于"画体工用拓写"这个文章题目，所见诸家注释，都无正面解释，大概并非疏忽，而确有难度。有学者以为是"错简无疑"。这算是一个无可奈何的解释吧。其实，看这一段论述，讲"工用"何其扣题！对于画家而言，如无这些"工用"之具，绘画又如何完成？

张彦远对于谢赫的"绘画六法"，最重"气韵生动"和

①［美］杜威:《艺术即经验》，高建平译，商务印书馆，2005 年，第50 页。

② 张晶:《艺术媒介论》，《文艺研究》2011 年第 12 期。

"骨法用笔"两条。他之所以强调"工用",也与其重"用笔"的观点直接相关。他主张"意存笔先,画尽意在",认为"以气韵求其画,则形似在其间矣",但又认为应该落实在用笔上,故云:"骨气形似,皆本于立意,而归乎用笔。"对自称能画云气者,即所谓"吹云",张彦远认为这根本不能算是绘画,因为它"虽曰妙解,不见笔踪,故不谓之画"。由此可以看到他对"工用"的重视。

再后面的部分重在说明"拓写"对画史的意义。江南乃人文渊薮之地,史上名画家众多,并以王羲之、顾恺之为其代表,昭示了江南书画传统所系,因而也就有着拓写临摹的传承方式。古时著名画家的真迹可能大多佚失,而在佚失之前,后来画家的拓写临摹作品,得以留存者居多,而且在某种意义上,这也是艺术史的形成过程,又是很多作品的经典化过程。好的拓写临摹能够"十得七八,不失神采笔踪"。拓写临摹的重要性,如张彦远所言,乃是"既可希其真踪,又得留为证验",一方面可以观赏到原作的印迹,另一方面还可能留下古画存在过的证据。征之于艺术史实,承平岁月,画家中拓写临摹者盛行,而动荡时代,此事便衰落式微了。因此,张彦远认为有条件时,应该非常珍重这样的机会,多做些拓写临摹的工作。从很大程度上讲,这是对历史负责。

对于这些拓写临摹的画家及作品,张彦远最为推崇的便是顾恺之。顾氏的拓写临摹,非但能有古画之原迹,而

且还能"得其妙理"，使观者对之终日不倦。如何是"臻
于妙理"的审美经验呢？即如张彦远所言："凝神遐想，妙
悟自然，物我两忘，离形去智。"顾恺之所画的维摩诘像，
"有清羸示病之容，隐几忘言之状"，其他的画家，如张墨、
陆探微、张僧繇这样名画家所画的维摩诘像，也都无法与
顾恺之比肩。因为顾氏所画是具有创造性的东西在其中的。
俞剑华先生对《论画体工用拓写》后边这部分内容的阐发
甚为中肯：

> 他（张彦远）在批评了吹云泼墨的不堪仿效而
> 后，就论述了拓写的重要，"既可希其真踪，又可留为
> 证验"。最后对于顾恺之所画维摩诘像大为推崇，以为
> 有"清羸示病之容，隐几忘言之状"。这与敦煌壁画上
> 维摩正相反。敦煌壁画自隋代起至晚唐止，维摩经变
> 有六十壁之多，但都是丰面多髯，绝无清羸示病之容；
> 睁目张口，绝无隐几忘言之状。盖只体会了维摩的能
> 言善辩，法力无边，忘记他是在生病，只夸张了他的
> 外表，忘记了内心的刻划（画），所以不及顾恺之所画
> 的高妙。[①]

《历代名画记》卷二尚有《论名价品第》一节文字，也

① 〔唐〕张彦远著，俞剑华注释：《历代名画记》，上海人民美术出版社，
1964年，导言第17—18页。

体现了张彦远的品鉴观念。为了节省篇幅，这里亦不录全文，而随文评述。"名价"指作者当时对前代所收藏存留的绘画作品的价值定位（包括文物价值和商品价值）；"品第"指对画家或作品的品评等级，如朱景玄《唐朝名画录》中的"神、妙、能、逸"四等，及作者的五品论画。"名价"和"品第"自然是联系密切的，但也不能等同。

张彦远论绘画的"名价"，是在与书法作品的比较中进行的。作者先是设问："昔张怀瓘作《书估》，论其等级甚详，君曷不诠定自古名画，为《画估》焉？"随后答曰："书画道殊，不可浑诘。书即约字以言价，画则无涯以定名，况汉、魏、三国，名踪已绝于代，今人贵耳贱目，罕能详鉴，若传授不昧，其物犹存，则为有国有家之重宝。……如其偶获方寸，便可械持。比之书价，则顾、陆可同钟、张，僧繇可同逸少。书则逡巡可成，画非岁月可就，所以书多于画，自古而然。"张彦远这里指出，年代越古，存画越少，越加珍贵。另外还有一个传统的观念，就是崇古贱今，今不如古。这是一种在艺术领域中普遍的价值观。像谢赫所说的那样"迹有巧拙，艺无古今"[①]的思想，实属难能可贵！张彦远还指出了书画作品存留数量不均衡的原因在于书法作品可能很易写成，而绘画则特费时日。因而，"书多于画，自古而然"。

① 〔南朝齐〕谢赫：《古画品录·序》，载于安澜编《画品丛书》，上海人民美术出版社，1982年，第6页。

张彦远将绘画藏品分为三个时期，即其所说的"三古"，其言道：

今分为三古，以定贵贱。以汉、魏、三国为上古，则赵岐、刘褎、蔡邕、张衡（已上四人后汉），曹髦、杨修、桓范、徐邈（已上四人魏），曹不兴（吴）、诸葛亮（蜀）之流是也。以晋、宋为中古，则明帝、荀勖、卫协、王廙、顾恺之、谢稚、嵇康、戴逵（已上八人晋），陆探微、顾宝光、袁倩、顾景秀（已上四人宋）之流是也。以齐、梁、北齐、后魏、陈、后周为下古，则姚昙度、谢赫、刘瑱、毛惠远（已上四人齐），元帝、袁昂、张僧繇、江僧宝（已上四人梁），杨子华、田僧亮、刘杀鬼、曹仲达（已上四人北齐），蒋少游、杨乞德（已上二人后魏），顾野王（陈）、冯提伽（后周）之流是也。隋及国初为近代之价，则董伯仁、展子虔、孙尚子、郑法士、杨契丹、陈善见（已上六人隋），张孝师、范长寿、尉迟乙僧、王知慎、阎立德、阎立本（已上六人唐朝）之流是也。①

张彦远将由汉至唐的诸多画家分为上古、中古、下古这"三古"来定其贵贱。上古因没有画作留存，不可具见，

① 〔唐〕张彦远:《历代名画记》卷二，浙江人民美术出版社，2011年，第31页。

只能是徒有其名；而中古有一流画家为世所重，如顾恺之、陆探微，其价值即可同于上古；其所言下古之重要画家如张僧繇、杨子华等，可同于中古；在他看来，唐朝的著名画家如尉迟乙僧、阎立德、阎立本等，其价也可同于中古。由此可见，张彦远所分之上古、中古和下古，并不仅仅是一个时代概念，而是以时代为框架的价值系统。正因如此，张彦远主张不能完全以时间概念来诠次画家。对于同一画家的具体作品也应作具体分析："夫中品艺人，有合作之时，可齐上品艺人。上品艺人，当未遒之日，偶落中品。唯下品虽有合作，不得厕于上品，在通博之人，临时鉴其妍丑。"张彦远并不同意完全以一个画家的档次来确定具体作品的价值，认为中品艺人也有好的作品可以比肩上品艺人，而上品艺人创作不在状态时，其作品也会落入中品之列。所谓"合作"，指创作状态发挥最佳的机缘；"未遒之日"，指作画时缺乏意兴的状态。张彦远主张"临时鉴其妍丑"，就是不囿于画家声名地位而根据具体情况来临机地分析作品的审美价值，这既是具有丰富艺术经验的鉴赏家的态度，也是一种重要的审美观念。对于裴孝源的《贞观公私画史》，张彦远深表不满，认为其"都不知画，妄定品第，大不足观"自有其标准所系。他又主张"画之臻妙，亦犹于书，此须广见博论，不可匆匆一概而取"。这就要求鉴赏家要有更为广博的艺术经验和理论见识。

张彦远出身世家，对于绘画艺术有强烈的兴趣和责任

感。收藏经典名画，是其先祖及本人尤为珍重的事业。如其所说："彦远家代好尚，高祖河东公、曾祖魏国公相继鸠集名迹。"①对于历代画家在画史上的品第诠次，他有着自觉的衡定标准。对于绘画艺术作品经典化，张彦远是有着了不起的贡献的。

①〔唐〕张彦远:《历代名画记》卷二，浙江人民美术出版社，2011年，第7页。

第十二讲 "度象取真"与画有"六要"

——荆浩《笔法记》解析

 荆浩是五代时期的大画家和画论家。他的绘画成就从山水画来看,在中国山水画的发展历程中有着重要的地位。陈师曾在《中国绘画史》中这样评介荆浩在山水画史上的地位:"五代之山水画家有荆浩、关仝、李昇、赵幹诸家。盖画派至荆、关为之一变,是为由唐入宋之桥梁,而绍南宋之衣钵者也。明王肯堂论画,谓六朝之后,至王维、张璪、毕宏、郑虔为之一变,至荆、关又为之一变,至董源、李成、范宽又一变。王世贞亦谓山水至二李一变,荆、关、董、巨再变。"① 其中指出,荆浩代表着山水画在唐代之后的重要转折。

<center>一</center>

 荆浩,沁水(今属山西)人,博通经史,善属文。五

① 陈师曾:《中国绘画史》,中华书局,2010年,第51页。

代动荡，荆浩隐于太行山的洪谷，自号洪谷子，著有《笔
法记》一卷。《笔法记》是五代唯一的画论著作，其中包含
着重要的绘画美学思想。最为核心者，我认为一是"度象
取真"的绘画创作观；二是"六要"；三是关于绘画的"笔
有四势"与"二病"。

《笔法记》中首先谈及作者在太行山洪谷中隐居与作画
的情形：

> 太行山有洪谷，其间数亩之田，吾常耕而食之。
> 有日登神钲山四望，回迹入大岩扉，苔径露水，怪石
> 祥烟，疾进其处，皆古松也。中独围大者，皮老苍藓，
> 翔鳞乘空，蟠虬之势，欲附云汉。成林者，爽气重荣；
> 不能者，抱节自屈。或回根出土，或偃截巨流。挂岸
> 盘溪，披苔裂石。因惊其异，遍而赏之。明日携笔复
> 就写之，凡数万本，方如其真。明年春，来于石鼓岩
> 间遇一叟，因问，具以其来所由而答之。①

荆浩以自己优美的笔致，描述其所隐居的太行山洪谷
的环境及生活，同时，还重点谈到他在发现独特的艺术表
现对象时的审美心理及创作过程。这段话，其实是颇值得
玩味的。画家在洪谷的幽静环境中，心境澄明廓然，如此

① 俞剑华编著：《中国古代画论类编》，人民美术出版社，1998年，第
605页。

方能发现山水松石的独特形象之美。画家被这些峥嵘蟠虬的"独围大者"所吸引,"因惊其异",即感到惊奇震撼,于是再"遍而赏之",从而进入更深一层的审美过程,其实也就是作为画家的对物象的摄取过程。画家于次日又携笔对这个要画的对象反复写真,至数万本,然后才觉得传写出了对象之"真"。下面,作者以与"叟"的对话,表述了自己的画论观点。由此可以见出《笔法记》在文章写法上也是非常考究的。

> 叟曰:"子知笔法乎?"曰:"叟,仪形野人也,岂知笔法耶?"叟曰:"子岂知吾所怀耶?"闻而惭骇。叟曰:"少年好学,终可成也。夫画有六要:一曰气,二曰韵,三曰思,四曰景,五曰笔,六曰墨。"曰:"画者华也,但贵似得真,岂此挠矣。"叟曰:"不然。画者,画也。度物象而取其真。物之华,取其华,物之实,取其实,不可执华为实。若不知术,苟似可也,图真不可及也。"曰:"何以为似?何以为真?"叟曰:"似者得其形遗其气,真者气质俱盛。凡气传于华,遗于象,象之死也。"谢曰:"故知书画者,名贤之所学也。耕生知其非本,玩笔取与,终无所成。惭惠受要,定画不能。"
>
> 叟曰:"嗜欲者,生之贼也。名贤纵乐琴书图画,代去杂欲。子既亲善,但期始终所学,勿为进退!图

画之要，与子备言。气者，心随笔运，取象不惑。韵
者，隐迹立形，备仪不俗。思者删拨大要，凝想形物。
景者，制度时因，搜妙创真。笔者虽依法则，运转变
通，不质不形，如飞如动。墨者高低晕淡，品物浅深，
文采自然，似非因笔。"①

　　这一部分论述，提出了"度象取真"和"画有六要"
的命题，在中国画论史上有着重要的美学意义。二者之间
还有着内在联系。文中"叟"的议论，其实都是作者对自
己绘画观念的阐述。在作者的话语体系中，"真"是关于绘
画的最高价值范畴。所以说是"贵似"才能"得真"。"真"
并不是一个现成的审美形态，而是一个生成性的审美形态。
"度象取真"，就是通过摄写、改造物象进而创造审美意象
而达到"真"的境界。
　　另一对审美范畴"华"与"实"，也与"真"有直接关
系。"华"即华美，"实"即内蕴。荆浩这里所说的"物之
华，取其华，物之实，取其实，不可执华为实"，即华实统
一，不可偏废。"执华为实"，意谓停留于表象之美。华实
兼取，方能得"真"。"真"并不止于内在，而是具有生命
感的"气质俱盛"！从这个角度来看，"似"则只是一个较
表面、较低层次的艺术品级了。"似者得其形遗其气"，就

　　① 俞剑华编著：《中国古代画论类编》，人民美术出版社，1998 年，第
605—606 页。

只能是了无生气的"纸花"了。《笔法记》中的"似"与
"真"是一对高下有别的审美价值范畴。与"真"的"气
质俱盛"相比,"似者得其形遗其气",就只能是徒有其
表。如果不懂得绘画的创作规律("不知术"),庶几可达于
"似",却与"真"失之千里。我们不妨看一下徐复观先生
对《笔法记》这部分的阐发。他说:

> 按上段故事之结构,可能受有《史记·留侯世
> 家》张良受书于黄石老人故事的影响。在这段中,首
> 先他提出华与实的观念。华即是美;艺术得以成立的
> 第一条件,便是华;所以荆浩并不否定华。但华有使
> 华得以成立的"实",此即是物的神,物的情性。此情
> 性形成物的生命感,即是表现而为物的气。气即生气,
> 生命感。荆浩在此处要求由物之华而进入于物之实,
> 以得到华与实的统一,此即所谓"气传于华",这才能
> 得物的"真"。这实际是"传神"思想的深刻化。①

徐复观的理解是符合荆浩《笔法记》内在理路的。而
在笔者看来,"度象取真"是承接了宗炳《画山水序》中提
出的"澄怀味象"这个具有开创性意义的美学命题而加以
发展的美学命题。"象"在这里,已不再是终极目标,而是

① 徐复观:《中国艺术精神》,载李维武编《徐复观文集》,湖北人民出
版社,2002年,第247—248页。

一个中介。画家通过"度象"的过程而达到"真"的境界，亦即"气质俱盛"的审美形态。这更多地表现在画家的创作过程之中。

二

"六要"向来是《笔法记》作为画论著作最有理论价值的所在，也是人们关注的焦点。谈到"六要"，我们很自然地想到谢赫的绘画"六法"，它们之间当然是有明显继承关系的。但"六要"又有其鲜明的创造性。一个明显的区别在于，"六法"以人物画为主，而"六要"则是面对山水画而言。"夫画有六要：一曰气，二曰韵，三曰思，四曰景，五曰笔，六曰墨。"这六个画之要素，既有"六法"的身影，又有重要的突破。"六法"之首便是"气韵生动"，而"六要"是将"气"和"韵"分而为二，各自独立，成为两个要素，其中有着荆浩的独特见地。谢赫讲"骨法用笔"，荆浩"六要"也以"笔"作为其中之一，而又加一个"墨"，则是时代性的突破，也是中国山水画成熟的标志。

下面看看作者自己的第一个界定："气者，心随笔运，取象不惑。""气"作为中国哲学、中国美学的重要范畴，可以说是源远流长，说法甚多。谢赫的"气韵说"影响最大。荆浩讲"气"，是从创作的角度来说的。

"气"当然是创作的动力因素，而在创作中的体现则

是心笔之一体化。有气作为联结与贯通，心笔相随，心到笔到。王世襄先生解释道："所谓气，似是心与笔打成一片，能于毫不迟疑中，将对象按心中所想象者画出。"①这种"气"，不是孟子的"浩然之气"，也不是王充的"气寿"之气，而更接近于刘勰《文心雕龙·养气》篇所说的文艺创作的"养气"。刘勰在《文心雕龙·养气》篇的赞语中说："纷哉万象，劳矣千想。玄神宜宝，素气资养。水停以鉴，火静而朗。无扰文虑，郁此精爽。"②这是直接谈及了养气与意象之关系。荆浩认为"气"在创作过程中是最为重要的，有气才能心笔相应，才能"取象不惑"。这已经是对绘画创作中"气"的具体功能的揭示。从外在物象到作品中的艺术形象的呈现，"气"是贯通其中的。具体到绘画，心笔能否处于高度契合的状态，是与"气"有直接关系的。

在"六要"之中，"气"居于首位，说明荆浩对绘画艺术中"气"的作用给予了充分的重视。于民、孙通海先生在《中国古典美学举要》一书中，对于荆浩《笔法记》的"六要"有颇为透彻的阐发，其中论"气"时说：

　　与韩愈等文论家正面笼统地谈气不同，荆浩具体

<hr>

① 王世襄：《中国画论研究》上，广西师范大学出版社，2010年，第131页。
② 〔南朝梁〕刘勰著，范文澜注：《文心雕龙注》，人民文学出版社，1958年，第647—648页。

地结合了物象转化为艺术形象的气化过程，即从取象到成象的过程，从画家立意中的思维特点和构形实践中的意、气关系来阐明它的特点。……它具体作用于"识"和"用"两个方面。无"气"，画家则识不明，构思中不辨美丑，无法根据造型的需要取舍物象，而在立形、成象之中使意笔相乖。有"气"，画家则识明，可以根据审美的要求取舍物象，使意与笔相合而任运成象。这个"气"，非心、非思、非意、非视，却与心、与思、与意、与视等心理和感官的活动相连。它伴随着，甚而支配着心、思、意、视的活动与美感的出现和运行。这个"气"，非实践中的笔墨之用，却支配与伴随着笔墨之用，决定心笔的结合。"气"，决定着立意中取象的准确性，决定着运用笔墨以成象的自由性，决定了准确性与自由性的统一。因此，它关系着整个艺术创作中从取象、立意到画成的全部活动的成败。①

这里将"气"与"取象"之间的关系，作出了深刻的说明。

"六要"之二是"韵"。"韵者，隐迹立形，备仪不俗。"谢赫的"气韵生动"，成为绘画美学乃至中国美学都

① 于民、孙通海编著:《中国古典美学举要》，安徽教育出版社，2000年，第484—485页。

高度重视的美学范畴。"气韵"一直是合而为一的。而到荆浩这里，"气""韵"分而为二。我们该如何看待这个问题？在笔者看来，"气""韵"相分，一是更为突出"气"本身的作用和地位，二是使"韵"有了独立的审美内涵。从一定意义上，"韵"在这里成为文人画意识的先声或标志。所谓"备仪不俗"，就透露出这种意识。《笔法记》中对形似的贬抑，就是文人画意识的一个特征。

荆浩之前的张彦远从画家创作的角度进行的论述也体现了文人画的意识，如说："今之画人，笔墨混于尘埃，丹青和其泥滓，徒污绢素，岂曰绘画。自古善画者，莫匪衣冠贵胄，逸士高人，振妙一时，传芳千祀，非闾阎鄙贱之所能为也。"[1]尽管这主要是表达了一种贵族意识，但也透露出文人画的倾向。而到北宋时期，以苏轼、黄庭坚为代表的文人画的审美理论，就以力排尘俗为主要倾向。如山谷（黄庭坚）评书画之作，最高的赞语乃是"无一点尘俗气"。宋人范温以"韵"通论书画诗文："因书画之'韵'推及诗文之'韵'，洋洋千数百言，匪特为'神韵说'之弘纲要领，抑且为由画'韵'而及诗'韵'之转捩进阶。"[2]不俗之谓韵，有余意之谓韵，都是"韵"的最重要的审美内涵。而这都要上溯到荆浩"六要"对"韵"的界定："备仪

①〔唐〕张彦远:《历代名画记》卷一，浙江人民美术出版社，2011年，第17页。

② 钱锺书:《管锥编》第四册，中华书局，1979年，第1361页。

不俗"。

"隐迹立形"也与此密切相关。且看于民、孙通海的解释:"迹与形相对,隐与立相对。荆浩所批评的'甚有形迹',即有其形而遗其'气',所谓形似也。而隐迹以立形,这种形则是一种形、气的结合,一种形神兼备、气质俱盛之形,而非形似之形。"[①]所言甚洽! 笔者进而认为,"隐迹"者,所"隐"乃是表层笔墨之痕迹,而使画家内心所构之形呈现于观者眼前! 其实这是一种审美上的更高要求。"隐迹"非不要"迹",而是使作品达到这样的境界:超越于外在之迹,而突显内在之形! 唐代皎然所说的"但见情性,不睹文字"[②]与此类似。宋人严羽诗学中所说的"不落言筌",也近乎此。对于观赏者而言,"隐迹"是一种超越;对于创作者而言,则是一种更高的要求!

再多说一下这个"立形"之"形"。此"形"非彼形,即不是那种外在形迹、外在笔墨、外在形式,这是肯定的。问题是:这又是一种什么"形"? 这涉及荆浩《笔法记》"六要"说的独特理论价值。如果不明确地解决这个问题,对于荆浩的绘画理论,就是一种"不公"。笔者认为,"立形"就是画家以其内在的审美构形在作品中确立艺术形象的审美创造活动。艺术创作绝非单纯模仿,而必然有着内

① 于民、孙通海编著:《中国古典美学举要》,安徽教育出版社,2000年,第485—486页。

② 〔清〕何文焕辑:《历代诗话》,中华书局,1981年,第31页。

在的构形过程。对于造型艺术而言，尤其如此！"韵"必然体现在这种"立形"之上，舍此并无意义。正如著名哲学家卡西尔所说的："艺术确实是表现的，但是如果没有构形，它就不可能表现。"①作品之所以能够百代流传，能够经典化，就是因为"立形"。如果没有"立形"，就一切免谈！

第三，再说说"思"。"思者删拨大要，凝想形物。""六要"中这第三个，与上面的"韵"联系何其紧密！只是"韵"还是指作品呈现出的审美品位，而"思"则指画家的创作过程。这更为具体、更为直接地指出了画家构形思维的内在机制。"删拨大要"指画家在构思时通过审美知觉对外来物象进行改造，删去无关主旨的东西，形成具有创造性的基本构形。这对山水画而言，更是必要的。构形对于艺术创作来说，非常重要，而其中的主体作用得到了充分的发挥。顾恺之曾说："若以临见妙裁，寻其置陈布势，是达画之变也。"②也是讲在画家头脑中通过"妙裁"对物象进行改造。这个过程是通过审美知觉完成的。"格式塔"心理学美学主张知觉的简化性和选择性，其代表人物美国著名美学家阿恩海姆提出"形状的抽象"的概念。笔者认为这

①〔德〕恩斯特·卡西尔：《人论》，甘阳译，上海译文出版社，1985年，第180页。
②〔唐〕张彦远：《历代名画记》卷五，浙江人民美术出版社，2011年，第89页。

是一种审美抽象，其在造型艺术的构思过程中是尤为重要的，也是构形过程中的必要手段。通过"删拨大要"，进而"凝想形物"，即在画家的内在思维中完成构形的环节，使创造性的"形物"鲜明而稳定地呈现在脑海里。

第四是"景"。一般性的理解，"景"就是画家所画的山水景物，也确实无须过多论述。但荆浩并未轻轻放过，而是作了这样的规定："制度时因，搜妙创真。"这就不能简单化对待了。"制度时因"是说要把握不同季节的景物特点。所谓"景"，并不仅仅是客观事物，更重要的是客观事物因时令差异而呈现出的鲜活本色。时令不同，给人造成的审美感受，是大异其趣的。刘勰在《文心雕龙·物色》篇中有这样的精彩描述：

> 春秋代序，阴阳惨舒，物色之动，心亦摇焉。盖阳气萌而玄驹步，阴律凝而丹鸟羞，微虫犹或入感，四时之动物深矣。若夫珪璋挺其惠心，英华秀其清气，物色相召，人谁获安！是以献岁发春，悦豫之情畅；滔滔孟夏，郁陶之心凝；天高气清，阴沉之志远；霰雪无垠，矜肃之虑深。岁有其物，物有其容；情以物迁，辞以情发。[①]

① 〔南朝梁〕刘勰著，范文澜注：《文心雕龙注》，人民文学出版社，1958年，第693页。

　　四时景物的变化，是激发创作冲动的外在契机。四时变化在艺术创作中都有个性化的体现。在画论中，多有相关论述。南北朝时王微所作《叙画》即云："望秋云，神飞扬；临春风，思浩荡。虽有金石之乐，珪璋之琛，岂能仿佛之哉！"[1]宋代郭熙、郭思父子作《林泉高致》中亦云："真山水之云气，四时不同：春融怡，夏蓊郁，秋疏薄，冬黯淡。画见其大象，而不为斩刻之形，则云气之态度活矣。真山水之烟岚，四时不同：春山澹冶而如笑，夏山苍翠而如滴，秋山明净而如妆，冬山惨淡而如睡。画见其大意，而不为刻画之迹，则烟岚之景象正矣。"[2]时令不同，而客观景色自有其不同风貌。更重要的是，不同时令的不同景色，使人产生了不同的审美感受，这种审美感受是新鲜的且令人惊奇的。作为画家，就是要抓住这种独特感受中的景色特征进行艺术创造。

　　"搜妙创真"的"妙"，即奇特感受中的景物特征；"真"则是荆浩理想中的艺术真实、审美真实；"创真"，更说明了荆浩心目中的山水画并不仅仅是客观描绘，而是具有鲜明的创造性质。

　　第五"要"是"笔"。"笔"即用笔。荆浩对"笔"提

①〔唐〕张彦远：《历代名画记》卷六，浙江人民美术出版社，2011年，第106页。

②《林泉高致》，载俞剑华编著《中国古代画论类编》，人民美术出版社，1998年，第634—635页。

出这样的规定:"笔者虽依法则,运转变通,不质不形,如飞如动。"很明显,这个说法与谢赫的"骨法用笔"是有区别的。"骨法用笔"强调用笔的刚健有骨。而荆浩对用笔的要求则是"有法而无定法",心笔相应,挥洒自如,有如飞动。画家与画论家都强调用笔,唐代的张彦远也在《历代名画记》卷二中专论"用笔",主张"书画用笔同矣"。荆浩则认为"用笔"应该臻于"从心所欲不逾矩"的境界。彭兴林先生在《中国经典绘画美学》中的阐发颇为切合作者的原意。他说:

> 这句话强调用笔虽然要依据法则,但却不可死板教条,必须使对象与心性融通变化,对于所画之物不能拘泥于形貌和形质,这样才能做到挥写自如,使创造的形象生动,有若飞若动的感觉。①

第六是"墨"。对于中国画论史来说,荆浩对"墨"的相关论述是有开创性意义的。以往的画论谈到"用笔"者多,却没有专门论"墨"。荆浩一方面将笔和墨加以区分,另一方面又主张笔墨兼善。郭若虚《图画见闻志》载荆浩语:

① 彭兴林:《中国经典绘画美学》,山东美术出版社,2011年,第107页。

> 吴道子画山水有笔而无墨，项容有墨而无笔。吾当采二子之所长，成一家之体。①

我们在"六要"中完全可以验证这种观点。荆浩对"墨"如是界定："墨者高低晕淡，品物浅深，文采自然，似非因笔。"是以"墨"取代了谢赫的"随类赋彩"。"墨"在荆浩这里获得了独立的地位，在山水画中发挥着不可替代的作用。"高低晕淡，品物浅深"，是指墨的浓淡可以替代颜色的功能，而呈现出非常自然的风貌。按彭兴林的解释：

> 对于墨的解释说明用墨要依据对象的明暗、起伏而加以渲染，根据对象的色彩深浅来加以变化。渲染之时自然而然，去掉巧饰，取得用笔所无法收到的艺术效果。②

山水画从"二李"的"金碧山水"到王维开启的"水墨渲淡"，是很大的变化，也是文人画山水的方向。"李思训的金碧山水是重色一流，所谓'先勾勒成山，却以大青

① 《图画见闻志》，载卢辅圣主编《中国书画全书》第一册，上海书画出版社，2009年，第472页。
② 彭兴林：《中国经典绘画美学》，山东美术出版社，2011年，第107页。

绿着色，方用螺青苦绿碎皴染''树叶多夹笔，以石青绿
缀，为人物用粉衬'的画法也。金泥所以增明艳，似是表
示日光的照射。所以'只宜朝暮及晴景'。这种画法，好处
在骨力劲健，色彩鲜明。只注重于'骨法用笔'和'随类
赋彩'两项。画面当呈一种灿烂严整的景象。"① 王维则首开
"水墨渲淡"之法，以此作山水画。传为王维所作的《山
水诀》首段就说道："夫画道之中，水墨最为上，肇自然之
性，成造化之功。"② 虽一直难以确定此文就是王维所作，此
句却非常符合王维的画风。

王维之后发挥"墨"的作用的，有王墨和项容二人。
《唐朝名画录》中说王墨"善泼墨画山水，时人故谓之王
墨"。王墨作画每在"醺酣之后，即以墨泼。或笑或吟，脚
蹙手抹。或挥或扫，或淡或浓，随其形状，为山为石，为
云为水。应手随意，倏若造化。图出云霞，染成风雨，宛
若神巧，俯观不见其墨污之迹，皆谓奇异也"。③ 这是典
型的"泼墨"，开后世米家云山的墨戏画风。项容是天台
处士，善画山水，也是长于用墨，却于用笔有亏。荆浩在
《笔法记》中将李思训、项容分别作为有笔而无墨、有墨

①《童书业绘画史论集》，载《童书业著作集》第五卷，中华书局，
2008年，第58页。
②〔唐〕王维：《画学秘诀》，载陈尚君辑校《全唐文补编》卷四十，中
华书局，2005年，第481页。
③ 于安澜编：《画品丛书》，上海人民美术出版社，1982年，第87—
88页。

而无笔的两个极端："李将军理深思远，笔迹甚精，虽巧而华，大亏墨彩。项容山人树石顽涩，棱角无踪。用墨独得玄门，用笔全无其骨。"[①]荆浩主张理想的画法是笔墨兼善、融通无间，最为推崇的是张璪和王维。他自己的追求则是采"二子之长，成一家之体"，也即笔墨兼善。笔、墨在"六要"居其二，意在于此。

<h1 style="text-align:center">三</h1>

除了前面分析的"六要"及"度象取真"等画学命题，《笔法记》中还有若干值得我们重视的绘画美学思想。择其要者，"神、妙、奇、巧"四品及"四势""二病"，都是与创作实践密切相关的话题，同时也是具有特殊美学理论价值的问题。

先说"神、妙、奇、巧"。荆浩在论述"六要"之后，接着谈到"神、妙、奇、巧"这四品作为评画的品第标准的相关问题：

> 神、妙、奇、巧。神者，亡有所为，任运成象。
> 妙者，思经天地，万类性情，文理合仪，品物流笔。
> 奇者，荡迹不测，与真景或乖异，致其理偏，得此者

① 俞剑华编著：《中国古代画论类编》，人民美术出版社，1998年，第608页。

亦为有笔无思。巧者，雕缀小媚，假合大经，强写文章，增邈气象。此谓实不足而华有余。①

"神、妙、奇、巧"是荆浩以品论画所提出的四品标准，这在中国书画理论史上是有传统的。唐代的张怀瓘作《书断》，即以"神、妙、能"三品评价书法家，每品又各以书体分，共得八十六人。晚唐的朱景玄作《唐朝名画录》，以"神、妙、能、逸"四品论画，前三品又各分上、中、下三等，影响颇为深远（见本书第九讲）。张彦远作《历代名画记》，则以"自然、神、妙、精、谨细"这五品论画，其高下诠次，都是由前到后排列的。在唐人的审美观念里，"神"具有最高的价值内涵。杜甫所说的"读书破万卷，下笔如有神"，是指诗歌创作中的最高境界，但他还有论书诗曰"书贵瘦硬方通神"，是指书法的最高境界，此类甚多。而荆浩的四品论画的意义更在于其对"神、妙、奇、巧"的理论界定。

荆浩所说的"神"是"亡有所为，任运成象"，值得我们关注。这种对"神"的理解与阐释，其实与张彦远所说的"自然"非常相近。"亡有所为"，是从道家哲学"无为"观念引申而来的，指在创作时不做作、不雕饰，给人以浑然天成的印象。"任运成象"，在以往的画论中很少论

① 俞剑华编著：《中国古代画论类编》，人民美术出版社，1998年，第606页。

及。"任运",即顺其自然,不加人为矫饰。"成象"则是画家作画时的基本环节,也就是画家动笔前在头脑中产生的审美意象。这个"象",与宗炳所说的"澄怀味象"有所不同,后者是指山水画家面对山水时所产生的"象",而这里的"象",却是与文学理论家刘勰所说"窥意象而运斤"的"意象"相近。"任运成象"一方面是顺其自然的创作观念,另一方面则有天才之意。滕固先生认为荆浩提出的"神",有"天赐"之意,①笔者以为是有道理的。黑格尔论艺术天才时的阐述有助于我们对此语的理解,他说:

> 天才还有一种本领也是属于天生自然方面的,那就是在某些门类艺术里,无论是在构成腹稿还是在传达技巧方面,都现出一种轻巧灵活。在这方面人们常谈到诗人受到音韵格律的束缚,画家碰到素描、着色、安排光影等在构思和下笔时所造成的许多困难。关于这一点,我们应该说,各门艺术当然都需要广泛的学习、坚持不懈的努力以及多方面的从训练得来的熟练;但是天才和才能愈卓越、愈丰富,他学习掌握创作所必需的技巧也就愈不费力。因为真正的艺术家都有一种天生自然的推动力,一种直接的需要,非把自己的情感思想马上表现为艺术形象不可。这种形象表现的

① 滕固:《滕固美术史论著三种》,商务印书馆,2011年,第202页。

方式正是他的感受和知觉的方式，他毫不费力地在自己身上找到这种方式，好象它就是特别适合他的一种器官一样。[①]

黑格尔关于天才的这种论述，是可以用来解释"任运成象"的内涵的。但这不等于说不需要进行长期的艺术训练，就可以随意达到这种境界，而是要在对艺术语言的长期训练中发挥出艺术家的天资禀赋。天才的作品是无法重复的杰作。黑格尔下面的话更为全面：

艺术家对于他的这种天生本领当然还要经过充分的练习，才能达到高度的熟练；但是很轻巧地完成作品的潜能，在他身上却仍然是一种天生的资禀；否则只靠学来的熟练决不能产生一种有生命的艺术作品。[②]

第二品的"妙"，虽是艺术家的人为经营，却也臻于至高境界。作品体现出的艺术思致，可以经纬天地，契合万类性情，合乎文理法度，品味物象而挥洒笔墨。笔者认为蔡晓楠博士的分析颇为精审，她在评价荆浩所说的"妙"

[①]〔德〕黑格尔:《美学》第一卷，朱光潜译，商务印书馆，1979年，第362页。

[②]〔德〕黑格尔:《美学》第一卷，朱光潜译，商务印书馆，1979年，第363页。

时说："'妙'指画前精心构思，与顾恺之'迁想''巧密精思'有异曲同工之妙。理解万事万物的性情特点，无论外在还是本质都能契合得宜。仔细品评研究绘画对象，用笔当自然流畅。也就是务必符合其仪容特性，富于笔墨之妙。这与唐朝其他的画论家的'神、妙'观点相近，大体等同于朱景玄的'能品'和张彦远的'精品'。"①

第三品的"奇"，不同于一般的绘画品第，这也是荆浩一个独特的评价标准。比起前两品，"奇"是等而下之的。"奇者，荡迹不测，与真景或乖异，致其理偏，得此者亦为有笔无思。"显然意在批评。荆浩对绘画的最高标准是"真"，如前所述，"度象取真"是荆浩的核心审美命题。他这里所说的"奇"，则是与"真"相乖异的。"奇"笔墨放纵而无法预测，可能会使人感受到某种偏狭之理，却又"有笔无思"，是与荆浩的审美理想相悖的。荆浩以"真"为最高理想，主张"真"高于"似"："似者得其形遗其气，真者气质俱盛。"而他所说的"奇"，是明显偏离于"真"的。

荆浩所说的"巧"，是最下一品，"雕缀小媚，假合大经，强写文章，增邈气象"。他认为"巧"只雕琢妩媚，看似合乎常规，但只是在增摹气象。其贬义甚明。荆浩以"神、妙、奇、巧"四品论画，对当时画坛有强烈的针

① 蔡晓楠：《中国古代绘画之品第嬗变研究》，中国传媒大学博士学位论文，2019年，第77页。

对性，对那种刻意求奇、矫饰妩媚的作品予以批评，而以"真"为贵。滕固先生对此指出："按照以往的划分，'巧'可等同于'能'品，那么他只添加了'奇'品。当时出现了太多奇怪的作品。他把这些作品概括为'奇'，绘画的'真'犹如一条主线贯穿其中。"① 这揭示了荆浩以"神、妙、奇、巧"四品论画的时代特征及理论实质。

"四势""二病"在《笔法记》中也具有重要的理论价值。《笔法记》中说：

> 凡笔有四势，谓筋、肉、骨、气。笔绝而断谓之筋，起伏成实谓之肉，生死刚正谓之骨，迹画不败谓之气。故知墨大质者失其体，色微者败正气，筋死者无肉，迹断者无筋，苟媚者无骨。夫病有二：一曰无形，一曰有形。有形病者，花木不时，屋小人大，或树高于山，桥不登于岸，可度形之类也。是如此之病，不可改图。无形之病，气韵俱泯，物象全乖，笔墨虽行，类同死物，以斯格拙，不可删修。②

荆浩这里谈用笔问题，比前人更有深入之处。所谓"筋、肉、骨、气"这四势，即用笔的四种要素。笔者认

① 《滕固美术史论著三种》，商务印书馆，2011年，第202页。
② 俞剑华编著：《中国古代画论类编》，人民美术出版社，1998年，第606—607页。

为彭兴林先生对这"四势"的解释较为客观透彻，他说：
"筋，指的是笔断意连，意到笔不到；肉，指的是用笔圆浑
丰满；骨，是指用笔遒劲有力；气，是指用笔气韵贯通。"①
这里借彭兴林先生的解释作为本文的诠释。荆浩认为这
"四势"对于画家用笔来说，是最为重要的四个要素。书画
论"势"，由来已久，如汉代的崔瑗作中国书论史上第一篇
书论，即《草书势》。同处汉代的蔡邕的书论为《九势》，
其谓书法之势的发生与意蕴为："夫书肇于自然，自然既
立，阴阳生矣，阴阳既生，形势出矣。藏头护尾，力在其
中，下笔用力，肌肤之丽。故曰：势来不可止，势去不可
遏，惟笔软则奇怪生焉。"② 传为晋卫夫人所作的《笔阵
图》，对荆浩的"四势"而言，可能是更为直接的渊源。《笔阵
图》以"用笔"为书法之最重要者：

> 夫三端之妙，莫先乎用笔；六艺之奥，莫匪乎银
> 钩。……善笔力者多骨，不善笔力者多肉。多骨微肉
> 者谓之筋书，多肉微骨者谓之墨猪。多力丰筋者圣，
> 无力无筋者病。③

① 彭兴林：《中国经典绘画美学》，山东美术出版社，2011年，第
108页。
②〔汉〕蔡邕：《九势》，载潘运告编著《汉魏六朝书画论》，湖南美术出
版社，1997年，第45页。
③《笔阵图》，载〔唐〕张彦远《法书要录》，人民美术出版社，2016年，
第5—6页。

　　荆浩所说的"四势"，看来是可以溯源到《笔阵图》的。但有两点不同：一是《笔阵图》里所说的"肉"，带有负面的含义，是"不善笔力"的，多肉微骨者被讥为"墨猪"。而在荆浩这里，则大有不同，"肉"是指血肉丰满，笔力圆润，即所谓"起伏成实"，明显是褒义的。二是与《笔阵图》相比，荆浩又增加了一个"气"，这也是一个重要的变化。"气"是连接贯通其他三势的，没有"气"，其他的都是表面的和散在的。

　　荆浩又指出导致山水画失败的有"二病"，一是有形，另一是无形。俞剑华先生对此指出："有形之病，是画上一部分毛病，似应作尚可改图。至于无形之病，是全部毛病。在形式上看不出毛病，在精神上，却像死物，所以必须根本改造，不可删修。"[1]《笔法记》中的有形的问题，是指结构、透视等具体的形式方面的问题："花木不时，屋小人大，或树高于山，桥不登于岸，可度形之类也。是如此之病，不（尚）可改图。"这种有形之病，尚且是表层的、形式上的、局部的，总之属于技术层面，是可以认识的，也是可以改正的。无可救药的则是"无形之病"。所谓"气韵俱泯，物象全乖，笔墨虽行，类同死物，以斯格拙，不可删修"，当然是根本性的问题。虽然在笔墨上并无大的问题，但其病根在于作品如同死物，没有气韵，没有生命。

　　[1] 俞剑华编著：《中国古代画论类编》，人民美术出版社，1998年，第606—607页。

如果病在"有形"，结构、透视等方面的失当，当然会影响到作品之"真"，但这种病经过老师指点，经过画家的自我审视与反思，是可以改进、可以画出好的作品的；那种"无形之病"，却是问题出在根本，改进起来尤为困难。而这"二病"不改，作品就很难达到"真"的境界。

作为中国绘画史上杰出的山水画家，荆浩更为透彻地理解了山水画的一个本质问题，那就是"物象之源"，这是一个独到的、颇具理论意义的见解。《笔法记》中说：

> 子既好写云林山水，须明物象之源。夫木之生，为受其性。松之生也，枉而不曲，遇如密如疏，匪青匪翠，从微自直，萌心不低。势既独高，枝低复偃。倒挂未坠于地下，分层似叠于林间，如君子之德风也。有画如飞龙蟠虬，狂生枝叶者，非松之气韵也。柏之生也，动而多屈，繁而不华，捧节有章，文转随日。叶如结线，枝似衣麻。有画如蛇如素，心虚逆转，亦非也。其有楸、桐、椿、栎、榆、柳、桑、槐，形质皆异，其如远思即合，一一分明也。①

荆浩在这里所说的"物象之源"的意蕴究竟是什么？这是之前从未被学者解答过的问题，也可以说是一个一直

① 俞剑华编著：《中国古代画论类编》，人民美术出版社，1998年，第607页。

为人所忽略的问题。同样地，在中国画论史上，也从未有前人提出过这样的概念。正因如此，"物象之源"才更值得我们去思索、去研究。从字面上看，"物象之源"即指画中物象的本源。但如果从美学意义上看，则会为我们呈现出更为广阔的理论视野。

就《笔法记》这部分内容来讲，"物象"应该是指画中山水之象，它是画家"好写云林山水"的产物，也是画家进行艺术生产的成果。宗炳所说的"澄怀味象"，主要是画家在面对山水之形象时的观照活动，而荆浩所说的"物象"，不脱离文本环境来看，就是山水画所呈现出的艺术形象。在荆浩看来，这是一个艺术家在进行山水画的审美观照和艺术创作时必须探明的问题。就山水画而论，"物象之源"也就是山水树石等因其物性不同而产生的独特形象。以树木为例，树木的独特形态，是因其独特的属性使然。荆浩这里举了松树和柏树的例子。松树的形态，"枉而不曲，遇如密如疏，匪青匪翠，从微自直，萌心不低。势既独高，枝低复偃。倒挂未坠于地下，分层似叠于林间，如君子之德风也"。这是因松树的本性而生成的独特形象。把松树画成"如飞龙蟠虬，狂生枝叶"，那就不是松树的气韵了。柏树则是"动而多屈，枝似衣麻"。如果把柏树画得"如蛇如素，心虚逆转"，也就不是柏树应有的样子。其他各种不同的树木形象，也都"形质皆异"，都是因其不同的属性而生成的。对于山水画而言，"物象"无疑是画家成败

的关键，而"物象之源"正是画家应该深入了解的。荆浩由此又写道：

> 山水之象，气势相生。故尖曰峰，平曰顶，圆曰峦，相连曰岭，有穴曰岫，峻壁曰崖，崖间崖下曰岩，路通山中曰谷，不通曰峪，峪中有水曰溪，山夹水曰涧。其上峰峦虽异，其下冈岭相连。掩映林泉，依稀远近。夫画山水无此象亦非也。有画流水，下笔多狂，文如断线，无片浪高低者亦非也。夫雾云烟霭，轻重有时，势或因风，象皆不定。须去其繁章，采其大要，先能知此是非，然后受其笔法。①

这段话承上而来，描绘了山水之象的各种形态，并指明了各种形态的具体名称，如峰、顶、峦、岭、岫、崖等，使其有了具体的样态，可见，荆浩作为山水画的大师对山水之象凝心揣摩，并在内心形成了各种生动的模式。荆浩所论更具美学意义的部分还在于，画家心中的山水之象。并非谨毛细发地描摹所有细节，而是要对外在物象"去其繁章，采其大要"，进而呈现出具有特征的"山水之象"。这也就是他谈到的"六要"中的第三"要"——"思"的内涵："删拨大要，凝想形物。"

① 俞剑华编著：《中国古代画论类编》，人民美术出版社，1998年，第607页。

《笔法记》还从作者的既定审美观念出发，对前代的画家进行了批评，由此可见其笔墨兼重的创作理念。其云：

> 曰："自古学人，孰为备矣？"叟曰："得之者少。谢赫品陆之为胜，今已难遇亲踪。张僧繇所遗之图，甚亏其理。夫随类赋彩，自古有能，如水晕墨章，兴我唐代。故张璪员外树石，气韵俱盛，笔墨积微，真思卓然，不贵五彩，旷古绝今，未之有也。麹庭与白云尊师气象幽妙，俱得其元，动用逸常，深不可测。王右丞笔墨宛丽，气韵高清，巧象写成，亦动真思。李将军理深思远，笔迹甚精，虽巧而华，大亏墨彩。项容山人树石顽涩，棱角无蹤，用墨独得玄门，用笔全无其骨。然于放逸不失真元气象，元大创巧媚。吴道子笔胜于象，骨气自高，树不言图，亦恨无墨。陈员外及僧道芬以下粗升凡格，作用无奇，笔墨之行，甚有形迹。今示子之径，不能备词。①

这里批评的画家很多，如张僧繇、张璪、王维、李思训、吴道子、项容等。在荆浩眼里，只有王维、张璪是笔墨俱胜，最为完美；李思训、吴道子都是只有笔，不具备墨；项容则是有墨无笔。从唐代通常的审美观点看，李思

① 俞剑华编著：《中国古代画论类编》，人民美术出版社，1998 年，第 607—608 页。

训和吴道子是第一流的画家，朱景玄和张彦远都是把吴和李置于最高的品级（见本书第九讲、第十一讲）。而荆浩则以笔墨兼善的标准来品评画家，推崇王维与张璪为最上，可见其审美标准之独特。合而验之，正是体现了荆浩画评的基本准则。也许还可指出的是，荆浩出于其笔墨兼善的观念，对王维、张璪所作的最高评价，对后来的文人画审美思潮起了先导作用。王维、张璪以水墨作画，走的都是文学化之路，也可以被认为是文人画的开拓者。这一点，在中国画论史上是有共识的。

第十三讲 "画之逸格"
与"笔简形具"

——黄休复《益州名画录》解析

《益州名画录》，又名《成都名画记》，是一部重要的画论著作，在中国画论史上有着独特的地位。原因不仅在于其对五代及宋初的成都画家进行了记载与品评，以及对朱景玄等以"神、妙、能、逸"四品评画的品级翻转，更在于其对"逸、神、妙、能"四格的理论界说产生了深远影响。该书提出的"笔简形具"，也是一个具有美学贡献的命题。

一

先说作者黄休复的情况，这可以使我们更加深入地了解《益州名画录》的价值所在。黄休复，字归本。北宋初年人，久居成都。"益州"的州治也即成都。黄休复与当时四川文人李畋、张及、任玠及画家孙知微、童仁益等为友，

相与谈艺。李畋序中称之为"江夏黄氏","江夏"可能是郡望。黄休复多蓄书画，所居自号"茅亭"，有《茅亭客话》十卷行世。

五代战乱不休，但蜀地社会相对安定，割据者遂大建宫殿庙宇，且以"翰林待诏"等官职网罗贤才，各地文人画家闻之而来。壁画遂兴盛于成都。据人民美术出版社"中国美术论著丛刊"本《益州名画记》的"简介"说："随着唐玄宗入川的画家卢楞伽，就曾参加最宏大的寺庙——成都大圣慈寺的壁画制作；公元881年黄巢起义，随着唐僖宗入川的画家孙位、滕昌祐，就曾参加应天寺、昭觉寺、大圣慈寺文殊阁等的壁画制作。唐中叶以后，四川成都便逐渐成为文化中心之一。长安盛期的绘画，尤其是寺庙壁画风格，也得见于四川。宋朝创立之初，四川地区的画家黄筌父子、石恪、高从遇父子等和江南地区的董源、徐熙父子等，都集中到汴梁，加上中原地区原有的唐代艺术传统，便为宋代绘画的发展准备了良好条件。"①这里介绍了唐五代到宋初成都的文化环境和画坛盛况，尤其是壁画在成都兴盛的原因。因此，宋代画论家邓椿在画论名著《画继》中称："蜀虽僻远，而画手独多于四方。"②这与

① 《寺塔记·益州名画录·元代画塑记》，人民美术出版社，1964年，简介第1—2页。
② 〔宋〕邓椿：《画继》卷九，载《画继·画继补遗》，人民美术出版社，1963年，第118页。

当时四川的政治、经济情况是分不开的。

宋太宗淳化五年（994），王小波、李顺起义攻下成都，壁画在战火中受损严重。黄休复"心郁久之"，故而写下了这部《益州名画录》，将曾经目睹过的壁画记载下来，并加以品评。《益州名画录》所评画家计58人，都是蜀中画家，而且所记都是壁画，题材基本上是人物、佛像或鬼神。李畋序中说：

> 盖益都多名画，富视他郡。谓唐二帝播越及诸侯作镇之秋，是时画艺之杰者，游从而来，故其标格楷模，无处不有。圣朝伐蜀之日，若升堂邑，彼廨宇寺观前辈名画，纤悉无玷者，迨淳化甲午岁，盗发二川，焚劫略尽，则墙壁之绘，甚乎剥庐。家秘之宝，散如决水，今可观者十二、三焉。噫，好事者为之几郁矣。黄氏心郁久之，又能笔之书，存录之也。故自李唐乾元初至皇宋乾德岁，其间图画之尤精，取其目所击者五十八人，品以四格，离为三卷，命曰《益州名画录》。①

李畋作为黄休复的好友，所言切实说明了《益州名画录》的缘起。黄休复恰是有感于这些名家壁画的剥落损坏，

① 《寺塔记·益州名画录·元代画塑记》，人民美术出版社，1964年，序第1—2页。

心中郁结，故以此书录存之。

二

对于这些蜀中画家，黄休复以"四格"评之。四格者，"逸、神、妙、能"也。此与前述之朱景玄《唐朝名画录》之"四品"略同，但次序却来了一个"大翻转"。《唐朝名画录》的次序是"神、妙、能、逸"，而《益州名画录》则是"逸、神、妙、能"。这一翻转，是绘画品评标准的大变迁。当然，朱景玄虽是将"逸"置于最后，但对"逸"不作上、中、下三等之分，与"神、妙、能"三品处理不同，这已预留了"伏笔"。正如其序中所说："其格外有不拘常法，又有逸品，以表其优劣也。"[1]（见本书第九讲）而黄休复以"逸"置首，次之以其他三格，对于中国绘画发展来说绝非小事！余绍宋先生指出："是编所录凡五十八人，分逸、神、妙、能四品，与朱景玄《唐朝名画录》略同，而逸、神两种俱不分等，逸品只取一人，神品取二人，亦云审慎矣。书画品目，自谢赫以来，因革损益，不外此四端，然此四品界说，以前诸书俱未言及，至此编卷首始为论定，此后亦更无异议矣。"[2]这就特别指明了黄休复的"四格"与

[1] 于安澜编：《画品丛书》，上海人民美术出版社，1982年，第68页。
[2] 余绍宋撰，戴家妙、石连坤点校：《书画书录解题》，浙江人民美术出版社，2012年，第368页。

朱景玄的不同，而且论述了"四品界说"的重要地位，值得我们认真领会。

黄休复的"四格"，以"逸"为其他三品之上，尤其是跃居"神"格之上，不能不说是中国画论史和美学史上的一次大的变革。元人陶宗仪指出：

> 自昔鉴赏家分品有三：曰神、曰妙、曰能。独唐朱景真（即景玄）撰《唐贤画录》（即《唐朝名画录》），三品之外，更增逸品。其后黄休复作《益州名画记》，乃以逸为先，而神、妙、能次之。景真虽云逸格不拘常法，用表贤愚。然逸之高，岂得附于三品之末，未若休复首推之为当也。①

陶宗仪将黄休复与朱景玄联系起来，指出"神、妙、能、逸"四品评画之所自，进一步肯定了黄休复的评价标准。

在唐人的审美观念中，"神"是具有最高审美价值的。杜甫所说的"读书破万卷，下笔如有神"，是说诗的出神入化；"书贵瘦硬方通神"，说的是书法技艺的炉火纯青。唐代的张怀瓘作《画断》和《书断》，以"神、妙、能"三个品级论画、论书。李嗣真作《书品》，以李斯等为"逸品"。

① 〔元〕陶宗仪：《南村辍耕录》卷十八，中华书局，1959年，第218页。

朱景玄合两家之说，定为四品，以之为画品。而朱景玄仍是以"神、妙、能、逸"为序，前三品又各分上、中、下。其中，"神品上"是最高品级，仅列吴道子一位画家，可见在朱景玄的评画谱系中，吴道子的地位至高无上。黄休复所评都是蜀中画家，与朱景玄相比，还是有地域的局限性的。其设四格，则是"逸、神、妙、能"，后两格又各分上、中、下。《四库全书总目提要》评《益州名画录》，说明了黄休复四格评画的基本情况：

> 所记凡五十八人，起唐乾元，迄宋乾德，品以四格：曰逸，曰神，曰妙，曰能。其四格之目，虽因唐朱景玄之旧，而景玄置逸品于三品外，示三品不能伍。休复此书又跻逸品于三品之上，明三品不能先。其次第又复小殊。逸格凡一人，神格凡二人，妙格上品凡七人，中品凡十人，下品凡十一人，而写真二十二处，无姓名者附焉。能格上品凡十五人，中品凡五人，下品凡七人，而有画无名、有名无画者附焉。[1]

黄休复将"逸格"置于最高档次，是北宋文人画意识抬头的一个信号。

① 余绍宋撰，戴家妙、石连坤点校：《书画书录解题》，浙江人民美术出版社，2012年，第368页。

三

以前的以品论画，没有理论界说，而黄休复"逸、神、妙、能"四格，都有明确的理论界说，这在画论史上，也是具有开创性意义的。同时，也说明了黄氏突出"逸格"的理论自觉。先看其关于"逸格"的界说：

> 画之逸格，最难其俦。拙规矩于方圆，鄙精研于彩绘。笔简形具，得之自然。莫可楷模，由于意表。故目之曰逸格尔。[①]

在黄休复的评画谱系中，"逸格"居于最高的地位，这个界说也是开篇就明确揭载的。在古代画论中，以"逸品""逸格"论画者大有人在，但像黄氏这样郑重其事地进行理论界说者还是首次。这个界说至少包括了这样几层意思：一是"逸格"是一种至高的品级，难于匹敌，所谓"最难其俦"是也。俦者，同类也，伴侣也。二是脱略规矩方圆，超越一般的艺术表现程式，进入一种审美创造上的自由天地。三是鄙薄彩绘精研，主张用笔简率，却又显得神完气足。四是得之自然，无可仿效。这几层意思，是"逸格"的基本内涵，以后的关于"逸格""逸品"的有关

[①]《寺塔记·益州名画录·元代画塑记》，人民美术出版社，1964年，目录第1页。

论述，也都由此出发。"逸"也包含了文人画的倾向。如超越规矩的"墨戏"，即米芾、米友仁的"云山墨戏"，就超越了一般性的绘画法度。宋代画论家邓椿评米友仁的墨戏画："天机超逸，不事绳墨。"①鄙薄彩绘精研，就是不走工笔重彩的路数，而"以水墨为上"。《唐朝名画录》中作为"逸"的代表人物的王墨，因其以泼墨为法而得其"墨"名。"笔简形具"亦是文人画的主要特征之一。这个观念也是黄休复最早提出来的。当然，笔墨尚简在中国画的发展中也是有一个逐步的过程的。如伍蠡甫先生所说：

> 试观北宋董源、巨然、范宽之作，以及现存的荆浩、关同、李成的山水摹本，或咫尺重深而笔墨谨密，或实处求工而形势迫塞，并不要求以少胜多，集中表现画家的感受、情思、意境。前文提到的南宋马远，始将结构简化为"一角"，所谓"一角"虽略含贬义，但简约的风格终于形成，为山水画开创新貌。②

宋元文人画即以尚简为重要特色。郭若虚的《图画见闻志》中记载山水画家许道宁由"矜谨"变为"简快"：

① 〔宋〕邓椿：《画继》，载《画继·画继补遗》，人民美术出版社，1963年，第29页。
② 伍蠡甫：《中国画论研究》，北京大学出版社，1983年，第113—114页。

许道宁，长安人，工画山水，学李光丞。始尚矜谨，老年唯以笔画简快为己任。故峰峦峭拔，林木劲硬，别成一家体。故张文懿赠诗曰："李成谢世范宽死，唯有长安许道宁。"非过言也。[1]

元代诗人兼大画家倪瓒（云林）师法董源、荆浩，而笔墨渐趋简率，他自称：

仆之所谓画者，不过逸笔草草，不求形似，聊以自娱耳。……余之竹聊以写胸中逸气耳，岂复较其似与非、叶之繁与疏、枝之斜与直哉！[2]

这里所说的"逸笔""逸气"，都有简率之风。"笔简"并不意味着对象的缺失，反而恰恰能够更为丰富地表现出绘画的造型。正如诗歌艺术中所讲的"不著一字，尽得风流"[3]、"言有尽而意无穷"[4]，绘画笔墨的简率，却可以形成更为深远的审美空间。"形具"，也应该在这种意义上理解。宗白华先生说："中国山水画趋向简淡，然而简淡中包具无

① 〔宋〕郭若虚：《图画见闻志》卷四，载卢辅圣主编《中国书画全书》第一册，上海书画出版社，2009年，第482页。
② 沈子丞：《历代论画名著汇编》，文物出版社，1982年，第205页。
③ 〔清〕何文焕辑：《历代诗话》，中华书局，1981年，第40页。
④ 丁福保辑：《历代诗话续编》，中华书局，1983年，第415页。

穷境界。"① 亦指此种情形。

　　"笔简形具"是一个尤其具有理论价值的命题。笔墨"尚简",是文人画的重要特征,也是"逸格"的标志,但这个"简"并非简率、简易,而是以从简的笔墨突出意境。这里要说一下"形具"。这个"形具"还不能简单地等同于意境,笔者以为其在绘画艺术中具有特殊的内涵。诗歌创作讲究"象外之象,景外之景",绘画艺术讲究"计白当黑""计虚当实",这是中国美学的特征,也是文论界、美学界的常识,但"笔简形具"并不能仅以此得到充分说明。换言之,中国古代画论中的"形",还没有引起我们在理论上的高度重视,也因此未被认真解读。从宗炳所说的"以形写形"、谢赫所说的"应物象形"到黄休复所说的"笔简形具",有其内在的发展线索。这个"形",当然不是呈现在笔墨构成的视觉画面上,而是呈现在借由笔墨勾勒而产生的观赏者的审美知觉中。我们由此可以得知的是,观赏者以其自身的审美修养,通过对画面的欣赏,在自己的审美知觉中所获得的并非只是虚幻的意境,并非只是"韵外之致",而首先是内在的构形。画家作画时有自己头脑中的构形,而欣赏者也因笔墨唤起自己头脑中的构形。这个构形,不仅在创作一方是必须具备的,在欣赏一方也是不可或缺的。我们也可以说,在艺术欣赏或审美接受的环

① 宗白华:《艺境》,商务印书馆,2011年,第217页。

节，审美主体并非在接触作品之后便产生了意境，而是先有构形的环节在其中，然后才生成审美境界。法国的博丹内教授在谈视觉心理时指出："形所暗示的东西比轮廓更多。形超越了对象单纯的界限，因而把该对象可占据的空间及其充实性视觉化了。什么是一个对象的内在特征？这些特征在表象中起什么作用？造型艺术中的形状是由表象空间所支撑的，表象就处于该空间之中。形从背景中呈现出来。当某个有意味的结构出现在某个区域，在其中有可能区分出对象所占据的位置和未占据的位置时，知觉便呈现出某种肯定和否定的意义结构。如果可以反过来组织起某种平衡，那么背景就可以变成形象。这种形象的动态论表明，一个形象是在它与其他形象的关系中组构起一个幻觉空间。"① 这段论述在某种意义上可以说明欣赏者的构形与意境的关系。"笔简形具"的理论意义，由此可见一斑。

黄休复《益州名画录》中以"逸格"为最高，在其心目中，能列入"逸格"的画家当然是凤毛麟角，而事实上被列为"逸格"者只有孙位一人。现在我们看一下黄休复对孙位的评述：

> 孙位者，东越人也。僖宗皇帝车驾在蜀，自京入蜀，号会稽山人。性情疏野，襟抱超然。虽好饮酒，

① ［法］玛丽-诺斯·博丹内：《视觉心理学》，载［美］阿恩海姆等《艺术的心理世界》，周宪译，中国人民大学出版社，2003年，第103页。

未尝沉酩。禅僧道士，常与往还。豪贵相请，礼有少慢。纵赠千金，难留一笔。唯好事者时得其画焉。光启年，应天寺无智禅师请画山石两堵、龙水两堵，寺门东畔，画东方天王及部从两堵。昭觉寺休梦长老请画浮沤先生、松石墨竹一堵。仿润州高座寺张僧繇战胜一堵，两寺天王、部众，人鬼相杂，矛戟鼓吹，纵横驰突，交加戛击，欲有声响。鹰犬之类，皆三五笔而成。弓弦斧柄之属，并掇笔而描，如从绳而正矣。其有龙拏水汹，千状万态，势欲飞动。松石墨竹，笔精墨妙，雄壮气象，莫可记述。非天纵其能，情高格逸，其孰能与于此邪！悟达国师请于眉州福海院画行道天王、松石、龙水两堵，并见存。不知其后有何所遇，改名遇矣。[1]

上面是对孙位（后改名孙遇）这位画家的全面记述。其人性情洒落，襟抱超然。而其所画壁画，超乎绘画法度，极具艺术感染力。《图画见闻志》中记载其"志行孤洁，情韵疏放，广明中避地入蜀，遂居成都。善画人物龙水松石墨竹，兼长天王鬼神，笔力狂怪，不以傅彩为功"[2]。这里的

①《寺塔记·益州名画录·元代画塑记》，人民美术出版社，1964年，第1—2页。

②〔宋〕郭若虚：《图画见闻志》卷二，载卢辅圣主编《中国书画全书》第一册，上海书画出版社，2009年，第471页。

记述，尤为切合黄休复关于"逸格"的界说。

在《益州名画录》中，"神格"居其次。黄休复的界说为：

> 大凡画艺，应物象形，其天机迥高，思与神合。创意立体，妙合化权，非谓开厨已走，拔壁而飞。故目之曰神格尔。①

"神格"的艺术要求和审美价值也是非常高的。在黄休复之前的画品中，"神"处于最高的地位（见本书第九讲）。此处的"应物象形"，本是谢赫《古画品录》中提出的"绘画六法"之一，要求画家所描绘的对象要符合对象的形体特征。"存形"是绘画的基本功能。陆机曾言："丹青之兴，比雅颂之述作，美大业之馨香。宣物莫大于言，存形莫善于画。"②文字不能表现的可视形象，绘画可以承担这个功能，绘画的本体特征便在于可视形象。这里要说的还有，"应物象形"并不仅仅是单纯地模仿对象形象，而是要在与对象物的应感晤对中撷取具有特征性的形象。这一点，可从刘勰《文心雕龙·物色》篇的赞语中得到启发：

① 《寺塔记·益州名画录·元代画塑记》，人民美术出版社，1964年，目录第1页。

② 〔唐〕张彦远：《历代名画记》卷一，浙江人民美术出版社，2011年，第3页。

"赞曰：山沓水匝，树杂云合。目既往还，心亦吐纳。春日
迟迟，秋风飒飒。情往似赠，兴来如答。"①从这里我们可以
悟到"应物象形"并不是刻板地描摹对象的外形，而是要
在应感中领悟其形象特征。从这个意义上看，也许荆浩的
"度象取真"把这个意思更为明显地道出来了。如葛路先
生所指出的那样："荆浩给画下的定义：'画者，画也。'是
'应物象形'理论的补充和发展。绘画的形象不仅来源于外
界的物象，而且要'度物象而取其真'，达到'气质俱盛'，
即神形并茂。"②"神格"（"神品"）作为唐代最为推崇的审美
价值形态，其最为明显的一点，便是形神兼备（后面会有
详细论述）。

现在来看"天机迥高，思与神合"。"天机"在中国艺
术理论中是一个意味十足的范畴，在画论中也多有呈现，
它关乎"神格"的内涵。可以说，"天机"是一个具有浓厚
的民族美学色彩的艺术理论范畴，形象而深刻地道出了艺
术创作发生的特殊机理。周积寅先生主编的《中国画论大
辞典》中有"天机"词条，如是解说：

①北宋苏轼《书李伯时山庄图后》："醉中不以鼻

①〔南朝梁〕刘勰著，范文澜注：《文心雕龙注》，人民文学出版社，
1958年，第695页。
②葛路：《中国绘画美学范畴体系》，北京大学出版社，2009年，第
7页。

饮，梦中不以趾捉，天机之所合，不强而自记也。"谓
指天赋之灵性。②明代练安《金川玉屑集》："画之为
艺世之专门名家者，多能曲尽其形似，而至其意态情
性之所聚，天机之所寓，悠然不可探索者，非雅士胜
工，超然有见尘俗之外者，莫之能至。"谓指天的机
密，造物者的奥妙。①

　　周先生的这部《中国画论大辞典》以"天机"作为中
国绘画理论的一个重要范畴，这对画论史和美学史的发展，
起到了推动作用，有很重要的理论意义。但这个词条的内
容，停留在个别材料上，缺少普遍性的理论抽象，所以显
得"含金量"不足。笔者借本文以申之。"天机"最早出
现在《庄子》的《大宗师》篇，其云："古之真人，其寝不
梦，其觉无忧，其食不甘，其息深深。真人之息以踵，众
人之息以喉。屈服者，其嗌言若哇。其耆欲深者，其天机
浅。"②这是"天机"在典籍中首次出现。"耆欲"就是"嗜
欲"。嗜欲越深，天机越浅。关于"天机"的解释，陈鼓应
云："天机：自然之生机（陈启天说）。当指天然的根器。"③
这是"天机"的原初含义，并不是作为文艺创作的术语提

　　① 周积寅主编:《中国画论大辞典》，东南大学出版社，2011 年，第
357 页。

　　② 陈鼓应注译:《庄子今注今译》，中华书局，1983 年，第 169 页。

　　③ 陈鼓应注译:《庄子今注今译》，中华书局，1983 年，第 171 页。

出的。而到陆机《文赋》，"天机"就全然是文艺创作的概念了，其中说："若夫应感之会，通塞之纪，来不可遏，去不可止。藏若景灭，行犹响起。方天机之骏利，夫何纷而不理？"①陆机对创作中的灵感思维作了客观的描述，而且正面触及艺术创作灵感思维的一些重要特征，如突发性、偶然性和创造性等。到唐宋以后，"天机"在诗画创作中屡见不鲜，如邵雍《闲吟》诗："忽忽闲拈笔，时时乐性灵。何尝无对景，未始便忘情。句会飘然得，诗因偶尔成。天机难状处，一点自分明。"②陆游《九月一日夜读诗稿有感走笔作歌》："天机云锦用在我，剪裁妙处非刀尺。"③其中都是讲诗的灵感状态。宋元时期画论中以"天机"之有无作为评价标准者尤多。著名画论家韩拙的《山水纯全集》、郭若虚《图画见闻志》卷四、董逌的《广川画跋》（见本书第十六讲）等，都以"天机"作为评画的尺度。金元时期其他诗人或艺术家，如刘从益、王恽、许有壬等也都持"天机"论论画。如刘从益题苏轼、李龙眠合画云："天机本自足，人事或相须。东坡画三昧，乃与龙眠俱。"④王恽评赵令

①《全晋文》卷九十七，载严可均校辑《全上古三代秦汉三国六朝文》，中华书局，1958年，第2014a页。

②〔宋〕邵雍：《伊川击壤集》卷四，载《邵雍集》，中华书局，2010年，第231页。

③〔宋〕陆游著，钱仲联、马亚中主编：《陆游全集校注》，浙江古籍出版社，2015年，前言第4页。

④〔金〕元好问编：《中州集》卷六，中华书局，1959年，第304页。

穰画："大年（令穰字大年）分天潢之秀，驰誉丹青。当其
琐窗春明，绣阁香静，以倒晕连眉之妩，写荒寒平远之思。
非天机所到，未易企及。"①明清时期的艺术评论以"天机"
论诗画者更为普遍，也更有理论深度，如谢榛、徐渭、吴
雷发、刘熙载等。"天机"所指，并不仅止于一般意义上的
创作灵感，而是指创造出最佳、最独特的作品的契机。论
者谈到"天机"，都是指那些被人们视为达到出神入化境界
的奇妙佳构。而臻于"神格"的画作，则应该具有"开厨
已走，拔壁而飞"的生动艺术形象。

　　"妙格"与"能格"，与朱景玄《唐朝名画录》中"妙、
能"二品的含义无大差别，然黄休复也有界说：

　　　　画之于人，各有本性。笔精墨妙，不知所然。若
　　投刃于解牛，类运斤于斫鼻。自心付手，曲尽玄微。
　　故目之曰妙格尔。②

　　黄休复借用了庄子"庖丁解牛"和"运斤成风"的寓
言，说明了"妙格"的性质主要是"技进乎道"的境界。
"妙格"也是达到了"不知所然"的玄妙境界，但却是在高

　　①《跋赵大年画王摩诘诗意》，载陈高华编《宋辽金画家史料》，文物出
版社，1984年，第417页。
　　②《寺塔记·益州名画录·元代画塑记》，人民美术出版社，1964年，
目录第2页。

度熟练的基础上形成的。彭兴林先生的阐述颇能得"妙格"的性质，他认为："'妙'也是画家进行艺术创作时所达到的一种高超的境界，但与神格'天人合一'的境界不同，妙是技艺在高度熟练之后而达到质变的结果，与庄子的'庖丁解牛''运斤成风'所阐述的道理类似，是作画者进'技'于'道'的表现。所谓'笔精墨妙，不知所然'，就是说明技艺的锻炼和积累，而在达到质变后就能超越'笔墨'的技术层面，达到'自心付手，曲尽玄微'的道的境界。"①

而关于"能格"，黄休复的界说是：

> 画有性周动植，学侔天功。乃至结岳融川，潜鳞翔羽，形象生动者。故目之曰能格尔。②

能进入《益州名画录》视野的，当然都是相当不错的作品，但与"逸、神、妙"三格相比，"能格"更多的是拘泥于形似，虽也达到了"形象生动"的程度，却缺少了画家作为审美主体的灵性。不过，"能格"还是细致入微地呈现了对象的形象特征的。

① 彭兴林:《中国经典绘画美学》，山东美术出版社，2011年，第124页。

②《寺塔记·益州名画录·元代画塑记》，人民美术出版社，1964年，目录第3页。

　　黄休复的《益州名画录》在画论史上有独特的地位和贡献。正如王世襄先生对其评价道:"取一时一地之画家而品评之,当以是书为创举也。"[①]而《益州名画录》将"逸格"标为最高,并大力推崇,在很大程度上导引了文人画的审美意识。同时,黄休复对于"四格"的界说,在画论的理论建树方面,也是开其首端的。

　　① 王世襄:《王世襄集·中国画论研究》,生活·读书·新知三联书店,2013年,第117页。

第十四讲 "画分六门"
与"六要""六长"
——刘道醇《圣朝名画评》解析

刘道醇，宋仁宗时人，北宋前期著名画论家。其所作《五代名画补遗》和《圣朝名画评》，都是中国画论史上的名作，后者的美学价值与理论内涵尤为重要，而且影响深远。本讲专论《圣朝名画评》。

一

《圣朝名画评》与其他画品的不同之处，首先在于它不是将绘画各科混在一起进行品评，而是将各画科专长的画家进行排列品评，每门之中再分为"神、妙、能"三品。《五代名画补遗》也是这种体例。只是《五代名画补遗》将画分为七门，即人物、山水、走兽、花竹翎毛、屋木、塑作、雕木等；而《圣朝名画评》则是分为六门，即人物、山水林木、畜兽、花卉翎毛、鬼神、屋木。这种分门品评，

在画论史上是有开创性意义的。不同画门，各有其独特的技法、构图，也各有其独特的发展脉络，以及各自的代表性画家。当然，也会各自带给观赏者不同的审美感受。从历史的角度看，不同画门的发生、发展，各有其不同的时代差异。这些都是绘画理论要梳理把握的问题。而刘道醇在不同画门中进行诠次品评，这在画论史上是向前大大推进了一步。《四库全书总目提要》于此指出：

> 宋刘道醇撰。画分六门：一曰人物，二曰山水林木，三曰畜兽，四曰花草翎毛，五曰鬼神，六曰屋木。每门之中，分神、妙、能三品；每品又各分上、中、下，所录凡九十余人。首有叙文，不著名氏，其词亦不类序体，疑为书前发凡，后人以原书无序，析出别为一篇也。案朱景玄《名画录》分神、妙、能、逸四品，而此仍从张怀瓘例仅分三品，殆谓神品足以该逸品，故不再加分析；抑或无其人以当之，姑虚其等也。又黄休复《益州名画录》列黄筌及其子居寀于妙格下，而此书于人物门则筌、居寀并列入妙品，花木翎毛门则筌、居寀又列入神品，盖即一人，亦必随其技之高下而品骘之，其评论较为平允。其所叙诸人事实，词虽简略，亦多有足资考核者焉。①

① 于安澜编：《画品丛书》，上海人民美术出版社，1982年，第109—110页。

画家大多数是"术业有专攻",亦即长于某一画门,乃至在某一画门中堪称古今之大师,而在其他画门中其成就也许就较为平庸。泛泛品评,当然也可揭示其在画坛上的地位,而于艺术批评,却是缺少针对性及精准性的。朱景玄已经感觉到品评方法有改善之必要,因此在对一位画家进行总体定位时,又按不同画门而细加分别。如对朱审的品评就因其以山水画著称,故对其总体定位为"妙品上",而按人物画、竹木画则列其为"能品"。再如韦偃,总体品评为"妙品上",其画鞍马、松石最受推崇,而山水、人物画则居于"能品"。这对刘道醇作《圣朝名画评》大有启发,而此书在各画门的框架之中分"神、妙、能"三品,则属创举。对于画家在不同画门中成就地位之差异,作者将其置于不同画门中进行不同的定位品评。这种情形在《圣朝名画评》中成为一种常态,或者说已经成为一种规制,这就可以使人们尤为清晰地了解到某一画家在不同画门中的地位。如黄筌作为花鸟画的杰出代表人物,在花竹翎毛门中列为"神品",而在人物门中则被列为"妙品中",在山水林木门中则只被列为"能品中"。对于《圣朝名画评》中的这种普遍做法,王世襄先生指出:

> 刘道醇深知各门绘画之取尚不同,故将画各分类,类各分品,而各人依其各门之优劣,列入各门各

品，盖创举也。其中如高益，人物门列神品下，畜兽门列能品，鬼神门列妙品。王士元人物门列妙品上，山水林木门列妙品，畜兽门列能品，屋木门列神品。黄筌人物门列妙品中，山水林木门列能品，花木翎毛门列神品。他如陈用志、王道真、石恪、燕文贵、李用及等，皆列入二门或二门以上。《四库全书总目》称之曰："盖即一人，亦必随其技之高下而品骘之。其评论较为平允。"诚恰论也。[1]

可以说，这是对刘道醇"画分六门"的创造性体例给予了高度的评价。

迄于北宋画坛，人物画、山水画、花鸟画三大画门均已高度成熟，且都有了各自最具代表性的画家。刘道醇的《圣朝名画评》在这三门之外，又列畜兽门、鬼神门和屋木门，更为细致地区分了绘画门类，在评语中揭示出其在构图、笔法、传承等方面的不同特征，这对于中国绘画史的发展、对于画论的深化都有着重要的意义。

二

《圣朝名画评》在画理上的贡献也是颇为独特的。刘道

[1] 王世襄:《王世襄集·中国画论研究》，生活·读书·新知三联书店，2013年，第121页。

醇提出了"六要""六长"作为"识画之诀",亦即鉴赏和批评的标准。其实在创作上,"六要""六长"也是特别值得思考和参照的。刘道醇在《圣朝名画评》序中说:

> 夫识画之诀,在乎明六要,而审六长也。所谓六要者:气韵兼力,一也;格制俱老,二也;变异合理,三也;彩绘有泽,四也;去来自然,五也;师学舍短,六也。所谓六长者:粗卤求笔,一也;僻涩求才,二也;细巧求力,三也;狂怪求理,四也;无墨求染,五也;平画求长,六也。既明彼六要,是审彼六长,虽卷帙溢箱,壁版周庑,自然至于别识矣。①

"六要"与"六长"如上,它们之间又有何不同?笔者认为,"六要"与谢赫"绘画六法"、荆浩《笔法记》中的"六要",有继承渊源关系,当然又有发展变化,属绘画之要素;"六长"要让欣赏者从作品中发现特异之处,此乃画家的特殊才能。刘道醇主张绘画"明六要"而"审六长",也就是要掌握绘画的基本原理,而鉴识其独特长处。

先说"六要"。一是"气韵兼力"。这一点,明显是源自谢赫的"气韵生动",同时又注入了"力"的内涵。意谓绘画不仅要气韵生动,而且要贯注一种内在的骨力。二是

① 于安澜编:《画品丛书》,上海人民美术出版社,1982年,第111页。

"格制俱老",是说绘画的格局和体制都应成熟。"老"其实
是一个审美范畴,大致是苍健老成之意。诗论中有"老境"
之说。刘道醇论画所谓"格制俱老",主要是指格局安排、
画法笔致成熟老练。如其评王士元"笔力则老于商训",评
李成"思清格老",都是表达了这种观念。三是"变异合
理",意谓画家作画,不拘成法,翻陈出新,却又不乖于常
理。如评人物门妙品下的张昉:"张昉,字升卿,汝南人,
性刚洁,不喜附人,学吴生仅得其法。大中祥符中玉清昭
应宫成,召昉画三清殿天女奏音乐像。昉不假朽画,奋笔
立就,皆丈余高。流辈惊顾,终谮于主者,以昉不能慎
重,用意多速,出于矜衒,恐有效尤者,寻遭诘问。昉不
加彩绘而去,论者惜之。于本郡开元寺画护法善神,最为
精致。"[1]可见张昉遭人嫉恨,乃因其作画迅疾而不守成法。
如评鬼神门能品的李用及:"李用及亦能画鬼神,其体格雄
赡,筋力魁壮,既无所羁束,又不专诡怪。"又评石恪说:
"石恪亦攻画鬼神,出意为诡怪之状,不犯古今,颇有笔
力。尝为五丁开山及巨灵擘太华图,大为人推赏。"[2]这些评
价,都与其"变异合理"的绘画要义有关。

四是"彩绘有泽",这与谢赫"六法"中的"随类赋
彩"直接相关,但刘道醇这里又强调了彩绘的审美效果,

① 于安澜编:《画品丛书》,上海人民美术出版社,1982年,第122—123页。
② 于安澜编:《画品丛书》,上海人民美术出版社,1982年,第146页。

即"有泽",亦即画家通过为所绘形象赋彩而产生色泽。这也是彩绘的标准。如果"无泽",画中彩绘就是没有达到标准效果的。这种效果应该是存之久远的。如评人物门的厉昭庆:"每欲挥笔,必求虚静之室,无尘埃处,覆其四面,止留尺余,始肯命意,其专谨如此。人有问者,以陆探微去梯之事答之,故其笔精色泽,久而如新,此可佳也。"[1]评人物门的叶进成:"江左敏手,设色清润。"[2]评花竹翎毛门的徐熙:"意出古人之外,自造于妙。尤能设色,绝有生意。"[3]评花竹翎毛门的毋咸之:"善画鸡。其毛色明润,瞻视清爽,大有生意。"[4]从这些评价中可以看出,"有泽"是对"赋彩"的美学要求,会使绘画产生长久的光泽效果,并因而具有清新自然的生命感。由此看来,"有泽"主要是就艺术品的生命感而言的。

五是"来去自然",主要是就用笔而言,意谓用笔飘逸,气脉贯通,灵动无碍。如评人物门中的孟显:"画佛像、人物、车马等出于己意,自成一家。笔无所滞,转动飘逸,观者不能穷其来去之迹。"[5]堪为"来去自然"的注脚。

"六要"中最有理论及实践价值的则是第六"要"——

① 于安澜编:《画品丛书》,上海人民美术出版社,1982年,第123页。
② 于安澜编:《画品丛书》,上海人民美术出版社,1982年,第129页。
③ 于安澜编:《画品丛书》,上海人民美术出版社,1982年,第140页。
④ 于安澜编:《画品丛书》,上海人民美术出版社,1982年,第143页。
⑤ 于安澜编:《画品丛书》,上海人民美术出版社,1982年,第122页。

"师学舍短"。不唯此前诸多画论无及于此，就是其后的画论也少有论之。艺术家必有师承，学习传统是艺术家成长的必然过程。然而，各人从师学习的态度也有不同，有的是亦步亦趋、不敢越雷池一步，有的则是在前人的基础之上有所超越。刘道醇所说的"师学舍短"，对于艺术传承与创新，对于探索艺术史的发展规律，都有鲜明的启示意义。以笔者观之，他所说的"师学"，并非泛指同行前辈，而是自己的业师或专意膜拜的大师。这就要求学画者对于前辈画家的绘画传统、风格、画法，要有批判地分析，不能一味照搬。批判性继承，现在作为一般性的理论命题，很容易理解，但真正落实到艺术师承上，恐怕是很难做到的。在刘道醇那个时代，从艺术法则的角度提出"师学舍短"，具有革命性的意义。在对师学传承的态度上，刘氏倡导发扬师之长，舍弃师之短，可谓振聋发聩之音！而刘氏把这个原则贯穿到具体的艺术批评之中，如评王瓘，将其列入人物门"神品上"。王瓘学艺是对师法的前辈取长舍短，方有所创新。《圣朝名画评》中之所以对王瓘大加推崇，这一方面因素占很大的比重，本文照录如次：

　　王瓘，字国器，河南洛阳人，美风表，有才辩，少志于画，家甚穷匮，无以资游学。北邙山老子庙壁画，吴生所画世称绝笔焉，瓘多往观之。虽穷冬积雪，亦无倦意；有为尘滓涂渍处，必拂拭磨刮，以寻其迹。

由是得其遗法。又能变通不滞，取长舍短。声誉藉甚，动于四远。王公大人有得瓘画者，以为珍玩。末年石中令以礼召瓘画昭报寺廊壁，原酬金币，故于乾德开宝之间，无与敌者。身死之日，画流相帅哭之。虞部武员外亦河南人，每叹曰："吾观国器之笔，则不知有吴生矣。吴生画天女颈领粗促，行步跛侧；又树石浅近，不能相称。国器则舍而不取，故于事物尽工；复能设色清润，古今无伦，恨不同时，亲授其法。"翰林待诏高克明亦谓人曰："今若得国器画，何必吴生，所谓买王得吴矣。"识者以为知言。子端亦有名于时。评曰：本朝以丹青名者，不可胜计，唯瓘为第一，何哉？观其意思纵横，往来不滞，废古人之短，成后世之长，不拘一守，奋笔皆妙，诚所谓前无吴生矣，故列神品上。[①]

刘道醇以王瓘为人物门的第一人，即"神品上"，也是当时画坛共识。而其对王瓘的评述，则是以其"师学舍短"为重心。吴道子作为唐代一流的画家，世所公认，朱景玄《唐朝名画录》即以吴道子为"神品上"，为唐画坛第一人！王瓘对吴道子极为认可，学习观摩吴画甚为认真，因而对吴道子的画法心领神会，但又能变通不滞，取长舍

① 于安澜编：《画品丛书》，上海人民美术出版社，1982年，第116—117页。

短。《圣朝名画评》于此说得非常具体。在对王瓘所作的概括性评语中，作者也是突出"废古人之短，成后世之长"的要义。

对置于"神品中"的孙梦卿，刘道醇的评价则是侧重说明了将孙置于王瓘和王霭之下的理由。孙梦卿也同样以吴道子为师法对象，《圣朝名画评》中述曰：

> 家世豪右，不事产业，志于图绘。常语人曰："吾所好者吴生耳，余无所取。"故尽得其法。里中人目为："孙脱壁。"又曰："孙吴生。"凡欲命意挥写，必为豪贵所知，日凑于门，争先请售。识者以为吴生后身，数百年能至其艺者，止梦卿焉。[1]

孙梦卿师法吴道子，可谓逼似。所谓"脱壁"，即如同从吴道子壁画拓写下来的一样。而刘道醇将其置于王瓘和王霭之下，原因是孙氏拘于模范，不能舍短取长。刘道醇对他的评语在笔者看来是有重要的理论价值的。其评曰：

> 唐张怀瓘以吴生为僧繇后身，予谓梦卿亦吴生之后身，而列于瓘霭之下，何哉？吴生画天女及树石有未到处，瓘、霭能变法取工；梦卿则拘于模范，虽得

[1] 于安澜编：《画品丛书》，上海人民美术出版社，1982年，第117页。

其法，往往袭其所短，不能自发新意，谓之脱壁者，岂诬哉？可列神品中。①

这里对孙梦卿的定评，正是在"师学舍短"的观念下所进行的具体批评，其倾向性十分鲜明。王瓘、王霭之所以位列孙梦卿之上，乃因其能够"变法取工"，而孙梦卿虽被视为"吴生之后身"，却因其拘守吴生成法，袭其所短，反居瓘、霭之下。这个批评原则是发展的、创造性的。由此可见，"师学舍短"并非主张无师而通，而是强调在师承基础之上取长舍短，有所变化。

对于山水画上范宽之于李成的关系，刘道醇也着眼于此。在山水画方面，范宽师法李成，却能够变化出新，从而也成为一代大师。《圣朝名画评》论范宽：

学李成笔，虽得精妙，尚出其下。遂对景造意，不取繁饰，写山真骨，自为一家。故其刚古之势，不犯前辈，由是与李成并行。宋有天下，为山水者，惟中正（范宽字）与成称绝，至今无及之者。②

学画者必经临摹之过程，师法前辈名家，也当从临摹起始。所以，谢赫"六法"中有"传移模写"一法。刘道

① 于安澜编：《画品丛书》，上海人民美术出版社，1982年，第118页。
② 于安澜编：《画品丛书》，上海人民美术出版社，1982年，第132页。

醇则主张倘能去古人之短，加以改进创新，则可成为一流画家。"师学舍短"，对于艺术发展通变而言，可谓至关重要。邓乔彬教授于此阐述道："第六要'师学舍短'，是说不迷信古人和权威，要学其长而舍其短，而非不辨良莠，一概都学。在刘道醇之前，荆浩《笔法记》曾具体地认为，项容'用墨独得玄门，用笔全无其骨'，而吴道子'笔胜于象，骨气自高，树不言图，亦恨无墨'，欲采二家之长，成自己之体，就是善于'师学'的体现。刘道醇作了更为精到的概括，且重点突出在'舍短'，值得肯定。他在此序的后面又对'师学舍短'的原则作了进一步阐释，即'见短勿诋，返求其长；见工勿誉，返求其拙'，如此'逆向思维'，才能全面、正确的'观'与'学'，这样对待古人、今人，以及他们的长短，当然是学习、继承的正确态度和方法。"[1] 舍师之短，是为铸己之长。最终要融会成独特的艺术风格。

三

再说"六长"。葛路先生认为："刘道醇的六长比他的六要有价值。六长的理论价值在于其中包含着艺术形式美的对立统一法则。"[2] 其言甚是。在笔者看来，"六长"所主

① 邓乔彬：《宋代绘画研究》，河南大学出版社，2006年，第91页。
② 葛路：《中国画论史》，北京大学出版社，2009年，第87页。

张的，还并非一般性的"对立统一"，而是在一些负面价值中融入更高的美学要求，达到一种新的平衡，从而彰显出非同寻常的艺术特征。

其一是"粗卤求笔"。对于艺术创作而言，"粗卤"绝非一个具有肯定价值的概念，而"求笔"则是指画家能在"粗卤"之中达到"骨法用笔"的审美感受。这二者之间看似不协调，却是刘道醇论艺的独特眼光。一般来说，"粗卤"并不适合作为艺术批评的术语，可以用"豪放"之类称之，但刘氏认为"粗卤"可以体现用笔的本色特征。这与后面的五"长"一起来看，就突显了一种非同凡响的理论效果。中国艺术美学讲求"中和"，也常以处于两极的中和之度来表述艺术创作的内在张力。如《论语·八佾》所说的"乐而不淫，哀而不伤"，《尚书·尧典》所说的"帝曰：'夔！命汝典乐，教胄子。直而温，宽而栗，刚而无虐，简而无傲。诗言志，歌永言，声依永，律和声，八音克谐，无相夺伦，神人以和。'"唐代诗人皎然在《诗式》中多用此类语式，如论"诗有四离"："虽有道情，而离深僻；虽用经史，而离书生；虽尚高逸，而离迁远；虽欲飞动，而离轻浮。"[①] 论"诗有六至"："至险而不僻；至奇而不差；至丽而自然；至苦而无迹；至近而意远；至放而不

① 皎然著，李壮鹰校注：《诗式校注》，人民文学出版社，2003年，第22页。

迁。"① 这些都是以看似对立的要素，达到一种统一，最终还是"中和"的效果。而刘氏"六长"所张扬的，并不能视为一般性的以对立而求中和，而是于画坛所公认的负面作风中求得更为独特的审美价值。

其二是"僻涩求才"。"僻涩"本也是绘画所忌，指画风僻冷晦涩。刘氏则认为在这种画风中也可展现其才华。如王世襄先生认为："揣测其用意，当指经营布局而言。僻窘之境界，而能显出画家之才思，乃特殊之技巧也。"② 清代画家布颜图对此有专论，是对刘道醇"僻涩求才"命题的充分展开。其言：

> 故士夫因劳瘁拂逆而后通，诗家因穷愁困苦而后工，利器因盘根节而后见。信哉！而画亦然。所谓僻涩求才之才字，于画家最为关键。才者长也，通也，理也。惟山水家有此求通之法，而各画工不与焉。……故画工各有定位，成格未必至于僻涩，僻则僻矣，涩则涩矣，无术以通之。独山水家不然。峰峦居主位，冈岭居客位，此山水家之定法也。或率然偶起一峰，侵占客位，而冈岭反居主位，则是位置颠倒而僻涩矣。

① 皎然著，李壮鹰校注：《诗式校注》，人民文学出版社，2003 年，第 26 页。

② 王世襄：《王世襄集·中国画论研究》，生活·读书·新知三联书店，2013 年，第 74 页。

苟能得其情形，即此客位中亦可求才以通主山，主位中亦可求才以通客山也。盖山水无定位亦无定形，有左山而环抱右山者，有右山而环抱左山者；有前起而后结者，有后起而前结者；有悬崖陡起直接霄汉而群峰反丛丛簇簇接踵其后者；有清溪倒峡掩映以通泉脉者；有飞磴盘空曲折以达幽邃者。即此中思之求之而背逆者忽顺，窒碍者忽通，斯景象生焉，意趣出焉。其天巧神奇反出寻常之右矣。[①]

布氏是从山水画的创作讲"僻涩求才"之论的，颇有参考意义。诗人的"穷而后工"，是属于创作心理和文艺社会学方面的现象，而布颜图这里所说的"僻涩求才"是以画法僻涩而见画家之才。

其三是"细巧求力"。"细巧"与"力"，看似风马牛不相及，二者难以兼容。细巧者，优美也；力者，壮美也。它们于审美领域属两大对立的审美范畴。然刘道醇则认为在细巧中如能见笔力，则尤显其能。刘道醇评人物门"妙品上"的侯翌："侯翌墨路谨细，笔力刚健，富于气焰，与齐翰、士元并列妙品上。"[②]"谨细"指笔法细腻，"刚健"则指风格骨力之健，二者统一于侯翌作品中。评人物门"妙

① 〔清〕布颜图：《画学心法问答》，载俞剑华编著《中国古代画论类编》，人民美术出版社，1998年，第215—216页。
② 于安澜编：《画品丛书》，上海人民美术出版社，1982年，第121页。

品中"的蒲师训:"笔法虽细,其势极壮。"① 可以说,都是出于这个标准。

其四是"狂怪求理"。"狂怪"当属画中一格,但亦非正面价值。以狂怪画风见称者,多为性情狂狷的画家,如石恪、徐渭等。狂怪却要通理,甚至是以狂怪的形式彰显更令人警醒之理,由此便会成为艺术史上的特出之例。葛路先生释此条说:"是说在怪诞中,要合乎情理。像徐青藤(徐渭)等明清人画花卉,构图、笔墨狂怪,看上去却合乎情理。艺术不反对怪,但要合情合理。"② 笔者则进一步认为,"狂怪求理"的内蕴,并非止于狂怪中含理,而更在于以狂怪之风,彰警世之理。

其五是"无墨求染"。这也是画家的笔墨功夫高人一筹之处,是说在不着笔墨的地方,却显出渲染的效果。这恰是绘画中所追求的"以虚代实,计白当黑"在笔墨上的体现。布颜图对此法有精彩的解释:

> 问无墨求染一法,既无墨矣何以染为?既染矣乌得无墨?请示其详。曰:山水画学能入神妙者,只此一法最为上上。所谓无墨者,非全无墨也,干淡之余也。干淡者实墨也,无墨者虚墨也。求染者以实求虚也,虚虚实实,则墨之能事毕矣。盖笔墨能绘有形,

① 于安澜编:《画品丛书》,上海人民美术出版社,1982年,第122页。
② 葛路:《中国画论史》,北京大学出版社,2009年,第87页。

不能绘无形，能绘其实，不能绘其虚。山水间烟光云影，变幻无常，或隐或现，或虚或实，或有或无，冥冥中有气，窈窈中有神，茫无定像，虽有笔墨莫能施其巧。故古人殚思竭虑，开无墨之墨，无笔之笔以取之。无笔之笔气也，无墨之墨神也。以气取气，以墨取墨，岂易事哉！故吾曰上上，尔当于此法着力焉。[①]

布颜图的论述可谓深矣。"无墨求染"将绘画的虚实关系落实到了笔墨之中。

其六是"平画求长"。愈是平淡的画面、画风，往往蕴含着深长的意味。这就要求画家要有淳厚的修养和纯熟的技巧。北宋与元代画家颇讲究平淡天真，其实又追求内在的意蕴。

刘道醇的《圣朝名画评》，以"画分六门"开启了新的画品体例，使绘画批评史进入了一个新的阶段。他提出的"六要""六长"，有自觉的理论意识，对以往画论家提出的一些经典画论原则，如谢赫的"绘画六法"、荆浩的"六要"，有明显的继承，也有令人瞩目的突破。尤其是"六长"，并非一般性的画理，体现出具有强烈艺术张力的审美要素。邓乔彬先生评述"六长"谓：

"六长"之说，通过"细巧"与"力"，"狂怪"

① 〔清〕布颜图：《画学心法问答》，载俞剑华编著《中国古代画论类编》，人民美术出版社，2004年，第197页。

与"理","平画"与"长"的对立统一，体现出对艺术辩证法的理解，而通过"求"而致之，则见对主观努力的强调。刘道醇提出了画家应既要"揣摩研味"，"根其意"，"求其理"，又要凭藉"才""笔""墨"而不是流于空言，虚实结合，所以"六长"可以认为是在对立统一规律基础上，对绘画艺术创作法则的理解，是谢赫"六法"和荆浩"六要"之后自具面貌的发展，影响虽不及二者，后来绘画的发展却检验了他的理论，从梁楷到青藤、八大，都体现了"粗卤求笔"，而倪云林的山水最以逸品著称，一抹远山似有似无，近处坡岸几株树木，却有无尽的地老天荒之意，岂非"平画求长"的典型？①

乔彬先生的评述客观而深入，笔者进一步认为，"六长"的理论价值甚为丰富，值得阐发。"六长"之"求"，更能见出作者的美学自觉意识。"六长"在此前的画论中未曾出现，在之后的画论中也罕有嗣响，在中国绘画批评史上，具有独特的影响。刘道醇提出的这些绘画理论原则，在他对各门画家的评价中都成为具体的批评准则，批评实践与绘画美学理论之间的结合是相当紧密的。作为北宋时期较早的画论著作，《圣朝名画评》树立了一个很高的起点。

① 邓乔彬:《宋代绘画研究》，河南大学出版社，2006年，第93页。

第十五讲 "气韵非师"
与"各开户牖"

——郭若虚《图画见闻志》评析

北宋时期的著名画论家郭若虚，撰写了画论名著《图画见闻志》，其宗旨是继唐代的张彦远之后再续画史。此书涵盖了上接《历代名画记》所记最末年代会昌元年（841），历经五代，至北宋熙宁七年（1074）230余年的绘事，载284位画家小传并加以评论。全书分为六卷，分别为：卷一，叙论；卷二，纪艺上；卷三，纪艺中；卷四，纪艺下；卷五，故事拾遗；卷六，近事。其中，卷一的"叙论"，又列有如下专题：一、叙诸家文字；二、叙国朝求访；三、叙自古规鉴；四、叙图画名意；五、叙制作楷模；六、论衣冠异制；七、论气韵非师；八、论用笔得失；九、论曹吴体法；十、论吴生设色；十一、论妇人形相；十二、论收藏圣像；十三、论三家山水；十四、论黄徐体异；十五、论画龙体法；十六、论古今优劣。叙论这十六篇专章，涉及绘画理论或画史的一些重要问题，而且是由

作者提出的独创之见，具有非常丰富的理论价值，如"气韵非师""用笔得失""三家山水""黄徐体异""古今优劣"等。本文不拟对《图画见闻志》进行一般性的解读，而是就其中的重要理论进行探索性观照。

一

郭若虚，山西太原人，生卒年不详，家世贵族。这一点，也与张彦远甚为相像。他是宋真宗郭皇后的侄孙，仁宗兄弟赵允弼的女婿。曾任供备库使、西京左藏库副使，并以贺正旦使等官职使辽。其祖父、父亲都酷爱书画收藏。他从少年开始，就到处收购书画真迹，因此收罗众多书画作品，并精于品鉴。《图画见闻志》序文，颇能道出其家世与书画艺术之因缘及写作此书的初衷，值得我们一读。其曰：

> 余大父司徒公，虽贵仕而喜廉退恬养。自公之暇，唯以诗书琴画为适。时与丁晋公、马正惠蓄画均，故画府称富焉。先君少列，躬蹈懿节，鉴别精明，珍藏罔坠，欲养不逮，临言感咽。后因诸族人间取分玩，缄縢罕严，日居月诸，渐成沦弃。贱子虽甚不肖，然于二世之好，敢不钦藏。嗟乎！逮至弱年，流散无几。近岁方购寻遗失，或于亲戚间以他玩交酬，凡得十余卷，皆传世之宝。每宴坐虚庭，高悬素壁，终日幽对，

愉愉然不知天地之大、万物之繁；况乎惊宠辱于势利之场，料新故于奔驰之域者哉！复遇朋游觐止，亦出名踪隶论，得以资深铨较旧文，由之广博。虽不与戴、谢并生，愚窃慕焉。又好与当世名士甄明体法，讲练精微，益所见闻，当从实录。昔唐张彦远尝著《历代名画记》，其间自黄帝时史皇而下，总括画人姓名，绝笔于永昌元年。厥后撰集者率多相乱，事既重叠，文亦繁衍。今考诸传记，参较得失，续自永昌元年，后历五季，通至本朝熙宁七年，名人艺士，编而次之。其有画迹尚晦于时，声闻未喧于众者，更俟将来。亦尝览诸家画记，多陈品第。今之作者，各有所长，或少也嫩而老也壮，或始也勤而终也怠，今则不复定品，唯笔其可纪之能、可谈之事，暨诸家画说。略而未至者，继以传记中述画故事，并本朝事迹，采摭编次，厘为六卷，目之曰《图画见闻志》。后之博雅君子，或加点窜，将可取于万一。郭若虚序。①

　　这篇序文颇为重要。这里没必要泛解此序，但要从中了解这样几点：一是郭若虚的祖父、父亲虽位列朝班，却以诗书琴画颐养性情，并有收藏书画的传统。其父更是精于鉴识，勤于收藏。而至若虚，不坠其志，广为购寻，因

　　①〔宋〕郭若虚撰，王群栗点校：《图画见闻志》，浙江人民美术出版社，2019年，第9—10页。引文中"永昌"当作"会昌"。

而多有传世之宝。二是这些书画名迹，给作者带来的审美感受，使之远离宠辱得失之域、奔竞势利之场，而进入"愉愉然"的身心状态，天地之大、万物之繁，都"退居"这种审美怡悦之后了。三是在此情境之中，多与同道友朋谈艺论画，检阅议论，所以对书画的鉴赏能力日见广博，品评水准愈加精微。四是由此追慕画论名家如戴逵、谢赫等人，因此在张彦远撰写《历代名画记》之后续写画史，从彦远绝笔之会昌元年始，到北宋神宗熙宁七年止，且均以作者切实见闻为录写标准。五是撰写体例方面，作品未尝在社会上面世且不曾获得美誉度的画家不列其中；对于所列画家，也不采用其他画史画评以品第诠次的做法，因为很多画家活跃于当世，未能盖棺论定，所以不复定品。以上是《图画见闻志》的序文给我们的提示要义，可作为我们理解《图画见闻志》的钥匙。

《图画见闻志》在理论上最令人瞩目的焦点就在其"气韵非师"之论。这个命题，在画论史上产生了深远的影响，也为"气韵生动"这一艺术要求充填了深层的内蕴。研究探讨"气韵"问题，如果不将"气韵非师"纳入进来，很难做到全面理解。有关论述，见于其卷一"叙论"第七个专题：

> 谢赫云："一曰气韵生动，二曰骨法用笔，三曰应物像（象）形，四曰随类赋彩，五曰经营位置，六曰

传模移写。"六法精论，万古不移。然而骨法用笔以下五者可学，如其气韵，必在生知，固不可以巧密得，复不可以岁月到。默契神会，不知然而然也。尝试论之：窃观自古奇迹，多是轩冕才贤，岩穴上士，依仁游艺，探赜钩深，高雅之情，一寄于画。人品既已高矣，气韵不得不高；气韵既已高矣，生动不得不至。所谓神之又神，而能精焉。凡画必周气韵，方号世珍。不尔，虽竭巧思，止同众工之事。虽曰画，而非画。故杨氏不能授其师，轮扁不能传其子，系乎得自天机，出于灵府也。且如世之相押字之术，谓之心印，本自心源，想成形迹，迹与心合，是之谓印。爰及万法，缘虑施为，随心所合，皆得名印。矧乎书画发之于情思，契之于绡楮，则非印而何？押字且存诸贵贱祸福，书画岂能逃乎气韵高卑？夫画犹书也。扬子曰："言，心声也；书，心画也。声画形，君子小人见矣。"①

"气韵非师"是郭若虚在《图画见闻志》中提出的最著名的理论命题，在"叙论"诸章中，也是最具争议的问题。郭若虚此论，当然是从谢赫的"六法"中的"气韵生动"引申而来的，但作者在这里想说的，并非一个艺术表现问题，而是画家的出身与修养问题。在很大程度上，"气

① 〔宋〕郭若虚撰，王群栗点校：《图画见闻志》卷一，浙江人民美术出版社，2019年，第25—26、35页。

韵非师"以命题的方式进一步提炼了张彦远的有关认识,为文人画的主体属性作了一个规定。关于谢赫"绘画六法"中的"气韵生动",笔者已在前面有过较为深入的阐发,这里不拟复述,而对"气韵非师"的独特意义与方向性问题,则须予以探寻。

"气韵非师"就其字面而言,是说"气韵生动"非师法传授可得,也就是说,并非技艺层面的东西。在这里,郭氏是将"气韵生动"与其他五法判然分离的。"生知"也即"生而知之",说得非常果决,似乎"气韵"应该是从娘胎里带出来的。"不可以巧密得",就是不可凭借细致精熟的技巧获得,认为气韵与技法无甚关系;"不可以岁月到",即也并非通过水滴石穿的时间积累能够轻易达到。那么,画品中的"气韵生动"又是由何而来的呢?难道只是靠神秘的"生知"?那拥有这种"生知"的,究竟又是哪一类人呢?这个说法,肯定是不够周延的。于是作者又说:"默契神会,不知然而然也。"这就不是一个"生知"的问题了。对于"气韵"之有无、是否生动,在郭氏看来,还真是一个至关重要的问题,甚至是"画"与"非画"的分水岭。如无气韵,号称是画却非真画,只是画工的产物。郭氏在这里,已将文人画与画工画作了明确的分野。郭氏提出了"气韵生动"的逻辑:"人品既已高矣,气韵不得不高;气韵既已高矣,生动不得不至。"以"人品"作为气韵之有无的根本要素,舍此无气韵可言。人品既高,气韵

必高；气韵既高，生动必至。这是郭氏的逻辑。"神之又神"，有着说不清楚的神秘。而"精"则指因此而致的精妙无比！但这种境界，都是"生知"吗？其实，郭氏自己的回答，也许本来就与"生知"不完全对号。在他看来，"气韵生动"与身份有着直接关系。他认为"轩冕才贤""岩穴上士"这类人，才可以画出"必周气韵"的画，他者则未必。"轩冕才贤"指的是公卿士大夫，"岩穴之士"指的隐逸高人，在他来看，这些人的人品都很高。但公卿士夫、隐逸高人，很难说是"生知"。"依仁游艺"是儒家进行人格修养与艺术训练的进路。"仁"是儒家学说的基石。《论语·述而》篇云："志于道，据于德，依于仁，游于艺。""艺"即"六艺"，包含礼、乐、射、御、书、数六种技能，也是先秦儒家艺术教育的内容。孔子这里所言，是说六艺的学习是与道德人格的修养不可分离的。朱熹阐释云："此章言人之为学当如是也。盖学莫先于立志，志道，则心存于正而不他；据德，则道得于心而不失；依仁，则德性常用而物欲不行；游艺，则小物不遗而动息有养。"[1]孔子所说的"艺"，不仅是艺术，而且包含了技艺。郭若虚所说的"依仁游艺"之"艺"，则是以绘画为代表的艺术。这显然不是"生知"可以解决的，而是要依靠一种长期的人格修养。"探赜钩深"，则是在人格与境界上不断探索与攀

① 〔宋〕朱熹：《四书章句集注》，中华书局，1983年，第94页。

升！这些都不是技巧的习得，而是人格境界的升华，但说它是"生知"，则恐不然！所谓"高雅之情"，指画家生发于人格修养上的审美情感，其在画中，既是动力，也是内涵。邓乔彬教授从"无功利"的角度来阐发郭若虚的"人品既高"，他认为："古代的绘画奇迹不出于画师、画工，因为他们的画有功利目的；那些寄托高雅之情的作品才是依仁游艺之作，非轩冕才贤、岩穴上士不能为之。后者才是屏除世念、澡雪精神之作，因'游艺'而回归于艺术之本然。因人品高而气韵不得不高，气韵高而生动不得不至，是必然的逻辑推导，因为这是从'艺'向'道'的提升，是'志于道'的体现。"① 录此可备参考。

与此密切相关的阐发则是"心印"。郭若虚认为"气韵"不是可以师徒相传的，而是在于"心印"。但这也非"生知"，而是"天机灵府"的审美悟性与艺术表现的无间契合。"杨氏不能授其师，轮扁不能传其子"，杨氏或指杨朱，其学说极具个性、无可师授；"轮扁斫轮"是《庄子·天道》篇中的故事，轮扁以"行年七十而老斫轮"，是因其技艺无法传其子。《庄子·天道》中轮扁曰：

　　臣也以臣之事观之。斫轮，徐则甘而不固，疾则苦而不入。不徐不疾，得之于手而应于心，口不能

① 邓乔彬：《宋代绘画研究》，河南大学出版社，2006 年，第 86 页。

言，有数存焉于其间。臣不能以喻臣之子，臣之子
亦不能受之于臣，是以行年七十而老斫轮。古之人
与其不可传也死矣，然则君之所读者，古人之糟魄
已夫！①

　　"轮扁斫轮"式的得心应手，当然不在于规矩相传，却
是"技进乎道"的境界。这与郭若虚所说的"心印"，是
同一意思。正如徐复观先生对此所作的分析："人生崇高
地精神、境界，只能自觉、自证，而不能靠客观法式的传
授……克就某一具体之艺术活动而言，则是忘去艺术对象
以外之一切，以全神凝注于对象之上，此即所谓'用志不
分'。以虚静之心照物，则心与物冥为一体，此时之某一物
即系一切，面此外之物皆忘，此即成为美地观照。"②徐氏所
言，未必与郭若虚所言是一回事，而在心手相契这一点上，
则是一致的。郭氏举"押字之术"为例，认为签字押花，
各人不同，乃是"迹与心合"形成的。书画乃是更为纯粹
的艺术形态，在他看来，"发之于情思，契之于绢楮"，主
体心灵与表现媒介密切契合，如合符契，体现在作品中的
"气韵高卑"，当然也就与画家人品境界不可分开了。
　　"气韵非师"是要放在文人画的系统里来看其内涵的。

　　① 陈鼓应注译：《庄子今注今译》，中华书局，1983年，第358页。
　　② 徐复观：《中国艺术精神》，载李维武编《徐复观文集》，湖北人民出
版社，2002年，第103—104页。

对于"气韵"，郭氏主要的不是将其作为艺术作品的要素，而是作为由画家的主体因素生发出来的属性，其实这已和谢赫大有不同了。如果说，"气韵生动"原本是对人物画而言的，那么，有了这种偏移，气韵就不仅是人物画里应须有的，山水画也可用"气韵生动"作为艺术要求了。明代大画家董其昌在他的《画禅室随笔》中说：

> 画家六法，一曰气韵生动。"气韵"不可学，此生而知之，自然天授。然亦有学得处，读万卷书，行万里路，胸中脱去尘浊，自然丘壑内营，成立鄞鄂，随手写出，皆为山水传神。①

"生而知之"，明显是继承郭氏的说法，但董其昌又以"读万卷书，行万里路"来充实主体修养，认为可以脱去胸中尘浊，使人品高雅。这里的"气韵"，又体现在"为山水传神"了。明代画家李日华以"虚淡"为气韵，说：

> 绘事必以微茫惨淡为妙境，非性灵廓彻者，未易证入。所谓气韵必在生知，正在此虚淡中所含意多耳。其他精刻逼塞，纵极功力，于高流胸次间何关也。王介甫狷急扑啬，以为徒能文耳，然其诗有云："欲寄荒

① 〔明〕董其昌：《画禅室随笔》，载沈子丞编《历代论画名著汇编》，文物出版社，1982 年，第 249 页。

寒无善画，赖传悲壮有能琴。"以悲壮求琴，殊未浣筝笛耳，而以荒寒索画，不可谓非善鉴者也。[①]

这也是以"性灵廓彻"为画家的气韵之源。

<div align="center">二</div>

"用笔"也是郭若虚《图画见闻志》"叙论"中的一个重要专章。"用笔"在画论中有重要的地位，前面所论谢赫、张彦远等都有关于"用笔"的论述，而郭若虚关于"用笔"的论述，在关于"用笔"的理论脉络中，是有独特意义的。

"用笔"是中国画最为重要的因素之一，很多著名的画论家对"用笔"都有自己独到的认识。笔者在评析《历代名画记》时，对张彦远有关"用笔"的论述作过阐释（见本书第十一讲）。郭若虚在论用笔得失中提出的"意存笔先，笔周意内，画尽意在，像应神全"等命题，正是对张彦远关于"用笔"命题的直接继承与发展。张彦远在《历代名画记》卷二中有《论顾陆张吴用笔》之专章，起始便说："或问余以顾、陆、张、吴用笔如何。对曰：顾恺之之迹，紧劲联绵，循环超忽，调格逸易，风趋电疾。意存笔

①〔明〕李日华：《紫桃轩杂缀》，载李来源、林木编《中国古代画论发展史实》，上海人民美术出版社，1997年，第226页。

先，画尽意在，所以全神气也。"①可以看出，郭若虚对"用笔"的主要命题是从这里引发出来并加以普遍化的。应该说，郭若虚关于"用笔"的论述，主要精神承继了张彦远《历代名画记》。但是，郭若虚论"用笔"仍有他自己的独到贡献。这种贡献主要表现在以下几个方面。

第一，将"用笔"与"气韵"密切联系在一起。按郭氏的解读，"气韵"关乎人品，而"用笔"似乎专于技艺，而他却认为二者是相通的。"气韵本乎游心"，意谓气韵是从画家的内心运思中生发出来的。《庄子·骈拇》中有"游心于坚白同异之间"一语，也有无目的、无功利之意。"神采"本与"气韵"相通，不过是更为有形一些。王世襄先生指出："爱宾（彦远字）以为用笔与气韵生动有关，若虚谓神采生于用笔。上文一起，若虚虽将神采与气韵分立，但二者实系一事，无从区别。若虚之所以特别注重用笔者，恐即以其与气韵生动为最有关系之一法也。"②可谓中的。而在我看来，郭若虚以"神采"生于"用笔"，还是更重于作品所体现的风貌，比"气韵"更为客观。

第二，"意存笔先，笔周意内，画尽意在，像应神全"，这四个密切相连的命题，当然是从张彦远那里发挥而来的，

①〔唐〕张彦远：《历代名画记》卷二，浙江人民美术出版社，2011年，第26页。
② 王世襄：《王世襄集·中国画论研究》，生活·读书·新知三联书店，2013年，第72页。

但也更为理论化，更为普遍化。"意在笔先"之"意"，是画家的意念、意向，是下笔作画时的整体观念，倒并不一定是理性的形态。中国美学中讲求的"以意为主"，在诗学中多见。如所谓"言不尽意"，即以"意"的传达为旨归。陆机《文赋·序》中说：

> 余每观才士之所作，窃有以得其用心。夫其放言遣辞，良多变矣。妍蚩好恶，可得而言。每自属文，尤见其情。恒患意不称物，文不逮意，盖非知之难，能之难也。①

"意不称物，文不逮意"，是为文不佳之征。可以肯定的是，"意"在艺术作品中，是灵魂，是主旨。而这个"意"，并非如人们所理解的思想理念。再看《文心雕龙·神思》篇所论述的：

> 夫神思方运，万途竞萌，规矩虚位，刻镂无形，登山则情满于山，观海则意溢于海，我才之多少，将与风云而并驱矣。方其搦翰，气倍辞前，暨乎篇成，半折心始。何则？意翻空而易奇，言征实而难巧也。是以意

① 〔西晋〕陆机：《文赋》，载李壮鹰主编《中华古文论释林·魏晋南北朝卷》，北京大学出版社，2011年，第60页。

授于思，言授于意，密则无际，疏则千里……①

刘勰在这里所说的"意"，是一种包含了构思的意向，而非一般所说的思想理念。画家以意为先，笔亦随之，并非只以技法作画。"笔周意内"非张彦远所有，系郭若虚提出，意谓笔墨畅达于画家的意向之中，或者说是画家之意充塞于笔墨之中，用笔与意浑然一体。"画尽意在"在中国艺术美学的思路上很容易理解，如同诗学所说的"象外之象，韵外之致""言有尽而意无穷"，有限的笔墨蕴含着无限的意蕴。"像应神全"则是对张彦远《论顾陆张吴用笔》中的"所以全神气也"的櫽栝整炼，即形神兼备，象与神内外贯通。

第三，只有具备神闲意定的内心完满状态才能使画意如泉而笔墨不困。中国古代艺术美学在谈及创作主体状态时主张"虚静"，认为处于虚静状态才能有更为充沛的创造力。如刘勰所说："是以吐纳文艺，务在节宣，清和其心，调畅其气，烦而即舍，勿使壅滞，意得则舒怀以命笔，理伏则投笔以卷怀，逍遥以针劳，谈笑以药倦，常弄闲于才锋，贾余于文勇，使刃发如新，凑理无滞，虽非胎息之迈

① 〔南朝梁〕刘勰著，范文澜注：《文心雕龙注》，人民文学出版社，1958年，第493—494页。

术，斯亦卫气之一方也。"①此与郭若虚之论同一机杼。这是艺术创作的最佳心理状态。作家、艺术家在神闲意定的状态中，才能最大限度发挥他的创作才能。郭若虚所说的"自足"，就是艺术家内在的充盈，而不假外力。他以庄子所说"解衣盘礴"的故事，说明了在绘画创作中的"自足"状态。

第四，郭若虚指出了"用笔"中的"三病"，这是"得失"之"失"。此三病：一曰版，表现在"腕弱笔痴，全亏取与，物状平扁，不能圆混也"。这个"版"，就是笔弱而呆板，作画全无取舍，而且所画物态扁平，缺少浑圆的立体感。二曰刻，表现在"运笔中疑，心手相戾，勾画之际，妄生圭角也"，就是画家运笔迟疑，心手相违，而画时生出不必要的棱角。三曰结，表现在"欲行不行，当散不散，似物凝碍，不能流畅也"。结即滞结，当行不行，当散不散，如同有物为障，不能流畅。这"三病"是最具代表性的，而用笔之病，不止这三种，故而郭若虚说只是"徒举一隅"。其根本就在于不能一笔呵成、浑然圆润。"一笔可就""连绵相属，气脉不断"，这是郭若虚认为应该如此的"用笔"状态。"自始及终，笔有朝揖"，形容画面笔墨之间彼此呼应，气脉连属。文中引张彦远所称道的王献之"一笔书"、陆探微的"一笔画"，认为这才是用笔的典范。

① 〔南朝梁〕刘勰著，范文澜注：《文心雕龙注》，人民文学出版社，1958年，第647页。

在郭若虚的《图画见闻志》中，最有理论价值的，当推"叙论"，而在"叙论"中，影响最为深远也最具争议的，又当推"论气韵非师"。"用笔得失"是与"气韵"问题有着内在关联的，所以笔者在同一篇解析中予以阐发。说来也是很有意思，郭氏高调宣称，"人品既已高矣，气韵不得不高；气韵既已高矣，生动不得不至"，却又认为"用笔之难，断可识矣"。在郭若虚看来，绘画创作主体修养与用笔不可偏废。可见，他本人是一个真正的画家，是"行家里手"，并非空谈性理者可比。

三

郭若虚的《图画见闻志》在画论史上有突出的地位，其"叙论"部分，论及画史的诸多方面，也体现了作者对于绘画创作及鉴赏的审美取向，内容甚为宏富。其中第十三篇《论三家山水》和《论黄徐体异》，分论山水画与花鸟画，对于深入了解中国绘画史的发展及不同画科的内在走势，都是大有裨益的。本篇先谈《论三家山水》。"三家"，指五代和宋初的著名山水画家李成、关仝、范宽。《图画见闻志·论三家山水》云：

> 画山水，唯营丘李成、长安关同（仝）、华原范宽，智妙入神，才高出类。三家鼎跱，百代标程。前

古虽有传世可见者，如王维、李思训、荆浩之伦，岂能方驾？近代虽有专意力学者，如翟院深、刘永、纪真之辈，难继后尘。夫气象萧疏，烟林清旷，毫锋颖脱，墨法精微者，营丘之制也；石体坚凝，杂木丰茂，台阁古雅，人物幽闲者，关氏之风也；峰峦浑厚，势壮雄强，抢笔俱均，人屋皆质者，范氏之作也。[1]

《论三家山水》是确立五代宋初山水画三家地位的专章。山水画从魏晋南北朝兴起，历经唐代，至北宋时期而成熟，尤其是出现了李成、范宽等山水画大家。郭若虚对于山水画的发展源流有自己的判断，当然这种判断也是符合山水画的客观实际的。在郭氏看来，山水画最有代表性、成就最高的当推李成、关仝与范宽。值得注意的是，这里有个排序问题。按时间逻辑来看，应该是关仝在前，因为关仝是五代画家，生活年代早于李成与范宽。而《图画见闻志》把李成排在最前，其实是按艺术成就排序的。

郭若虚分析艺术史，并非如很多论者那样采取贵古贱今的态度，而是分不同画科进行实事求是的分析。他对李、关、范这三大家的山水画地位评价极高，推崇甚隆，认为如王维、李思训和荆浩等山水画名家都不足与李、关、范并驾齐驱；而他们的学生们，如翟院深、刘永、纪真等，

① 〔宋〕郭若虚撰，王群栗点校：《图画见闻志》卷一，浙江人民美术出版社，2019年，第30页。

也难继其后尘。对于从五代到北宋前期的山水画，郭若虚以这三家为最高巅峰，他称之为"三家鼎跱，百代标程"！在《论古今优劣》中论画史发展的"不平衡"状态时，郭若虚又阐明了这种具有辩证性质的观点，其中说道：

> 或问：近代至艺，与古人何如？答曰：近代方古多不及，而过亦有之。若论佛道、人物、士女、牛马，则近不及古；若论山水、林石、花竹、禽鱼，则古不及近。何以明之？且顾、陆、张、吴，中及二阎，皆纯重雅正，性出天然。（晋顾恺之，宋陆探微，梁张僧繇，唐阎立德、阎立本，暨吴道子也。）吴生之作，为万世法，号曰画圣，不亦宜哉。（已上皆极佛道人物。）张、周、韩、戴，气韵骨法，皆出意表。（唐张萱、周昉皆工士女，韩幹工马，戴嵩工牛。或问曰："何以但举韩幹而不及曹霸，止引戴嵩而弗称韩滉？"答曰："韩师曹将军，戴法韩晋公，但举其弟子，可知其师也。至如韦鉴暨犹子偃，皆善画马，但取其尤著者明之，难即遍举也。"）后之学者，终莫能到。故曰：近不及古。至如李与关、范之迹，徐暨二黄之踪，前不谢师资，后无复继踵，借使二李、三王之辈复起，边鸾、陈庶之伦再生，亦将何以措手于其间哉？故曰：古不及近。（二李则李思训将军，并其子昭道中舍；三王则王维右丞暨王熊、王宰，悉工山水。边鸾、陈庶

工花鸟。并唐人也。）是以推今考古，事绝理穷。观者
必辨金鍮，无焚玉石。①

　　这篇《论古今优劣》，全面地表述了作者的艺术史观。
郭氏没有先入为主的定见，也并非人云亦云地应和。对于
绘画史上的"古今优劣"，他是根据具体画科来判断的。论
及佛道、人物、士女、牛马，他认为是近不如古；而对山
水花鸟画，他则认为是古不及近。尤其是山水画和花鸟画，
他的回答是非常明确的："前不谢师资，后无复继踵。"这
也印证了前面《论三家山水》对李、关、范价值的认可。
　　先看李成。李成（919—967），字咸熙。其祖先是唐
之宗室；祖父李鼎，曾任唐朝的国子祭酒、苏州刺史，后
因避乱，迁居青州（今属山东）；其父李瑜，任青州推官。
宋人以营丘为青州的代称，故李成号"营丘"。李成在山
水画领域，成就极高，声誉甚隆，历代论者极其推崇。现
略举几例。前述刘道醇《圣朝名画评》在山水林木门中置
李成为"神品"，且列为第一，其评曰："成之为画，精通
造化，笔尽意在，扫千里于咫尺，写万趣于指下。峰峦重
叠，间露祠墅，此为最佳。至于林木稠薄，泉流深浅，如

　　①〔宋〕郭若虚撰，王群栗点校：《图画见闻志》卷一，浙江人民美术出
版社，2019年，第32—33页。

就真景。思清格老，古无其人。"①《宣和画谱》则记述了李
成作画自娱自适、一吐胸臆的特征，这就与文人画有了深
刻的内在联系："因才命不偶，遂放意于诗酒之间，又寓兴
于画，精妙初非求售，唯以自娱于其间耳。故所画山林薮
泽、平远险易、萦带曲折、飞流危栈、断桥绝涧水石、风
雨晦明、烟云雪雾之状，一皆吐其胸中而写之笔下，如孟
郊之鸣于诗，张颠之狂于草，无适而非此也。笔力因是而
大进。"②《宣和画谱》记载的宫廷所藏李成作品有《重峦春
晓图》等 159 件，现在已难见真迹了。李成开始时学荆浩、
关仝，后来在隐居生活中师法造化，自成一家，对其后的
山水画有深远的影响。邓乔彬教授阐述李成山水画的特征
时说："对于前人的荆浩、关仝来说，变其气势壮阔为萧疏
清旷，韵致秀润。而与范宽相比，李好用淡墨，具文秀之
气，适与范的喜用浓墨及雄强之气相对。"③从笔墨风格上
把握了李成山水画的特征所在。宋代著名书画鉴赏家董逌
高度赞赏李成山水画的成就，认为其是技进乎道、"天机自
张"，其云：

　　　　由一艺以往，其至有合于道者，此古之所谓进乎

　　①〔宋〕刘道醇：《圣朝名画评》，载于安澜编《画品丛书》，上海人民美
术出版社，1982 年，第 131 页。
　　②《宣和画谱》卷十一，载卢辅圣主编《中国书画全书》第二册，上海
书画出版社，2009 年，第 364—365 页。
　　③ 邓乔彬：《宋代绘画研究》，河南大学出版社，2006 年，第 152 页。

技也。观咸熙（李成字）画者，执于形相，忽若忘之，世人方且惊疑以为神矣，其有寓而见耶？咸熙盖稷下诸生，其于山林泉石，岩栖而谷隐。层峦叠嶂，嵌敧崒嵂，盖其生而好也。积好在心，久则化之，凝念不释，殆与物忘。则磊落奇特，蟠于胸中，不得遁而藏也。他日忽见群山横于前者，累累相负而出矣。岚光雾烟，与一一而下上，漫然放乎外而不可收也。盖心术之变化，有时出则托于画以寄其放，故云烟风雨，雷霆变怪，亦随以至。方其时忽乎忘四肢形体，则举天机而见者，皆山也。故能尽其道。后世按图求之，不知其画忘也。谓其笔墨有蹊辙，可随其位置求之。彼其胸中自无一丘一壑，且望洋向若，其谓得之，此复有真画者耶？[①]

董氏论画，颇重"天机"，而这"天机"则是"技进乎道"的产物。

次看关仝（亦作"关同"）。关仝是五代画家，长安（今陕西西安）人，其艺术活动在五代。其于李成，是前辈。以山水画著称，师法于荆浩而超越之。郭若虚《图画见闻志》评其曰："工画山水。学从荆浩，有出蓝之美，驰名当代，无敢分庭。有《赵阳山居》《溪山晚霁》《四时山

① 〔宋〕董逌：《广川画跋》卷六，载于安澜编《画品丛书》，上海人民美术出版社，1982年，第306—307页。

水》《桃源早行》等图传于世。"① 山水画至荆浩,已具集成的局面,而其弟子关仝,画法更趋成熟,画名亦超其师,世称"关家山水"。刘道醇作《五代名画补遗》以荆浩、关仝为山水门之"神品",评介关仝说:

> 初师荆浩学山水。同刻意力学,寝食都废,意欲逾浩,后俗谚曰:关家山水。时四方辐凑,争求笔迹。其山中人物,惟求安定胡氏添画耳。且同之画也,坐突巍峰,下瞰穷谷,卓尔峭拔者,同能一笔而成。其疏擢之状,突如涌出,而又峰岩苍翠,林麓土石,加以地理平远,磴道邈绝,桥彴村堡,杳漠皆备,故当时推尚之。②

这里对关仝的评价是较为全面的,可见其在五代山水画领域的极高地位。值得注意的是,关仝擅长山水,而于人物则是弱项,其在山水画中的人物,是请人代笔。人物在其山水画中已退居为背景,此为一个重要信号。

关仝画山水,其风格峭拔而简壮。《宣和画谱》载:

① 〔宋〕郭若虚撰,王群栗点校:《图画见闻志》卷二,浙江人民美术出版社,2019年,第51—52页。
② 〔宋〕刘道醇:《五代名画补遗》,载于安澜编《画品丛书》,上海人民美术出版社,1982年,第101页。

画山水早年师荆浩，晚年笔力过浩甚远。尤喜作秋山寒林，与其村居野渡、幽人逸士、渔市山驿。使其见者悠然如在灞桥风雪中、三峡闻猿时，不复有市朝抗尘走俗之状。盖全之所画，其脱略毫楮，笔愈简而气愈壮，景愈少而意愈长也。而深造古淡，如诗中渊明、琴中贺若，非碌碌之画工所能知。当时郭忠恕亦神仙中人也，亦师事全受学，故笔法不堕近习。全于人物非所长，于山间作人物多求胡翼为之。故全所画村堡桥灼，色色备有，而翼因得以附名于不朽也。①

尤其是后期之作，关全多画秋山寒林、村居野渡，绝无市气。高色古淡，笔法已超越其师了。宋人李廌对关全《仙游图》的评介，充分展示出关氏山水画的峭拔之风，其云：

全画山水入妙，然于人物非工，每有得意者，必使胡翼主人物，此图神仙翼所作也。大石丛立，屹然万仞，色若精铁，上无尘埃，下无粪壤，四面斩绝，不通人迹而深岩委涧，有楼观洞府、鸾鹤花竹之胜。杖履而游者，皆羽衣飘飘若御风而上征者，非仙灵所居而何！石之立者，左右视之，各见其圜锐短长远近

① 《宣和画谱》卷十，载卢辅圣主编《中国书画全书》第二册，上海书画出版社，2009年，第363页。

之势；石之坐卧者，上下视之，各见其方圆广狭薄厚
之形。笔墨略到，便能移人心目，使人必求其意趣。
此又足以见其能也。①

这里所说的"大石丛立，屹然万仞"，是非常鲜明的
"峭拔"风格；而"笔墨略到，便能移人心目"，又可见其
简壮之风。

范宽，字中立，生卒年不详，北宋画家，华原（今陕
西省铜川市耀州区）人。因其性格宽厚大度，时人称之为
范宽。范宽作为宋代一流的山水画家，在山水画史上有卓
越的地位。《宣和画谱》上著录其作品有 58 件，传世者有
《溪山行旅图》《雪山萧寺图》《雪景寒林图》等。范宽的山
水画初学李成，后转荆浩，后来觉悟到"与其师人，不若
师诸造化"的境界，于是，移居终南山、太华山，并游关
中，遍览山水胜境。范宽写山之真貌不取繁饰，落笔雄伟，
卓然自成一家。其作品尤以雪山见长。刘道醇《圣朝名画
评》对范宽有全面的评述，其云：

> 范宽，姓范，名中正，字仲立，华原人，性温厚
> 有大度，故时人目为范宽。居山林间，常危坐终日，
> 纵目四顾，以求其趣。虽雪月之际，必徘徊凝览，以

① 〔宋〕李廌撰：《德隅堂画品》，载卢辅圣主编《中国书画全书》第二
册，上海书画出版社，2009 年，第 270 页。

发思虑。学李成笔，虽得精妙，尚出其下。遂对景造意，不取繁饰，写山真骨，自为一家。故其刚古之势，不犯前辈，由是与李成并行。宋有天下，为山水者，惟中正与成称绝，至今无及之者。时人议曰："李成之笔，近视如千里之远，范宽之笔，远望不离坐外，皆所谓造乎神者也。"然中正好画冒雪出云之势，尤有气骨。[①]

刘道醇在山水林木门置范宽于"神品"。被列为"神品"的仅有李成、范宽两位画家。刘道醇在评语中充分揭示其创造性价值，评曰："范宽以山水知名，为天下所重。真石老树，挺生笔下，求其气韵，出于物表，而又不资华饰。在古无法，创意自我，功期造化；而树根浮浅，平远多峻，此皆小瑕，不害精致，亦列神品。"[②]刘氏高度推崇范宽的山水画创作，但也指出了他的"小瑕"，尤有画史价值。

李成与范宽在山水画的创作上各有千秋，创造了不同的个人风格。其中一个差异在透视方面："近视如千里之远"是李成画的透视效果；而"远望不离坐外"，则是范宽

①〔宋〕刘道醇：《圣朝名画评》，载于安澜编《画品丛书》，上海人民美术出版社，1982年，第132页。

②〔宋〕刘道醇：《圣朝名画评》，载于安澜编《画品丛书》，上海人民美术出版社，1982年，第132页。

的透视效果。再一个是墨法之不同，李成用墨较淡，米芾在《画史》中称其"淡墨如梦雾中"，可见其用墨较淡；而范宽则用墨颇浓，显得峰峦浑厚。著名画家韩拙论李、范之不同说：

> 偶一日于赐书堂东挂李成，西挂范宽。先观李公之迹云，李公家法，墨润而笔精，烟岚轻动而对面千里，秀气可掬。次观范宽之作，如面前真列，峰峦浑厚，气壮雄逸，笔力老健。此二画之迹，真一文一武也。①

所谓"一文一武"，还真能道出李、范二家之仿佛。《画史》称范宽画风为"雄杰"，而且指出其用墨浓重的特色："范宽势虽雄杰，然深暗如暮夜晦暝，土石不分，物象之幽雅，品固在李成上。"②

郭若虚以李、关、范为五代至北宋山水画最为杰出的三家，也指出他们在山水画发展史上的卓越地位。在《论三家山水》中，郭氏对三家山水的论述，颇具历史感。山水画从唐五代开始崛起，如王维、李思训、荆浩等都卓然名家，而且李成、关仝和范宽都曾师法于荆浩。郭若虚以

① 〔宋〕韩拙：《山水纯全集》，载卢辅圣主编《中国书画全书》第二册，上海书画出版社，2009年，第632页。
② 〔宋〕米芾：《画史》，载卢辅圣主编《中国书画全书》第二册，上海书画出版社，2009年，第267页。

李、关、范为山水画的巅峰，因其各具特色，风格突出，所以称"三家鼎跱，百代标程"。这是郭若虚从他所处的历史节点对山水画进行的价值判断。而到后来，董源作为力压群雄的杰出山水画家，进入史家视野。元人汤垕在《古今画鉴》中系统表述了山水画发展沿革，其云：

> 山水之为物，禀造化之秀，阴阳晦冥、晴雨寒暑、朝昏画夜，随形改步，有无穷之趣。自非胸中丘壑汪汪洋洋如万顷波，未易摹写。六朝至唐，画者甚多，笔法、位置深得古意。自王维、张璪、毕宏、郑虔之徒出，深造其理。五代荆、关又别出新意，一洗前习。迫于宋朝，董元、李成、范宽三家鼎立，前无古人，后无来者，山水之法始备。三家之下，各有入室弟子二三人，终不逮也。[①]

汤氏所说的"三家鼎立"，不是李、关、范，而是董源、李成、范宽，这与郭若虚所言颇为不同。董源的活动年代并不晚，是在五代南唐时。那么，他们为何对于山水画的"三家"有如此不同的认知呢？在很大程度上，宋代山水画在其发展成熟过程中，分化为南、北两派。从汤垕的时代回望，这种态势就看得很清楚了。郭若虚所说的

① 〔元〕汤垕：《古今画鉴》，载卢辅圣主编《中国书画全书》第三册，上海书画出版社，2009 年，第 477 页。

"李、关、范"山水三家，还都属于北方的山水画。邓乔彬
于此指出："北方的名山较早已为人知，南方的佳山水尚多
是人迹未至，山水画家师法造化，更多地注目北方山水，
是很自然之事。而从绘画本身而言，北方籍的李、关、范
三人之画确实高于他人，故郭若虚之说是毋庸置疑的。"①而
董源则是江南画派的开山祖师。董源（亦作"董元"），字
叔达，钟陵（今江苏南京，一说今江西南昌）人。董氏画
山水，刻意描绘的是江南秀丽山川、连绵山林、林麓洲渚、
山村渔舍，与北方的雄山大川有明显的不同。在艺术表现
上，水墨学王维，着色学李思训，并将二者有机结合。巧
作秋岚远景，多写江南的真景，用笔草草，近视之不类物
象，远观之则村落杳然。沈括《梦溪笔谈》中介绍董源的
山水画说：

> 江南中主时，有北苑使董源善画，尤工秋岚远
> 景，多写江南真山，不为奇峭之笔。其后建业僧巨然
> 祖述源法，皆臻妙理。大体源及巨然画笔，皆宜远观。
> 其用笔甚草草，近视之几不类物象，远观则景物灿然，
> 幽情远思，如睹异境。如源画《落照图》，近视无功，
> 远观村落杳然深远，悉是晚景，远峰之顶，宛有反照

① 邓乔彬:《宋代绘画研究》，河南大学出版社，2006年，第150页。

之色，此妙处也。①

　　沈括对董源山水画的特点揭示得非常清晰，尤其是指出了董源山水画与北方，如关仝和范宽山水画的风格之异。元代的著名画家，大都深受其影响，尤其是黄公望、倪瓒、王蒙等人。在元人的审美视域中，董源崛起成为大家，足可以与李、范鼎立。汤垕对于他认可的山水画三大家，即董、李、范有这样的总体评价："范宽，名中立，以其豁达大度，人故以宽名之，画山水初师李成。既乃叹曰：'与其师诸人，不若师诸造化。'乃脱旧习游秦中遍观奇胜，落笔雄伟老硬，真得山骨。宋三家山水超绝唐世者，李成、董元、范宽三人而已。尝评之，董元得山之神气，李成得山之体貌，范宽得山之骨法。故三家照耀古今为百代师法。"②

　　李成、关仝和范宽这三大家，三足鼎立，各开户牖，都有各自的弟子传承。传李成画风的，先有弟子许道宁、李宗成、翟院深，后有著名画家郭熙和高克明。其中又以郭熙最为杰出。郭熙无论在绘画艺术实践上，还是在绘画理论上，都有卓越的成就。其山水画理论名著《林泉高致》乃是传之百代的山水画论经典。范宽的弟子和师法者则有

　　①〔宋〕沈括：《梦溪笔谈》卷十七《书画》，载朱易安等编《全宋笔记》第二编第三册，大象出版社，2006年，第131页。
　　②〔元〕汤垕：《古今画鉴》，载卢辅圣主编《中国书画全书》第三册，上海书画出版社，2009年，第472页。

黄怀玉、纪真、刘翼、宁涛等画家。与这些人相比，董源的弟子巨然，在山水画领域的成就更为突出。郭熙之于李成，如同巨然之于董源，都是在师法前人的基础之上，大有开拓，成为山水画的新巅峰。

第十六讲 "天机自张" 与 "遇物兴怀"

——董逌《广川画跋》撷要评析

北宋画论家、书画鉴赏家董逌所作《广川画跋》，是一部价值非常丰富的画论名著。董逌，生卒年不详，山东东平人。徽宗政和（1111—1118）年间曾官徽猷阁待制，靖康末年为司业。董逌是博学多闻的学者，尤精于书画考据。其著作有《广川藏书志》《广川诗故》《广川书跋》《广川画跋》等多种。就画论而言，《广川画跋》是其最有代表性的著作。《广川画跋》计134篇，篇末三篇仅存篇目。书中题跋以考据见长，辨析精微；同时，涉及画理的篇章，多有精彩之论，在绘画美学上颇具深远意义。《四库全书提要》介绍《广川画跋》说：

> 《广川画跋》六卷，宋董逌撰。逌在宣和中，与黄伯思均以考据赏鉴擅名。毛晋尝刊其书跋十卷，而画跋则世罕传本。此本为元至正乙巳华亭孙道明所钞，

云从宋末书生写本录出，则尔时已无锓本矣。纸墨岁
久剥蚀，然仅第六卷末有阙字，余尚完整也。古图画
多作故事及物象，故逌所跋，皆考证之文。其论山水
者，惟王维一条、范宽二条、李成三条、燕肃二条，
时记室所收一条而已。其中如辨正《武皇望仙图》《东
丹王千角鹿图》《七夕图》《兵车图》《九主图》《陆
羽点茶图》《送穷图》《乞巧图》《勘书图》《击壤图》
《没骨花图》《舞马图》《戴嵩牛图》《秦王进饼图》
《留瓜图》《王波利献马图》，引据皆极精核。其《封
禅图》一条，立义未确。《姬鱼图》一条，附会太甚。
《分镜图》一条，拘滞无理。《地狱变相图》，误以卢棱
伽为在吴道玄前，皆偶然小疵，不足以为是书累也。①

　　《四库全书提要》对此书情况的评介客观准确。笔者不
拟对《广川画跋》中的考据篇目多加探究，这是因为，考
据并非笔者所长，如欲置喙也是皮毛；而本文所属系列，
其旨归更在于从美学角度来解析、评价中国古代画论中的
经典名著，着眼点是在其理论贡献上。

　　① 〔宋〕董逌：《广川画跋》，载于安澜编《画品丛书》，上海人民美术出
版社，1982 年，第 221 页。

一

首先要谈一下董逌关于"形似"的观点。北宋大文学家苏轼，也是文人画观念的代表人物，其画论高张"传神"而明确贬抑"形似"，因而在诗中宣称："论画以形似，见与儿童邻。赋诗必此诗，定非知诗人。"（《书鄢陵王主簿所画折枝二首》其一）①他还有《书陈怀立传神》的题跋，云："传神之难在于目。"②而董氏对"形似"问题有更为深入的见解，故余绍宋先生指出："逌与苏、黄（黄庭坚）同为宋人，而题跋风趣迥殊。"③所谓"风趣迥殊"，在绘画价值观念上的差异，当是其重要因素。

董逌认为，绘画之"真"，不可离开"形似"，"形似"乃是"真"的基础。他所言之"形似"，绝非皮毛之相似，而在于得其物性。且看其中几条题跋。

> 谢赫言画者，写真最难。而顾恺之则以为都在点睛处。故谓传神写照，正在阿堵中尔。世人论画，都失古人意。不知山水、草木、虫鱼、鸟兽，孰非其真者耶？苟失形似，便是画虎而狗者，可谓得其真哉？

① 王水照选注：《苏轼选集》，上海古籍出版社，2014 年，第 191 页。
② 〔宋〕苏轼撰，白石点校：《东坡题跋》，浙江人民美术出版社，2016年，第 173 页。
③ 余绍宋撰，戴家妙、石连坤点校：《书画书录解题》，浙江人民美术出版社，2012 年，第 396 页。

营丘李咸熙，士流清放者也。故于画妙入三昧，至无
蹊辙可求，亦不知下笔处，故能都无蓬块气。其绝人
处，不在得真形，山水木石，烟霞岚雾间。其天机之
动，阳开阴阖，迅发惊绝，世不得而知也。故曰："气
生于笔，笔遗于像。"夫为画而至相忘画者，是其形之
适哉？非得于妙解者，未有能遗此者也。①

　　"李营丘"即李成，五代宋初著名山水画家。本书第
十四讲已对李成在山水画史的地位有过评介。董逌通过为
李成的山水图作题跋，阐发自己对绘画中"写真""形似"
的理解。顾恺之的"传神写照"之论，主张绘画的最高成
就在于"传神写照"，写真必当传神。在董逌的观念里，不
仅人物画应该是"传神""写真"的，而且山水、草木、虫
鱼等画类，也都各有其"真"。这个"真"，必当以"形似"
作为根本性原则。如果失去了"形似"，"真"便无从谈
起！"形似"作为绘画的基础，这是不可动摇的！在这个
层面上，董逌与苏轼的观念判然有别。

　　但这绝非董逌"形似"说的全部，如果仅以表层的形
似来认识他的"形似"，又成了皮相之论。董氏所说的"形
似"，李成的山水画当为典范。在董氏看来，李成山水画的
卓绝之处，并不在于"得真形"——这只是一个"底线"，

　　①〔宋〕董逌：《广川画跋》，载于安澜编《画品丛书》，上海人民美术出
版社，1982年，第277页。

而在于以"天机之动"与物相契合。"为画而至相忘画",达到了物我两忘之境界。在董氏而言,就是"形之适"。"形之适"是"形似"的高级形态。在董逌的绘画价值体系中,"形似"本身不是目的,亦不是最高价值。在"发于生意,得之自然"的动态中,"形似"在其间,此为董逌所主张的理想之境。他的《书李元本花木图》对此有自己的表述:

> 乐天言:"画无常工,以似为工。"画之贵似,岂其形似之贵耶?要不期于所以似者贵也。今画师卷墨设色,摹取形类,见其似者,踉跄其处而喜矣。则色以红白青紫,花房萼茎蕊叶,以尖圆斜直,虽寻常者犹不失。曰:此为日精,此为木芍药,至于百花异英,皆按形得之。岂徒曰似之为贵,则知无心于画者,求于造物之先。凡赋形出象,发于生意,得之自然。待其见于胸中者,若花若叶,分布而出矣。然后发之于外,假之手而寄色焉,未尝求其似者而托意也。元本学画于徐熙,而微觉用意求似者,既遁天机,不若熙之进乎技。①

① 〔宋〕董逌:《广川画跋》,载于安澜编《画品丛书》,上海人民美术出版社,1982年,第288页。

李元本是北宋画家，以画花木为专长。从董逌的题跋看，当是学徐熙一派者。董逌在此题跋中所提出的"形似"观，与上面所论何其相似！李元本之花木画，以徐熙花鸟画为圭臬，然有所不至，就是因其以"形似"为旨归了。这里要指出的是，在董逌的心目中，徐熙作为一个花鸟画的大师，当以更近于自然、更与造化相亲为至境。正如刘道醇《圣朝名画评》中所推崇的："故其气格前就，态度弥茂，与造化之功不甚远。"[1]董逌认为李元本的画之所以与徐熙相比价减一等，就是因为其只追求"形似为贵"了。"今画师卷墨设色，摹取形类，见其似者，踉跄其处而喜矣"，就是指李元本作画以表层的"形似"为旨归。从创作态度上看，则是"用意求似"。其与徐熙花木画的差距则在于，后者是"得之自然"。董逌曾论徐熙所画《牡丹图》，正是以此作为徐熙画的特征，其云：

　　世之评画者曰："妙于生意，能不失真如此矣。是为能尽其技。"尝问："如何是当处生意？"曰："殆谓自然。"其问自然，则曰："能不异真者，斯得之矣。"且观天地生物，特一气运化尔，其功用妙移，与物有宜，莫知为之者，故能成于自然，今画者信妙矣，方且晕形布色，求物比之，似而效之，□序以成者，皆

[1]〔宋〕刘道醇：《圣朝名画评》，载于安澜编《画品丛书》，上海人民美术出版社，1982年，第140页。

> 人力之后先也，岂能以合于自然者哉？徐熙作花，则
> 与常工异矣。其谓可乱本失真者，非也。若叶有向背，
> 花有低昂，氤氲相成，发为余润，而花光艳逸，晔晔
> 灼灼，使人目识眩耀，以此仅若生意可也。赵昌画花，
> 妙于设色。比熙画更无生理，殆若女工绣屏障者。①

在董逌看来，真即自然。天地生物，成于自然造化，
那种"晕形布色，求物比之"的形似，是难以称为"自然"
的。徐熙画花之所以异于常工，则在于所画物象一气运化，
合于自然。同样擅长花鸟的赵昌，妙于设色，但与徐熙相
比，却是"更无生理"，如同女工所绣彩色屏障。

董逌还认为，如果在绘画中，仅仅守以形似，并不能
得对象之真。如其以曹霸所画《照夜白图》为例所论：

> 论天下之马者，不于形骨毛色中求。彼得其白体
> 者，若搏执绊羁不可离者也。且将以形容骨相而求画，
> 吾知天下无马矣。况若得若丧其一，而见之恍惚难穷
> 哉。观者不能进智于此也。谓画者能之，将托之神遇
> 而得其妙解者耶。曹霸得此，诚于马也，放乎技矣。
> 彼以无托于外者，或未始见有也。其守以形似，而得
> 其骨相者，果真马乎？照夜白、玉花骢，此良马也，

① 〔宋〕董逌：《广川画跋》，载于安澜编《画品丛书》，上海人民美术出
版社，1982年，第270—271页。

可以形容毛骨求也。于良马而论形似者，其神遁矣。
其得于兰筋初成，肉翅已就，此千里马也。神驹天马，
有常形其异者，角相翘力，赭流吻下，血出膊中，霸
皆不及也。是真有意于马乎？夫能忘心于马，无见马
之累，形尽倏忽，若灭若没，成象已具，寓之胸中，
将逐逐而出，不知所制，则腾骧而上，景入缣帛。初
不自觉而马或见前者，为真马也。若放乎象者，岂复
有马哉？①

　　董逌题画马者有多篇，此篇有代表性意义。曹霸是唐
代画马名家，深得大诗人杜甫之赞美。他的题画名作《丹
青引》中形容曹霸画名马玉花骢的神态："须臾九重真龙
出，一洗万古凡马空。玉花却在御榻上，榻上庭前屹相向。
至尊含笑催赐金，圉人太仆皆惆怅。"②而董逌此篇所论则主
张，鉴赏画马之作不能仅从形骨毛色中求。如果守以形似，
只是得其骨相，并非真马。在另一篇题曹霸画马的篇章中，
董氏更为明确地表示："曹霸画马，与当时人绝迹，其经度
似不可得而寻也。若其以形似求者，亦马也，不过类真马
耳。"③他认为画家如果仅以形似为目的，那么，作品也只

　　①〔宋〕董逌：《广川画跋》，载于安澜编《画品丛书》，上海人民美术出
版社，1982年，第281页。
　　②〔清〕浦起龙：《读杜心解》卷二，中华书局，1961年，第289页。
　　③〔宋〕董逌：《广川画跋》，载于安澜编《画品丛书》，上海人民美术出
版社，1982年，第301页。

能是真马的影子而已。不拘于形似而又能呈现对象的神韵，董逌认为形似之外当以"穷理"为深一层的旨趣。超越形似，就是在绘画的形象描绘中见理。此"理"即是本质规律。在中国哲学诸派别中，以"理"为根本者多矣。如玄学大师王弼认为："物无妄然，必由其理。"[①]此理即物之理。他又说："夫识物之动，则其所以然之理皆可知也。"[②]理即物的运动之所以然。这对宋明理学有重要影响。董逌认为绘画当在形似之上"尽其理"，此理也是物之理。如其《画犬戏图》所云：

> 画者得之犬戏，而且曰能观其变矣。有而易之将不止人立而冠也。故负乘序行，拥戟前列，据案临轩，指呼趋走，形态百出，若可人事而尽求者。疑当德光陷中原时，画者故为此也。然形类意相，各有至到处。又知游戏于画，而能得其笔墨自然者，此其异也。昔有人为齐王画者，问之画孰难？对曰：狗马最难。孰最易？曰：鬼魅最易。狗马人所知也，旦暮于前，不可类之，故难。鬼魅无形，无形者不可睹，故易。岂以人易知故画难，人难知故画易耶？狗马信易察，鬼

①〔魏〕王弼著，楼宇烈校释：《王弼集校释》，中华书局，1980年，第591页。

②〔魏〕王弼著，楼宇烈校释：《王弼集校释》，中华书局，1980年，第216页。

神信难知，世有论理者，当知鬼神不异于人，而犬马之状，虽得形似，而不尽其理者，亦未可谓工也。然天下见理者少，孰当与画者论而索当哉？故凡遇知理者，则鬼神索于理不索于形似。为犬马则既索于形似，复求于理，则犬马之工常难。若夫画犬而至于变矣，则有形似而又托于鬼神怪妖者，此可求以常理哉？犹之一戏可也。[①]

世言画鬼魅易而画犬马难，是因为鬼魅无形，而未尝见之，可以想当然地画；而犬马就在人的身边，面目自熟，难于相类。而董氏则主张，形似之上亦当求理，如画犬马只得形似而无其理，很难说"工"。能画出犬戏之百变，就是既索于形似，又求以常理。可见，"理"是内于形，而且是事物运动变化的根据。董氏所言之理或云"常理"，亦指"物理"。于理学家而言，"物理"为理之一个层面，还未能作为天地本根之"理"，然也是应当参究的。在理学家看来，万物皆有理，理乃物之理。北宋著名的思想家张载说："万物皆有理，若不知穷理，如梦过一生。"[②]理学家把"格物穷理"当作为学旨归，认为万事万物皆有理。程颐说：

　　①〔宋〕董逌：《广川画跋》，载于安澜编《画品丛书》，上海人民美术出版社，1982年，第252页。
　　②〔宋〕张载：《张子语录》，载章锡琛点校《张载集》，中华书局，1978年，第321页。

"格物穷理，非是要尽穷天下之物，但于一事上穷尽，其他可以类推。""所以能穷者，只为万物皆是一理，至如一物一事，虽小，皆有是理。"① 程颐以"所以"来解释"理"，如说："物理须是要穷。若言天地之所以高深，鬼神之所以幽显。"② 董氏所说的"理"或"常理"，也是这种对象的"所以然"之理。他在《御府吴淮龙秘阁评定因书》中说：

> 谢赫阅秘所藏画，独爱曹不兴画龙，以谓龙首若见真龙。然不兴遗墨不传久矣，不知赫于此画，何以论其真耶？虽然，观物者莫先穷理，理有在者，可以尽察，不必求于形似之间也。龙，神畜也。不可测度，非以其威灵震露，憺虩群类者，有以耸动观听。其如夭矫蟠屈，势疾风雨，犹眩转晃曜，移人目识，其得于神解者也。③

对于画龙，董逌认为形似并不是最重要的，而"穷理"则能见龙之"真"。画面上所呈现的龙的姿态，可以用"理"来感受之。

在《广川题跋》中，董逌还提出"使形者"的概念。

① 《程氏遗书》卷十五，载《二程集》，中华书局，1981年，第157页。
② 《程氏遗书》卷十五，载《二程集》，中华书局，1981年，第157页。
③〔宋〕董逌：《广川画跋》，载于安澜编《画品丛书》，上海人民美术出版社，1982年，第264页。

"使形者",与《淮南子》中论述"形神"关系时所说的"君形者"类似,却又有不同。"使形者"是更为本质的力量,其实也就是"理"。在《书百牛图后》中,董逌云:

> 一牛百形,形不重出,非形生有异,所以使形者异也。画者为此,殆劳于智矣。岂不知以人相见者,知牛为一形,若以牛相观者,其形状差别,更为异相。亦如人面,岂止百耶?且谓观者,亦尝求其所谓天者乎?本其出,则百牛盖一性耳。彼为是观者,犉牰犉牧,卷犊牻犌,觟角耦蹄,仰鼻垂胡,掉尾弭耳,岂非百体具于前哉?知牛者,不求于此,盖于动静二界中,观种种相,随见得形,为此百状,既已寓之画矣。其为形者特未尽也。若其岐胡寿匡,豪筋旐毛,上皋辍驾,下泽是驱。畜勇槽侧,息愤场隅。怒于泰山,神于牛渚。白角莹蹄,青毛金锁。出河走踢,曳火冲奔。渚次而饮,岸傍而斗。掺尾而奏八阕,叩角而为商歌。饭于鲁阍之下,饮于颍阳之上。虎斗而蛟争,剑化而树变。献豆进刍,阴虹厉颈,果有穷尽哉?要知画者之见,殆随畜牧而求其后也,果知有真牛者矣。[①]

画牛杰作"一牛百形",并非"形似"问题,而是画家

①〔宋〕董逌:《广川画跋》,载于安澜编《画品丛书》,上海人民美术出版社,1982年,第238—239页。

的观察角度问题。如果"以人相见",则"牛为一形",无
甚差别;倘若从"牛眼"来看,牛的"容貌"也是千差万
别,各有异态。画家画出牛的动静百态,就要于动静二界
中,观种种相,随见得形,而非执于一形。在人物画方面,
董逌也认为,在作品中可以见出"使形者"。如《书周昉西
施图》中,他说:

> 余谓若耶溪中采莲者,特其甚美以见尔。世亦以
> 其绝丽传焉。其浓纤疏淡处,可得按而求之。今世传
> 古女人,形貌尽出一概,岂可异而别哉?古人有言:
> "画西施之面,美而不可说,规孟贲之目,大而不可
> 畏,若形者忘焉。"若昉之于画,不特取其丽也。正以
> 使形者犹可意色得之,更觉神明顿异,此其后世不复
> 加也。①

周昉作为唐代著名画家,尤以人物画为擅长。在人物
写真方面,他不仅能做到形似,更能"移其神气"。在朱景
玄的《唐朝名画录》中,周昉被列为"神品中"。周昉所作
《西施图》,远非止于形似,即"不特取其丽",而是画出
西施的内在气质之美,正所谓"使形者"。如果按一般的画
法,人物的形貌出于一概,也就无法显示出西施的绝代之

① 〔宋〕董逌:《广川画跋》,载于安澜编《画品丛书》,上海人民美术出
版社,1982年,第304页。

美了。在其所写的另一篇关于周昉的仕女图的题跋中，董逌又说：

> 龙眠居士知自嬉于艺，或谓画入三昧，不得辞
> 也。尝得周昉画《按筝图》，其用功力，不遗余巧矣。
> 媚色艳态，明眸善睐，后世自不得其形容骨相，况传
> 神写照，可暂得于阿堵中耶？尝持以问曰："人物丰秾
> 肌胜于骨，盖画者自有所好哉？"余曰："此固唐世所
> 尚，尝见诸说，太真妃丰肌秀骨。今见于画，亦肌胜
> 于骨。"昔韩公言"曲眉丰颊"，便知唐人所尚，以丰
> 肌为美。昉于此时知所好而图之矣。①

在这篇给李伯时藏周昉画所作的题跋中，董逌指出周
昉所画的仕女图（《按筝图》）能够在形似之外，在人物身
上反映出唐代的审美风尚，其形容骨相并非最经典的成就，
而是从人物的"媚色艳态，明眸善睐"中透射出唐人所尚。

董逌主张超越形似还在于画出事物的内在神理、本色
情态，即对象的"物理"。故无论是题跋画马、画牛、画蝉
雀，还是画山、画水，抑或是画花鸟，都在于能得事物的
动态神理。如其《书崔白蝉雀图》所说：

① 〔宋〕董逌：《广川画跋》，载于安澜编《画品丛书》，上海人民美术出
版社，1982年，第308页。

顾恺之论画，以人物为上。次山、次水、次狗马、台榭，不及禽鸟。故张舜宾评画，以禽鱼为下，而蜂、蝶、蝉、虫又次之。大抵画以得其形似为难，而人物则又以神明为胜。苟求其理，物各有神明也，但患未知求于此耳。[①]

"物各有神明"乃是所画对象在形似之上的"物理"。这是活生生的，却又是超越于形似之上的。

董逌认为画家在创作不同的题材时，既包含了形似而又超越形似的，便是那种充满生命感的动态。这在其题写画水、画马、画牛等作品时尤为集中。如其《孙知微画水图》：

观水有术，必观其澜。然则污池潢潦，渟潚涓溜，果可胜而寄心赏耶？孙生为此图，甚哉其壮观者也。初为平漫潗洑，汪洋渟瀇。依山占石，鱼龙出没。至于傍挟大山，前直冲飙。卒风暴雨，横发水势。波落而陇起，想其磅礴解衣，虽雷霆之震，无所骇其视听，放乎天机者也。岂区区吮笔涂墨，求索形似者，同年而语哉？[②]

① 〔宋〕董逌：《广川画跋》，载于安澜编《画品丛书》，上海人民美术出版社，1982年，第304页。
② 〔宋〕董逌：《广川画跋》，载于安澜编《画品丛书》，上海人民美术出版社，1982年，第302页。

又有《古画水图》：

> 世不见古人笔墨，谓后世所作，便尽古人妙处。
> 古今无异道，惟造于诣绝者得之。但后人于学不能致
> 一，故所得类皆卤莽灭裂，不到古人地也。今世称画
> 水者，戚氏、蒲氏而笔力弱，不能画水之形似，况所
> 谓冲激蹴卷之势哉？观张子恭藏水图，逮于诣绝者
> 乎？其于汹涌澎湃，盖蛟鲸鱼鳖不能出没其间，可以
> 求其妙矣。①

如欲更多地了解董逌关于"形似"的观点，这些题跋
都颇能说明问题。董逌与苏、黄等人的观念不同，并不是
将"传神"与"形似"对立起来。作为一个学识渊博的画
家和鉴赏家，他从未空言"传神"，鄙夷"形似"，而是高
度重视"形似"在绘画中的基础作用；但他心目中的"形
似"，绝不仅仅是对象形貌的刻意摹写，而是推崇那种蕴含
于形似中的生命感和变相百出的动态。所谓"常理"，亦即
"使形者"，是超越"形似"的。

①〔宋〕董逌：《广川画跋》，载于安澜编《画品丛书》，上海人民美术出
版社，1982年，第302页。

<div align="center">

二

</div>

对于画家的创作，董逌最为激赏的是那种解衣磅礴、与物相遇的感兴方式，我们称之为"天机"。

"天机"在董逌的绘画创作论中是一个价值范畴，其所作题跋中，有多篇以"天机"作为对一流画家和传世珍品的评价尺度。略举几例：

> 山水在于位置，其于远近阔狭，工者增减，在其天机。务得收敛众景，发之图素。惟不失自然，使气象全得，无笔墨辙迹，然后尽其妙。故前人谓画无真山活水，岂此意也哉？燕仲穆以画自嬉，而山水尤妙于真形。然平生不妄落笔，登临探索，遇物兴怀，胸中磊落，自成丘壑。至于意好已传，然后发之。或自形象求之，皆尽所见，不能措思虑于其间。自号能移景物随画，故平生画皆因所见为之。此固世人不能知，纵复能知，未必识其意也。（《书燕龙图写蜀图》）①

> 伯乐以御求于世，而所遇无非马者。庖丁善刀藏之十九年，知天下无全牛。余于是知中立放笔时，盖天地间无遗物矣。故能笔运而气摄之，至其天机自运，

① 〔宋〕董逌：《广川画跋》，载于安澜编《画品丛书》，上海人民美术出版社，1982年，第297页。

与物相遇，不知披拂隆施，所以自来。忽乎太行王屋起于前，而连之若不可掩。计其功，当与夸娥争力。吾尝夜半求之，石破天惊，元气淋漓，蒲城之所遇而问者，不可求于冀南汉阴矣。(《题王居卿待制所藏范宽山水图》)①

伯时于画，天得也。常以笔墨为游戏，不立寸度，放情荡意，遇物则画，初不计其妍蚩得失。至其成功，则无毫发遗恨。此殆进技于道，而天机自张者耶？尝作县雷山图，遂尽其山林胜势，使人见图，如在其山中，不假他求也。尝谓此山近延陵之茅山，是洞庭西门，潜通五岳，陈安世茅季伟常所游处。昔许映叔玄构舍于此，而往来茅岭之洞室者，将求终焉。其后闻伯时至龙舒不起，考其地盖灊通潜山，而衡岳之旧也。今观此图，疑伯时出入其间，与郭氏争胜，可想而求也。(《书李伯时县雷山图》)②

上面所举之题跋的对象，都是中国绘画史上一流的画家和画作。而"天机自张"，则是对这几位画家创作的最高

①〔宋〕董逌:《广川画跋》，载于安澜编《画品丛书》，上海人民美术出版社，1982年，第302—303页。
②〔宋〕董逌:《广川画跋》，载于安澜编《画品丛书》，上海人民美术出版社，1982年，第290页。

评价。燕肃，字仲穆，北宋著名画家，同时也是一个博学多闻的学者、科学家。官至龙图阁直学士、礼部侍郎，人称"燕龙图"。以画山水、寒林著称，师法李成，在绘画创作上重视写实。董逌在另一篇关于燕肃的题跋中这样指出其创作态度："燕仲穆平生画，皆因所见，未尝架空凿虚。随意增损。或问之，则曰：出人意者，便失自然。"①董逌在题跋中称其画"在其天机"，"天机"即在与自然外物的相遇感应中触发绘画的创作契机。从作品的效果来看，则是"石破天惊，元气淋漓"，这也正是可称为"天机"的作品的共同特征。范宽的山水画，也被董逌称为"天机自运"，与"天机自张"意味相同，都是指在"与物相遇"中触发绘画感兴，而非刻意求之。关于范宽，在本书第十四讲之中已有评介。作为开一代风气的山水画家，范宽的创作思想，也是直接取法于自然而有所创造。刘道醇评述范宽说："学李成笔，虽得精妙，尚出其下。遂对景造意，不取繁饰，写山真骨，自为一家。"②《宣和画谱》记述范宽的绘画理念说："始学李成，既悟，乃叹曰：'前人之法，未尝不近取诸物。吾与其师于人者，未若师诸物也。吾与其师于物者，未若师诸心。'于是舍其旧习，卜居于终南、太华岩隈

① 〔宋〕董逌：《广川画跋》，载于安澜编《画品丛书》，上海人民美术出版社，1982年，第289—290页。

② 〔宋〕刘道醇：《圣朝名画评》，载于安澜编《画品丛书》，上海人民美术出版社，1982年，第132页。

林麓之间，而览其云烟惨淡风月阴霁难状之景，默与神遇，一寄于笔端之间，则千岩万壑，恍然如行山阴道中，虽盛暑中，凛凛然使人急欲挟纩也。故天下皆称宽善与山传神，宜其与关、李并驰方驾也。"①董迺评范宽画则是说其"放笔"，可见范宽下笔时的舒张状态。"与物相遇"，这是董迺高度赞赏的画法，在其他题跋中也多处写到这种感兴式的创作发生机制。如《阑亭图》中又称燕肃"摹状山水，取寓一时所见"②，又评范宽山水画"则解衣磅礴，正与山林泉石相遇"③。董迺尤为推崇李公麟的创作成就。李公麟，字伯时，安徽舒城人，生于北宋仁宗皇祐元年（1049），卒于徽宗崇宁五年（1106），是北宋画家中的佼佼者。他的绘画题材是多方面的，释道、人物、鞍马、花鸟、山水，无所不精。尤以鞍马和人物突出，超过了前代名家。董迺推崇李公麟，也在其"天机自张""遇物则画"。

现在来说何谓"天机"。"天机"在中国古代艺术美学中是一个充满生命感的实体性概念。它与灵感颇为类似，但又有明显的不同。笔者对"天机"曾有这样的阐述："如果说灵感是创作主体在艺术构思中飞跃突进的思维形式，

①《宣和画谱》卷十一，载卢辅圣主编《中国书画全书》第二册，上海书画出版社，2009年，第366页。

②〔宋〕董迺：《广川画跋》，载于安澜编《画品丛书》，上海人民美术出版社，1982年，第304页。

③〔宋〕董迺：《广川画跋》，载于安澜编《画品丛书》，上海人民美术出版社，1982年，第307页。

在西方文论中主要指艺术家的天才，而‘天机’作为一个中国美学中的特殊概念，是一个既存在于主体创作构思，又勃动于作品文本中的精神实体。对于艺术创作（尤其是诗、画）来说，这是十分重要的质素，有了它，作品才有了真实的生命。在中国古代艺术理论中，‘天机’这个概念似乎更多的是直观的体悟，而少有理性思维的品格，但它蕴含的丰富内容，却有许多是现代的灵感理论所不能全然包容的。”① 这是我对“天机”从美学层面上的认识。

“天机”最早出现在《庄子》里。《庄子·大宗师》说：“古之真人，其寝不梦，其觉无忧，其食不甘，其息深深。真人之息以踵，众人之息以喉。屈服者，其嗌言若哇。其者欲（即嗜欲）深者，其天机浅。”② 陈鼓应先生注：“天机：自然之生机（陈启天说）。当指天然的根器。”③ 庄子所说的“天机”，并不是在艺术理论的意义上提出的，却是“天机”出现的最早记载。

在文学艺术领域，最早讲“天机”的是陆机。陆机在其经典文论《文赋》中描述创作的发生时说：“若夫应感之会，通塞之纪，来不可遏，去不可止。藏若景灭，行犹响

① 张晶：《“天机”论的历史脉络与美学品格》，载《美学与诗学——张晶学术文选》第三卷，中国社会科学出版社，2017年，第320页。

② 陈鼓应注译：《庄子今注今译》，中华书局，1983年，第169页。

③ 陈鼓应注译：《庄子今注今译》，中华书局，1983年，第171页。

起。方天机之骏利，夫何纷而不理。"①陆机首次把"天机"的概念引入到文艺创作的轨道上，使之完全具有了美学的性质，而且他一开始就将"天机"的产生置于创作主体与客观外物相互感应的前提下，这就与西方的"灵感"说大异其趣了。到宋代之后，"天机"这个概念在艺术理论中多有所见。从诗学的角度来看，如邵雍的《闲吟》诗中说："忽忽闲拈笔，时时乐性灵。何尝无对景，未始便忘情。句会飘然得，诗因偶尔成。天机难状处，一点自分明。"②这首诗里以"天机"来谈作诗的体验。诗人感觉到自己诗中的佳句、诗意，更多的是飘然而得、偶然而成，这就是"天机"。南宋大诗人陆游在他的《九月一日夜读诗稿有感走笔作歌》诗中写道："天机云锦用在我，剪裁妙处非刀尺。世间才杰固不乏，秋毫未合天地隔。放翁老死何足论，《广陵散》绝还堪惜。"③诗中以天上织女的织机，巧妙地关合诗的"天机"。

在画论中，以"天机"论画，董逌是非常突出的一位。其他也有以"天机"论画的，如苏轼在评李公麟画时说："天机之所合，不强而自记也。居士之在山也，不留于一

①〔西晋〕陆机:《文赋》，载李壮鹰主编《中华古文论释林·魏晋南北朝卷》，北京大学出版社，2011年，第63页。
②〔宋〕邵雍著，郭彧整理《邵雍集》，中华书局，2010年，第231页。
③〔宋〕陆游著，钱仲联、马亚中主编:《陆游全集校注》，浙江古籍出版社，2015年，第211页。

物，故其神与万物交，其智与百工通。"①金、元、明时期都不乏以"天机"论画者。如金人刘从益题苏轼、李龙眠合画时说："天机本自足，人事或相须。东坡画三昧，乃与龙眠俱。"②元人王恽评赵大年画时说："大年分天潢之秀，驰誉丹青。当其琐窗春明，绣阁香静，以倒晕连眉之妩，写荒寒平远之思。非天机所到，未易企及。"③明初宋濂也在评李公麟的画时说："李公麟画如云行水流，固为宋代第一。其所画马，君子谓逾于韩幹者，亦至论也。丁晞、赵景升虽极力学之，仅仅得其形似，而其天机流动者则无有也。"④这些以"天机"论艺的论述，更多的是对作品文本的内在生命力的揭示，而不止于创作主体的灵感。

再回到董逌。我们可以认为，董逌是以"天机"作为价值范畴来评价画家和作品的。除前面所列之题跋外，他还有多处以"天机"盛称一流画家者。如《书陈中玉收桃花源图》中评荆浩所画松桧："而荆浩画松桧，至数万本，不近。然寓物写形，非天机深到，取成于心者，不可论

①〔宋〕苏轼：《书李伯时山庄图后》，载《东坡题跋》，浙江人民美术出版社，2016年，第168—169页。

②〔金〕刘从益：《题苏李合画渊明濯足图》，载〔金〕元好问编《中州集》卷六，中华书局，1959年，第304页。

③〔元〕王恽：《跋赵大年画王摩诘诗意》，载陈高华编《宋辽金画家史料》，文物出版社，1984年，第417页。

④〔明〕宋濂：《题龙眠居士画马》，载《宋辽金画家史料》，文物出版社，1984年，第549页。

也。"①《书王勤学士画图》中评王勤画图:"观其意在瀁瀁万里外,天机开阖,自我而入者,虽置涂立木,幸而有至处,然端行颐霤,遂得剡直,岂转遁其后,缩缩而求循耶?"②《书李成画后》中评李成的山水画:"盖心术之变化,有时出则托于画以寄其放,故云烟风雨,雷霆变怪,亦随以至。方其时忽乎忘四肢形体,则举天机而见者,皆山也。故能尽其道。后世按图求之,不知其画忘也。谓其笔墨有蹊辙,可随其位置求之。彼其胸中自无一丘一壑,且望洋向若,其谓得之,此复有真画者耶?"③

"天机"并不只是灵感,它是指艺术家的主体灵性和客观外物在特定机缘下的遇合而产生的最佳契机,同时,它的哲学基础,可以认为是中国哲学中最为普遍的"天人合一"思想。从董逌的绘画题跋中,我们可以看到,他认为画家是在与造化、自然的冲化遇合中产生"天机"的。"天机"似乎带有一种神秘感,会给画家带来强烈的创作冲动,如他在《书李营丘山水图》中形容李成的山水画创作:"其绝人处,不在得真形,山水木石,烟霞岚雾间。其天机之

①〔宋〕董逌:《广川画跋》,载于安澜编《画品丛书》,上海人民美术出版社,1982年,第290页。

②〔宋〕董逌:《广川画跋》,载于安澜编《画品丛书》,上海人民美术出版社,1982年,第306页。

③〔宋〕董逌:《广川画跋》,载于安澜编《画品丛书》,上海人民美术出版社,1982年,第306—307页。

动，阳开阴阖，迅发惊绝，世不得而知也。"①"天机"并不
是那种缺少严格的艺术训练、没有纯熟的技法，靠意外的
灵感降临就可以成就了不起的杰作，而是以出色的艺术禀
赋，并出之以执着的艺术追求，又在与自然外物的邂逅遇
合中触物兴情，从而创作出独一无二的艺术佳作。画有
"天机自张"者，近于解衣磅礴，有感兴之机，无刻意之
念，遇物则画，乃其创作意兴之所在。如《孙知微画水图》
评孙知微画水时所说："波落而陇起，想其磅礴解衣，虽雷
霆之震，无所骇其视听，放乎天机者也。岂区区吮笔涂墨，
求索形似者，同年而语哉？"②"天机自张""天机自运"，在
很大程度上是讲创作发生的生动性。没有事先安排，没有
刻意求取，而是在"与物相遇"时随机而发。董逌在《书
范宽山水图》中评范宽的山水画时说：

　　则解衣磅礴，正与山林泉石相遇。虽贲育逢之，
亦失其勇矣。故能揽须弥尽于一芥，气振而有余，无
复山之相矣。彼含墨咀毫，受揖入趋者，可执工而随
其后耶？世人不识真山而求画者，叠石累土，以自诧
也。岂知心放于造化炉锤者，遇物得之，此其为真画

　　①〔宋〕董逌：《广川画跋》，载于安澜编《画品丛书》，上海人民美术出
版社，1982年，第277页。
　　②〔宋〕董逌：《广川画跋》，载于安澜编《画品丛书》，上海人民美术出
版社，1982年，第302页。

者也。①

　　"解衣磅礴"是一种自由舒张的画者的态度，不为外在的功利所左右，而"与山林泉石相遇"则是一种独特的契机。这种"相遇"，并不仅仅指艺术家与外界事物的客观性遇合，而是指艺术家以一种独特的心态，在外在事物（或称"物色"）的某种情形下产生未曾预见的遭逢时所产生的特殊感应。在诗学中，就称为"感兴"。宋人李仲蒙对"兴"的界定颇为准确，他说："触物以起情谓之兴，物动情者也。"②诗学文献中大量"触""遇"之类的说法，最能说明"感兴"的性质。在画论中，"天机"这个范畴，是与"感兴"大致重合的。在"天机自张"中，画家与外物并非一般性的交融，而是一种内在的感应与勃动，因而带来了作品强烈的生命感与独特性。而在画论中，"天机"似乎更多的是与自然、造化、元气连通一体，从而在作品中呈现出了尤为深厚而浑莽的底蕴。正如董逌在《书徐熙画牡丹图》中评徐熙画时所说的"妙于生意""且观天地生物，特一气运化尔"③。在《书李元本花木图》中所说的"凡赋形出

────────────────

①〔宋〕董逌:《广川画跋》，载于安澜编《画品丛书》，上海人民美术出版社，1982年，第307页。

②〔宋〕胡寅:《斐然集》卷十八，载《崇正辩　斐然集》，中华书局，1993年，第386页。

③〔宋〕董逌:《广川画跋》，载于安澜编《画品丛书》，上海人民美术出版社，1982年，第270—271页。

象，发于生意，得之自然"①。诗学中关于"天机"的论述，也有同样的内涵。如明代著名诗论家谢榛说："诗有天机，待时而发，触物而成，虽幽寻苦索，不易得也。如戴石屏'春水渡傍渡，夕阳山外山'，属对精确，工非一朝，所谓'尽日觅不得，有时还自来'。"②而其在论述创作发生时则说："作诗本乎情景，孤不自成，两不相背。凡登高致思，则神交古人，穷乎遐迩，系乎忧乐，此相因偶然，著形于绝迹，振响于无声也。夫情景有异同，模写有难易，诗有二要，莫切于斯者。观则同于外，感则异于内，当自用其力，使内外如一，出入此心而无间也。景乃诗之媒，情乃诗之胚，合而为诗，以数言而统万形，元气浑成，其浩无涯矣。"③这同样也是"天机"的渊深内蕴。

董逌所说的"天机"，并不只是天外之机，也是运气的恩赐，这对于艺术家的主体条件，是有很高要求的。一个重要的方面就在于画家的技法训练和审美观察。只有达到"技进乎道"的境界，才能出现"天机自运"的作品。没有"技进乎道"，也就没有"天机"。董氏认为"天机"的前提在于此。在《书吴生画地狱变相后》中，他说："工技所

① 〔宋〕董逌：《广川画跋》，载于安澜编《画品丛书》，上海人民美术出版社，1982年，第288页。
② 〔明〕谢榛：《四溟诗话》卷二，载丁福保辑《历代诗话续编》，中华书局，1983年，第1161页。
③ 〔明〕谢榛：《四溟诗话》卷三，载丁福保辑《历代诗话续编》，中华书局，1983年，第1180页。

得，虽以艺自列，必致一者，然后能造其微。至于妙解投机，精潜应感，则械用不存，而神者受之，其有辙迹而可求哉？"①这里以吴道子为例，来说明"技进乎道"的路径。

"天机"也是艺术创作的价值论范畴。"天机自张"的作品，应该是只可有一不可有二的独创性作品。按董逌的说法，就是"神遇"。"神遇"是不可重复的。而在作品的艺术价值上，则臻于"毫发无遗恨"的程度。董逌在《书时记室所藏山水图》中称范宽之作："知神遇者，悬解意想而求至者，是遁其天而往也，果能有至哉？此人天机不可到矣。子其凝心储思，徐以神视，初若可见，忽然亡之，此中真有至到处，吾恐观者未知求也。"②评李伯时的画马图时从"天机"论之，"至其成功，则无毫发遗恨。此殆进技于道，而天机自张者耶？"从艺术的角度来看，这是一种至高的境界——不见笔墨痕迹，没有刻意安排，而且充满了元气淋漓的生命感。

在中国艺术理论中，"天机"是一个具有鲜明民族特色的范畴，也是一个具有多层面内涵的范畴。无论是从创作的角度，还是从鉴赏的意义上，"天机"都是有独特指向的。"天机"更为重视创作中的偶然性因素，但又以主客

①〔宋〕董逌:《广川画跋》，载于安澜编《画品丛书》，上海人民美术出版社，1982年，第241页。
②〔宋〕董逌:《广川画跋》，载于安澜编《画品丛书》，上海人民美术出版社，1982年，第305页。

体感应触遇作为先决条件。"天机"论所主张的主客体相交融，并非从一般意义上讲的，而更在于主体内心的感应性，即如董逌所说的"遇物兴怀"。在"天机"论的发展脉络中，董逌是尤为重要的一环，也是在画论中最为集中地倡导"天机"的人。

<center>三</center>

董逌在论燕肃的创作时说：

> 然平生不妄落笔，登临探索，遇物兴怀。胸中磊落，自成丘壑。至于意好已传，然后发之。或自形象求之，皆尽所见，不能措思虑于其间。自号能移景物随画，故平生画皆因所见为之。此固世人不能知，纵复能知，未必识其意也。[①]

从董逌对燕肃画风的评论中，我们可以得知，燕肃作画，不以思虑措其间，而以"遇物兴怀"的感兴方式进行创作。而这恰恰又是"不妄落笔"，在"登临探索"中获得创作冲动。故其平生所画都是因所见而为之。董氏在《广川画跋》中对燕肃的推崇不遗余力，这不仅是阐释燕肃的

画法画风如此，而且体现着董逌自觉的美学观念。因此，"遇物兴怀"是《广川画跋》中非常重要的美学命题，同时它又与"天机自张"有着密切的逻辑关系。"天机"看似神秘，实则是"遇物兴怀"的产物。"怀"即情怀，而画家之"怀"又是有着画家的"丘壑"在内的，并不与一般人情怀完全相同。因此，"天机"在我们的理解中也不只是神秘抽象的灵物。在此意义上，董逌的另一段论述特别具有理论价值。他在评燕肃的另一画跋中写道：

> 明皇思嘉陵江山水，命吴道玄往图，及索其本，
> 曰："寓之心矣，敢不有一于此也。"诏大同殿图本以
> 进，嘉陵江三百里，一日而尽，远近可尺寸计也。论
> 者谓丘壑成于胸中，既窹则发之于画。故物无留迹，
> 景随见生，殆以天合天者耶？[1]

这段画跋，我们不要轻易放过，其中专门论道"遇物兴怀"应有"丘壑"在胸中。笔者有《丘壑论》一文，对于"丘壑"有自己的理解和阐发。言其要者，"丘壑"是画家将山水物象作为审美对象吸纳于内心，并以"脱去尘滓"的精神气韵加以运化，同时向前人名迹临摹学习，以前人已有的山水图式为蓝本，再以眼前山水物象为感兴契机进

①〔宋〕董逌：《广川画跋》，载于安澜编《画品丛书》，上海人民美术出版社，1982年，第238页。

行矫正，而在画家心中形成的内在山水图式。[①]"遇物兴怀"之"怀"，不能缺少"丘壑"。董逌评宋初画家孙知微《画水图》的画跋也表达了作者的相关理论见解，其云：

> 观水有术，必观其澜。然则污池潢潦，潯湢涓溜，果可胜而寄心赏耶？孙生为此图，甚哉其壮观者也。初为平漫潢洗，汪洋潯澷。依山占石，鱼龙出没。至于傍挟大山，前直冲飙。卒风暴雨，横发水势。波落而陇起，想其磅礴解衣，虽雷霆之震，无所骇其视听，放乎天机者也。岂区区吮笔涂墨，求索形似者，同年而语哉？[②]

画水为山水画之一种，自有其传统。画水不仅要画出水之形态，而且要画出水之本性。晚唐益州画家孙位即以画水擅名。北宋黄休复作《益州名画录》，以逸、神、妙、能四格衡铨画家，与朱景玄作《唐朝名画录》之不同在于，置逸品为最上，并以孙位为逸格唯一一人。其评语为："画之逸格，最难其俦。拙规矩于方圆，鄙精研于彩绘。笔简形具，得之自然。莫可楷模，由于意表。故目之曰逸格

① 张晶：《"丘壑"论：兼谈中国山水画论中的艺术图式》，《北京大学学报（哲学社会科学版）》2021年第4期。

②〔宋〕董逌：《广川画跋》，载于安澜编《画品丛书》，上海人民美术出版社，1982年，第302页。

尔。"①在董逌看来，画水者，形似乃是最基本的，而能得水之本性，方称"诣绝"。董逌评《古画水图》云：

> 世不见古人笔墨，谓后世所作，便尽古人妙处。
> 古今无异道，惟造于诣绝者得之。但后人于学不能致
> 一，故所得类皆卤莽灭裂，不到古人地也。今世称画
> 水者，戚氏、蒲氏而笔力弱，不能画水之形似，况所
> 谓冲激蹴卷之势哉？观张子恭藏水图。逮于诣绝者
> 乎？其于汹涌澎湃，盖蛟鲸鱼鳖不能出没其间，可以
> 求其妙矣。②

这里引述董氏论画水画跋，关注点并不在于其所论画家本身，而在于他所认为的"放乎天机"，并非"呫笔涂墨，求索形似"，而是"遇物兴怀"，方能得其本性。

"遇物兴怀"与诗学中的"感兴"密不可分，可称之为画中的"感兴"之说。诗学中对"感兴"最准确的界定应该是"触物以起情谓之兴，物动情者也"③。触物起情，成为"感兴"论的最基本的认识。在诗学中，触、遇都是常见的字眼，其实体现着中华美学的发生论的民族特征。《文

①《寺塔记·益州名画录·元代画塑记》，人民美术出版社，1964年，目录第1页。

②〔宋〕董逌：《广川画跋》，载于安澜编《画品丛书》，上海人民美术出版社，1982年，第302页。

③〔宋〕胡寅：《斐然集》卷十八，岳麓书社，2009年，第358页。

心雕龙·比兴》篇的赞语就说:"诗人比兴,触物圆览。"①可以说,揭示了"兴"的本质。"触物"者,非刻意寻求也。触、遇,皆是邂逅。笔者曾论"触遇"说:"不言而喻,'触'和'遇'都有十足的偶然性质。诗人的耳目视听与外物的直接接触,不是事先预设,更非有意为之,而是邂逅遭逢,却由此生发出难以重复的新鲜印象,从而构形出非常独特的审美意象。"②这是我对中国美学之"感兴"中关于触遇的基本理解。在画论中,董逌的"天机",其实就是一种"感兴"。它并非真的来自神秘天启,而是"遇物兴怀"的产物。

"遇物兴怀"与诗学中的"触物起情"有内在的一致性,都是强调创作主体的胸襟与艺术修养,要求其具备非同一般的专业能力,与普通人的自然情感有很大不同。董逌特别推崇"解衣磅礴"的画风,因其有着充分的主体性,而"解衣磅礴"岂是没有接受过专业训练的人所能实现的?这种类于天赋的艺术才能,看似轻松自如,其实蕴含着画家的独特禀赋及长期训练获得的艺术修养,尤其是自由驾驭艺术媒介的能力。董逌评燕肃时也说:

①〔南朝梁〕刘勰著,范文澜注:《文心雕龙注》,人民文学出版社,1958年,第603页。

② 张晶:《触遇:中国诗学感兴论的核心要素》,《复旦学报(社会科学版)》2016年第6期。

余评燕仲穆之画，盖天然第一。其得胜解者，非积学所致也。想其解衣磅礴，心游神放，群山万水，冷然有感而应者。故雷霆风雨，忽乎其前而不可却。当此之时，岂复有画者耶？①

"非积学所致"是说艺术创作不同于一般的知识储备、逻辑思维，但其能够"解衣磅礴"，恰在于画家的艺术修养。长期的艺术训练，使画家驾驭媒介的能力内化于心。这也就是所谓的"技进乎道"。黑格尔在《美学》中论述了画家的"颜色感"，就是画家内在的驾驭媒介的能力，他说：

颜色感应该是艺术家所特有的一种品质，是他们所特有的掌握色调和就色调构思的一种能力，所以也是再现的想象力和创造力的一个基本因素。艺术家凭色调的这种主体性去看他的世界，而同时这种主体性仍不失其为创造性的。②

① 〔宋〕董逌：《广川画跋》，载于安澜编《画品丛书》，上海人民美术出版社，1982年，第307—308页。

② 〔德〕黑格尔：《美学》第三卷上册，朱光潜译，商务印书馆，1979年，第282页。

黑格尔所讲的"颜色感",其实并不止于画家运用颜色的内在感知能力,也包括画家其他相关的内在能力。就中国画来说,笔墨、构图、"丘壑"都在其中。所谓"遇物兴怀",这都是前提条件。董逌在一篇评李成画的画跋中,借对李成的评价,较为全面地表达了这种观点,他说:

> 由一艺以往,其至有合于道者,此古之所谓进乎技也。观咸熙画者,执于形相,忽若忘之,世人方且惊疑以为神矣,其有寓而见耶?咸熙盖稷下诸生,其于山林泉石,岩栖而谷隐。层峦叠嶂,嵌敧崒嵂,盖其余生而好也。积好在心,久则化之,凝念不释,殆与物忘。则磊落奇特,蟠于胸中,不得遁而藏也。他日忽见群山横于前者,累累相负而出矣。岚光霁烟,与一一而下上,漫然放乎外而不可收也。盖心术之变化,有时出则托于画以寄其放,故云烟风雨,雷霆变怪,亦随以至。方其时忽乎忘四肢形体,则举天机而见者,皆山也。故能尽其道。后世按图求之,不知其画忘也。谓其笔墨有蹊辙,可随其位置求之。彼其胸中自无一丘一壑,且望洋向若,其谓得之,此复有真画者耶?①

①〔宋〕董逌:《广川画跋》,载于安澜编《画品丛书》,上海人民美术出版社,1982年,第306—307页。

　　"积好在心"，既有对山水的印象，又有内在的"丘壑"，如此，才能达到"殆与物忘"的境界。"胸中自无一丘一壑"，哪里有"天机"的光临？"遇物兴怀"是需要有主体条件的，这个条件，既是画家的胸襟，又要其有内在的"丘壑"。庶几可与董逌对话矣！

第十七讲 "画以适意"
与"随物赋形"

——苏轼画论撷要评析

北宋大文学家苏轼，同时也是文人画的代表人物。他的画论，对于当时及后世的文人画发展影响深远。在书法领域，他与蔡襄、黄庭坚、米芾并称为"宋四大家"；在绘画方面，有《古木怪石图卷》与文同的《墨竹图卷》合为一卷，名《枯木竹石图卷》，现藏于上海博物馆；另有《潇湘竹石图卷》，为邓拓旧藏。苏轼善画墨竹，乃是师从文同，二人作品都属文人画的范畴。

一

苏轼的画论，或许可以看作是文人画意识的集中体现，其价值取向鲜明，如同一面文人画的旗帜。苏轼题跋中有《跋汉杰画山二则》，其二云：

> 观士人画，如阅天下马，取其意气所到。乃若画
> 工，往往只取鞭策皮毛，槽枥刍秣，无一点俊发，看
> 数尺许便卷。汉杰真士人画也。①

宋子房，字汉杰，是当时著名画家宋迪的侄子。徽宗
时授画院博士，著有《画院六法》。他的画意趣高远，属
文人画范畴。苏轼为其画作跋，其意义远超出作品个案之
外，在画论史上产生很大的反响。"士人画"也即后来所说
的"文人画"，从身份上将士人与画工作了明确的区别。而
在画风上，士人画是"取其意气所到"，这也是苏轼所提
倡的。与之迥然相异的则是"画工画"。以画马为例，画工
画只是描摹鞭策、皮毛、槽枥、刍秣等迹象，而画中并无
超拔之气。在苏轼看来，这对观赏者而言，毫无余味可言，
很快就会产生审美上的疲倦感。

在前面一则对宋子房画作的题跋中，苏轼又这样评价
其山水之作：

> 唐人王摩诘、李思训之流，画山川峰麓，自成变
> 态，虽萧然有出尘之姿，然颇以云物间之，作浮云杳
> 霭，与孤鸿落照，灭没于江天之外。举世宗之，而唐
> 人之典刑尽矣。近岁惟范宽稍存古法，然微有俗气。

①〔北宋〕苏轼撰，白石点校：《东坡题跋》卷五，浙江人民美术出版
社，2016年，第174—175页。

389

> 汉杰此山，不古不今，稍出新意，若为之不已，当作
> 著色山也。[1]

范宽是北宋初期山水画大师，是开一代风气者，宋子
房山水画的成就焉能与之相提并论？但从苏轼看来，范宽
之画还是"微有俗气"，那就是有"画工"的痕迹；而宋子
房所画之山水，则是"不古不今，稍出新意"，其眼光当然
还是文人画的立场。苏轼在评价著名画家燕肃的山水画时
则云："画以人物为神，花竹禽鱼为妙，宫室器用为巧，山
水为胜。而山水以清雄奇富，变态无穷为难。燕公之笔，
浑然天成，粲然日新已。离画工之度数，而得诗人之清丽
也。"[2] 其对燕肃的推崇，就在于"离画工之度数"，而"诗
人之清丽"含于其中。

作画不以功利为目的，而以"适意"为主，这也是文
人画的表现。苏轼评价山水画家朱象先的画作时，明确表
达了这种价值观念，其云：

> 松陵人朱君象先，能文而不求举，善画而不求
> 售。曰："文以达吾心，画以适吾意而已。"昔阎立本

① 〔北宋〕苏轼撰，白石点校：《东坡题跋》卷五，浙江人民美术出版
社，2016年，第174页。
② 〔北宋〕苏轼：《跋蒲传正燕公山水》，载白石点校《东坡题跋》卷五，
浙江人民美术出版社，2016年，第170页。

始以文学进身，卒蒙画师之耻，或者以是为君病。余
以谓不然。谢安石欲使王子敬书太极殿榜，以韦仲将
事讽之，子敬曰："仲将，魏之大臣，理必不尔。若然
者，有以知魏德之不长也。"使立本如子敬之高，其谁
敢以画师使之。阮千里善弹琴，无贵贱长幼皆为弹，
神气冲和，不知向人所在。内兄潘岳使弹，终日达夜
无忤色，识者知其不可荣辱也。使立本如千里之达，
其谁能以画师辱之。今朱君无求于世，虽王公贵人，
其何道使之？遇其解衣盘礴，虽余亦得攫攘其傍也。①

对于这篇评朱象先的题跋，通常只是关注"能文而不
求举，善画而不求售""文以达吾心，画以适吾意"两句，
因为它们已经宣示了文人画的重要取向，就是不以外在的功
利为目的，而求内心的"适意"。但紧接着的这段话，却是
在更深的层次上阐发了苏轼的价值观念。苏轼举了唐代著名
画家阎立本的例子。阎立本原为文学出身，为朝廷所用，虽
有相当高的职务，但其实是以御用画家的形象立于朝中的。
在苏轼眼里，阎立本只是"画师"而已。在苏轼的价值体系
中，画师、画工、画匠，都是低于文人画家的，"卒蒙画师
之耻"，道尽文人画的眼光！我们看唐代张彦远《历代名画
记》中的记载，可知阎立本为统治者所用的汲汲之状：

———————————

①〔北宋〕苏轼：《书朱象先画后》，载白石点校《东坡题跋》卷五，浙
江人民美术出版社，2016年，第169页。

　　时天下初定，异国来朝，诏立本画《外国图》。又鄠、杜间有苍虎为患，天皇引骁雄千骑取之，貌王元凤，太宗之弟也，弯弓三十钧，一矢毙之。召立本写貌，以旌雄勇。《国史》云：太宗与侍臣泛游春苑，池中有奇鸟，随波容与，上爱玩不已。召侍从之臣歌咏之，急召立本写貌。内阁传呼画师阎立本，立本时已为主爵郎中，奔走流汗，俯伏池侧，手挥丹素，目瞻坐宾，不胜愧赧。退戒其子曰："吾少好读书属词，今独以丹青见知，躬厮役之务，辱莫大焉！尔宜深戒，勿习此艺。"然性之所好，终不能舍。及为右相，与左相姜恪对掌枢务，恪曾立边功，立本唯善丹青。时人谓《千字文》语曰："左相宣威沙漠，右相驰誉丹青。"言并非宰相器。①

　　张彦远作为著名的绘画史论家，本身就有着文人画的倾向，而这段描述，以阎立本本人的口气，道出作为"画师"的耻辱感。苏轼则放大了这点："使立本如子敬之高，其谁敢以画师使之！"以画师的身份受人驱使，这是基于文人画理论家的立场所鄙薄的。苏轼推崇朱象先，并非在其画技之高，而在其"无求于世"！

　　最能体现苏轼文人画立场的一首诗则是《王维吴道子

<hr />

　　①〔唐〕张彦远：《历代名画记》卷九，浙江人民美术出版社，2011年，第139页。

画》，不妨录此：

> 何处访吴画？普门与开元。开元有东塔，摩诘留手痕。吾观画品中，莫如二子尊。道子实雄放，浩如海波翻。当其下手风雨快，笔所未到气已吞。亭亭双林间，彩晕扶桑暾。中有至人谈寂灭，悟者悲涕迷者手自扪。蛮君鬼伯千万万，相排竞进头如鼋。摩诘本诗老，佩芷袭芳荪。今观此壁画，亦若其诗清且敦。祇园弟子尽鹤骨，心如死灰不复温。门前两丛竹，雪节贯霜根。交柯乱叶动无数，一一皆可寻其源。吴生虽妙绝，犹以画工论。摩诘得之于象外，有如仙翮谢笼樊。吾观二子皆神俊，又于维也敛衽无间言。①

在苏轼的画评中，这首诗无疑有着重要的地位。吴道子在唐代画坛上的地位是一流的，朱景玄作《唐朝名画录》，置吴氏为"神品上"，且仅此一人！王维是盛唐时期的大诗人，同时又以画名世。王维在《唐朝名画录》中，被置于"妙品上"，比起吴道子来说，所差的距离非道里可计！而王维却又是水墨画的开拓者，托名于他的《山水诀》《山水论》，无论是否果真出自他之手，"夫画道之中，水墨最为上"，都是切合他的画风和画法的。后世明代的大画

① 〔北宋〕苏轼：《王维吴道子画》，载〔清〕王文诰辑注《苏轼诗集》第一册，中华书局，1982年，第108—110页。

家董其昌以"南北宗"为画史分派，南宗即以王维为鼻祖。董氏云：

> 禅家有南北二宗，唐时始分。画之南北二宗，亦唐时分也。但其人非南北耳。北宗则李司训父子着色山水，流传而为宋之赵幹、赵伯驹、伯骕，以至马夏辈。南宗则王摩诘始用渲淡。一变钩斫之法，其传为张璪、荆、关、郭忠恕、董、巨、米家父子，以至元之四大家，亦如六祖之后有马驹、云门、临济、儿孙之盛，而北宗微矣。要之摩诘所谓云峰石迹，迥出天机，笔意纵横，参乎造化者，东坡赞吴道子、王维画壁，亦云：吾于维也无间然。知言哉。①

这就是著名的南北宗之说。所谓"南宗"，殆可谓文人画之脉。苏轼对吴道子也非常赞赏，其《书吴道子画后》对吴道子画作出了高度肯定，而且在画论史上占有重要地位，亦录于此：

> 知者创物，能者述焉，非一人而成也。君子之于学，百工之于技，自三代历汉至唐而备矣。故诗至于杜子美，文至于韩退之，书至于颜鲁公，画至于吴道

① 〔明〕董其昌：《画禅室随笔》卷二，载卢辅圣主编《中国书画全书》第五册，上海书画出版社，2009年，第143页。

子，而古今之变，天下之能事毕矣。道子画人物，如以灯取影，逆来顺往，旁见侧出，横斜平直，各相乘除，得自然之数，不差毫末。出新意于法度之中，寄妙理于豪放之外，所谓游刃余地，运斤成风，盖古今一人而已。①

这篇题跋对吴道子的画风评价之高，为世人熟知。在《王维吴道子画》诗中，苏轼也是将吴道子壁画的奇妙，写得淋漓尽致。但当他将吴道子与王维相比较时，竟然将吴道子视为"画工"，也即"画师"！这是因为王维的画，是有诗的意境在其中的。从身份上说，王维不仅是画家，更是诗人。这是苏轼所看重的。苏轼对王维诗画有著名的评定之语："味摩诘之诗，诗中有画，观摩诘之画，画中有诗。"②苏轼在诗中所说的"摩诘本诗老，佩芷袭芳荪。今观此壁画，亦若其诗清且敦"就是以画中诗意为画之高致。"得之于象外"更是诗学的价值追求，"有如仙翮谢笼樊"则用鸟飞离笼子喻示突破形似而获得神似。在苏轼眼里，摩诘之画，尤有"清"的韵味。"祇园弟子尽鹤骨，心如死灰不复温"，也主要是形容其画境之清。"门前两丛竹，

① 〔北宋〕苏轼：《书吴道子画后》，载白石点校《东坡题跋》卷五，浙江人民美术出版社，2016 年，第 168 页。

② 〔北宋〕苏轼：《书摩诘蓝田烟雨图》，载白石点校《东坡题跋》卷五，浙江人民美术出版社，2016 年，第 166 页。

雪节贯霜根。交柯乱叶动无数，一一皆可寻其源"，是以画竹之清劲象征其画风之清寒。苏轼虽然也以"妙绝"形容吴道子的成就，但又以"犹以画工论"，将其推向"画师"的行列。其实，这是不公允的，苏轼其实是为了突出王维在画坛上的地位而发出此论。"吾观二子皆神俊，又于维也敛衽无间言。"在王、吴二位大画家之间，苏轼对王维推崇备至。这首诗是一篇观点鲜明的"王优吴劣"论。王文诰注苏轼诗时说："道元（即吴道子）虽画圣，与文人气息不通；摩诘非画圣，与文人气息通，此中极有区别。自宋元以来，为士大夫画者，瓣香摩诘则有之，而传道元衣钵者则绝无其人也。公（苏轼）画竹实始摩诘。"[1] 这就解释了苏轼为何扬王抑吴。

二

关于形神关系，苏轼画论中所阐发的观点，对后世画论史及审美观念的影响非常深远。且看其《书鄢陵王主簿所画折枝二首》其一：

> 论画以形似，见与儿童邻。赋诗必此诗，定非知诗人。诗画本一律，天工与清新。边鸾雀写生，赵昌

① 王水照选注：《苏轼选集》，上海古籍出版社，2014年，第16页。

花传神。何如此两幅，疏淡含精匀！谁言一点红，解
寄无边春？①

鄢陵，明显是地名，也可能是郡望。王主簿，其名不
详。主簿，是官职。邓椿《画继》卷四："鄢陵王主簿，未
审其名，长于花鸟。"②这首诗的理论意义远远超出了评价王
主簿所画折枝的范围。苏轼主张超越形似，以传神为鹄的。
如果仅以"形似"为标准来论画，在苏轼看来，简直与儿
童的眼光无异！有人认为，苏轼是主张形神并重的，而笔
者则以为，苏轼张扬文人画的审美观念不遗余力，这首诗
的主旨，还是明确主张超越形似。他认为王主簿所画折枝，
比起边鸾、赵昌的花鸟画，更具有神韵；同时，又特别具
有超越于形似之外的不可穷尽的妙处。"天工"即自然之
工。"天工与清新"，在苏轼这里，无论是诗还是画，都是
上乘之作的表现，而这也是诗画相通之处。

接下来的第二首，其实是对上一首诗所作的注脚：

瘦竹如幽人，幽花如处女。低昂枝上雀，摇荡花
间雨。双翎决将起，众叶纷自举。可怜采花蜂，清蜜
寄两股。若人富天巧，春色入毫楮。悬知君能诗，寄

① 王水照选注：《苏轼选集》，上海古籍出版社，2014年，第191页。
② 〔宋〕邓椿：《画继》卷四，载《画继·画继补遗》，人民美术出版社，
1963年，第39页。

声求妙语。①

苏轼所描写的画意，是清丽而又高迈的，寄托了士大夫的情怀；同时，又是充满天然生机的。"诗画本一律"，尤能体现出苏轼的文人画审美观念。绘画的文学化，乃是文人画的明显趋势。其对王维绘画地位的推尊，原因即在于此。对文与可画竹的高度赞赏，也与此密切相关。正如其在《题赵昍屏风与可竹》中所说："与可所至，诗在口，竹在手。来京师不及岁，请郡还乡，而诗与竹皆西矣。一日不见，使人思之。其面目严冷，可使静险躁，厚鄙薄。今相去数千里，其诗可求，其竹可乞，其所以静厚者，不可致，此予所以见竹而叹也。"②

关于绘画的创作过程，苏轼提出"随物赋形"的命题。在《书蒲永昇画后》中，苏轼说：

> 古今画水，多作平远细皱，其善者不过能为波头起伏，使人至以手扪之，谓有洼隆，以为至妙矣。然其品格，特与印板水纸争工拙于毫厘间耳。
>
> 唐广明中，处士孙位，始出新意，画奔湍巨浪，与山石曲折，随物赋形，尽水之变，号称神逸。其后

① 王水照选注：《苏轼选集》，上海古籍出版社，2014年，第191页。
② 〔北宋〕苏轼撰，白石点校：《东坡题跋》卷五，浙江人民美术出版社，2016年，第170页。

蜀人黄筌、孙知微，皆得其笔法。始知微欲于大慈寺寿宁院壁作湖滩水石四堵，营度经岁，终不肯下笔。一日仓皇入寺，索笔墨甚急，奋袂如风，须臾而成，作输泻跳蹙之势，汹汹欲崩屋也。知微既死，笔法中绝五十余年。

近岁，成都人蒲永昇，嗜酒放浪，性与画会，始作活水，得二孙本意。自黄居寀兄弟、李怀衮之流，皆不及也。王公富人，或以势力使之，永昇辄嘲笑舍去。遇其欲画，不择贵贱，顷刻而成。尝与余临寿宁院水，作二十四幅。每夏日挂之高堂素壁，即阴风袭人，毛发为立。

永昇今老矣，画亦难得，而世之识真者亦少。如往时董羽、近日常州戚氏画水，世或传宝之。如董、戚之流，可谓死水，未可与永昇同年而语也。①

这篇题跋中，最重要的命题就是"随物赋形"。苏轼赞赏蒲永昇所画之水为"活水"而非死水，因为画家"性与画会"。他又谈到此前以画水著称的画家，如孙位、孙知微，都能画出水的变态，号称神逸。《益州名画录》以"逸格"为最上，置于"逸格"者仅有一位画家，即孙位。其称："其有龙拏水汹，千状万态，势欲飞动。松石墨竹，笔

① 蒋述卓等编：《宋代文艺理论集成》，中国社会科学出版社，2000年，第268页。

精墨妙，雄壮气象，莫可记述。非天纵其能，情高格逸，其孰能与于此邪！”①“随物赋形”作为画论的命题，具有重要的美学价值。一是在于画家在创作时要随物应机，不主故常。所画对象作为客观之物，其外在形态，在自然的变化之中，并非是僵死的、固定的，而是变动不居的。作为画家，应该把握对象的当下形态。水的物态，就是最为典型的。这就使我们对于苏轼所说的“论画以形似，见与儿童邻”有了一个更为客观全面的理解。苏轼并非简单地反对形似，而是认为应该超越形似而得其神理。在《净因院画记》里，苏轼提出常形和常理的问题，他说：“余尝论画，以为人禽、宫室、器用皆有常形，至于山石、竹木、水波、烟云，虽无常形，而有常理。常形之失，人皆知之。常理之不当，虽晓画者有不知。故凡可以欺世而取名者，必托于无常形者也。虽然，常形之失，止于所失，而不能病其全；若常理之不当，则举废之矣。以其形之无常，是以其理不可不谨也。世之工人，或能曲尽其形；而至于其理，非高人逸才不能辨。”②所谓“工人”，即指“画工”“画师”，而“高人逸才”，可能是指文人画家。苏轼并不否定形似，而是要在形似中寓含“常理”。

① 〔北宋〕黄休复：《益州名画录》，载《寺塔记·益州名画录·元代画塑记》，人民美术出版社，1964年，第1页。

② 蒋述卓等编：《宋代文艺理论集成》，中国社会科学出版社，2000年，第266页。

　　二是"赋形"。赋形有充分的主体性，是画家在随物应机中摄取对象之形而予以艺术表现。这同样能使我们更为深入、辩证地理解苏轼的"形神关系"论。"形神"是一对不可孤立地单独看待的美学范畴。不能脱离形似单论神似，也不能拘泥于形似而忽略神似。对于绘画而言，"形"是必不可少的，无形似则无神似！这个"形"，是画家笔下的形，而非外在物象之形。宗炳在《画山水序》中说："况乎身所盘桓，目所绸缪，以形写形，以色貌色也。"①画中之形，是第一个"形"。在绘画的艺术表现中，"形"是最为关键的环节！谢赫《古画品录》"绘画六法"第三就是"应物象形"。苏轼说的"随物赋形"，与谢赫的"应物象形"相比，一方面更为强调画家与外物的契合程度，另一方面则强化了"形"的主体因素。从这个角度来看，"赋形"与"象形"有了明显的区别。"象形"侧重于对外物的模仿，"赋形"则主张从外物中摄取再加以构形。"赋形"的主体色彩更为明显。在绘画作品中，"形"与"象"也是不可分离的，"形"是基础，"象"是效果。

　　作为文人画意识的代表人物，苏轼主张传神而超越形似，他所说的"传神"，并非静态的，而是因随物赋形而生成的效果。如苏轼在《文与可画筼筜谷偃竹记》中所说："故画竹必先得成竹于胸中，执笔熟视，乃见其所欲画

①〔南朝宋〕宗炳：《画山水序》，载沈子丞《历代论画名著汇编》，文物出版社，1982年，第14页。

者，急起从之，振笔直遂，以追其所见，如兔起鹘落，少纵则逝矣。与可之教予如此。予不能然也，而心识其所以然。夫既心识其所以然，而不能然者，内外不一，心手不相应，不学之过也。"①所谓"心手相应"，才是"传神"的基础。苏轼又指出人物画的"传神"，不在其形貌描写之外又有神韵附焉，而是就在所画人物的自然神态之中，也即在人物的一颦一笑之中。苏轼《传神记》中说道："传神之难在目。顾虎头云：'传形写影，都在阿睹中。'其次在颧颊。吾尝于灯下顾自见颊影，使人就壁模之，不作眉目，见者皆失笑，知其为吾也。目与颧颊似，余无不似者。眉与鼻口，可以增减取似也。传神与相一道，欲得其人之天，法当于众中阴察之。今乃使人具衣冠坐，注视一物，彼方敛容自持，岂复见其天乎！凡人意思各有所在，或在眉目，或在鼻口。虎头云：'颊上加三毛，觉精采殊胜。'则此人意思盖在须颊间也。优孟学孙叔敖抵掌谈笑，至使人谓死者复生。此岂举体皆似，亦得其意思所在而已。使画者悟此理，则人人可以为顾、陆。"②这里所说的"意思"，即作品中的神韵。"传神"的审美效应，不在于形似之外另有一个"神"。画家达到自由的境界，随物赋形，运斤成风，即会达到"传神"的效果了。

① 王水照选注：《苏轼选集》，上海古籍出版社，2014年，第362—363页。

② 〔宋〕苏轼：《苏轼文集》第二册，卷十二，孔凡礼点校，中华书局，1986年，第401页。

第十八讲 "真山水"与"三远"
——郭熙、郭思《林泉高致》评析

在宋人的画论中，郭熙、郭思父子的《林泉高致》地位非常重要。郭熙是宋代的著名画家，提出了许多非常切实的山水画审美创造规则，这些规则都是在其绘画实践中总结提升出来的。今天来看，这些内容具有丰富而深刻的美学理论价值，即使在当下，也是发人深省的。本讲拟从美学的角度来探寻《林泉高致》的有关理论问题。

<p align="center">一</p>

《林泉高致》是郭熙、郭思父子共同的心血。其书共有六篇，包括《山水训》《画意》《画诀》《画题》《画格拾遗》《画记》。按《四库全书总目提要》的鉴别，前四篇为郭熙所作，后两篇为郭思所作。全书由郭思整理，并为前四篇作了附注。

郭熙是北宋画家，字淳夫，河阳温县（今属河南）人。

生卒年不可考。在宋神宗时（1067—1085）任图画院艺学、翰林待诏直长。据说"神宗好熙笔"，宫内收藏其作品甚多。仅《宣和画谱》所载御府所藏就有30件。保存至今的作品有《早春图》《窠石平远图》《山庄高逸图》等。苏轼、苏辙、黄庭坚都高度赞赏郭熙的创作成就。如苏轼有《郭熙画秋山平远》《郭熙秋山平远二首》等、苏辙有《书郭熙横卷》《次韵子瞻题郭熙平远二绝》等、黄庭坚有《次韵子瞻题郭熙画秋山》《题郭熙山水扇》等题郭熙画作的诗作。其他画家也有在所作题跋中称赞郭熙绘画成就的。

郭熙作山水画，初学李成，后自成家。郭若虚《图画见闻志》记载："郭熙，河阳温人。今为御书院艺学，工画山水寒林，施为巧赡，位置渊深。虽复学慕营丘（李成号），亦能自放胸臆，巨障高壁，多多益壮。今之世为独绝矣。"[1]《四库总目提要》述《林泉高致》所说颇为翔实，现录于此：

> 首有思所作序，谓丱角侍先子，每闻一说，旋即笔记，收拾纂集，用贻同好。故陈振孙《书录解题》以此书为思追述其父遗迹事实而作。今案书凡六篇，曰山水训，曰画意，曰画诀，曰画题，曰画格拾遗，曰画记。其篇首实题"赠正议大夫郭熙撰"，又有政和

① 〔北宋〕郭若虚：《图画见闻志》卷四，载卢辅圣主编《中国书画全书》第一册，上海书画出版社，2009年，第482页。

七年翰林学士许光凝序，亦谓公平日讲论小笔范式，灿然盈编，题曰《郭氏林泉高致》。而书中多附思所作释语，并称间以所闻，注而出之。据此则自《山水训》至《画题》四篇，皆熙之词，而思为之注，惟《画格拾遗》一篇纪熙平生真迹，《画记》一篇述熙在神宗时宠遇之事，当为思所论撰，而并为一篇者也。①

《四库总目提要》对《林泉高致》的结构和内容所作的说明，帮助我们了解了这部画论的基本情况。

二

郭熙在《林泉高致》中表达了独特的山水画审美功能和画家的观照方式。他认为山水画之所以重要，原因在于它能够寄寓山水林泉的隐逸之志，而成为处身其间的审美空间。他在《林泉高致·山水训》篇中说：

> 君子之所以爱夫山水者，其旨安在？丘园养素，所常处也；泉石啸傲，所常乐也；渔樵隐逸，所常适也；猿鹤飞鸣，所常观也。尘嚣缰锁，此人情所常厌也；烟霞仙圣，此人情所常愿而不得见也。直以太平

① 余绍宋撰，戴家妙、石连坤点校：《书画书录解题》，浙江人民美术出版社，2012年，第304—305页。

盛日，君亲之心两隆，苟洁一身出处，节义斯系，岂
仁人高蹈远引，为离世绝俗之行，而必与箕颍埒素、
黄绮同芳哉！白驹之诗、紫芝之咏，皆不得已而长往
者也。然则林泉之志、烟霞之侣，梦寐在焉，耳目断
绝。今得妙手，郁然出之，不下堂筵，坐穷泉壑，猿
声鸟啼依约在耳，山光水色滉漾夺目，此岂不快人意，
实获我心哉？此世之所以贵夫画山水之本意也。不此
之主而轻心临之，岂不芜杂神观，溷浊清风也哉！ ①

　　《山水训》一开篇，郭熙就直接提出了一个重要的理
论问题，那就是，君子喜欢山水画，那么山水画的功能何
在？以郭熙的见解来看，山水画是用以安顿士大夫心灵的。
郭熙本是以道家思想为人生观的，郭思在《林泉高致·序》
中曾说："噫！先子少从道家之学，吐故纳新。太游方外。
家世无画学，盖天性得之，遂游艺于此以成名。然于潜德
懿行、孝友仁施为深，则游焉息焉，此志子孙当晓之也。"②
作为郭熙之子，郭思整理《林泉高致》并作注，其记述当
然是可信的。中国古代士人的隐逸理想，是以泉石、渔樵
等为符号的。然而，郭熙生逢北宋治世，宋神宗对郭熙又

　　①〔北宋〕郭熙、郭思：《林泉高致》，载卢辅圣主编《中国书画全书》
第一册，上海书画出版社，2009年，第497页。
　　②〔北宋〕郭熙、郭思：《林泉高致》，载卢辅圣主编《中国书画全书》
第一册，上海书画出版社，2009年，第497页。

是高度赞赏和信任，郭熙为神宗画了许多画屏与壁画。《林泉高致》中有《画记》一部分，记载了郭熙因其绘画成就而受到恩遇，其中说道：

> 次蒙勾当御书院供奉，宋用臣传圣旨，召赴御书院作御前屏帐，或大或小不知其数。有旨特授本院艺学，时以亲老乞归，既不许。又乞候亲，命方如所乞。有旨作秋雨冬雪二图赐岐王，又作方丈围屏，又作御座屏二，又作秋景烟岚二赐高丽，又作四时山水各二，又作春雨晴霁图屏，上甚喜，蒙恩除待诏，又降旨作玉华殿两壁半林石屏，又作着色春山及冬阴密雪，又得旨于景灵宫十一殿屏面大石作十一板，其后零细大小，悉数不及。①

郭熙作为宫廷画家，为神宗画了无数作品，神宗对其宝爱有加。郭熙不止一次以候亲为由请辞，但都未获批准。不仅如此，神宗还以郭熙的鉴赏眼光为审定画艺的标准，令其考校天下画生："神宗一日谓刘有方曰：郭熙画鉴极精，使之考校天下画生，皆有议论，可将秘阁所有汉晋以来各画，尽令郭熙详定品目。前来先子遂遍阅天府所

① 〔北宋〕郭熙、郭思：《林泉高致》，载卢辅圣主编《中国书画全书》第一册，上海书画出版社，2009年，第503页。

藏，先子一一有品第名件。思家恨不见其本。"①在这种环境中，郭熙有事君报国的儒家观念是很正常的。郭熙于此也想清楚了："岂仁人高蹈远引，为离世绝俗之行，而必与箕颖埒素、黄绮同芳哉！"他觉得没有必要一定要效法那些上古隐士。"太平盛日，君亲之心两隆"，而那种林泉之志、烟霞之侣的隐逸之美，萦绕于梦境，不绝于耳目，如何处理好这种矛盾？山水画佳作就在这种情境下，成了隐逸之趣的替代品。猿声鸟啼、山光水色，极大地满足了主体的精神需求，使之获得了审美享受，从而也解决了出处矛盾。这与南北朝时期著名画家宗炳的"卧游山水"乃是同一机杼。

对于山水画的创作，郭熙以非常郑重而专精的审美态度为之。郭思在序中说："思卬角时，侍先子游泉石，每落笔必曰：'画山水有法，岂得草草？'"②可见郭熙对山水画创作的严谨态度。"有法"不仅是一般理解中的规则法度，而且是郑重其事的原则与审美方式。因此，郭熙论对于绘画应该持有的郑重态度时说：

　　柳子厚善论为文。余以为不止于文，万事有诀，

　　①〔北宋〕郭熙、郭思：《林泉高致》，载卢辅圣主编《中国书画全书》第一册，上海书画出版社，2009年，第503页。
　　②〔北宋〕郭熙、郭思：《林泉高致》，载卢辅圣主编《中国书画全书》第一册，上海书画出版社，2009年，第497页。

尽当如是，况于画乎！何以言之？凡一景之画，不以大小多少，必须注精以一之，不精则神不专；必神与俱成之，神不与俱成则精不明；必严重以肃之，不严则思不深；必恪勤以周之，不恪则景不完。

故积惰气而强之者，其迹软懦而不决，此不注精之病也；积昏气而汨之者，其状黯猥而不爽，此神不与俱成之弊也；以轻心挑之者，其形脱略而不圆，此不严重之弊也；以慢心忽之者，其体疏率而不齐，此不恪勤之弊也。①

郭熙在这里举出柳宗元（子厚）为文之论，并认为应该像柳宗元论文一样高度重视绘画。柳宗元有《答韦中立论师道书》，阐发了为文的本质应该是"文以明道"。柳宗元说："始吾幼且少，为文章，以辞为工。及长，乃知文者以明道，是故不苟为炳炳烺烺，务采色、夸声音而以为能也。凡我所陈，皆自谓近道，而不知道之果近乎，远乎？吾子好道而可吾文，或者其于道不远矣。故吾每为文章，未尝敢以轻心掉之，惧其剽而不留也；未尝敢以怠心易之，惧其弛而不严也；未尝敢以昏气出之，惧其昧没而杂也；未尝敢以矜气作之，惧其偃蹇而骄也。抑之欲其奥，扬之欲其明，疏之欲其通，廉之欲其节；激而发之欲其清，固

① 〔北宋〕郭熙、郭思：《林泉高致·山水训》，载卢辅圣主编《中国书画全书》第一册，上海书画出版社，2009年，第498页。

而存之欲其重，此吾所以羽翼夫道也。"①柳宗元认为，为文不应有"轻心""怠心""昏气""矜气"。郭熙批评绘画中的"惰气""昏气""轻心""慢心"，明显是化自柳氏论文。

郭熙指出了四种弊病，一是"不注精"，二是"神不与俱成"，三是不够"严重"，四是不够"恪勤"。这四种弊病都是创作态度的问题。"注精"即心思专注，不可旁骛。如果不能全神贯注，就不能心神专一。"神不与俱成"，则是在面对山水对象时心神与对象不能俱化而融为一体。"神与俱成"是一个重要的美学命题，也是山水画创作在发生阶段最为关键的状态。如果不能达到"神与俱成"的状态，就无法创作出艺术精品。"严重"也即严肃，是以一种严肃而庄重的态度从事创作。如果缺少这种"严重"的态度，作品就不可能有深度。"恪勤"是恭敬勤恳的心态。如果没有"恪勤"，所画景物就不能形成一个完整的构形。

这四种弊病，又是由惰气、昏气、轻心、慢心导致的。惰气，即惰性；昏气，即昏乱不振之气；轻心，即轻率之心；慢心，即骄慢之心。郭思又在注中以郭熙作画时的认真严谨来说明画家应有的创作状态：

思平昔见先子作一二图，有一时委下不顾，动经一二十日不向，再三体之，是意不欲。意不欲者，岂

①〔唐〕柳宗元：《答韦中立论师道书》，载李壮鹰主编《中华古文论释林·隋唐五代卷》，北京大学出版社，2011年，第391页。

非所谓惰气者乎！又每乘兴得意而作，则万事俱忘。及外物一至，则亦委而不顾。委而不顾者，岂非所谓昏气者乎！凡落笔之日，必明窗净几，焚香左右，精笔妙墨，盥手涤砚，如见大宾，必神闲意定，然后为之，岂非所谓不敢以轻心挑之者乎！已营之，又彻之；已增之，又润之。一之可矣，又再之；再之可矣，又复之。每一图必重复终始，如戒严敌，然后毕，此岂非所谓不敢以慢心忽之者乎！所谓天下之事，不论大小，例须如此而后有成。先子向思每丁宁委曲，论及于此，岂教思终身奉之，以为进修之道耶！①

"意不欲"，就是没有作画的欲望，这就是有惰气存在。这也说明作画前获得创作冲动的重要性。"委而不顾"，就是由于外物的干扰，心思杂乱，故而放下不顾，这就是昏气所在。真正作画时的"落笔之日"，画家虔诚郑重，"如见大宾"，这就是不敢掉以轻心。初稿已成，不断润色，每一图都反反复复，这就是不敢"以慢心忽之"。

郭熙还提出画家因时因地之不同而面对山水时所获得的独特的"山水意度"，这是非常珍贵的创作经验，也是具体的审美规律。其曰：

①〔北宋〕郭熙：《林泉高致·山水训》，载卢辅圣主编《中国书画全书》第一册，上海书画出版社，2009年，第498页。

学画花者，以一株花置深坑中，临其上而瞰之，则花之四面得矣。学画竹者，取一株竹，因月夜照其影于素壁之上，则竹之真形出矣。

学画山水者，何以异此？盖身即山川而取之，则山水之意度见矣。真山水之川谷，（远望之以取其深，近游之以取其浅；真山水之岩石，）远望之以取其势，近看之以取其质。

真山水之云气四时不同：春融怡，夏蓊郁，秋疏薄，冬黯淡。尽（画）见其大象而不为斩刻之形，则云气之态度活矣。

真山水之烟岚四时不同：春山艳冶而如笑，夏山苍翠而如滴，秋山明净而如妆，冬山惨淡而如睡。画见其大意而不为刻画之迹，则烟岚之景象正矣。

真山水之风雨，远望可得，而近者玩习不能究错纵起止之势；真山水之阴晴，远望可尽，而近者拘狭，不能得明晦隐见之迹。[1]

这几段话在画论史上极为有名，不仅对四时云气、四时烟岚的形容极尽诗意，而且揭示了因时空的差异而形成的审美意象的不同。俞剑华先生对于郭熙所说的"置花于深坑中"的观察方式，持不同意见："学画花竹究与学画山

[1]〔北宋〕郭熙：《林泉高致·山水训》，载卢辅圣主编《中国书画全书》第一册，上海书画出版社，2009年，第498页。

水不同，不可相提并论，置花于深坑中，得花之四面，亦不合画法。"①我们对此当作何理解？笔者认为，郭熙在此以画花和画竹的观察方式来比拟，是要得对象之"真形"。临其上而瞰之，可以看到花的四面，也即花之真形。学画竹者持一竹于素壁之上，亦得到竹之真形。学画花、学画竹与学画山水，笔法自有不同，但画家得其真形，则是第一步，也是创作的前提所在。其共同之处，就在于"真形"二字。

"身即山川而取之"，是说画家在摄取山水意象时的即时即地。山水之美，不仅仅是客观物象，而是主体与客体在具体的时空中的涵化，呈现出来的意度姿态。"真山水"之真，并不仅仅是形似之真，而是主体与客体交流时产生的真实感受，并于头脑中产生的意象。"真山水"并非山水形似之逼真，而是在于此时此地山水的生命真实，在于画家面对山水时所产生的真切感受。

五代画家荆浩作《笔法记》，提出"度象取真"的美学命题。其言谓："画者，画也。度物象而取其真。"②这里所说的"真"，并非客体物象之真，而是在主体的观照中包含着的活力和气质之真。《笔法记》中又说："何以为似？

① 俞剑华编著：《中国古代画论类编》，人民美术出版社，1998 年，第636 页。

② 俞剑华编著：《中国古代画论类编》，人民美术出版社，1998 年，第605 页。

何以为真？叟曰：'似者得其形遗其气，真者气质俱盛。'"①将"真"的含义说得非常透彻。在本书"《笔法记》解析"一讲中，笔者曾这样阐释荆浩所说的"真"："在荆浩的话语体系中，'真'是关于绘画的最高价值范畴。所以说是'贵似'才能'得真'。'真'并不是一个现成的审美形态，而是一个生成性的审美形态。'度象取真'，是通过摄写、改造物象进而创造审美意象而达到'真'的境界。"郭熙所说的"真山水"，在其内涵上是继承了荆浩的"真"的。"真山水之意度"，是形容山水的风姿态度，不是将山水作为不具精神的死物，而是作为可以晤谈、对话的对象。这种主体与客体的关系，其实是一种相互主体性的关系。

南朝画家宗炳在画论名作《画山水序》中就明确提出了"山水有灵"的观念。"圣人含道映物，贤者澄怀味像。至于山水，质有而趣灵。"②宗炳不仅是一位卓越的画家，而且是造诣精深的佛教思想家，他的《明佛论》是南北朝时期佛教思想的一篇名作。在《明佛论》中，宗炳也论证了"山水有灵"的观念，他说："今请远取诸物，然后近求诸身。夫五岳四渎，谓无灵也，则未可断矣。若许其神，则岳唯积土之多，渎唯积水而已矣。得一之灵，何生水土之

① 俞剑华编著：《中国古代画论类编》，人民美术出版社，1998年，第605页。

② 〔唐〕张彦远：《历代名画记》卷六，浙江人民美术出版社，2011年，第103页。

粗哉？而感托岩流，肃成一体，设使山崩川竭，必不与水土俱亡矣。"①宗炳从他的"神不灭论"出发，主张"山水有灵"，在美学思想上对后世有很大影响。郭熙所说的"云气四时不同""烟岚四时不同"，一方面是大自然所赋予的春夏秋冬的不同生命形态，另一方面也是以灵性赋予了"真山水"。

二

　　郭熙的《林泉高致》，对创作之前的审美观照方式，提出了一些作为画家的经验性的观点，同时，这些观点又有着重要的理论价值。他说：

> 　　山，近看如此，远数里看又如此，远数十里看又如此，每远每异，所谓"山形步步移"也；山，正面如此，侧面又如此，背面又如此，每看每异，所谓"山形面面看"也。如此是一山而兼数十百山之形状，可得不悉乎！
>
> 　　山，春夏看如此，秋冬看又如此，所谓"四时之景不同"也；山，朝看如此，暮看又如此，阴晴看又如此，所谓"朝暮之变态不同"也。如此，是一山而

①〔南朝宋〕宗炳：《明佛论》，载石峻等编《中国佛教思想资料选编》第一卷，中华书局，1981年，第230页。

兼数十百山之意态，可得不究乎！①

这段话主要是说山水画家在观察山水物象时，变换角度而看到不同的形貌，这是画家在创作时创造出独特的审美意象的前提。"每远每异"，从不同的距离来看，从不同的角度来看，虽是同一座山，却呈现出千姿百态的样子。朝暮不同的时间，也使主体看到对象的不同样态。四时的变化，亦是如此。

关于"三远"，更是郭熙画论的精彩之处。

> 山有三远：自山下而仰山巅，谓之高远；自山前而窥山后，谓之深远；自近山而望远山，谓之平远。高远之色清明，深远之色重晦，平远之色有明有晦；高远之势突兀，深远之意重叠，平远之意冲融而缥缥渺渺；其人物之在三远也，高远者明瞭，深远者细碎，平远者冲淡。明瞭者不短，细碎者不长，冲淡者不大，此三远也。②

著名的"三远"说，其实是三种对于山的透视方式。

① 〔北宋〕郭熙、郭思：《林泉高致·山水训》，载卢辅圣主编《中国书画全书》第一册，上海书画出版社，2009年，第498页。
② 〔北宋〕郭熙、郭思：《林泉高致·山水训》，载卢辅圣主编《中国书画全书》第一册，上海书画出版社，2009年，第500页。

这当然也是郭熙这样的名画家才能总结得出来的。"高远"是从山脚下仰望山巅,"深远"是从山前看山后的纵深景象,"平远"是从近山看远山。这三种透视方式,是山水画所常用的。透视方式不同,其效果也就显得不同。没有深远显得浅薄,没有平远就显得局促,没有高远则显得低微。从画面的色度上看,高远的景色明朗清晰,深远的景色显得深重晦暗,平远的景色则是有明有暗;从画面的意度上看,高远使人感到突兀,深远使人感到重叠,平远给人的感觉是冲融缥缈。

在"三远"之中,平远是最常用的透视方式,而且也是最能表现山水意境的方式。不仅是对于山,而且是对于水,都以平远为适宜。《山水训》中又有"远山无皴,远水无波,远人无目,非无也,如无耳"[①]。这种透视方式,给人以似有若无、咫尺千里的意境。

关于"平远",这是很多画论家和诗人们津津乐道的山水画法。杜甫的《戏题王宰画山水图歌》称赞唐代画家王宰的山水图:"尤工远势古莫比,咫尺应须论万里。"[②] 这个"远",即平远。张彦远作《历代名画记》,评画家朱审时说:"朱审,吴兴人。工画山水,深沉瑰壮,险黑磊落,

① 〔北宋〕郭熙、郭思:《林泉高致·山水训》,载卢辅圣主编《中国书画全书》第一册,上海书画出版社,2009年,第500页。

② 〔唐〕杜甫著,〔清〕仇兆鳌注:《杜诗详注》,中华书局,1979年,第756页。

湍濑激人，平远极目。建中年颇知名。"①刘道醇《圣朝名
画评》的序中评述各个画类时说："观山水者，尚平远旷
荡。"②沈括《梦溪笔谈》评宋代画家宋迪时说："度支员外
郎宋迪工画，尤善为平远山水。"③元代大诗人虞集在题画
诗中写道："险危易好平远难，如此千里数尺间。"④如此等
等，都以"平远"作为山水画最能见出尺幅万里的意境感
的方式。

　　郭熙的"平远"，不只是单纯的山水透视方式，而是也
有着潜在的思想背景。徐复观先生论郭熙的"平远"时说：

　　　　"高"与"深"的形相，都带有刚性的，积极而
　　进取性的意味。"平"的形相，则带有柔性的，消极
　　而放任的意味。因此，平远较之高远与深远，更能表
　　现山水画得以成立的精神性格。所以到了郭熙的时代，
　　山水画便无形中转向平远这一方面去发展。郭熙对平
　　远的体会是"冲融""冲澹"，这正是人的精神得到自
　　由解脱时的状态，正是庄子、魏晋玄学所追求的人生

<hr/>

　　①〔唐〕张彦远：《历代名画记》卷十，浙江人民美术出版社，2011年，
第159页。
　　②《圣朝名画评序》，载于安澜编《画品丛书》，上海人民美术出版社，
1982年，第111页。
　　③〔北宋〕沈括：《梦溪笔谈》卷十七，载《全宋笔记》第二编第三册，
大象出版社，2006年，第127页。
　　④〔元〕虞集：《江贯道江山平远图》，载〔清〕顾嗣立编《元诗选·初
集》，中华书局，1987年，第902页。

状态。而此一状态，恰可于山水画的平远的形相中得之，于是平远较之高远、深远，更适合于艺术家的心灵的要求了。①

这是切合郭熙的思想渊源的，也揭示了平远的文化内涵。

三

郭熙的《林泉高致》，还颇为精到地阐发了画家的主体条件和内在修养问题。其中说道：

> 嵩山多好溪，华山多好峰，衡山多好别岫，常山多好列岫，泰山特好主峰。天台、武夷、庐霍、雁荡、岷峨、巫峡、天坛、王屋、林虑、武当，皆天下名山巨镇，天地宝藏所出，先圣窟宅所隐，奇崛神秀，莫可穷其要妙。欲夺其造化则莫神于好，莫精于勤，莫大于饱游饫看，历历罗列于胸中而目不见绢素，手不知笔墨，磊磊落落，杳杳漠漠，莫非吾画，此怀素夜闻嘉陵江水声而草圣益佳，张颠见公孙大娘舞剑器而笔势益俊者也。今执笔者，所养之不扩充，所览之不

① 徐复观：《中国艺术精神》，载李维武编《徐复观文集》，湖北人民出版社，2002年，第295页。

> 淳熟，所经之不众多，所取之不精粹，而得纸拂壁，
> 水墨遽下，不知何以掇景于烟霞之表，发兴于溪山之
> 颠哉！后主妄语，其病可数。①

郭熙所举上述名山，各有其特点，"穷其要妙"。这里并非要求画家在临机作画时现去观览这些名山大川，而是要山水画家作为自己的艺术修养，在平时"饱游饫看"，形成"胸中丘壑"，亦即此处所说的"罗列于胸中"。这里也不是要求画家在现场写生临摹，而是久之化于心中。"手不知笔墨"，就是指画家通过外在的观览而形成山水画家内在的运用媒介的能力。董其昌所说的"读万卷书，行万里路"，意亦在此。郭熙指出画家的弊病在于：所养不扩充，即画家的眼界不够广阔；所览不淳熟，即未能使这些山水物象酝酿于心；所经不众多，即经历较窄小；所取不精粹，即未能撷取山水物象之精华。这些都是画家通过"饱游饫看"所能避免的问题。这也就是刘勰在《文心雕龙·物色》篇中所说的"江山之助"。郭熙举了怀素夜闻嘉陵江水声而草圣益佳、张旭见公孙大娘剑器舞而笔势益俊的例子，也是颇能说明这个道理的。

《山水训》又举了"不扩充""所览不淳厚"和"所经之不众多"的例子：

① 〔北宋〕郭熙、郭思：《林泉高致·山水训》，载卢辅圣主编《中国书画全书》第一册，上海书画出版社，2009年，第499页。

何谓所养欲扩充？近者画手有《仁者乐山图》，
作一叟支颐于峰畔，《智者乐水图》作一叟侧耳于岩
前，此不扩充之病也。盖仁者乐山宜如白乐天《草堂
图》，山居之意裕足也；智者乐水宜如王摩诘《辋川
图》，水中之乐饶给也。仁智所乐岂只一夫之形状可见
之哉！①

通过所举之例，可以明白"不扩充"就如这里举的乐
山图、乐水图那样，一叟在峰畔，在岩前，画意狭窄直接，
无余韵，这是因为画家的修养肤浅单薄的缘故。

"所览不淳熟"又当何指？《山水训》中说：

何谓所览欲淳熟？近世画工，画山则峰不过三五
峰，画水则波不过三五波，此不淳熟之病也。盖画山，
高者、下者、大者、小者，盎晬向背，颠顶朝揖，其
体浑然相应，则山之美意足矣。画水，齐者、汩者、
卷而飞激者、引而舒长者，其状宛然自足，则水之态
富赡也。②

　　①〔北宋〕郭熙、郭思：《林泉高致·山水训》，载卢辅圣主编《中国书
画全书》第一册，上海书画出版社，2009年，第499页。
　　②〔北宋〕郭熙、郭思：《林泉高致·山水训》，载卢辅圣主编《中国书
画全书》第一册，上海书画出版社，2009年，第499页。

"不淳熟"就是指构图单一机械，不能各具姿态且形成浑然一体的画面。

"所经之不众多"又当何谓？《山水训》中又说：

> 何谓所经之不众多？近世画手生吴越者，写东南之耸瘦；居咸秦者，貌关陇之壮阔；学范宽者，乏营丘之秀媚；师王维者，阙关仝之风骨：凡此之类，咎在于所经之不众多也。

"所经之不众多"，对于山水画家来说，是其无法成为绘画大家的重要原因之一，亦即游历少、眼界狭，因而造成了风格的单一，从而不能采众长而自成一家。师法范宽者，缺少李成的秀媚；师法王维者，又不能有关仝的风骨。艺术之继承与创新，都应是兼采众长而加以发展创新，方能自成一家。郭熙本人师法李成，得营丘之笔法，但又能加以发展创造，终能自成独特风格。《图画宝鉴》评郭熙说："善山水寒林，宗李成法，得云烟出没、峰峦隐显之态，布置笔法，独步一时。"[1]可见其能够自我成就独家风貌，原因就在于兼采众长，亦即所历众多。

画家作画，尤须有一个"宽快"闲适的心胸，同时，还要有诗意的积淀。这类似于老子、庄子所说的"虚静"，

[1]《图画宝鉴》卷三，载陈高华编《宋辽金画家史料》，文物出版社，1984年，第341页。

但其着眼点却并非归于虚无，而是创作出山水佳作。郭
熙说：

　　世人止知吾落笔作画，却不知画非易事。庄子
说，画史"解衣盘礴"，此真得画家之法。人须养得胸
中宽快，意思悦适，如所谓易直子谅，油然之心生，
则人之笑啼情状、物之尖斜偃侧，自然布列于心中，
不觉见之于笔下。晋人顾恺之必构层楼以为画所，此
真古之达士！不然，则志意已抑郁沉滞，局在一曲，
如何得写貌物情，摅发人思哉！假如工人斫琴，得峄
阳孤桐，巧手妙意洞然于中，则朴材在地，枝叶未
披，而雷氏成琴，晓然已在于目。其意烦体悸，拙鲁
闷嘿之人，见铦凿利刀，不知下手之处，焉得焦尾五
声，扬音于清风流水哉！更如前人言，"诗是无形画，
画是有形诗"，哲人多谈此言，吾人所师。余因暇日
阅晋唐古今诗什，其中佳句有道尽人腹中之事，有装
出人目前之景，然不因静居燕坐，明窗净几，一炷炉
香，万虑消沉，则佳句好意亦看不出，幽情美趣亦想
不成，即画之主意亦岂易及乎？境界已熟，心手已应，
方始纵横中度，左右逢原。世人将就率意，触情草草
便得。①

────────────

① 〔北宋〕郭熙、郭思：《林泉高致·画意》，载卢辅圣主编《中国书画
全书》第一册，上海书画出版社，2009年，第500页。

这段话在郭熙的山水画创作论中非常重要。择其要者：一是临画时要有宽快悦适的创作心态，并有一个适宜创作的环境，如果心态抑郁沉滞，是无法写貌物情、抒发人思的；二是要有深厚的诗学修养作为底蕴，这一点正和苏轼、黄庭坚相契合；三是技巧与境界要融洽为一，达到"纵横中度、左右逢原"的高度。

"胸中宽快，意思悦适"，这是一种审美态度，而这种态度是有道家哲学的"虚静""坐忘"的渊源的。只是郭熙是以之作为创作前的准备，而非真正的虚无。这一点，与刘勰在《文心雕龙·物色》篇中所说的"入兴贵闲"是同一机杼。而刘勰在《文心雕龙·养气》篇中所论，尤可从学理上说明这个创作论的道理。刘勰说：

> 志于文也，则申写郁滞，故宜从容率情，优柔适会。若销铄精胆，蹙迫和气，秉牍以驱龄，洒翰以伐性，岂圣贤之素心，会文之直理哉！且夫思有利钝，时有通塞，沐则心覆，且或反常，神之方昏，再三愈黩。是以吐纳文艺，务在节宣，清和其心，调畅其气，烦而即舍，勿使壅滞，意得则舒怀以命笔，理伏则投笔以卷怀，逍遥以针劳，谈笑以药倦，常弄闲于才锋，贾余于文勇，使刃发如新，凑理无滞，虽非胎息之迈

术，斯亦卫气之一方也。①

刘勰所说的"养气"，似与老庄"虚静"相类，其实主要是讲文气之养。王元化先生对此作了区别，他认为："显然这些说法都是发挥老庄以虚为主、由实返虚的理论。但是，刘勰的虚静说却与此完全不同，他只是把虚静作为一种陶钧文思的积极手段，认为这是构思前的必要准备，以便借此使思想感情更为充沛起来。"②郭熙所说的"胸中宽快"与刘勰的相关理论是可以相通的，而且在艺术创作中都是同样的道理。

四

郭熙的《林泉高致》，多有论述山水画的经营位置与构图之类的观点。这充分体现了他的山水画审美观。他不满于那种缺少"胸中丘壑"、率尔下笔草草的画法，而是在充分观照的视域中，精心为山水构图。如其所说：

> 凡经营下笔，必合天地。何谓天地？谓如一尺半幅之上，上留天之位，下留地之位，中间方立意定景。

① 〔南朝梁〕刘勰著，范文澜注：《文心雕龙注》，人民文学出版社，1958年，第647页。

② 王元化：《文心雕龙创作论》，上海古籍出版社，1984年，第152页。

见世之初学，遽把笔下去，率尔立意，触情涂抹满幅，看之填塞人目，已令人意不快，那得取赏于潇洒，见情于高大哉！①

在构图中考虑天地背景，方能使画面富有意境。如果"涂抹满幅"，在视觉观感上是令人不快的。山水画在整体构图上首先要考虑"主峰""大构"，这就使画面有了核心和焦点，如其所说：

山水先理会大山，名为主峰。主峰已定，方作以次，近者、远者、小者、大者，以其一境主之于此，故曰主峰。（如君臣上下也。）②

林石先理会一大松，名为宗老。宗老已定，方作以次杂窠、小卉、女萝、碎石，以其一山表之于此，故曰宗老。（如君子小人也。）③

在山水画构图中，先定主峰位置，然后再以远近、大小的山峦附之。在林石画中，先确定大松位置，确定了大

① 〔北宋〕郭熙、郭思：《林泉高致·画诀》，载卢辅圣主编《中国书画全书》第一册，上海书画出版社，2009年，第500页。
② 〔北宋〕郭熙、郭思：《林泉高致·画诀》，载卢辅圣主编《中国书画全书》第一册，上海书画出版社，2009年，第500—501页。
③ 〔北宋〕郭熙、郭思：《林泉高致·画诀》，载卢辅圣主编《中国书画全书》第一册，上海书画出版社，2009年，第501—502页。

松位置，再以杂窠、小卉等构成画面。这就要求画家在经营位置时胸有全图。郭熙非常重视山水画的地位，主张山水乃"大物"，这是因为山水画可以"肇自然之性，成造化之功"①，可以展现大自然的宏伟气象。这当然是一个山水画家对山水画的偏爱所致。他说：

> 山水，大物也。人之看者，须远而以观之，方见得一障山川之形势气象。若士女人物，小小之笔，即掌中、几上，一展便见，一览便尽，此看画之法也。②

虽说是讲看画之法，但也是在讲"山水，大物也"的观念中的构图原则。在山水作为审美对象的画面中，人物是一个重要的因素，不同神态的人物展现着不同的精神特征。郭思记载了郭熙山水画中的人物形态：

> 《西山走马图》，先子在衡州时作此以付思。其山作秋意，于深山中数人骤马出谷口，内一人坠下，人马不大而神气如生，先子指之曰："躁进者如此。"自此而下，得一长板桥，有皂帻数人，乘款段而来者，

　　①〔唐〕王维：《画学秘诀》，载《全唐文补编》卷四十，陈尚君辑校，中华书局，2005年，第481页。

　　②〔北宋〕郭熙、郭思：《林泉高致·山水训》，载卢辅圣主编《中国书画全书》第一册，上海书画出版社，2009年，第497页。

先子指之曰："恬退者如此。"又于峭壁之隈、青林之荫，半出一野艇。艇中篷庵，庵中酒榼书帙，庵前露顶坦腹一人，若仰看白云，俯听流水，冥搜遐想之象，舟侧一夫理楫，先子指之曰："斯则又高矣。"①

郭熙以山水画著称于朝野，而他的山水画并不止于山水，其中也多有人物。这些人物在郭熙的画中成为有机的部分，而且是各具神态。《西山走马图》是郭熙本人的作品，他在交给郭思时指出了图中人物的性格特征。这些人物神态各异，也透露出他们的精神世界。这也正是郭熙作为山水画家所具备的独特之处。

五

郭熙画论，在以山水作为创作对象时，体现了他对人与自然关系的深刻理解。他眼中的山水林泉、竹木窠石，都是有着鲜活的生命、独特的个性的。这当然是由于山水林石本身就有着各异的物象姿态，更重要的是画家与其所面对的物色，相互晤谈，对视而笑，充满了友爱的关系。郭熙笔下的这些山水之象，因时因地，展示着不同的面目，而且似乎都有着人的性灵。下面这段话尤其为人熟知：

① 〔北宋〕郭熙、郭思：《林泉高致·画格拾遗》，载卢辅圣主编《中国书画全书》第一册，上海书画出版社，2009年，第502页。

世之笃论，谓山水有可行者，有可望者，有可游者，有可居者。画凡至此，皆入妙品。但可行可望，不如可居可游之为得，何者？观今山川，地占数百里，可游可居之处十无三四，而必取可居可游之品。君子之所以渴慕林泉者，正谓此佳处故也。故画者当以此意造，而鉴者又当以此意穷之，此之谓不失其本意。①

可行、可望、可游、可居，都是指山水画作为审美对象而呈现的意境。郭熙以山水画作为调剂仕宦和隐居矛盾的途径，以山水画作为隐居的替代品，所谓"不下堂筵，坐穷泉壑"。在山水画的境界里，"猿声鸟啼依约在耳，山光水色滉漾在目"，这如同宗炳在《画山水序》中所描述的感受："于是闲居理气，拂觞鸣琴，披图幽对，坐究四荒。不违天励之丛，独应无人之野。峰岫峣嶷，云林森渺。圣贤映于绝代，万趣融其神思。余复何为哉？畅神而已。"② 这就并不止于一般性的审美活动，而是被作为士大夫的安身立命之所了。这也就是山水画的主要功能所在了。由于这种认识，郭熙认为观山水画应有"林泉之心"，他说："看山水亦有体，以林泉之心临之则价高，以骄侈之目临之则

———————

① 〔北宋〕郭熙、郭思：《林泉高致·山水训》，载卢辅圣主编《中国书画全书》第一册，上海书画出版社，2009年，第497页。
② 〔南朝宋〕宗炳：《画山水序》，载沈子丞编《历代论画名著汇编》，文物出版社，1982年，第15页。

价低。"①"林泉之心"是超越于世俗的审美态度，与此相对的，"骄侈之目"，也即世俗的目光了。郭熙不止一次地认山水为"大物"，这值得我们玩味。所谓"大物"，大概不仅仅是说山水画的尺幅宏大，也不仅仅是说山水画是重要的画种，更重要的是说山水画在士大夫生命中的位置，以及自然在人心目中的位置。

可行、可望，当然是能够给人以视听上的美感的，而可游、可居，则又进一步，使人感觉可以游其中、居其中，这当然是山水之幻象，但是尤能给人以"诗意的栖居"。这才是郭熙在面对自然时所感悟的"真山水"！这也就是"可游""可居"更能成为山水画的本意的原因。

正因如此，在郭熙的感知中，四时云气、四时烟岚，都因了宇宙的生命而显得生机勃勃，显得与人相亲。春山的"艳冶如笑"、夏山的"苍翠如滴"、秋山的"明净如妆"、冬山的"惨淡如睡"，季节不同，山水形貌不同，但却都洋溢着造化赋予的生命感。在画家的眼里，这些不同时间和空间的山水，都绽放出各自不同的笑靥，都缘自于不同的灵性。在山水画的境界里，一切都是生机勃勃地和你打着招呼：

① 〔北宋〕郭熙、郭思：《林泉高致·山水训》，载卢辅圣主编《中国书画全书》第一册，上海书画出版社，2009年，第497页。

春山烟云连绵人欣欣，夏山嘉木繁阴人坦坦，秋山明净摇落人肃肃，冬山昏霾翳塞人寂寂。看此画令人生此意，如真在此山中，此画之景外意也。见青烟白道而思行，见平川落照而思望，见幽人山客而思足，见岩扃泉石而思游。看此画令人起此心，如将真即其处，此画之意外妙也。[1]

在郭熙的眼里，这些山水物象，都如有性灵、有个性的朋友一样，神态可掬。《林泉高致》虽是一部画学著作，但却以其山水的人性化和个性化呈现出灵妙的意态。如说：

山，大物也。其形欲耸拔，欲偃蹇，欲轩豁，欲箕踞，欲盘礴，欲浑厚，欲雄豪，欲精神，欲严重，欲顾盼，欲朝揖，欲上有盖，欲下有乘，欲前有据，欲后有倚，欲上瞰而若临观，欲下游而若指麾，此山之大体也。

水，活物也。其形欲深静，欲柔滑，欲汪洋，欲回环，欲肥腻，欲喷薄，欲激射，欲多泉，欲远流，欲瀑布插天，欲溅扑入地，欲渔钓怡怡，欲草木欣欣，

① 〔北宋〕郭熙、郭思：《林泉高致·山水训》，载卢辅圣主编《中国书画全书》第一册，上海书画出版社，2009年，第498页。

欲挟烟云而秀媚，欲照溪谷而光辉，此水之活体也。①

山之大体、水之活体，姿态各异，神情各异，这是造化的生灵，也是画家的眼光。这些本是无情感之物，却在郭熙的心中眼中，一山一水，一木一石，都有着人的性灵、人的神情。西方美学是以"移情"说解释，但我觉得郭熙所谈，一是已超越了山水画，二是远非"移情"说所能涵盖。

《林泉高致》中不仅是山水之物各具性灵，而且还以有机体来比拟山水画中的多种元素，如草木、烟云等。而如亭榭、渔钓等，也都在画面中有重要的位置，起着不可或缺的作用。如说：

山以水为血脉，以草木为毛发，以烟云为神采，故山得水而活，得草木而华，得烟云而秀媚。水以山为面，以亭榭为眉目，以渔钓为精神，故水得山而媚，得亭榭而明快，得渔钓而旷落，此山水之布置也。②

① 〔北宋〕郭熙、郭思：《林泉高致·山水训》，载卢辅圣主编《中国书画全书》第一册，上海书画出版社，2009年，第499页。
② 〔北宋〕郭熙、郭思：《林泉高致·山水训》，载卢辅圣主编《中国书画全书》第一册，上海书画出版社，2009年，第499页。

　　本讲对郭熙、郭思的《林泉高致》从美学角度作了一些理解和阐释，所涉及的是较为经典的论述，还有很多颇为重要的问题于此从略，如笔墨问题等。而从本讲所涉及的这些论述，即可看出《林泉高致》在美学思想上的丰富性和深刻性。郭熙以著名山水画家的身份对自然山水进行理解，阐发了很多精妙的见解，对理解山水画的美学特征具有重要的理论价值。

第十九讲 "高雅之情"
与"论远""论近"

——邓椿《画继》评析

一

《画继》是南宋邓椿继张彦远的《历代名画记》和郭若虚的《图画见闻志》之后所作的一部画评著作。作者以《图画见闻志》成书的那一年为起点，即北宋熙宁七年（1074），至南宋乾道三年（1167）止，凡94年，对其间画家和作品进行辑录。

邓椿，字公寿，四川双流人。生活在北宋末年到南宋初年。祖父邓洵武，官至枢密院使，拜少保，封莘国公。父亲邓雍曾任侍郎及提举官，他本人在北宋、南宋之间任通判等职。从其家世来看，他和张彦远、郭若虚一样，都是世代仕宦之家，因而在绘画的审美观及批评标准方面，也与张、郭一样，多有一脉相承之处。

《画继》共十卷。一至七卷都是当时画家的传记，卷

八《铭心绝品》是邓椿所见私家收藏的优秀作品的目录，卷九《杂说论远》、卷十《杂说论近》则是以杂记体裁表达自己对绘画艺术的理论观念。最后两部分篇幅不长，却是十分重要的部分。《四库全书总目提要》称其"乃书中之总断也"。

《画继》一方面是对张彦远、郭若虚的画史评价"接着说"，有不同寻常的绘画史价值；另一方面则是发挥了苏轼等人的文人画价值观，并以此作为批评标准。张彦远、郭若虚等人谈及绘画的功能属性时还是讲"画者，成教化，助人伦""指鉴贤愚，发明治乱"这些儒家思想的文艺观。而在邓椿这里，已然变成"画者，文之极也"。他认为绘画是文人之能事。《画继》第三卷《轩冕才贤》，发挥了郭若虚的"气韵非师"论。郭氏认为气韵非师法传承可得，而在于画家的身份，多为轩冕才贤、岩穴上士才行。邓椿在序中说：

> 每念熙宁而后，游心兹艺者甚众，迨今九十四春秋矣，无复好事者为之纪述。于是稽之方册，益以见闻，参诸自得，自若虚所止之年，逮乾道之三祀，上而王侯，下而工技，凡二百一十九人。或在或亡，悉数毕见。又列所见人家奇迹。爱而不能忘者，为《铭心绝品》。及凡绘事可传可载者，衰成此书。分为十卷，目为画继。若虚虽不加品第，而其论气韵生动，

以为非师可传，多是轩冕才贤、岩穴上士，高雅之情
之所寄也。人品既以高矣，气韵不得不高；气韵既已
高矣，生动不得不至。不尔，虽竭巧思，止同众工之
事，虽曰画而非画。嗟夫！自昔妙悟精能，取重于世
者，必恺之、探微、摩诘、道子等辈，彼庸工俗隶，
车载斗量，何敢望其青云后尘耶？或谓若虚之论太过，
吾不信也，故今于类，特立轩冕、岩穴二门，以寓微
意焉。①

邓椿在《画继》序中表达了他的文人画审美观。他绍
述了郭若虚的绘画价值观，而且在他的这部续写画史的著
作中专立了"轩冕才贤"一目，所选者为苏轼、李公麟、
米芾、晁补之、晁说之、张舜民、刘泾、苏过、宋子房、
程堂、范正夫、颜博文、任谊、米友仁、朱敦儒、廉布、
李石。这些画家都是典型的文人画家。

二

《画继·杂说》中有"论远"与"论近"两个部分。前
者明确表述了作者的文人画观念，后者则记述了画院的事
迹，为我们了解宋代画院的画风与审美取向提供了切实的

① 〔宋〕邓椿：《画继》，载《画继·画继补遗》，人民美术出版社，1963
年，序文第1—2页。

材料。实际上，作者对画院的画法规则是不感兴趣的，或者说持批评立场。先看《杂说·论远》中有关绘画的本质属性和功能的观点：

> 画者，文之极也。故古今之人，颇多著意。张彦远所次历代画人，冠裳太半；唐则少陵题咏，曲尽形容；昌黎作记，不遗毫发。本朝文忠欧公、三苏父子、两晁兄弟，山谷、后山、宛丘、淮海、月岩，以至漫仕、龙眠，或评品精高，或挥染超拔。然则画者，岂独艺之云乎！难者以为自古文人，何止数公，有不能，且不好者，将应之曰：其为人也多文，虽有不晓画者，寡矣。其为人也无文，虽有晓画者，寡矣。[①]

邓椿对绘画的本质属性的认识，不是教化，而是"文之极也"。何谓"文之极"？笔者的理解，是谓绘画乃文的顶端。这里所举的画家和文人，如杜甫、韩愈、三苏、两晁兄弟等，以品评精高著称。杜甫的题画诗，可谓"曲尽形容"；苏轼的论画题跋，影响一代画坛。另一些是画家，但都是文学修养极高的文士，如李龙眠等。故而邓椿得出的结论是：如果为人多文，有很高的人文修养，那么，多是懂得绘画的；如果为人无文，则虽有懂画者，也是罕见

①〔宋〕邓椿：《画继》，载《画继·画继补遗》，人民美术出版社，1963年，第113页。

的。这与郭若虚的观点是一脉相承的。郭若虚说：

> 谢赫云："一曰气韵生动，二曰骨法用笔，三曰应物象形，四曰随类赋彩，五曰经营位置，六曰传模移写。"六法精论，万古不移，然而骨法用笔以下五者可学，如其气韵必在生知，固不可以巧密得，复不可以岁月到，默契神会，不知然而然也。尝试论之，窃观自古奇迹，多是轩冕才贤，岩穴上士，依仁游艺，探赜钩深，高雅之情一寄于画。人品既已高矣，气韵不得不高；气韵既已高矣，生动不得不至。所谓神之又神而能精焉。①

这就是郭若虚著名的"气韵非师"说。他认为"气韵生动"并非有技法可学，而是有人物身份和修养的加持，如轩冕才贤、岩穴上士，方有气韵生动之佳作。邓椿发挥了这种观点，而且在宋代画家中又举了许多例子。邓椿进一步以"传神"为最重要的特质来肯定文人画的传统，他说：

> 画之为用大矣，盈天地之间者万物，悉皆含毫运思，曲尽其态，而所以能曲尽者，止一法耳。一者何

① 〔北宋〕郭若虚：《图画见闻志·论气韵非师》，载卢辅圣主编《中国书画全书》第一册，上海书画出版社，2009年，第468页。

也？曰：传神而已矣。世徒知人之有神，而不知物之有神，此若虚深鄙众工，谓虽曰画而非画者，盖止能传其形，不能传其神也。故画法以气韵生动为第一，而若虚独归于轩冕、岩穴，有以哉！ [1]

"传神"的观念并不陌生，尤以顾恺之的"传神写照"和"以形传神"的命题在画学史上地位显要。到宋代士大夫这里，则将"神"与"形"对立起来。如苏轼《书鄢陵王主簿所画折枝二首》其一中所说的"论画以形似，见与儿童邻"，就广为人知。"传神"在顾氏那里，只涉及人物画，而在文人画的观念中，"传神"非止于人物画，山水画、花鸟画等都以之为上乘。苏轼在此诗中又评价到花鸟画："边鸾雀写生，赵昌花传神。" [2] 边鸾和赵昌都是北宋著名的花鸟画家，苏轼以"传神"来赞誉，说明在苏轼的绘画批评中，"传神"已在花鸟、山水等画材中作为审美价值被提出来了。南朝画家宗炳在《画山水序》中提出了"质有而趣灵"的命题，主张山水有灵。邓椿则将"传神"作为绘画批评的普遍尺度，即以"物之有神"来说明"传神"，遍及一切画类，从而使"传神"成为文人画的基本特征。

① 〔宋〕邓椿：《杂说·论远》，载《画继·画继补遗》，人民美术出版社，1963年，第113—114页。

② 〔北宋〕苏轼：《书鄢陵王主簿所画折枝二首》，载王水照选注《苏轼选集》，上海古籍出版社，2014年，第191页。

对于"神、妙、能、逸"四格，邓椿从文人画的眼光，以逸格为最上，同时对这个问题提出了明确的意见，他说：

> 自昔鉴赏家分品有三，曰神、曰妙、曰能。独唐朱景真（即朱景玄）撰《唐贤画录》（即《唐朝名画录》），三品之外，更增逸品。其后黄休复作《益州名画记》，乃以逸为先，而神、妙、能次之。景真虽云，逸格不拘常法，用表贤愚，然逸之高，岂得附于三品之末，未若休复首推之为当也。至徽宗皇帝，专尚法度，乃以神、逸、妙、能为次。①

"神、妙、能、逸"四品论画，在朱景玄的《唐朝名画录》中已颇完备。朱氏增张怀瓘的画品"神、妙、能"三品论画为"神、妙、能、逸"四品论画。"神、妙、能"三品是依次为高下等级，"逸"则是一种特殊的品类。朱景玄在《唐朝名画录》序中写道：

> 自国朝以来，惟李嗣真《画品录》，空录人名，而不论其善恶，无品格高下，俾后之观者，何所考焉。景玄窃好斯艺，寻其踪迹，不见者不录，见者必书。

① 〔宋〕邓椿：《杂说·论远》，载《画继·画继补遗》，人民美术出版社，1963年，第114页。

推之至心，不愧拙目。以张怀瓘《画品》断神、妙、
能三品，定其等格上中下，又分为三。其格外有不拘
常法，又有逸品，以表其优劣也。①

在朱氏画评谱系中，"神、妙、能"三品的地位是既定
的，而"逸"品虽附于其后，但不等于是排在最后，而是
一个超越性的新的品级。从这个意义上看，朱景玄将"逸"
加入评画标准序列，在画论史上具有革命性的意义。朱氏
也明确指出了"逸"是"不拘常法"。"逸"品在《唐朝名
画录》像"神、妙、能"三品一样也分为上中下。"逸"品
所录三人，王墨、李灵省和张志和，都是不拘于传统法度
的，而且也是开"墨戏"之先河者。邓椿明确肯定了黄休
复《益州名画录》中将"逸"格置于"神、妙、能"之上
的诠次谱系，从而奠定了"逸"格在中国文人画发展中的
地位。

《画继》值得全面关注的，还有一个问题，那就是邓椿
虽然推崇"逸"格，高度肯定黄休复的置"逸"为首，但
他对以粗鄙为放逸的倾向颇为不满。因此他说：

画之逸格，至孙位极矣。后人往往益为狂肆。石
恪、孙太古犹之可也，然未免乎粗鄙。至贯休、云子

① 〔唐〕朱景玄：《唐朝名画录·序》，载于安澜编《画品丛书》，上海人
民美术出版社，1982年，第68页。

辈，则又无所忌惮者也。意欲高而未尝不卑，实斯人
之徒欤。①

邓椿此论，对于文人画的发展，是起到了一定的匡正
作用的。他认为"逸"不应走狂怪一路，因而推尊高雅的
艺术品位。他指出：

> 予作此录，独推高、雅二门，余则不苦立褒贬，
> 盖见者方可下语。闻者岂可轻议？尝考郭若虚论成都
> 应天孙位、景朴天王曰："二艺争锋，一时壮观。倾城
> 士庶，看之阗噎。"予尝按图熟观其下，则知朴务变怪
> 以效（孙）位。正如杜默之诗，学卢仝马异也。②

邓椿评画，虽然主"逸"，但是推崇高雅之"逸"，而
且还认为，"六法"难于兼善，唯有唐代画家吴道子、宋代
画家李公麟（伯时）能够兼善六法。二人之间，邓氏又尤
推后者，因其能与"众工"拉开距离。他说：

> 画之六法，难于兼全，独唐吴道子、本朝李伯时

① 〔宋〕邓椿：《杂说·论远》，载《画继·画继补遗》，人民美术出版
社，1963 年，第 118 页。
② 〔宋〕邓椿：《杂说·论远》，载《画继·画继补遗》，人民美术出版
社，1963 年，第 115 页。

始能兼之耳。然吴笔豪放，不限长壁大轴，出奇无穷；伯时痛自裁损，只于澄心纸上运奇布巧，未见其大手笔。非不能也，盖实矫之，恐其或近众工之事。①

在邓椿的眼里，李公麟之所以与吴道子有所不同，"未见其大手笔"，其实是有意为之，唯恐近于"众工"一流。所谓"众工"，就是文人画家所鄙薄的"画工"。这与苏轼等人的绘画价值观念，如出一辙。苏轼这方面的观念尤为明显，其在《王维吴道子画》一诗中，将王维和吴道子两位著名画家进行比较，认为王维更胜一筹。他说："吴生虽妙绝，犹以画工论。摩诘得之于象外，有如仙翮谢笼樊。吾观二子皆神俊，又于维也敛衽无间言。"②吴道子在唐代画家的评价中，是一等一的画家，苏轼对吴道子也是竭力推崇的。他在《书吴道子画后》中称赞吴画说：

故诗至于杜子美，文至于韩退之，书至于颜鲁公，画至于吴道子，而古今之变，天下之能事毕矣。道子画人物，如以灯取影，逆来顺往，旁见侧出，横斜平直，各相乘除，得自然之数，不差毫末。出新意

①〔宋〕邓椿：《杂说·论远》，载《画继·画继补遗》，人民美术出版社，1963年，第117页。
②〔北宋〕苏轼：《王维吴道子画》，载王水照选注《苏轼选集》，上海古籍出版社，2014年，第14页。

于法度之中，寄妙理于豪放之外，所谓游刃余地，运斤成风，盖古今一人而已。①

苏轼既然对吴道子推崇备至，又为何在吴、王之比较中予以如此轩轾？究其原因，就是其文人画的价值观。苏轼在跋宋汉杰画时也明显地透露出这种鄙薄"画工"的态度，说："观士人画，如阅天下马，取其意气所到。乃若画工，往往只取鞭策皮毛，槽枥刍秣，无一点俊发，看数尺许便卷。汉杰真士人画也。"②他认为"画工"之画是没什么意味的。邓氏对吴道子与李公麟的比较，出于同一观念。

三

再看《杂说·论近》一章。"论近"，主要是记述宋徽宗及其画院的画法、画风及审美取向。这些记述，对于研究画史有着颇为重要的意义，同时也隐约地表现出了作者的态度。在徽宗倡导和主持下的画院，是以写实为主导倾向的，这种写实的风格，其实对于中国画的发展，是起到了很大的推动作用的。如下面的记载：

① 〔北宋〕苏轼：《书吴道子画后》，载白石点校《东坡题跋》卷五，浙江人民美术出版社，2016年，第168页。
② 〔北宋〕苏轼：《又跋汉杰画山》，载白石点校《东坡题跋》卷五，浙江人民美术出版社，2016年，第174—175页。

徽宗建龙德宫成，命待诏图画宫中屏壁，皆极一时之选。上来幸，一无所称。独顾壶中殿前柱廊栱眼斜枝月季花，问画者为谁，实少年新进。上喜赐绯，褒锡甚宠。皆莫测其故，近侍尝请于上。上曰："月季鲜有能画者，盖四时、朝暮，花、蕊、叶皆不同。此作春时日中者，无毫发差，故厚赏之。"

宣和殿前植荔枝，既结实，喜动天颜。偶孔雀在其下，亟召画院众史令图之。各极其思，华彩烂然。但孔雀欲升藤墩，先举右脚，上曰："未也。"众史愕然莫测。后数日，再呼问之，不知所对，则降旨曰："孔雀升高，必先举左。"众史骇服。①

这两段记述，显示了宋徽宗惊人的观察力，当然，这也深刻地影响着画院的画风和标准。月季花在四时与朝暮，形态都有不同，花、蕊、叶也不同。徽宗称赞的这位画家，其所画则是春日中午时分的花的样貌，毫发无差，故而徽宗高度称赞并予厚赏。孔雀升高，先升哪只脚，画家们从未观察得如此之细。徽宗却看到画家所画有异于常态。这对画家的写实精神，必然产生直接的影响。而邓椿对于画院崇尚形似颇为不满，《杂说·论近》中说：

①〔宋〕邓椿：《杂说·论近》，载《画继·画继补遗》，人民美术出版社，1963年，第121—122页。

> 图画院，四方召试者源源而来，多有不合而去
> 者，盖一时所尚，专以形似，苟有自得，不免放逸，
> 则谓不合法度，或无师承，故所作止众工之事，不能
> 高也。[①]

邓椿认为，画院对画家的培养与导向是以形似为尚，
即使精细，也止于众工之事。这种看法，是出于文人画观
念的偏颇，令人略感有失公允。童书业先生客观地指出：
"宋代院画的特征是象真与精巧，这是没有疑问的。……
照他（邓椿）说来，是院画拘于形似和师承，止是工匠之
事，不能称为高等的艺术了。然而不然！院画里尽有高等
的作品，如从南唐入宋的院画家董羽，画龙水'不为汀泞
沮洳之陋，濡沫固辙之游，喜作禹门砥柱，惊雷怒涛'，实
为画龙圣手。又如燕文贵，也是院画家，他作山水，不专
师法，自成一家。善写四时景，清雅秀媚，画院谓之'燕
家景致'，登为'妙品'。李迪写雪人像，'精俊如生，气韵
绝伦'，称为'神品'。苏汉臣'用笔清劲'，'逼似唐人'，
宋代惟一的仕女画家。马和之'脱去铅笔艳冶之习，而专
为清雅圆融'；'秀润闲雅，无所不具'；饶有士夫的作风。
此外如高益、高文进、高克明、马贲、战德淳、李安忠、
朱锐、阎次平、李嵩、梁楷、马逵、马麟、楼观等，都有

①〔宋〕邓椿：《杂说·论近》，载《画继·画继补遗》，人民美术出版社，1963年，第125页。

独特的作风,画品甚高,岂容抹煞?至于象（像）黄筌、黄居寀、徐崇嗣、郭熙、崔白、李唐、萧照、刘松年、夏珪、马远等,都是转变一时风气的大画家（连二米都是院画家）,更不能说画院中无人才,'所作止众工之事'了。"①其所论甚是中肯。然而,邓椿在《画继》所记述的画苑史实,对研究宋代画史,有重要的参考价值。他所表达的绘画价值观,是对以郭若虚、苏轼为代表的文人画审美观的绍述与发展,也是值得我们借鉴的。

① 《童书业绘画史论集》,载《童书业著作集》第五卷,中华书局,2008年,第182—183页。

后　记

又是一年春好处。

从农历说，壬寅年今天就过去了，明天就是癸卯年了。今天是除夕。赶在今天写这篇后记，也许是我的有意为之。在重要的时间节点，写能够留在记忆里的东西，成了我的习惯。

对中国古代画论有兴趣并开始研究它，应该追溯到20世纪80年代的最后一年，我还在海滨城市大连，任教于辽宁师范大学中文系。记得先是对宗炳的《画山水序》产生了强烈兴趣，继而又是他的《明佛论》，于是将宗炳的绘画思想和佛学思想联系起来考察，写成了《宗炳绘画美学的佛学底蕴》这篇文章。给我意外惊喜的是，时任《学术月刊》编辑的林榕立老师，从上海乘船到大连找我约稿。我当时还是一介讲师，林先生是权威刊物的资深编辑，当时她年纪似乎也不小了，从上海到大连的船要两天一夜，还是途经公海，颇受颠簸之苦。我和林先生素昧平生，她却跑这么远来找一个年轻教师要稿子。我激动的心情可想而知！我就把这篇文章交给了林先生。这是1989年暑期的事，文章在《学术月刊》1990年第10期就发表出来了。这

对一个年轻讲师来说，是多么大的鼓舞呵！

从那时起，我对中国古代画论的兴趣有增无减！1990年又写了《墨戏论》一文，《学术月刊》在1992年第7期又给我发表出来了。后来又陆陆续续地写了许多篇从美学角度研究画论的文章。出一本画论著作的念头，便一直盘旋在我的头脑里。我的博士后张恒奎（张眠溪）是一位有成就的书法家。他在担任《中国书画》主编时，约我给《中国书画·专家论道》专栏连续写了12篇文章，即每期一篇画论文章。给这个栏目写稿的还有大画家范曾先生。每期就是范先生的和我的各一篇，2014年连着写了12期。这对我研究画论无疑起到了重要的促进作用。到了2018年，时任《名作欣赏》主编的张勇耀博士来做我的访问学者，又约我给《名作欣赏》连续写画论的文章，这样又在《名作欣赏》每月一篇，总共写了25篇。再加上在其他刊物上发表的若干画论文章，前后30多年间，也有几十万字了。这几年我的博士研究生有多位以绘画美学作为博士论文选题，他们也都做得非常认真，这当然深化了我的画论研究。杨杰教授的博士生张鲲鹏，既是画家，又是画论研究者，他也时常找我探讨画论研究的问题，他还写了若干本评述中国古代名画家的书。这些缘分，都使我在画论研究的路上不停地走下去。

中国文联出版社学术分社总监冯巍，先在北京大学著名学者董学文先生门下读博士，后在著名评论家、中央文

史研究馆馆员仲呈祥先生门下做博士后。冯巍是一位对学术出版极为热情、投入精力甚多的学者型编辑。作为本书的责任编辑，她对本书注入了相当多的心血！本书能有现在的样子，冯巍当为第一功臣！

我在2022年招收的博士生马媛慧，协助我整理这本书稿，从注释到格式，对我帮助甚大。恰好她也有志于画论研究，由此可以作为她进入画论研究的契机。媛慧认真质朴，对于书稿校订投入甚多。想必她也会在此中大有发现吧！

这本书的内容，一开始并非都是集在一起的。因我早有出版画论著作的想法，所以写的时候还是较为系统的。诸如一些画论经典的评析，本想着一直做到晚清，但因事情冗杂，好多牵绊，要做完再出的话，不知"猴年马月"，我还是想早点看到这本画论研究的拙著问世，所谓"敝帚自珍"吧。也许再有哪个刊物督促于我、逼迫着我，再用几年时间，庶几可以完成一个框架！

好像元旦之后，都是忙着春节，而春节一到就意味着新一年的真正开始！

春来了，披挂上阵，坚定不移！

我以我心荐轩辕！

2023年1月21日，农历除夕日
于定福庄东街1号